高等学校数字媒体专业系列教材

The Fundamentals of Arts & Science-Technology
艺术与科技导论
创新实践十二课

李四达 编著

清华大学出版社
北京

内 容 简 介

本书是国内第一本以课程形式阐述艺术与科技理论和实践的创新教材,系统概述了近10年来科技艺术的最新成果。教材重点在于厘清科技艺术的范畴、类型、艺术语言与表现类型,并从理论研究、主题分析、数字美学、发展历史与创意方法等多角度绘制了科技艺术的蓝图。本书12课的内容分为艺术与科技基础,当代科技与社会,艺术与科学研究,媒体、影像及交互装置,人工智能、机器人与表演,生物、生态与环境艺术,科技艺术主题与创作,艺术与科技简史,计算机艺术简史,数字娱乐发展简史,科技艺术产业实践,艺术与科技的未来。本书简洁清晰,内容丰富,图文并茂,展示了科技艺术的灿烂文化。本书不但每课都附有讨论与实践、练习及思考,还提供了多达16GB的电子资源,包括电子课件、练习素材、教学范例和相关视频等。

本书可作为高等院校"科技艺术概论""艺术与科技""科技艺术导论""数字媒体技术基础""数字艺术导论"等专业基础课和专业课的教材,适合于艺术、设计、动画、媒体和广告等专业的本科生、研究生学习,也可作为高校科技前沿课程及相关科普培训的讲义。

本书封面贴有清华大学出版社防伪标签,无标签者不得销售。
版权所有,侵权必究。举报: 010-62782989,beiqinquan@tup.tsinghua.edu.cn。

图书在版编目(CIP)数据

艺术与科技导论:创新实践十二课/李四达编著.—北京:清华大学出版社,2023.11(2024.12重印)
高等学校数字媒体专业系列教材
ISBN 978-7-302-64453-8

Ⅰ.①艺… Ⅱ.①李… Ⅲ.①艺术-关系-科学技术-高等学校-教材 Ⅳ.① J-05 ② G301-05

中国国家版本馆CIP数据核字(2023)第153835号

责任编辑:袁勤勇
封面设计:李四达
责任校对:申晓焕
责任印制:刘 菲

出版发行:清华大学出版社
 网 址:https://www.tup.com.cn,https://www.wqxuetang.com
 地 址:北京清华大学学研大厦A座 邮 编:100084
 社 总 机:010-83470000 邮 购:010-62786544
 投稿与读者服务:010-62776969,c-service@tup.tsinghua.edu.cn
 质量反馈:010-62772015,zhiliang@tup.tsinghua.edu.cn
 课件下载:https://www.tup.com.cn,010-83470236
印 装 者:三河市铭诚印务有限公司
经 销:全国新华书店
开 本:210mm×260mm 印 张:20 字 数:550千字
版 次:2023年11月第1版 印 次:2024年12月第2次印刷
定 价:79.00元

产品编号:100483-01

前　　言

艺术和科学技术的共同点是什么？是创造，或者说，是推动创新与思考的力量，是人类对真理和生活意义永无止境的探索。认知科学家玛格丽特·博登（Margaret Boden）将人工智能视为一种能够帮助人们理解人类创造力以及释放创造力的手段。由此，艺术与科学在经历了百年分离之后，终于殊途同归，在历史的顶峰握手。博登指出创造力就是"提出了新颖的、令人惊讶的和有价值的想法或人工制品的能力"，而这正是科学家、艺术家和设计师不懈努力奋斗的目标。2018 年，麻省理工学院（MIT）媒体实验室的奈丽·奥克斯曼（Neri Oxman）提出了创造力的"三羧酸循环"（KCC）理论，用以阐释科学、艺术、设计与工程（技术）之间相互依赖的关系，该理论可以产生新知识与新思想。

奥克斯曼指出，创造力的 KCC 循环是一幅描述创造能量或创意 ATP 的地图，类似于细胞生物新陈代谢的三羧酸循环，没有它，所有的有氧呼吸生物，包括人类都不可能存活。三羧酸循环是细胞线粒体通过一系列化学反应链，将人体吸收的营养物质转化为化学能的过程。化学能以三磷酸腺苷（ATP）的形式在整个细胞中流通，维持生命所需的能量。因此，ATP 可以被认为是能量转移的载具，而三羧酸循环类似于一台源源不断制造能量的代谢时钟。在这个类比中，奥克斯曼将人类创造力的四种模式，即科学、工程（技术）、设计和艺术，取代了三羧酸循环的碳化合物，每种模式之间同样产生新的化学反应。科学解释和预测人们周围的世界，将信息转化为知识；工程（技术）将科学知识应用于解决实际问题，将知识转化为产品；设计提供技术实施和增强人类体验的方案，将产品转化为行为；艺术则质疑人类的行为并提醒人们感知世界的多样性，将行为转化为新观念，并重新呈现。每一轮创造力循环都会产生新智慧。这个理论不仅是科技艺术的基础，也是应对未来不确定性的指南。无论是艺术还是科学，创造力的培养都是一段相对漫长的旅程。敢于发明，敢于创新，敢于创造，敢于藐视常规并挑战不可预知世界，这正是科技与艺术的最大魅力。

随着全球新冠疫情的逐渐消退，人们开始把目光聚焦于发展经济、改善民生和推进科技创新的国家战略上。当代科技前沿日新月异，元宇宙、数据媒体、加密艺术、NFT、机器学习、GAN、智能绘画、生成式人工智能、AIGC、ChatGPT 等新概念、新技术与新工具层出不穷，这也预示着下一场艺术与科技革命的浪潮即将来临。2021 年 4 月，习近平总书记在清华大学考察时指出："美术、艺术、科学、技术相辅相成、相互促进、相得益彰。要发挥美术在服务经济社会发展中的重要作用"。艺术与科技的联姻是智能时代推动艺术创新的动力，也是国民经济持续发展的支撑。本书的重点在于从理论上完善艺术与科技的知识体系与构架，为相关学科建设和课程教学提供指南，同时注重教材本身的通俗性、可读性、简洁性与实用性。本书的完成要感谢吉林动画学院的郑立国董事长、校长和罗江林副校长，正是由于他们的支持和鼓励，这部教材才能最终按时脱稿。

编　者

2023 年 5 月于北京

目　　录

第1课　艺术与科技基础 ··· 1
　1.1　艺术与科技简介 ·· 2
　1.2　艺术与科技的对话 ·· 5
　1.3　学科分类与范畴 ··· 7
　1.4　科技艺术与新媒体 ··· 10
　1.5　艺术与科技理论 ··· 11
　1.6　科技艺术教育研究 ··· 14
　1.7　林茨电子艺术节 ··· 19
　1.8　当代科技艺术趋势 ··· 21
　讨论与实践 ·· 24
　练习及思考 ·· 25

第2课　当代科技与社会 ·· 26
　2.1　AIGC与科技艺术 ·· 27
　2.2　虚拟数字人 ··· 29
　2.3　虚拟现实技术 ·· 32
　2.4　增强现实与混合现实 ·· 34
　2.5　扩展现实与裸眼3D ·· 36
　2.6　沉浸式展陈技术 ··· 38
　2.7　可穿戴技术 ··· 40
　2.8　智慧车联网 ··· 42
　讨论与实践 ·· 44
　练习及思考 ·· 45

第3课　艺术与科学研究 ·· 46
　3.1　创造性和真理性 ··· 47
　3.2　艺术与科学体验 ··· 49
　3.3　简洁性和逻辑美 ··· 51
　3.4　对称、比例与韵律 ··· 52
　3.5　数字美学与编程 ··· 56
　3.6　无穷、迭代与复杂性 ·· 59
　3.7　分形数学与植物学 ··· 63
　3.8　随机性的艺术 ·· 67
　3.9　大脑科学与艺术 ··· 69
　讨论与实践 ·· 70
　练习及思考 ·· 71

第4课　媒体、影像及交互装置 ·· 73
　　4.1　数字媒体艺术特征 ··· 74
　　4.2　交互性与参与性 ·· 76
　　4.3　身体与交互体验 ·· 79
　　4.4　视线及声控艺术 ·· 83
　　4.5　足控装置艺术 ·· 85
　　4.6　手机与交互装置 ·· 86
　　4.7　媒体建筑与投影 ·· 88
　　4.8　录像装置艺术 ·· 90
　　4.9　实验动画与影像 ·· 95
　　讨论与实践 ·· 100
　　练习及思考 ·· 101

第5课　人工智能、机器人与表演 ·································· 103
　　5.1　算法艺术与人造生命 ··· 104
　　5.2　机器学习与AI绘画 ··· 107
　　5.3　网络艺术与遥在艺术 ··· 111
　　5.4　虚拟现实与全息表演 ··· 115
　　5.5　数字孪生与替身秀 ·· 119
　　5.6　信息与数据库艺术 ·· 122
　　5.7　机器人表演艺术 ·· 125
　　5.8　机器人与智能装置 ·· 127
　　讨论与实践 ·· 131
　　练习及思考 ·· 132

第6课　生物、生态与环境艺术 ······································ 134
　　6.1　生物艺术概述 ·· 135
　　6.2　组织培养与艺术 ·· 138
　　6.3　转基因与生命伦理 ·· 141
　　6.4　环境生物学与艺术 ·· 145
　　6.5　人造自然景观艺术 ·· 148
　　6.6　材料生态学实验 ·· 152
　　6.7　数字雕塑与3D打印 ··· 155
　　6.8　自然融合体验装置 ·· 158
　　6.9　综合材料与装置 ·· 160
　　讨论与实践 ·· 163
　　练习及思考 ·· 164

第7课　科技艺术主题与创作 ·· 165
　　7.1　新材料的美学 ·· 166
　　7.2　纳米科技与艺术 ·· 167

 7.3　文化记忆与传承 169
 7.4　科技·娱乐·设计 173
 7.5　拼贴与重构 176
 7.6　科技艺术的标准 178
 7.7　跨学科团队与设计 180
 7.8　创意思维的步骤 182
 7.9　创意课程设计 185
 讨论与实践 187
 练习及思考 188

第8课　艺术与科技简史 189
 8.1　数学与古希腊哲学 190
 8.2　达·芬奇的探索之路 192
 8.3　摄影与拼贴艺术 194
 8.4　电影与蒙太奇语言 196
 8.5　机械装置艺术 199
 8.6　欧普与迷幻艺术 200
 8.7　录像艺术与装置 202
 8.8　光和动力艺术 204
 8.9　科技艺术大事记 207
 讨论与实践 209
 练习及思考 210

第9课　计算机艺术简史 212
 9.1　示波器与算法艺术 213
 9.2　计算机图形学简史 216
 9.3　CGI与电影特效 221
 9.4　桌面时代的数字艺术 225
 9.5　数字超现实主义 229
 9.6　交互时代的数字艺术 232
 9.7　多感官体验艺术 234
 9.8　自动绘画机器 234
 讨论与实践 236
 练习及思考 237

第10课　数字娱乐发展简史 239
 10.1　数字娱乐产业概述 240
 10.2　电子游戏概述 242
 10.3　电子游戏的起源 245
 10.4　商业电子游戏的诞生 247
 10.5　主机游戏的世代交替 248

10.6　计算机游戏 ··· 250
　　10.7　移动游戏的崛起 ··· 253
　　10.8　电子竞技异军突起 ·· 256
　讨论与实践 ··· 258
　练习及思考 ··· 259

第11课　科技艺术产业实践 ·· 260
　　11.1　文化创意产业 ·· 261
　　11.2　网络游戏设计 ·· 262
　　11.3　数字插画与绘本 ··· 265
　　11.4　交互界面设计 ·· 269
　　11.5　信息可视化设计 ··· 273
　　11.6　建筑渲染与漫游 ··· 277
　　11.7　虚拟博物馆设计 ··· 278
　　11.8　博物馆多模态设计 ·· 282
　　11.9　数字影视与动画 ··· 284
　讨论与实践 ··· 286
　练习及思考 ··· 287

第12课　艺术与科技的未来 ·· 289
　　12.1　智能艺术的影响力 ·· 290
　　12.2　算法与创造力 ·· 292
　　12.3　科技创新艺术体验 ·· 294
　　12.4　实验艺术史的启示 ·· 296
　　12.5　艺术、技术与工程的结合 ································· 298
　　12.6　创意产业奠定发展之路 ···································· 300
　　12.7　数据媒体带来的机遇 ······································· 302
　　12.8　区块链与加密艺术 ·· 304
　　12.9　后视镜中的人类未来 ······································· 305
　讨论与实践 ··· 307
　练习及思考 ··· 308

参考文献 ·· **309**

第 1 课
艺术与科技基础

1.1 艺术与科技简介
1.2 艺术与科技的对话
1.3 学科分类与范畴
1.4 科技艺术与新媒体
1.5 艺术与科技理论
1.6 科技艺术教育研究
1.7 林茨电子艺术节
1.8 当代科技艺术趋势
讨论与实践
练习及思考

皮克斯动画创始人之一、迪士尼幻想工程总裁约翰·拉塞特曾经这样描述科技与艺术的关系:"艺术挑战技术,而技术则赋予艺术灵感,这就是皮克斯成功的秘密。"这段话形象说明了科技、艺术和商业模式相结合的重要意义。艺术与科技属于典型的交叉学科,是科技、艺术、媒体和工程相互交叉领域和实践型应用领域。本课将通过对当代科技艺术的研究,深入探索艺术与科技的理论、分类、范畴与知识体系,其重点在于勾勒出科技艺术的知识图谱,并为读者展示文化创意产业的前景。

1.1 艺术与科技简介

通常认为，艺术与科技是两个相互独立的领域，展现截然不同的思维方式和学科面貌。但在更深层次上，两者内在相关，都是人的创造力与观察及思考能力的彰显。艺术与科技的共同特点是创新，它们与时代的变革同步，也都预设未来，探索未知世界的可能性。几十年来，艺术与科技领域里发生的深度变革促使它们在多个层次上发生了交叉和融通。在传统学科边界不断被打破、跨学科研究领域不断生成的研究趋势下，对艺术与科技的关系进行深入探讨很有理论和实践的必要性。

当今，很多具有活力的艺术作品并不是在工作室完成的，而是在实验室或公共空间中制作的。在那里，艺术家与工程师一起探索与尖端科技相关的文化、哲学和社会问题，同时邀请公众参与来实现"独乐乐不如众乐乐"的理想。2006 年，年轻的英国装置艺术家乌斯曼·哈格在新加坡双年展（Singapore Biennale）上展出了一个"集体创作"的艺术作品 *Open Burble*（图 1-1），现场的观众和志愿者将众多带有 LED 灯和控制芯片的氦气球组装在一起，最终飘向夜空。所有参与者通过远程控制气球的颜色，使作品变成了一场公众参与的"集体表演"：五颜六色的发光气球在夜空中璀璨夺目，蔚为壮观。这个作品生动说明了艺术与科技如何将表演装置变成一场公众的集体狂欢。

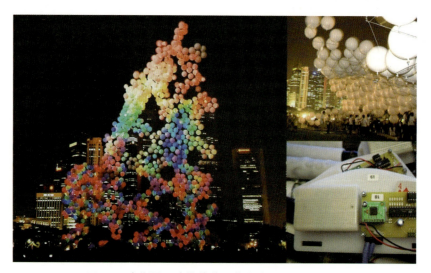

图 1-1　乌斯曼·哈格的装置艺术作品 *Open Burble*

在一篇名为《这是否是艺术很重要吗？》（*Is It Art and It does It Matter?*）的博文中，哈格指出：20 世纪 80 年代和 90 年代，前卫的建筑学设计在纸上、模型上或者画廊中、书本中进行；现在，则变成了互动装置、增强现实或者网络表演。从某种意义上讲，目前的大多数先锋建筑作品都不是由建筑师单独创作的。工程师正在开发智能响应系统，允许人们与空间交互，例如通过投影墙、远程设备和"智能"传感器重构建筑。艺术家则开创了新的界面模型并质疑观众与表演者、设计师和用户之间的区别。更重要的是，他们在不断变化的新媒体艺术领域内工作，有更多的机会挑战空间设计的界限及建筑设计。

借助新媒体，当代艺术家和设计师探索了不断变化的人与环境的关系本质。对于这些艺术家来说，打破"建筑"与"艺术"的界限是更为有用的想法，因为它允许利用这二者中的优点。在一个名为《呼唤》（*Evoke*，2007，图 1-2）的建筑交互作品中，哈格使用高达 80 000 流明的大型投影装置照亮整个建筑的外立面。市民通过声音将色彩斑斓的图案从地面"呼唤"出来，并让它们顺着墙

壁直冲云霄。该建筑本是深夜来临之时的冷清之地，而哈格的这个交互作品使这座建筑和广场成为了热闹的场所，人们共同创造了墙体表面的动画"生长"效果。

图 1-2　哈格的声控装置作品《呼唤》

此外，哈格在交互装置作品《气味空间》(*Scents of Space*，2002，图 1-3) 中，将气味、建筑与空间体验相结合，使观众借助嗅觉产生新的体验。这个装置由不同香味盒拼接的"墙面"组成。首先用风扇吹拂香味盒中的空气流动，然后通过扩散屏控制并产生平稳的气流，再用计算机控制香味分配器和精确的空气流，使香味不会分散在整个空间中。当观众进入这个空间并靠近"墙"时，在水平或垂直方向都可以闻到气味。而且，因为观众的动作扰动了气流，还会产生新的混合气味。这些气味会唤醒观众的记忆和体验，由此创造出全新的体验、控制和与空间交互的方式。哈格称，建筑带给人们的"喜悦感"来自它们之间的非有形、非物理的东西，如声音、气味、热量、颜色，甚至是无线电波。如果"软空间"鼓励人们在环境中成为表演者，那么建筑空间则提供了一个支持交互与动画的框架。他认为"新的建筑语言必须吸引五种感官中的每一种，因为每种文化都以不同的方式理解空间，并使用不同的感官组合"。由此可见，建筑与媒体、硬件与软件、工程与艺术的边界已成为哈格所说的"技术中的诗歌"的发源地。

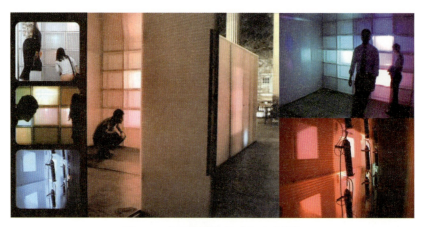

图 1-3　交互装置作品《气味空间》

乌斯曼·哈格身上彰显了 21 世纪新一代艺术家的普遍特征：思维开阔，有着深厚的技术背景，并积极开拓新的创造性的领域，如交互式建筑、媒体建筑、沉浸式体验空间等。新一代艺术家的工作过程是迭代的，结合了研究、设计与实践，并跨越了技术与艺术的界限。这些艺术家的工作涉及诸多学科领域，如微生物学、物理科学、信息技术、人类生物学和生命系统、动力学、机器人学以及人工智能（AI）的各个方面。他们的作品从人体艺术到植物和昆虫的生物工程，从计算机控制的视频表演到大型视觉和声音装置，跨越了新媒体、电子工程、生物工程、机器人、交互游戏以及各种声光电的体验装置，产生了当代艺术的新视角。

艺术与科学、人文与科技向来都是不可分离的。从世界文明发展史来看，14 世纪至 16 世纪的欧洲文艺复兴运动带动了当时科技的发展，催生了近代科学，科技进步给艺术形式创新带来了新动力、新手段、新形态和新面貌。艺术与科学、人文与科技的融合成为很多艺术家和科学家共同的理想和追求。著名科学家李政道说："艺术和科学事实上是一个硬币的两面，它们源于人类活动最高尚的部分，都追求着深刻性、普遍性、永恒和富有意义"，"追求科学与艺术、科技与人文之间的关联和均衡，是人的创造力的本能。"艺术大师吴冠中说，"科学揭示宇宙的奥秘，艺术揭示情感的奥秘"，"科学探索宇宙之奥妙，艺术探索情感之奥妙。"两位先生论断的哲学都指向了人类生存和存在的终极境界——艺术与科学的融合使人诗意地居住。从人类文明进程中科学与艺术成果映射的深层人文景观和精神，可窥视到人类生存和存在的诗意境界。也就是说，认知和审美都能激发人类无限的创造力。

21 世纪的科技革命加速了艺术与科技的融合，机器在创意领域甚至可以媲美人类艺术家。2018 年 10 月，佳士得拍卖行以 432 500 美元的价格售出了第一幅 AI 生成的画作（图 1-4，上）。这件名为 *Edmond de Belamy* 的艺术品是程序员使用生成对抗网络（GAN）算法实现的。计算机通过"解读"系统提供的大约 15 000 张 14 世纪至 20 世纪的艺术家肖像画数据创作出这幅作品，由此证明了计算机卓越的创意能力。2023 年，AI 智能绘画网站 Midjourney V5 已经可以根据用户输入的关键词来生成高度逼真的图像（图 1-4 中的左下图就是笔者通过输入"清朝格格""优雅""华丽"三个字段组合生成的高质量人物肖像）。因此，无论是绘画、音乐、摄影、视频还是其他某种形式的艺术，只要计算机能够获得大量的数据集，并通过人工智能算法（美学风格），就会将产生用户定制风格的 AI 艺术绘画作品（图 1-4，下）。

图 1-4　世界首幅被拍卖收藏的 AI 绘画（上）和基于 Midjourney V5 的 AI 绘画（下）

1.2　艺术与科技的对话

2018 年 5 月 1 日夜，西安南门文化礼仪广场几十万人一同观赏了 1 374 架无人机的表演，无人机在西安城墙南门编队飞行，摆出西安城墙、丝绸之路、四十周年等图案（图 1-5，左上）。2020 年 4 月 17 日，多达 1 500 架无人机在上海外滩夜空举行了一场宏大的表演。无人机齐聚浦江两岸，点亮了上海的夜空，不仅展示了高超的无人机编队动画，而且还在空中组成"二维码"（图 1-5，右上）。目前我国已拥有世界顶级无人机编队表演团队，通过 GPS+RTK 技术可将表演精度控制在厘米级。科技的发展不仅为新媒体艺术的创新提供了更大的空间，而且也成为了艺术与高科技相结合的经典范例。无人机表演需要数字控制与表演编排，而无人机智能硬件的调试以及编队的管理更是一场挑战。

皮克斯动画创始人之一、迪士尼幻想工程前总裁约翰·拉塞特曾经深刻指出艺术与科技的关系："艺术挑战技术，而技术赋予艺术灵感，这就是皮克斯成功的秘密。"这段话形象说明了科技艺术将科技、艺术和商业模式相结合的重要意义。皮克斯动画本身就是"科技 + 艺术 + 商业"的结晶：艺术家拉塞特，计算机科学家、工程师、动画技术负责人艾德·卡德莫尔和公司总裁、著名商业奇才、投资人史蒂夫·乔布斯共同合作组成了皮克斯公司的"三驾马车"。他们发挥各自的优势，打造出一个当代数字动画领域的传奇神话（图 1-6）：艺术家和设计师创新媒介、引领潮流；科学家和工程师提供技术支撑并启发灵感；企业家和投资商则将前二者的创意投向市场，并通过资金鼓励他们的技术创新和创意实现，这正是科技艺术的生命力所在。

图1-5 西安和上海等地的无人机表演现场和编队图案

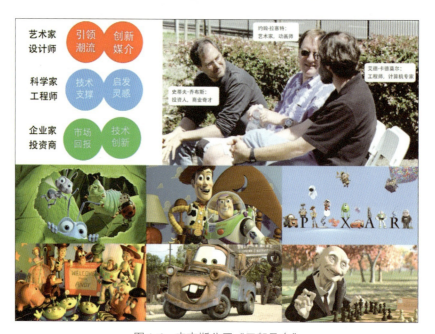

图1-6 皮克斯公司"三驾马车"

加拿大媒介学者马歇尔·麦克卢汉认为：人类的发展史可以被看作是一部工具（技术）延长人体器官功能的历史。棍棒延伸了双臂；石头延伸了拳头；马车、木船延伸了双腿；望远镜延伸了眼睛；锣鼓延伸了耳朵。工业革命后产生的蒸汽机、轮船、机车、飞机等交通工具的发明促进了人类肢体的延伸，而计算机与互联网的出现则使人类的大脑得到了延伸。科技艺术的发展依赖于网络、智能手机、公共智能装置和智能空间的普及。从更大范围来看，无论是3D打印、无人机、基因工程、数字印刷、智能网络还是影视特效都为艺术创作与创新开创了新的可能性。

目前，转基因技术、生物工程、组织培养、细胞工程学、纳米技术、克隆重组技术、机器人以

及全息技术等都已成为"科技艺术"的表现舞台。随着新型科技的不断涌现,这个名单还会不断延伸。这些新的艺术媒介不仅丰富了新媒体艺术的表现,而且成为艺术创新的突破口。**"科技艺术 = 艺术设计 + 科学技术"**这个公式代表了随着科技这个"变量"的不断发展,艺术也在不断挑战自己并突破局限的趋势。

艺术并非科学,但是各种艺术形式背后都有相应的科学思想的支持,艺术总是忠实地反映不同时代人们思想中的科学观念。历史上各种艺术形式变迁的背后也都是与时俱进的技术进步。今天,我们处在一个科技、艺术与文化交叉发展的时代,新一轮科技革命和产业革新方兴未艾,大数据、云计算、物联网、人工智能、区块链、边缘计算等新一代智能技术已经引发国际产业分工的巨大变革。如果说 20 世纪以电子世纪而著称,那么 21 世纪则被视为"人工智能世纪""生物技术世纪""纳米世纪"等。人工智能艺术、生物艺术、虚拟现实艺术、纳米艺术、3D 打印艺术、智能穿戴艺术、交互媒体艺术等新形式科技艺术骈兴错出,艺术与科技的交汇成为我国的文化创意产业的突破口,并成为当下高校艺术教育中的一个重要趋势。

1.3　学科分类与范畴

艺术与科技专业是 2012 年教育部颁布的高校本科专业目录的特设专业,专业代码为 130509T,属于艺术学学科门类(编码 13)。该专业的前身是 20 世纪 90 年代兴起的展览展示设计(会展设计)专业。2008 年北京奥运会和 2010 年上海世博会的成功举办说明我国会展业得到了快速的发展。会展设计专业是为满足我国会展业国际化、专业化的要求而创设的。该专业定位于培养能够胜任展会策划、艺术设计、工程实施、展会环境设计等相关工作的设计人才。2012 年,为了进一步优化学科体系,教育部将该专业与音乐工程、电影工程、旅游品设计等专业合并为艺术与科技专业。截至 2022 年,包括中央美术学院、中国美术学院在内的全国 40 多所高校开设了该专业,也成为近 10 年来全国艺术类高校增长比较快的应用型艺术 / 技术类专业。

2019 年和 2022 年,教育部分别审批通过了中央美术学院设计学院申报的"艺术与科技专业"以及中央美术学院实验艺术学院申报的"科技艺术专业"(Sci-Tech Arts,130412TK),从全新的角度拓展了"艺术与科技"的内涵与外延。中央美术学院实验艺术学院(现已更名为"实验艺术与科技艺术学院")院长、知名艺术家、博士生导师邱志杰教授指出:"科技"作为定语,艺术作为主语,清晰地表明这是科技性的艺术。它毫无疑问地属于艺术学科,同时又通过前缀来有效地限定了这种艺术的特征。该词汇可以涵盖人工智能艺术、媒体艺术、互动艺术、数据艺术、生物艺术、生态艺术和智能制造等,甚至包括和智能制造与生态艺术密切相关的新材料应用。图 1-7 所示的即为科技艺术专业的定位与课程体系。

艺术与科技专业脱胎于会展设计专业,因此带有会展设计的基因。例如,上海大学该专业立足于服务上海建设"国际会展之都"的需求,聚焦智能会展传播,着重培养大会展(会议、展览、演出、节庆、赛事、文化活动、奖励旅游、培训、产业观光、公关、传播和主题公园等)相关行业的策划和组织人才、创意人才、项目协调管理人才,培养具有会展策略传播、智能会展技术和会展创意设计能力且具有综合性素养的中高端复合型人才,其课程设置与教学计划充分体现了其特色(图 1-8)。

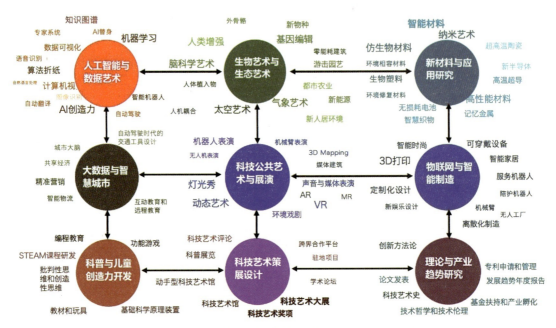

图 1-7 中央美术学院科技艺术专业的定位与课程体系

图 1-8 上海大学艺术与科技专业的课程体系

清华大学美术学院的同名专业同样面向展示设计人才培养，其课程包括装饰基础、透视学、工程与制图、展示设计、环境设施设计、展示空间表现技法、计算机设计软件应用、广告设计、印刷制稿与工艺、展示模型设计与制作、展示道具设计与制作、人体工程学、材料与预算、国画、书法、会展概论、会展广告及传媒、会展法规、大型活动组织与管理、市场调研、专业考察、会展企业实习等。与此类似，广州美术学院也聚焦于展览展示设计的人才培养，力求培养知识复合型、实践应用型和思维创新型，具有人文、艺术、科技素养和综合设计能力的专业人才，使其能在展览策划、博物馆、主题馆、会展设计，公共艺术、教育等相关领域从事专业工作。北京印刷学院亦以展示设计为主要方向，主要研究博物馆展示、展会及其他商业环境的展示设计。课程内容包括展览策划、空间设计、陈列布置、虚拟表现及工程实施等方面内容。以上几所高校均突出了该专业作为培养展览展示设计

人才的优势与特色。

事实上，当今的各种展览会早已成为新媒体、交互设计、体验设计与综合材料艺术的试验场，也是与博物馆设计、公共空间设计、媒体建筑设计及文化创意产品设计相互交叉的实践领域。参照百度百科的解释，艺术与科技专业是指基于艺术设计与科学技术深度融合的基本理念，结合国家文化发展战略，在文化创意产业和数字内容产业，整合空间、艺术、媒体、技术与商业的视角，在空间环境设计、信息交互设计、新媒体艺术等领域，培养具有国际视野、交叉学科基础和创意创新能力的高端艺术设计人才。因此，艺术与科技专业属于典型的交叉学科，是科技、艺术、媒体和工程相互交叉领域和实践型应用领域。目前，除了会展设计外，该专业方向还包括音乐工程、电影技术、数字媒体、动画、游戏设计、电子竞技、纤维艺术、用户体验设计等更广泛的就业领域。

随着近年来数字创意产业和信息化的发展，该专业的内涵也在不断扩大。艺术与科技专业的定位和课程体系大致可以分为三个层次（图1-9）。第一层与该专业早期的学科定位有关，主要以会展设计、空间与环境设计、用户体验设计、数据可视化、工程制图、虚拟现实、人体工程学等相关的内容为主。这一层是该专业的主要构成。第二层则是拓展后的专业方向。例如，上海视觉艺术学院有数字媒体技术、演出空间设计、交互媒体艺术、数字娱乐策划、数字娱乐设计五个方向；南京传媒学院开设电子竞技和用户体验设计方向；北京服装学院以纤维与时尚设计为核心；厦门理工学院、浙江音乐学院、上海音乐学院则以声音艺术与工程、音乐科技与艺术等为主要专业方向。第三层属于相对前沿的领域。例如，人工智能与数据艺术、机器人表演、跨媒体设计、体感交互、全息影像、科技艺术策展、新材料应用和生物与生态艺术等。上述三个层次的分类并非绝对，也存在着相互交叉的现象。但总体来看，从内圈到外圈，其趋势是该专业的综合性、实验性和跨界性的逐步深化，也代表了该领域的发展趋势。

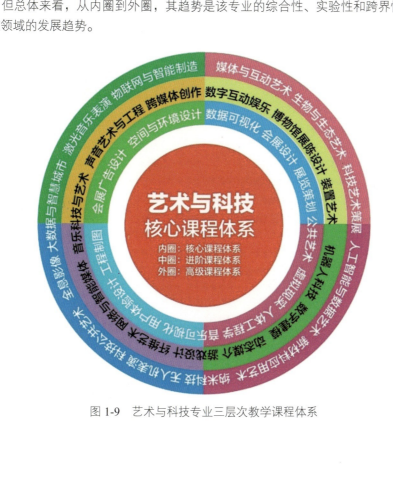

图1-9 艺术与科技专业三层次教学课程体系

1.4 科技艺术与新媒体

科技艺术与新媒体有着不解之缘。智能手机、互联网、远程交互、人脸识别等新技术不仅促进了社会的发展，也为艺术家借助科技手段创新观众体验提供了契机。当前，全球新一轮科技革命和产业变革正在兴起，AI、VR、大数据、云计算等新一代信息技术同智能制造技术相互融合的步伐加快。习近平总书记曾经指出："历史经验表明，科技革命总是能够深刻改变世界发展格局。"在这个科技文化驱动时代，艺术设计的对象、产品、工具、流程与生产方式都在经历着深刻的变化，5G与AI技术会有力促进科技艺术与数字化设计的发展。从人文关怀角度来思考科技的影响，特别是从人性化、情感化角度来思考人类命运共同体的发展理想，科学家、工程师、艺术家与设计师更加需要携手，加强彼此间的对话与沟通，共同打造与自然高度和谐的人类家园。

作为一种前沿艺术设计的形式，科技艺术与新媒体都是艺术探索和实验的工具。随着科技的发展，科技艺术的边界不断扩大。艺术与科技、新媒体艺术和数字媒体艺术之间的关系可以用三个相互叠加的圆环来表示（图1-10）。其中，艺术与科技是最大的范畴，既包括新媒体艺术、数字媒体艺术，也包括不属于计算机但属于科技艺术范畴的生物学、物理学和工程学相关的内容，如基因工程、现代生物技术、生物医学工程、生态学、人类生物学、生态系统、大脑科学研究、生物芯片、数字神经元、光与声音的物理学等。图中虚线的圆圈代表新媒体艺术。该领域涵盖数字媒体艺术（暗黄色背景）的大部分区域。此外，重叠领域还包括电子工程、机械工程、太阳能和激光、全息技术以及新材料等科学前沿领域，如纳米雕塑、无人机和转基因技术等。

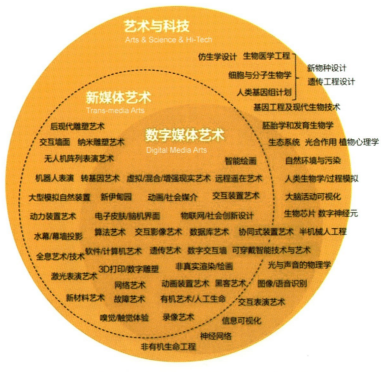

图1-10 当代科技艺术模型（含新媒体艺术和数字媒体艺术）

可以预见，在今后的一段时间，如果没有更新的媒介（如脑机接口、虚拟现实、生化机器人或

者量子计算机）的重大突破，那么数字媒体仍然会是科技艺术创作的中心领域。需要说明的是，科技前沿边界并不是艺术的边界，想象力、创造力以及对现有媒体的改造与创新也是创意的源泉。科技艺术是基于科技和媒体的艺术形式。这个特征决定了该艺术形式的创新性和前卫性。从未来发展上看，科技艺术将会成为一种高度智能化和人性化的软件+硬件的产品形式（如智能眼镜、裸眼 3D 以及智能植入等），通过更紧密的人与技术的结合来创新体验。2015 年，美国一家科技公司研制了一种可以把皮肤直接变成显示屏的"魔术"（图 1-11）。他们用微细的针头将微小的电子墨水颗粒植入表皮下方。这种电子墨水在皮下正常呈现为无色状态，当手机发出信号后，这些会变色的颗粒将被激活，并透过皮肤显现出"墨点"，从而在手臂上形成一个和手机显示屏相同的图案或动画。微软公司创始人比尔·盖茨认为电子文身技术或将取代智能手机成为下一代媒介。这种电子文身的核心是基于生物融合技术的电子墨水。与植入芯片或其他组件不同，这种液体中含有能够收集、接收和发送信息的纳米跟踪器。除了可以检测人体健康外，人们还希望用它来交流信息。

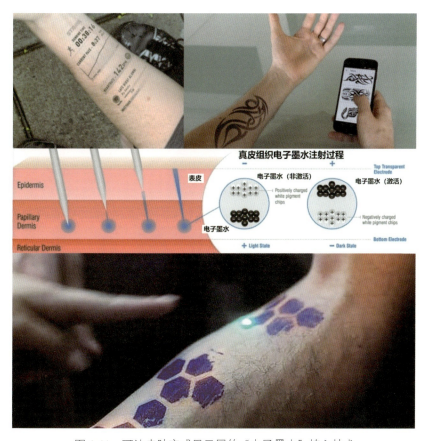

图 1-11　可让皮肤变成显示屏的"电子墨水"植入技术

1.5　艺术与科技理论

麻省理工学院（MIT）媒体实验室教授奈丽·奥克斯曼博士对艺术与科技的关系进行了深入的研究，并提出了当代文化的创造力模型。奥克斯曼参照包豪斯 1920 年的设计教学体系轮盘图（图 1-12,

左）构建了该模型（图 1-12，右），即由科学、工程、设计和艺术组成的一个轮盘图。奥克斯曼认为，科学、工程、设计和艺术带动了数字化（比特）、生物学（基因）、物理学（原子）和形而上学（感知）一起转动，并由此产生创意和智慧。人类唤醒的意识是这个圆盘的核心，也是创造力的核心。奥克斯曼指出：当年包豪斯鼓励通过跨学科教育与产业实践来推动教育创新，而当代科学、工程、设计和艺术的融合是推动产业与技术发展的动力。其中，科学的作用是解释和预测人们周围的世界，它将信息转化为知识；工程的作用是将科学知识应用于实际问题解决方案的开发，它将知识转化为产品；设计的作用是观察人们的物质生活与精神世界的需求，并提供增强人类体验的方案，它将产品转化为行为；艺术的作用是质疑人类的行为并提醒人们感知周围世界，它将行为转化为新的信息并启发新一轮的科学探索。这个循环不断深入，螺旋上升，成为创造力的源泉。

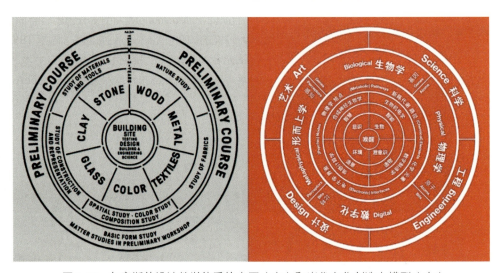

图 1-12　包豪斯的设计教学体系轮盘图（左）和当代文化创造力模型（右）

奥克斯曼的创造力模型已成为构建科技艺术理论体系的基础。中央美术学院设计学院艺术与科技方向带头人、博士生导师费俊教授指出："艺术与科技"是有时代紧迫性的话题。从艺术史的开端，科技就一直推动着艺术的发展，追溯到人类早期，我们的祖先在岩洞壁画使用的矿物质颜料、制造青铜器使用的冶炼技术等都曾经是那个时代的"黑科技"。当代科技的进步不断推动着艺术语言的发展，也使"艺术与科技"的跨学科逻辑架构更加清晰。借鉴奥克斯曼的创造力模型，并结合中央美术学院设计学院的实践，费俊提出了基于艺术与生物科技、艺术与智能科技、艺术与机器人科技以及艺术与数据科技四个方向的艺术与科技专业的教学科研体系（图 1-13）。

该模型最内核的部分是"认知"。科学、艺术、设计与工程的创新源于认知的改变，由此产生智能、智慧、造景与造物。围绕基础科学技术创新的是合成神经生物学、情感计算学、生物机电学和数字制造学四个新兴学科。合成神经生物学是在经典的生物神经学的基础上，添加当今的 AI 算法，去认知、仿真，甚至重塑神经元活动；情感计算学是通过计算来模拟和建构人类情感；生物机电学是将基于碳基的生命以及基于硅基的人造物进行融合，创造具有生命特征的机器或者人机合体的生命体的新兴学科；数字制造学（如 3D 打印）将深刻地改变传统制造产业。从这些新兴学科的象限再往外扩展可以得到四个要素，分别是"感知""原子""基因"和"比特"，也由此构建了艺术与科学、工程与设计学科的场域。艺术和科学倾向于哲学的探索，帮助人们理解世界和表达世界；而设计和工程则把科学艺术的认知成果转换成具体的解决方案，形成人们可见的产品和服务等。该模型构成

了艺术与科技的系统化理论。

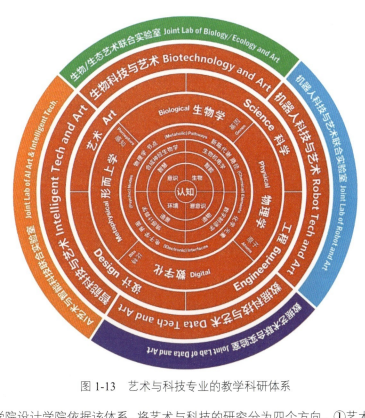

图 1-13 艺术与科技专业的教学科研体系

中央美术学院设计学院依据该体系，将艺术与科技的研究分为四个方向。①艺术＋机器人科技。机器人科技与艺术是雕塑、交互、AI 为一体的跨学科方向。机器人是国家科技发展战略的重点，机器通过不断的学习与软件优化寻找出人类行为的规律，人类也能够从机器的进化行为中获得裨益。②艺术＋智能科技。智能科技是非常广泛的概念，AI、机器学习、算法、物联网科技都可以统称为智能科技。如今人们的生活越来越智能化，然而真正与智能科技实现双向赋能的跨学科的艺术设计教学还未成熟。这也是推动国家创新型驱动战略转型的重要方向之一。③艺术＋生物科技。生物科技与艺术以研究生物材料与生命工程的美学为主，通常伴随着对生命伦理的质询，有助于人们定义自然、生态与生命。随着当代 CRISPR 基因编辑技术和细胞可控技术的发展，艺术创作材料"生物化"成为可能，创作设计的观念开始倾向"生命"特征，生物艺术设计逐渐渗入艺术领域并有可能进一步推动新学科、新产业的发展。④艺术＋数据科技。大数据时代的当下，数据已成为各行各业的重要生产因素，不但艺术成为了数据记录的对象，数据也可以作为艺术的材料。

《睿·寻》（图 1-14，上）是费俊教授领衔的团队在 2019 年参加威尼斯双年展中国馆的一件基于 GPS 地理信息的 App 作品。观众可以在威尼斯水城里搜寻并体验"移植"在当地桥梁上的来自中国的 25 座形态相似的桥。该作品运用智能科技表达了一种线上、线下混合的新叙事，为艺术创作提供了全新视角。2019 年，费俊教授与代数几何学家许晨阳以及心理学家刘正奎合作完成了一个基于艺术、数学和心理学的跨学科实验艺术装置作品《情绪几何 2.0》（图 1-14，下）。作品邀请观众在互动装置的暗箱中触摸几何模型，触摸的情绪会被数据采集装置记录并计算成数据，按照三种气质类型影响与之相匹配的初始几何图形，并最终通过自动粉笔机械装置绘制在黑板上。

图 1-14　基于 GPS 的手机 App 作品《睿·寻》（上）和装置《情绪几何 2.0》（下）

1.6　科技艺术教育研究

随着数字科技、AI 以及生物艺术的普及，北美多家高校纷纷成立科技艺术或媒体技术与艺术专业，如麻省理工学院（MIT）媒体实验室（Media Lab），纽约视觉艺术学院（SVA）的生物艺术实验室（Bioart Lab），纽约大学（NYU）蒂施艺术学院（Tisch School of the Arts）的交互媒体艺术系（IMA），俄亥俄州立大学、加州艺术学院的艺术和技术系等。除了本科学位外，部分高校，如耶鲁大学、斯坦福大学、哈佛大学、罗德岛设计学院、卡内基-梅隆大学、普瑞特艺术学院、纽约视觉艺术学院等还可以授予相关的艺术硕士或博士学位。纽约视觉艺术学院生物艺术实验室领军人物苏詹妮·安珂教授是生物艺术领域的佼佼者，其产品如图 1-15 所示。此外，德国科隆媒体艺术学院、德国卡尔斯鲁厄艺术与媒体中心（ZKM）、加拿大温哥华媒体艺术学院、日本国际媒体艺术与科学学院（IAMAS）等也是新媒体教学研究的重镇。

芝加哥艺术学院艺术与科技专业是科技艺术教育界的佼佼者，该学院于 1969 年成立，并以 20 世纪 70 年代流行的光装置艺术（Light Art）和光雕塑设计为主要研究方向，教学与创作方向有 AR/VR（增强现实/虚拟现实）艺术、游戏艺术、动力与电子艺术、光学艺术、声音艺术、生物艺术、机器学习与创意代码、打印艺术等。其科技艺术专业范围广，教授大多是科技艺术的创始者，例如，系主任爱德华多·卡茨就是生物艺术知名开拓者之一。纽约大学蒂施学院的交互媒体艺术专业在美国非常有影响力，以丹尼尔·罗津为首的著名交互艺术家培养了大批交互艺术人才，例如朴丽莎（Lisa Park）。朴丽莎使用脑机接口（BCI）技术通过意识引导水波，创作了著名的脑机交互作品 *Eunoia*（图 1-16），得到世界科技艺术界的高度评价。

图 1-15 苏詹妮·安珂的生物雕塑艺术

图 1-16 朴丽莎的脑机交互作品 *Eunoia*

在全美的科技艺术教育院校中，新学院/帕森斯设计学院（New School/Parsons）是一所非常有特色的科技艺术学院。该学院位于纽约，成立于1896年，早期是一所时装设计学校，如今已成为全美艺术设计学院中体系最为完整和前卫的学院。该学院设有设计学院、文学院、表演艺术学院、社会研究学院以及媒体研究学院等（图1-17）。其中，媒体研究学院结合了媒介理论、研究、技术、生产和管理研究，帮助学生在复杂且瞬息万变的媒体和传播领域取得成功。从纪录片、戏剧、电影、网站到移动媒体和交互装置，该学院通过前瞻性与跨学科的课程应对艺术与科技的挑战，平衡了理论和实践，让学生能够充分了解当前的媒体学术理论及最新的媒体制作和管理工具。其课程包括媒体理论、媒体业务和媒体技术，鼓励学生通过实践挖掘设计潜力。

针对"随着移动互联网和人工智能的兴起，如何在艺术教育中强化科技创意思维"这一问题，该学院院长兼创始人斯文·特拉维斯（Sven Travis）教授指出："人工智能在设计领域的蓬勃兴起，导致用户体验和交互设计出现了许多新方法和新挑战。机器智能在交互界面的方法创新中扮演着全新的角色。从设计角度上看，传统的静态视觉方式正在向动态视觉转变，计算机视觉、模式识别、

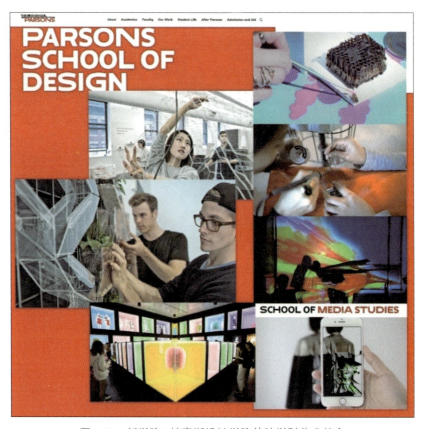

图 1-17　新学院 / 帕森斯设计学院的跨学科艺术教育

增强现实、智能预测和演化算法都使用户体验设计发生了巨大变化。目前,许多智能界面正在转向语言、文本、机器人、触觉甚至味觉 / 嗅觉解决方案,这使视觉本身受到了一定的挑战。这一趋势对设计教学产生了根本性的影响,也对各个设计领域的技能转变提出了更高的要求。"

为了应对未来的挑战,新学院与 IBM、沃森、松下和史密森尼学会建立了合作项目,由此来强化校企对接和对科技前沿的掌握。此外,学院还增设了设计与科技相结合的课程,并通过设立"导师工作室"和"核心技术工作室"来强化学院在该领域的优势。该学院提供的硕士学位方向都是面向未来的,如数据可视化、设计与技术、跨学科设计、设计史与策展研究、设计战略与管理等(图 1-18)。

上述硕士课程还特别注重理论与实践相结合、艺术与科技相结合。例如,数据可视化艺术硕士(MFA)培养目标为面向数据分析、商业智能、趋势预测、数字设计、新闻学、业务咨询等领域的高级专业人才。课程将设计、统计学和计算机科学结合在一起,聚焦数据可视化所需的创造性和分析能力,并结合视觉设计、数字技术和定量推理所需的必要知识与技能。课程包括数据可视化与信息美学、数据结构、数据定量方法、设计伦理与批评和设计研究方法等。同样,跨学科设计艺术硕士注重培养在多学科团队中需具备的解决复杂问题的能力。其课程包括服务设计、整合设计等,可培养学生的洞察力和领导力,并通过一系列项目展示与社会实践来探索 21 世纪的生活方式。

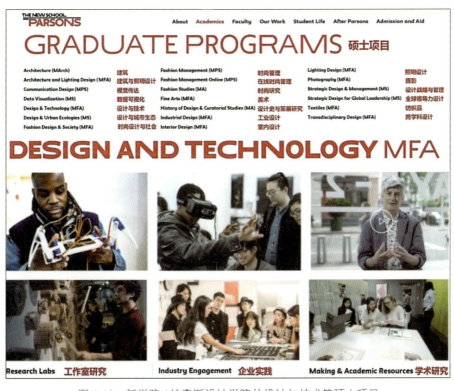

图 1-18　新学院/帕森斯设计学院的设计与技术等硕士项目

随着时代的发展，科技与人类之间的关系愈发错综复杂，面对这一未来挑战，教育成为理论探索的先行者。构建一个能够适合未来发展的科技/艺术教育体系，是我国艺术教育的紧迫任务，也是艺术与科技如何融入当代高等教育体系的重要课题。中央美术学院于 2018 年举办"EAST-科技艺术教育国际大会"。会议邀请了 11 个国家和地区的知名专家学者、研究机构负责人围绕科技与艺术的教育探索、机构实践和理论研究，前沿的学术研究与行业动向等话题进行学术演讲与对话，打造了一个专家学者交流的平台，展开了对未来艺术与人文科技的智性探索。会议讨论主题包括：科技艺术教育的历史、现状及未来趋势；科技艺术教育中细分学科的个案讨论，如艺术与生物学、数据学、材料学的交叉等。相关议题还包括科技艺术教育的理论建设和课程体系建设等。同年，中央美术学院举办的以"后生命"为主题的第二届媒体艺术双年展开幕（图 1-19）。该展览汇集了众多当代国际国内的知名新媒体艺术家的作品，重点探讨在生物基因、AI 和机器人等科技发展的影响下，在当下流行的后人类理论的语境中，"生命"这一古老概念的拓展和延伸。

"艺术与科技"的教育体现了时代特征和人们对当代艺术发展的新诉求，其意义在于推动以文化为根、以生活为源、以艺术为体、以科技为用的学科交叉与融合。文化是一个国家、一个民族的灵魂。"新艺科"的创新不能是无根之木、无源之水，应是中华文化与中华美学精神的延续。科技艺术应根植于中华文化的沃土，并在新时代火热的现实生活呼唤之下应运而生。除了借鉴国际上知名高校的办学理念外，科技艺术还要在理论层面加强研究，特别是从艺术的视角认识自身的美学价值以及艺术语言与艺术形态的创新。进而从人类社会经济发展的视野，发现艺术与科技交叉融合的社会贡献，从而加强艺术成果与商业的进一步融合发展。这些都需要加快构建科技艺术的理论知识体系，支撑其特色发展。与此同时，还应探索建立与时俱进的跨学科建设发展的评价体系，推进"新艺科"的发展。

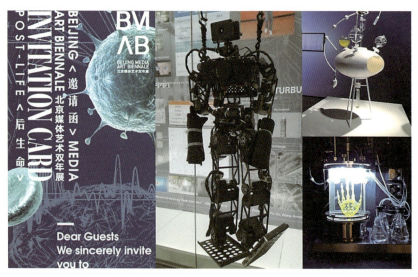

图 1-19 以"后生命"为主题的第二届媒体艺术双年展

更重要的是,面对信息时代和智能时代,由哲学、艺术、社会学、人类学、心理学、法学等构建的认知系统的严重滞后和伦理系统的逐渐失效,是当今构建艺术与科技的时代语境。而艺术与科技的研究有助于增强学生的批判思维。如今,对科学过程的质疑和批评,"后人类"(如转基因婴儿)对身体、身份和身体/机器关系的影响,通过 VR 改变时空和物理现实的风险,将生物简化为算法代码引发的讨论等都是当代艺术无法回避的问题。因此,艺术与科技对话的核心在于艺术家、设计师需要深度参与科技伦理秩序的重建。从广义的生命角度重新思考技术对生命体、人类社会、自然环境、生态系统的深远影响。2019 年,费俊教授带领的团队为北京大兴国际机场设计了大型交互式壁画《飞鸟集》(图 1-20),将中国古代花鸟画与航班大数据相结合,创造了乘客与自然花鸟交互的场景。费俊教授认为这个壁画的意义在于让优秀传统文化融入当代语境,让艺术与科技成为人与自然交互的界面和桥梁。

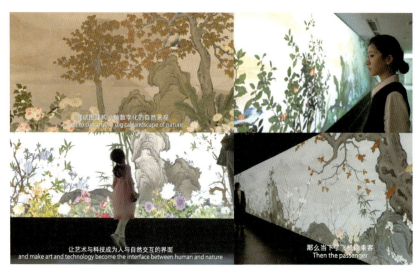

图 1-20 大型交互式壁画《飞鸟集》

科技艺术领域范围广、交叉领域复杂、技术前沿动态发展，这对科技艺术教育提出了更多的理论问题。科技艺术的内涵和外延是什么？艺术与科技专业的发展方向是什么？创意编程与可视化是该专业必需的吗？该专业是否要学习转基因技术/机器人编程？生命伦理学是否应该纳入该课程？虚拟现实能否改变人类社交？是否可以借助科技来改造或创新"旧媒体"（如雕塑或舞蹈）？如何实现公众的"参与式设计"？学生就业定位于哪些行业？更深入来看，当今设计学门类下几乎所有的专业都有"数字化"的趋势，因此，如何通过跨界思维来实现艺术/科技的有机融合并为数字创意产业培养优秀的人才，将成为所有相关高校/专业无法回避的挑战。中央美术学院实验艺术学院院长、博士生导师邱志杰教授认为，科技艺术理论体系的构建有助于我们把握艺术和科技的基本原理和底层逻辑，更深入地思考最新的技术在人类发展历程中所处的位置。因此，他力主建立一套完整的科技艺术生态体系，包括科技艺术史、技术哲学与技术伦理、创新方法论等。这套以"科技艺术"为总纲的学科谱系不仅可以建立起从录像艺术到媒体艺术的全部历史，甚至可以延伸到"未来媒体艺术"。

1.7　林茨电子艺术节

40多年来，无论是激光、卫星通信、转基因技术还是量子计算，许多前沿科技日益复杂化、专业化，不仅远离大众视野，甚至还在社会层面加深了人们的误解。人们迫切希望了解前沿科技对生活的意义，因此，世界各地的新媒体艺术节、电子艺术节、科技艺术节应运而生。从全球范围来看，将科技艺术做得最为极致的是奥地利林茨电子艺术节（Ars Electronica Festival）。该艺术节是历史最为悠久的科技艺术与新媒体艺术的盛事，其核心在于关注科技对未来社会的影响，特别是艺术、技术和社会之间的关系。该艺术节目前设有电子艺术节、电子艺术大奖、电子艺术中心、未来实验室四个部分。艺术节每年9月初举行，设有不同的主题展，规模宏大，吸引数千位全球艺术家、科学家和学者前来交流，活动包括五六百场讲座、工作坊、艺术展览以及音乐会等。2019年9月，适逢林茨电子艺术节成立40周年，艺术节组委会便以"数字革命的中年危机"为主题拉开帷幕，并在11月联合中央美术学院、设计互联等单位在深圳海上世界文化艺术中心做了40周年回顾展"科技艺术40年——从林茨到深圳"（图1-21）。这次回顾展已成为近年来我国组织的最大规模的科技艺术盛会。

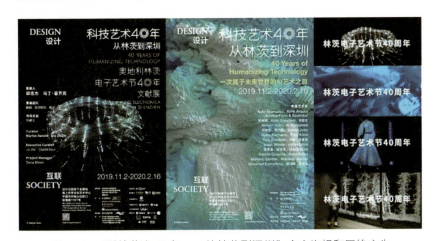

图1-21　"科技艺术40年——从林茨到深圳"官方海报和网络广告

这次艺术展向人们展示了当代科技艺术所关注的主题及相关的技术方案。该展览的不少作品都涉及技术伦理与AI等话题。例如，艺术家艾萨克·蒙特和托比·基尔斯的生物艺术作品《欺骗的艺术》

(The Art of Deception，图 1-22，左上）是一组经过处理的心脏标本。艺术家借此探索人类器官与审美的矛盾，并思考科技改造人体面临的文化矛盾冲突。日本当代艺术家长谷川爱擅长借助艺术和设计来挑战传统的观念，她的作品《人类 x 鲨鱼》(Human x Shark，图 1-22，右上）探索了人与自然的关系。她希望变身为雌性鲨鱼，所面临的挑战是设计一种能够吸引雄鲨鱼的香水，而解决方案本身就是对人们感知世界的方式提出质疑。转基因作品《改造的天堂：衣裙》(Modified Paradise-Dress，图 1-22，左下）是一组用"荧光蚕丝"制成的系列雕塑作品，其原料来自添加了发光水母和珊瑚基因的改造蚕。这条裙子被置于无形人体框架上，旨在让观者思索艺术、科学与技术三者的关系。该作品由日本知名艺术家大崎洋美领衔的创作团队 AnotherFarm 设计。科学家凯特·克劳福德和媒体专家弗拉丹·约尔的可视化作品《人工智能系统剖析》(Anatomy of an AI System，图 1-22，右下）探讨了制造亚马孙智能语音音箱（Amazon Echo）所需要的劳动力、数据和地球资源。该作品以数据图表的形式概括了大型 AI 系统的生产、使用和废弃的过程，提醒人们关注资源消耗以及电子污染等问题。

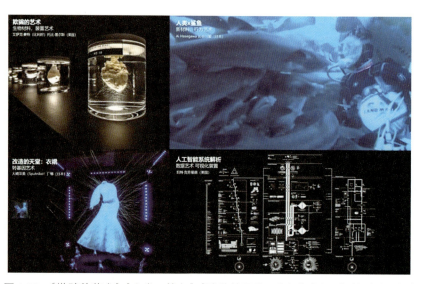

图 1-22 《欺骗的艺术》《人类 x 鲨鱼》《改造的天堂：衣裙》《人工智能系统剖析》

科学、技术和艺术的交叉涵盖非常广泛的学科，例如，人机交互、机器学习、生物技术、量子计算、环境工程、材料研究、智能城市、公民参与和赋权、机器人技术、量子技术等。2019 年"从林茨到深圳"科技艺术展包含了 AI、机器学习、数据可视化、3D 打印、基因改造、动态捕捉、高清立体扫描、开源软件、AI 编曲等前沿科技作品，为观众呈现出以往艺术展览中不常见的"遗迹""城市""太空""磁场""基因""气味""器官""自然""风""时间""社会机制""信息系统"等主题的艺术作品。科技艺术运用技术手段表现当代人们关注的主题，如环境保护、人与自然、智能机器、转基因以及机器学习等内容（图 1-23），为大众勾勒出一个个期许未来的可视化科技创想，同时迸发出一次次心灵与科技之间的碰撞。

与 40 周年回顾展同步，电子艺术节组委会举办了林茨电子艺术节 40 年文献展，这是我国首次系统介绍科技艺术发展简史的大型文献展。文献展回溯了林茨电子艺术节的历年主题，从 20 世纪八九十年代的数字革命、互联网发展到当时的生物技术、AI，科技艺术在公众互动、科普以及数字娱乐领域的贡献（图 1-24）。此届文献展也是对中国科技艺术发展脉络的系统梳理，展现了当代科技艺术在高等院校、艺术机构和公共传媒多领域交流的新格局，特别是围绕深圳科技史与全球互联网历史的线索展开，聚焦了深圳作为中国科技重镇与国际设计之都对全球的影响力。

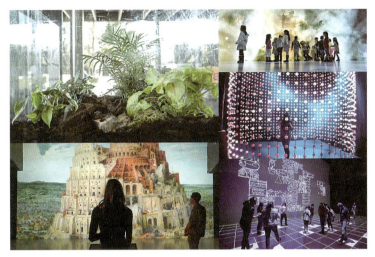

图 1-23　2018 年林茨电子艺术节现场展品及活动

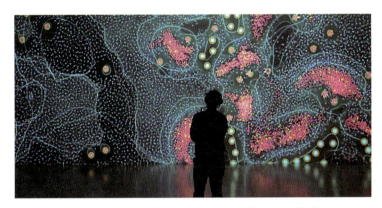

图 1-24　林茨电子艺术节推动了科技艺术文化的普及

1.8　当代科技艺术趋势

40 多年来，林茨电子艺术节对科技艺术的推动功不可没。从林茨电子艺术节近年来组织开展的各种活动中，可以总结出当代科技艺术发展的几个趋势。

（1）关注教育、娱乐与科学普及，通过各种"接地气"的活动让科技艺术发挥跨学科教育与"创客实践"的引领作用。电子艺术节注重将展览的方向引向城市和人们生活的社区，为公众创造一个体验最新科技与艺术的实验场所、一个公共教育空间。林茨电子艺术节面向青少年开设的 U19 奖项、集合全球媒体艺术高校的"校园展"项目以及未来实验室创新研究为科技艺术教育提供了巨大推动力，也为媒体艺术领域提供了源源不断的发展潜力。这些措施扩大了艺术节的影响力，逐渐形成了电子艺术节的跨学科教育模式。电子艺术中心运用 STEAM 教育理念，即科学（Science）、技术（Technology）、工程（Engineering）、艺术（Art）和数学（Math），为林茨市幼儿园、中小学、大学和技术学校提供跨学科的教育服务。同时还为不同年龄阶段设置年度目标，包括 4000 名幼儿园儿童、10 000 名小学生、20 000 名中学生和 4000 名大学生等。艺术节独特的儿童和青少年体验活动包括机器人编程、数字绘画、乐高智力游戏、3D 打印、声音设计和独立电影制作等（图 1-25）。

图 1-25　林茨电子艺术节独特的儿童和青少年体验活动

（2）关注家庭娱乐、亲子互动等综合性体验活动。电子艺术中心自1996年建成以来一直在思考"未来博物馆应该是什么样"。沉浸式体验项目"深空"（Deep Space）是电子艺术中心乃至艺术节中最受欢迎的活动之一。展厅由两面16m×9m的8K投影墙组成，结合了激光跟踪和3D动画，为观众营造了身临其境的体验效果。深空展示的艺术作品是由媒体艺术家依据场地特征着手进行调试和改造的，甚至会依据观众在投影面上所处的位置来构建美学场域。"技术、艺术与社会"之间关系的变革是电子艺术中心发展的基石。因此，这座中心本身就是一座知识殿堂，除了提供趣味知识外，还有各种基于交互装置的沉浸游乐馆，已成为当地家庭娱乐、亲子互动、学校课外教育与游客参观休闲的互动体验空间（图1-26）。交互装置艺术具有多元化的特征，创作者基于文化、历史、自然、哲学等不同的角度赋予作品丰富的内涵，观众对作品的解读各有不同，由此产生了丰富的体验（图1-27）。同时，该艺术形式还具有游戏的特质。娱乐模式成为连接创作者表达情感与受众感悟的桥梁。这些寓教于乐的体验活动不仅可以消除人们对"冷科技"的陌生感，而且有助于培养青少年的科技意识、媒体文化知识与动手实践能力。

图 1-26　林茨电子艺术节基于交互装置的沉浸游乐馆

（3）面向未来的跨界设计与创新实践。科技艺术最明显的特征就是其跨界性。科技艺术的创作往往是包括科学家、艺术家、工程师以及不同领域的专家在内的团队合作。例如，生物艺术装置《欺骗的艺术》的两位作者分别是前卫艺术家艾萨克·蒙特（比利时）和生物学博士托比·基尔斯（美国）。前者是一位激进主义设计师，痴迷于不寻常的材料并渴望以前沿科技来表达设计理念，后者则是生态学、进化论和农业教授、阿姆斯特丹自由大学研究院院长，二者一合作就碰撞出了火花。同样，《人工智能系统剖析》的一位作者凯特·克劳福德是著名作家、学者和研究员，在大规模数据系统、机

图 1-27　林茨电子艺术节观众丰富的体验

器学习和人工智能等领域从事研究长达十余年。另一位作者弗拉丹·约尔则是诺维萨德大学新媒体系教授，二者的合作也使该作品具有很强的专业性和思想性。

　　林茨电子艺术节的未来实验室是一所结合了艺术创造、工业应用及研发的媒体艺术实验室，其目的在于培育群体智慧。自 2007 年建立以来，实验室成为了国际媒体艺术和技术的研究中心与交流平台。未来实验室由来自各学科领域的专家组成，承担起跨学科、跨国界的研究工作，涉足的范围涵盖科技艺术的方方面面，包括装置艺术、展览项目从构思到实施的全过程。同时，实验室还与学院和机构合作，进行媒体表演、媒体艺术和建筑、信息设计等领域的项目。实验室的宗旨是"创造分享"，艺术家与研究人员在未来实验室中共同工作，将艺术和技术相互融合，为研究注入艺术灵感。例如，生物实验室提供了让人大开眼界的体验，参与者可以使用基因编辑器编辑自己的基因样本（图 1-28，左上）。在这一过程中，参与者还会切身感受基因编辑涉及的伦理问题——一方面，基因编辑可帮助治愈疾病，另一方面，随着基因编辑技术普及，父母可能会根据自己的意愿改变孩子的基因。此外，未来实验室也已成为国际科学家、艺术家和工程师跨界设计与创新实践的基地（图 1-28，右上、左下、右下）。

图 1-28　未来实验室是艺术家、科学家与设计师的创意基地

讨论与实践

一、思考题

1. 乌斯曼·哈格的艺术实践对我们有哪些启示？
2. 如何从艺术与科技的范畴来归纳和总结当代科技艺术的特征？
3. 中央美术学院是如何设计和规划艺术与科技课程的？其设计理念是什么？
4. 皮克斯是如何阐释艺术、技术与商业之间的关系的？
5. 艺术与科技的学科定位是什么？其理论研究有何意义？
6. 请参观你所在城市的新媒体艺术展览，从用户角度总结其优缺点。

二、小组讨论与实践

现象透视："创新是传统手工艺最好的保护，使用才是最好的传承……"近年来，故宫＋传统文化IP（知识产权衍生品）的开发已经成为文化创意产业的新潮流。由此可以看到发掘传统文化的现代价值所蕴藏的巨大市场潜能（图1-29）。但随着手机文化的流行，传统技艺与文化逐渐被边缘化，难以吸引年轻人的关注。

图1-29　故宫＋传统文化IP的开发已经成为文创产业的新潮流

头脑风暴：如何将独特的地方文化艺术和非物质文化遗产通过"软件化"与"程序化"的过程，转换为流行的移动媒体节目（如抖音）或者互动的装置艺术？如何借助数字媒体艺术所具有的"寓教于乐"属性向少年儿童普及传统民俗？

方案设计：数字技术可以帮助实现传统"非遗"的大众化和时尚化。请各小组针对上述问题，扮演不同的用户（消费者、商家、设计师）角色，并给出相关的设计方案（PPT）或设计草图（产品或者服务系统），需要提供详细的技术解决方案。

练习及思考

一、名词解释

1. 科技艺术
2. 生成对抗网络（GAN）
3. 新学院 / 帕森斯设计学院
4. Midjourney
5. 创造力模型（KCC）
6. 艺术与科技专业
7. 数字创意产业
8. 人工智能设计
9. 林茨电子艺术节
10. 马歇尔·麦克卢汉

二、简答题

1. 试说明媒体、艺术与科技的关系，以及如何区分数字媒体与新媒体。
2. 教育部设立艺术与科技专业的初衷是什么？
3. 请归纳并总结科技艺术的范畴与研究主题。
4. 请以皮克斯公司为例，说明艺术、技术与市场是如何结合的。
5. 通过什么标准来界定艺术与科技专业的特征和分类？
6. 试比较传统艺术美学与科技艺术美学之间的差异。
7. 如何从媒体变迁的角度来理解科技艺术与文化？
8. 林茨电子艺术节对于推动科技艺术普及起到了哪些作用？
9. 试比较艺术与科技专业三层次教学体系的异同并说明其未来趋势。

三、思考题

1. 国内哪些高校开设了艺术与科技专业？请调研这些专业的方向。
2. 请比较科技艺术及艺术与科技专业方向的差异并说明其原因。
3. 故宫文创非常火爆，请从科技艺术角度分析其作品如何能够吸引年轻人。
4. 体验 VR 视频或 VR 微电影，并说明其在新媒体艺术中的意义。
5. 请归纳与总结科技艺术的知识体系（用思维导图呈现）。
6. 科技艺术如何表现自然、科技、环境与人类的关系？
7. 什么是技术伦理？试分析转基因技术与机器人科技背后的技术伦理问题。
8. 请通过网络调研国外高校的技术 / 艺术课程，并和国内的同类课程进行比较。
9. 以林茨电子艺术节为例，试分析当代科技艺术的潮流和影响。

第 2 课
当代科技与社会

2.1　AIGC 与科技艺术
2.2　虚拟数字人
2.3　虚拟现实技术
2.4　增强现实与混合现实
2.5　扩展现实与裸眼 3D
2.6　沉浸式展陈技术
2.7　可穿戴技术
2.8　智慧车联网
讨论与实践
练习及思考

后疫情时代，智能科技、机器学习、拓展现实与基于 5G 网络的服务正在改变人们的生产生活方式。AIGC 和"虚拟人"的流行代表了当代科技艺术的潮流，也是数字科技与智慧生活紧密结合的象征。本课通过聚焦当下科技改变生活的具体案例，深入探索生成式人工智能、虚拟现实、增强现实与混合现实、扩展现实与裸眼 3D、智慧车联网、博物馆艺术等科技创新体验的成果，为读者展示科技推动社会创新的宏伟蓝图。

2.1　AIGC与科技艺术

要说近两年最火爆的科技创新概念，肯定大家都会提到 AIGC 这个词汇。AIGC 就是人工智能自动生成内容（AI Generated Content），是继互联网的专业生产内容（Professional-generated Content, PGC）和用户生产内容（User-generated Content, UGC）之后，近两年来在科技艺术创作领域开始流行的一种新型内容创作方式。该方式可以让设计师、艺术家、工程师在创意、表现力、传播及数字营销等方面，充分发挥技术优势，打造新的数字内容生成与交互形态。随着科技的发展，AI 写作、AI 配乐、AI 视频生成、AI 语音合成，以及近段时间火爆全网的 AI 绘画，都为创作领域带来更多的可能性。例如，笔者就借助 Midjourney 网站借助一系列关键词创作了带有东方传统美学与文化韵味的古代宫廷女子（图 2-1）。2023 年，国内外众多科技巨头纷纷布局 AIGC，以 OpenAI、谷歌、Meta、微软、百度、阿里巴巴为代表的科技企业持续加码"深度学习＋大模型"赛道，拓展企业的发展蓝图。

图 2-1　笔者借助 Midjourney 绘画网站生成的一系列古代公主形象

AIGC 目前有 3 类产品形态，分别是"聊天机器人（Chatbot）AI 助手类""自动化 AI 工具类""创意设计 AI 助手类"。OpenAI 的 ChatGPT、谷歌 Bard、微软"必应"（Bing）、百度"文心一言"和阿里"通义千问"都是聊天机器人 AI 形态的代表作。目前 ChatGPT 版本 4 能处理长至 2.5 万字的文本，其逻辑分析能力更全面。它几乎能以非常高的分数甚至满分的成绩通过美国大学入学资格考试（SAT）、研究生入学考试（GRE）以及奥林匹克竞赛等考试。除了智力超群外，ChatGPT-4 还拥有了图像识别能力，可以进行更多元的交流、更全面的创作。谷歌官方表示 Bard 的训练数据集比 ChatGPT 更大，并且 Bard 能够实时访问和处理谷歌搜索中的信息。百度的"文心一言"发布时宣

称具备文学创作、商业文案创作、数理计算、多模态生成等综合能力。阿里大模型则号称是世界首个突破 10 万亿参数的 AI 大模型。

"自动化 AI 工具类"以微软办公"副驾驶"（Office Copilot）、在线办公软件 Notion 的"智能博客笔记"（Notion.AI）以及奥多比（Adobe）的"萤火虫"（Firefly AI）艺术生成器等为代表。这些工具改变了人与 AI 合作的方式，并使用自然语言解锁复杂操作，提高了个人的生产力与创造力。例如，微软在"新必应"之后又发布了办公软件 Microsoft 365 Copilot。借助 GPT-4 的加持，用户可以在 Word、Excel、PowerPoint、Outlook 和 Teams 等软件中借助"AI 助手"插件进行写作、编辑、总结、创作和演示文稿等工作。在 Word 中只需要简短的一段提示文字，Copilot 就能给你写文章、改文档、做总结。同样，借助语音提示，Copilot 还可以自动生成专业美观的 PPT（图 2-2，左上）。同样，国内开发团队 MotionGo 推出的插件 ChatPPT 也可以一键生成专业美观的 PPT，其模版包括 PPT 动画、智能数据可视化、PPT 动态图标和 3D 词云图等（图 2-2，左下）。奥多比的"萤火虫"艺术生成器可以文字生图、智能抠图、合成图像，还可以智能纹理填充以及线稿成图等（图 2-2，右）。Adobe 还通过数以亿计的自有图像库来训练 AI 模型，从而避免了智能数据模型爬取网络图像的版权问题。

图 2-2　智能 PPT 生成工具（左）和奥多比"萤火虫"艺术生成器（右）

"创意设计 AI 助手类"除了 Adobe 的 AI 艺术生成器外，目前主要是两大网络聊天机器人软件，一个是 Midjourney，另外一个是 Stable Diffusion。其中，Midjourney 是一个架设在国外创意社区 Discord 之下的 AI 绘画工具。它具有操作简单、出图绚丽多彩的优点。数以万计的用户在社区里相互合作，通过简短的文字描述来创造出奇幻的世界、丰富的角色和独特的场景。借助不同的关键词组合，可以产生从赛博朋克（图 2-3）到宫崎骏日式卡通（图 2-4）；从抽象派艺术到复古、拟物、可爱、科幻、线描、动漫等数百种艺术风格。Midjourney 网站属于会员制收费网站，虽然出图的质量与速度均属上乘，但生成的绘画还是带有很大的随机性，而 Stable Diffusion 属于开源软件，可以在本地部署，支持 ControlNet 插件，因此在数据安全性（可本地部署）、可扩展性（成熟插件多）、风格丰富度（众多模型可供下载，也可以训练自有风格模型）、费用版权（开源免费、可商用）等方面更适合创意工作室的需求。

图 2-3　通过 Midjourney 网站生成的赛博朋克风格的未来科幻场景

图 2-4　通过 Midjourney 网站生成的卡通漫画（左）和二次元风格的漫画插图（右）

2.2　虚拟数字人

　　元宇宙、虚拟数字人概念火爆的 2021 年，高质量训练数据资源正成为雄心勃勃的 AI 企业解锁更强智能的关键燃料，AI 虚拟主播、虚拟网红、虚拟员工轮番上岗，成为元宇宙与 AI 两大领域最热门的技术赛道之一。万科首位数字化员工崔筱盼获得万科总部最佳新人奖（图 2-5，左上）。有些虚拟数字人已经表现得灵性十足，不仅发音标准自然，身体动作流畅，就连眨眼频率、口型与声音的匹配等细节都惟妙惟肖。以日语单词"现在"发音命名的女孩 Imma，是亚洲第一位虚拟人（图 2-5，左下），东京即是她的诞生地。出道三年来已经有几百万粉丝，她既与后来层出不穷的虚拟人一样当代言人、拍广告大片、上杂志封面，也创造性地设计时装、策展，为杂志担任记者并推出 NFT 艺术品，甚至出席了 2021 年东京残奥会闭幕式，其火爆程度相比大多数真人网红来说可谓遥遥领先。同样，我国 2021 年新晋虚拟歌手柳夜熙（图 2-5，右上）以其独特的东方传统造型在抖音上爆红，并被称为"虚拟美妆达人"，其视频获赞量超 300 万，涨粉丝数上百万。这些火遍大江南北的特殊生命体，通过越来越多元的形象定制、舒适的交互体验，逐渐转变为拥有更接近真实人类智商和情感的新型社会角色。而"多模态技术"正是打破单一感官的藩篱，让 AI 虚拟形象越来越像人的秘

密武器。数据是连接真实世界与虚拟世界的桥梁。

图 2-5　虚拟员工（左上）虚拟美妆达人（右上）及国外虚拟偶像（下）

在现实世界中，数据天然以"多模态"的形式存在，人类通过综合运用视觉、听觉、触觉、嗅觉等多种感官，来接触和理解大千世界。为了探索实现通用 AI 的路径，AI 从单模态走向多模态已是大势所趋。以前，Siri 等语音助手只有声音没有脸，搜索只能依靠输入文字，机器看不懂照片的深层含义。如今，借助多模态技术，AI 实现了图像、视频、音频、语义文本的融合互补，不仅决策更加精准，还在行为和智商上更接近人类。多模态生物识别凭借更高的准确率和安全性，正取代基于指纹、人脸等单一生物特征的身份识别方法。虚拟网红偶像和虚拟主播，正是基于多模态技术的快速演进，成为感知智能迈向认知智能阶段的重要探索。他们的精致面容、流畅表达、优美体态，离不开微表情追踪、语音识别、语音合成、自然语言理解、动作捕捉等丰富技术的支撑。

多模态中的虚拟数字人需要活灵活现地展示出一个有灵魂的虚拟数字人，他的肢体、形象、表情、动作、穿着等必须让观众感觉到他是一个有血有肉的"活人"，韩国元宇宙女团 aespa 就是一个典型的例子。aespa 横扫 2021 年度大奖，当之无愧地成为韩国市场最炙手可热的新人女团。该团体主打虚拟与真实的交融，由 4 名真人成员和 4 名根据真人成员 1∶1 建模的 AI 成员，共同组成"8 人女子偶像团体"（图 2-6），出道以来的歌曲、舞蹈、造型都极具未来感。该女团由韩国头部经纪公司 SM 打造，自出道起就极具特色，成为一场探索未来偶像形态的先锋实验。在 2021 年 Apple Music 韩国年榜中，aespa 的 *Next Level* 和 *Black Mamba* 两首歌曲名列前茅。在 2021 年度 MMA 颁奖典礼，aespa 还一举获得四冠王。

韩国元宇宙女团 aespa 的成功说明了未来虚拟偶像的巨大市场前景。实际上，早在 2016 年，SM 总制作人李秀满就提出了文化科技（Culture Technology, CT）的运营战略。该战略大致分为三个阶段：一是打造艺人和创造内容文化；二是将艺人和内容发展到产业；三是将核心资源和技术扩展到其他事业。aespa 中 AI 成员的技术运用正是该战略的成果。SM 更大的野心是构建出"SM 文化宇宙"，即通过大数据支持的机器人角色来推进科技艺术创新。近年来，SM 全力发展 AI、AR、VR 等技术。早在 2013 年，少女时代就曾参与过全息演唱会。基于此，SM 还开设了专门的全息演唱会场馆，东方神起、SHINee、EXO 都曾参与过全息音乐剧演出。此外，SM 还曾与 SK、Intel、

图 2-6　韩国女团 aespa 由 4 名真人歌手和 4 名 AI 成员组成

JYP 展开合作,探索 AI 人脸、线上演唱会等多元商业模式。受元宇宙风潮的影响,中国的虚拟网红也在快速崛起。2021 年,超写实数字人 AYAYI、国风虚拟偶像翎 Ling、超写实数字女孩 Reddi 等虚拟人先后入驻小红书。国内不仅有声库和人声合成技术的虚拟歌姬洛天依,还有依靠面部运动捕捉技术实现虚拟形象和真人形态同步的乐华娱乐虚拟女团 A-SOUL。目前,AYAYI、翎 Ling(图 2-7,上)、琪拉、集原美等超写实虚拟人都已经是小红书上粉丝破万的博主。

今后几年,虚拟音乐会、虚拟 T 台秀将会成为元宇宙的一部分。2019 年由哔哩哔哩策划的初音未来、洛天依与 B 站吉祥物的同台合唱,在线观看人数超过 600 万。随着 5G 时代的到来,虚拟演出已经扩展到包括真人在内的线上演出以及真人 / 虚拟人的混合演出。2020 年 4 月,新冠疫情期间,美国著名说唱歌手特拉维斯·斯科特(Travis Scott)在《堡垒之夜》游戏平台中举办了首场虚拟音乐会(图 2-7,下),吸引了全球大约 1 230 万玩家在线观看。虚拟演唱会通过充满了紧张、炫

图 2-7　国风虚拟偶像翎 Ling 的各种写真照片

酷、刺激与动感的画面,展示了未来无限发展的前景。虚拟人与 VR、AR 等尖端技术的结合使其边界不断拓宽,与社交、游戏等其他内容领域的结合也为其发展提供了更多可能性,其未来前景更加广阔。

2.3 虚拟现实技术

虚拟现实(VR)技术就是计算机图形学、人机交互技术、传感技术、人工智能等领域的技术所生成的集视、听、触觉为一体的交互式虚拟环境。用户借助数据头戴式设备、数据手套、数据衣等设备与计算机进行交互,得到与真实世界极其相似的体验(图 2-8)。根据《中国虚拟现实应用状况白皮书 2018》发布的中国 VR 产业地图,我国涉及 VR 的重点企业数量达 500 家。2019 年第一季度,我国 VR 头戴式设备出货量接近 27.5 万台,同比增长 17.6%。另据 2019 年《虚拟现实产业发展白皮书》披露,到 2023 年,我国虚拟现实市场规模将超千亿元。虚拟现实产业与 5G、人工智能、大数据、云计算等前沿技术不断融合创新发展,进一步促进了虚拟现实的应用落地,催生了 5G+VR/AR、人工智能 +VR/AR、云服务 +VR/AR 等新业态和服务。VR/AR 混合现实技术将自然语言识别、机器视觉等人工智能技术融入行业解决方案,可为教育、医疗、设计、装配、零售等行业带来更深入的人性化体验。

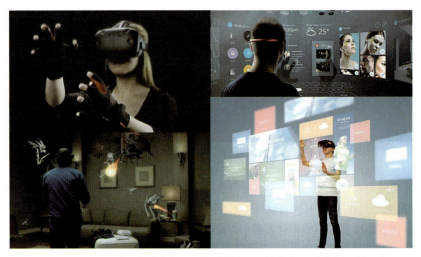

图 2-8　VR 就是打造集视、听、触觉于一体的交互式虚拟环境

在过去的几十年中,人们对于 VR 的探索经历了从科幻小说、军事工程、电影、3D 立体视觉到沉浸体验的多个阶段,并由此不断深化了对这种媒介的认识。早期的虚拟现实还是文学中的模糊幻想。1932 年,英国著名作家阿道司·赫胥黎在《美丽新世界》中,以 26 世纪为背景描写了未来社会人们的生活场景。书中提到"头戴式设备可以为观众提供图像、气味、声音等一系列的感官体验,以便让观众能够更好地沉浸在电影的世界中",可以说是对虚拟现实最准确的描述之一。1981 年,美国数学家和科幻小说家弗诺·文奇,在其小说《真名实姓》中首次具体设想了 VR 所创造的感官体验,包括虚拟的视觉、味觉、气味、声音和触感等。他还描述了人类思维进入计算机网络,在数据流中任意穿行的自由境界。1984 年,著名科幻小说家威廉·吉布森在《神经漫游者》里,将未来世界描绘成一个高度技术化的世界,裸露的天空是一块巨大的电视屏幕,各种全息广告投射其上,仿

真之物随处可见。世界真假难辨，虚幻与真实的界限已经模糊，而人们可以直接将大脑"接入"到虚拟世界。1992年，美国科幻小说家尼尔·斯蒂芬森出版了第一本以网络人格和虚拟现实为特色的赛博朋克小说《雪崩》。2002年，导演斯皮尔伯格的《少数派报告》描绘了2050年的VR。由汤姆·克鲁斯所扮演的未来警官通过手势和虚拟3D投影与妻子进行跨时空交流。从沃卓斯基兄弟的《黑客帝国》（1999年）到斯皮尔伯格的《头号玩家》（2018年，图2-9）、《失控玩家》（2020年），电影中的各种VR场景展示了一个个全新的科幻世界。震撼的超人表现和逼真的异域风情也带给人们深刻的情感体验。

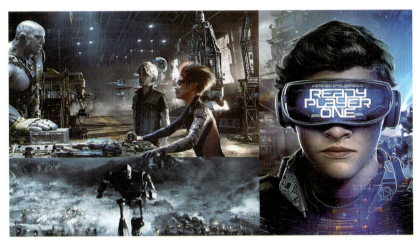

图2-9　电影《头号玩家》电影画面和宣传海报

虽然早在1989年，美国VPL公司创始人杰伦·拉尼尔就提出了VR的概念，并通过一个头戴式设备打开了通向虚拟世界的大门。但当时这个头戴式设备售价100万美元，高昂的价格根本没有办法创造消费市场。30多年以后，智能手机和5G高速网络（预计可以达到1Gbit/s的实际带宽）的出现，推动了VR技术的提升以及成本的下降，这对高清VR视频的传输是极大的利好。传统VR头戴式设备让人眩晕的最主要原因在于计算能力与传输能力的瓶颈。得益于专业AI芯片和AI空间定位算法加上5G带来的延时下降，晕眩问题的解决指日可待。随着VR清晰度的提升以及体验感的增强，必将会引起VR视频行业的质变。届时，各种VR直播将会兴起，人们将不再满足于观看各种平面内容，而是沉浸于全景视频的体验中。

2020年，基于VR的游戏《半衰期：爱莉克斯》（*Half-Life: Alyx*，图2-10）成为VR体验走向真实化的里程碑——当有怪物向你扑来，你会像现实生活中一样，很自然地举起椅子把怪物隔开。指虎型手柄控制器的设计提供了可识别单个手指动作的功能，现实里手怎么动，游戏里的"手"就怎么动。这些技术为VR用户走向自然体验和自然交互开启了大门。通过VR技术，人们可以体验跨越时空、俯视大海、穿越星际太空的感觉。虽然摘下设备之后，人们可能不记得看到了什么，但是那种体验却是难以忘怀的，这就是VR的力量。VR技术通过虚拟世界的社区构建产生了现场的幻觉。人们在虚拟世界中与他人分享经验。虽然这些人是"替身"，但是人们却能真切地感受到他们的存在。随着VR技术的发展，未来人们的工作、学习与生活将会逐渐远程化，在线工作、在线教育与在线社交会成为常态。距离的消失将意味着人类社会运转方式的变革。从交通业、地产到旅游业，都会产生各种各样的新挑战。同时，新的体验需求会推动科技与艺术更高层次的融合，成为体验设计发展新的机遇。

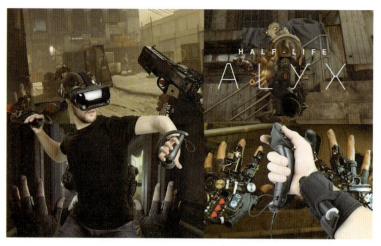

图 2-10　VR 游戏《半衰期：爱莉克斯》

2.4　增强现实与混合现实

当前，我国虚拟现实产业发展重点已由单一技术突破转向多技术融合。多项政策支持鼓励虚拟现实赋能各产业和重点场景，实现创新发展，虚拟现实（VR）、增强现实（AR）、混合现实（MR）、扩展现实（XR）以及裸眼 3D 技术等都是其中的重点。2020 年 1 月，工信部发布的《关于运用新一代信息技术支撑服务疫情防控和复工复产工作》将深化 AR/VR 等新技术应用作为推动制造业与信息产业合作的重要手段，加快恢复制造业产能。2020 年 11 月，文化和旅游部等发布的《关于深化"互联网＋旅游"推动旅游业高质量发展的意见》指出，坚持技术赋能，推动 VR、AR 等信息技术革命成果应用普及，深入推进旅游领域数字化、网络化、智能化转型升级。虚拟现实市场将保持较高速增长态势。赛迪顾问数据显示，2020 年中国 VR 市场规模为 413.5 亿元，同比增长 46.2%。技术驱动硬件升级、VR 在教育等行业应用范围拓展、一体机等 VR 设备性能不断优化等因素将大大提升用户体验，吸引更多用户进入 VR 市场，进一步加快整个市场发展。

2021 年 3 月，微软发布了重金打造的混合现实协作平台"微软网格"（Microsoft Mesh，图 2-11）。这一技术可以说是将科幻大片带进了现实，也从根本上打破了远程办公的一些局限，不禁让人惊叹，人类对未来的想象似乎再一次被颠覆。该平台将为开发人员提供一整套由 AI 驱动的工具，用于创造虚拟形象、会议管理、空间渲染、远程用户同步以及在混合现实中构建协作解决方案的 3D 虚拟传送技术。借助微软的智能眼镜 HoloLens 以及"微软网格"服务平台，客户能够在虚拟现实中举行会议和工作聚会，并可以通过"全息"场景进行交流。"微软网格"基于微软云计算平台 Azure，同时支持跨地理团队进行远程会议、设计会话、协同工作、共同学习和交流对话等。该平台支持不同厂商的全沉浸式头戴式设备，如微软 HoloLens、惠普 Reverb G2 和 Meta Quest 2 等；同样，该平台也可以应用于智能手机和平板电脑，支持的 App 应用程序有 HoloLens Mesh App、AltspaceVR、Microsoft Teams、Dynamics 365 等。

从用户体验上看，VR 是利用计算设备模拟产生一个 3D 的虚拟世界，为用户提供关于视觉、听觉等感官的模拟，有十足的"沉浸感"与"临场感"，但用户看到的一切都是计算机生成的虚拟影像。AR 是指现实本来就存在，只是被虚拟信息增强了的影像或界面。MR 是虚拟现实技术的进

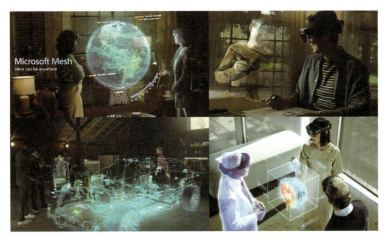

图 2-11　微软发布的混合现实协作平台"微软网格"

一步发展，将真实世界和虚拟世界混合在一起产生新的可视化环境，环境中同时包含了实时的物理实体与虚拟信息。MR 技术最重要的过人之处就在于能够使人们在相距很远的情况下进行实时交流，极具操作性。例如在 5G 网络的加持下，地处两地的医生能同步进行手术和指导，这在医学领域极富意义。在微软发布会上，智能眼镜 HoloLens 负责人艾利克斯·基普曼作为全息化身的形式出现，模拟其身体的光线能够随着真实肉身的运动而实时变化。与此同时，著名导演詹姆斯·卡梅隆和 Niantic 首席执行官兼创始人约翰·汉克也同时以全息远程的方式与基普曼一起参加了大会。作为增强现实手机游戏《精灵宝可梦 GO》的游戏制作人，汉克还在大会为来宾演示了如何利用"微软网格"来实现与玩家共享游戏体验的场景（图 2-12，左）。

图 2-12　利用"微软网格"来共享《精灵宝可梦 GO》游戏体验

AR 是一项基于将虚拟对象和信息放入用户真实环境中，提供或附加针对性信息的技术，用户借助智能眼镜还能看到增强现实层中的文本和图像。谷歌是第一家推出增强现实智能眼镜的大型技术公司。2013 年，谷歌以 1 500 美元售价推出了命名为"探险者"的智能眼镜——谷歌眼镜（Google Glass）。该眼镜具有和智能手机一样的功能，可以通过声音控制拍照、视频通话、辨明方向、上网冲浪以及处理文字信息和电子邮件等。该眼镜主要结构包括在眼镜前方悬置的一台摄像头和一个位

于镜框右侧的宽条状的计算机处理器装置，配备的摄像头为 500 万像素，可拍摄 720 像素画面的视频和摄影。但由于涉及侵犯隐私等问题，2015 年，谷歌公司停止了这个项目。

随后谷歌公司汲取经验和教训，重新研究了智能眼镜的市场定位，重点是需要解放双手的业务场景，如医疗行业与制造业。2017 年，谷歌发布了新一代智能眼镜，即"谷歌眼镜企业版"。该产品主要面对医疗高科技企业用户（图 2-13）。在配置上，除了摄像头依旧是 500 万像素，支持 720 像素画面的摄影摄像外，还支持 5G、Wifi 与蓝牙连接，拥有 2GB 内存与 32GB 硬盘容量。其传感器依旧丰富，气压计、磁力感应、眨眼感应、重力感应和 GPS 一应俱全。电池容量为 780 毫安，足够支撑一整天的工作。在工业领域，该眼镜可以协助工程师观察机械结构，并协助工程师维修或操作复杂机器。在医疗领域，谷歌公司与远程医疗服务公司 Augmedix，该医用智能眼镜用户主要是门诊医师。他们可以佩戴眼镜和病人进行交谈，无须现场记笔记或者写病历，而眼镜摄像头会将医生与患者的语言与互动影像传给公司的"智能病历助手"，该程序将借助语音识别与图像识别，自动生成患者的病历并返回给医师参考，由此降低了医生的工作强度，广受医生好评。

图 2-13　谷歌眼镜企业版主要面对医疗及高科技企业用户

　　AR 眼镜相对于 VR 头戴式设备的优势在于：重量更轻，更便于携带，价格相对较低。AR 眼镜预计将会成为继 PC、手机之后的第三代革命性设备。目前，AR 眼镜大多用于企业端，消费端尚未出现爆款产品。从消费端看，AR 眼镜的内容生态仍不够完善，用户体验也不够理想，这些问题与相关生产技术不成熟以及兼容性制约等因素有关。在当下元宇宙热潮的带动下，预计未来会有更多硬件品牌及厂商进入 AR 市场，内容商也将助推上游硬件市场发展。AR 与 MR 被认为是替代智能手机的下一代媒体。脸书首席执行官马克·扎克伯格对此充满期待。他曾经指出："虽然我希望手机在 21 世纪 20 年代的大部分时间仍然是我们的主要设备，但我们将获得前所未有的增强现实眼镜，它将重新定义我们与技术的关系。"扎克伯格还预测，增强现实将带来巨大的社会变革："想象一下，如果你可以生活在自己选择的任何地方，并可以随时随地进行各项工作。"目前该领域已经成为全球高科技争夺的焦点。

2.5　扩展现实与裸眼3D

　　2021 年 2 月 11 日，一年一度的春节联欢晚会如期而至。中央电视台通过首次直播的 8K 超高清影像带给观众一场"视听盛宴"，充分展示了"5G+8K+AI+ 裸眼 3D"快速发展的最新成果，是"艺

术与科技融合，时尚与创新齐飞"的经典数字娱乐体验的范例。武术节目《天地英雄》将虚拟山水自然融入武术场景，AR 技术营造出清奇意境。时装走秀表演节目《山水霓裳》借助 MILO 技术、镜面虚拟技术使得歌手能够迅速变身模特，数字舞台效果更是美轮美奂。在全息投影技术的支持下，18 个不同造型的模特完美诠释了"中国风"（图 2-14）；AI 与 VR 裸眼 3D 演播室技术的结合，使传统舞台空间突破物理形态。虚拟与现实的边界被重构成为 2021 年春晚最大的亮点。为了给观众带来震撼的视听感受，9 台 8K 摄像机为中央电视台超高清电视频道输送了 8K 画质的电视信号。这是世界上第一个 8K 超高清电视频道上的 8K 直播，利用智能切换和智能跟踪技术实现了多视图同步显示。除夕夜，北京、上海、深圳、成都、海口等 10 个城市通过 8K 公共巨型屏幕或 8K 电视同步播放了晚会实况，让观众体验到了丰富多彩的视听效果。

图 2-14　央视 8K 超高清影像带给全球观众一场"视听盛宴"

该晚会由 100 个 4K 摄像机进行现场 360°沉浸式拍摄，可自由旋转 3D 视角，实现了流畅的视频画面体验效果。"VR 视频+3D 声音"实现了 3D 图像和 3D 音频的无缝集成。声场随虚拟现实视频的视角而变化，从而为电视观众提供最佳的身临其境的感受（图 2-15）。AI+VR 裸眼 3D 拍摄技术通过三面 LED 显示屏来构建可视的虚拟 3D 空间。摄像头跟踪系统提供演员的空间位置数据，并且通过 VR 渲染引擎将虚拟场景的动态实时呈现在 LED 屏幕上。通过这套系统，导演可以让现场表演者通过沉浸交互方式与周围的虚拟元素进行对位互动，从而突破了传统虚拟现实技术的局限性，并在虚拟空间与现实世界之间实现了无缝连接。这种方式不仅打破了传统的舞台空间呈现方式，而且画面新颖并充满科技感。

扩展现实（XR）技术是指通过计算机技术和可穿戴设备等产生的一个真实与虚拟组合的、可人机交互的环境，是虚拟现实、增强现实和混合现实技术以及其他沉浸式技术的融合与统称。作为一种综合性的高新技术群，扩展现实技术离不开多种技术的支撑，包括输入技术、处理技术、输出技术和智能传感技术等。输入技术即对运动、环境作出感应和交互触发的技术；处理技术即输入信息识别、数字内容生成、虚实融合处理等技术，使真实和虚拟空间无缝融合；输出技术即依靠视觉、

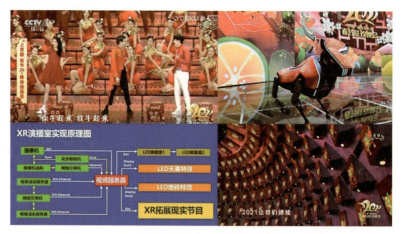

图 2-15　XR 演播室技术为观众带来丰富的视听体验

听觉、触觉、味觉及嗅觉五感反馈的技术，为用户提供情境化的真实感官体验；智能传感技术即依靠 AI、物联网和高速传输网络等，保证数据从云端到边缘、再到设备端的传输稳定性。

目前，XR 技术的应用不仅常见于文艺演出、影视制作、艺术展览、赛事直播等消费娱乐领域，还逐渐向医疗、教育、工业等垂直领域过渡，并成为"虚实融合"的元宇宙科技的重要组成部分（图 2-16）。你或许会在虚拟教室上一堂真人互动课程，做一场模拟实验；或许会进入虚拟世界，随手勾画就能进行直观的设计。XR 将现实与虚拟无缝对接，在虚拟与现实间自如切换，为用户提供全新的体验感受。

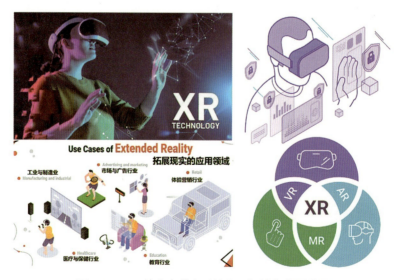

图 2-16　XR 技术有着广泛的应用领域和发展前景

2.6　沉浸式展陈技术

2020 年，日本著名新媒体艺术创作团体 teamLab 在东京一家数字博物馆内展出了名为《四季花海：生命的循环》的大型交互体验装置秀（图 2-17）。这个作品的核心是一面巨大的 LED 屏幕，上

面循环播放由菊花、海棠花、月季花、葵花组成的花海。所有的花卉按照一年四季的顺序依次盛开和凋谢。巨大的花卉随风摇动，观众则像小人国的孩子置身其中，体验着目不暇接的美景和心灵的震撼。除了花卉的绽放、盛开与漫天花瓣随风飘落的胜景外，观众还可以向这些花卉挥手致意，而它们也仿佛有知觉一样，会通过低头、聚拢、摇动等方式来回应观众。在接受《艺术新闻（中文版）》的一次采访中，teamLab 艺术总监猪子寿之以 teamLab 交互装置作品为例，阐述了自己对"数字沉浸与幻境体验"美学的理解：科技拓宽了艺术的表现形式。其中一种方式是把艺术扩展为无尽的体验，另一种方式是改变艺术作品与观赏者间的关系。另外，科技能够让人们在作画时使用海量的信息。倘若没有技术的协助，没有人能在有生之年处理完如此巨大的信息量。

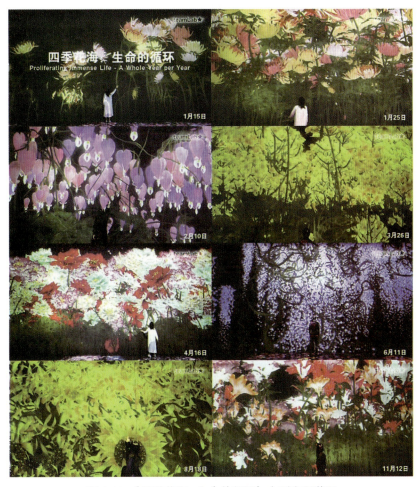

图 2-17 《四季花海：生命的循环》大型交互装置

2018 年 9 月，清华大学美术学院设计团队打造了"重返·海晏堂"主题展览，该展览是数字沉浸体验装置的佳作（图 2-18）。该团队结合了近 20 年的复原研究成果，通过 CG 重现了海晏堂的历史原貌。观众置身于 360°环形空间内，巨大的环幕与地面屏幕无缝连接。该作品通过联动影像、雷达动作捕捉、沉浸式数字音效等手段，打破时间与空间的局限，展现圆明园海晏堂从遗址废墟重现盛景的全过程。"重返·海晏堂"通过震撼人心的场景开启观众的穿越之旅，带领观众见证圆明园的数字重生。和 VR、AR、MR 以及 XR 一样，数字沉浸体验拓展了用户的视角，调动了全身的感官，为观众打造了一场有温度、可感知、可分享的心灵之旅。

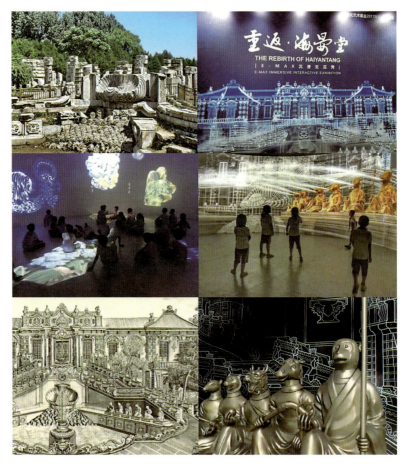

图 2-18 "重返·海晏堂"虚拟圆明园体验馆

2.7 可穿戴技术

2020 年，随着智能语音、智能图像、自然语言处理、深度学习等技术越来越成熟，人类正进入万物智慧互联（AIoT+5G）的超级互联网时代。现在雨后春笋般出现的智能语音产品，如"天猫精灵"、小米智能音箱"小爱同学"等就是范例（图 2-19）。AI 包含 AI 技术、大数据、云计算，IoT 包含传感器、端与边缘计算，AI 与 IoT 的结合是 AIoT，即，万物互联的超级互联网。听觉是人类仅次于视觉的第二大信息输入来源，语音交互界面（Voice User Interface，VUI）相对于图形交互界面（Graphic User Interface，GUI）有更广泛的发展前景。AI 与深度学习让自然语言理解得到了长足的发展，智能语音产品迅速成熟、普及，进一步推动了智能驾驶、智能家居、智能医疗等服务的创新，并带给消费者更丰富的用户体验。通过 5G 可以延伸到实时远程医疗、远程教育、游戏、高清视频直播、沉浸式体验等领域。

在未来学家的眼中，可穿戴技术是人类与机器智能相互融合的必经阶段。从桌面计算机到笔记本电脑，从平板电脑到智能手机，从无人驾驶到智能家具，从可穿戴到可移植，人与技术的关系逐渐从形式上延伸到真正的融合，代表了未来人机关系发展的前景。美国麻省理工学院教授及媒体实验室创办人尼古拉斯·尼葛洛庞帝在其著作《数字化生存》中，把世界分成比特和原子两种状态。

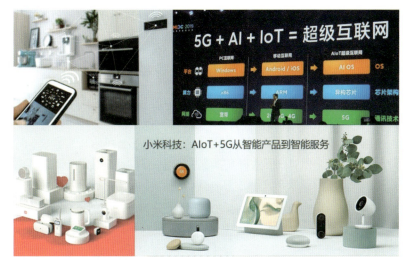

图 2-19　以智慧家庭为中心的 5G+AI 与 IoT 智能物联网生态

可穿戴设备的最大魅力，就是让传统意义上原子状态的信息变成了比特，人的运动、体征情况、人像画面、眼部动作都可以通过传感器转换为大数据。眼睛、手腕、手指、足部甚至心脏都变成可量化的数据。与此同时，通过 3D 打印技术、内置微芯片、LED 光纤以及石墨烯纤维等技术打造的可穿戴服饰也跨界为时尚界的亮点（图 2-20）。

图 2-20　借助 3D 打印技术和 LED 光纤打造的时尚表演秀

智能眼镜是可穿戴技术的重要应用领域，由于眼镜具有可隐身、高效和便携的特点，因此已成为观影（3D）、监控、导航、通信、声控拍照和视频通话等功能最直接的应用产品。2014 年，谷歌公司推出的智能眼镜无疑是这类产品的代表。目前，智能眼镜已经被应用到多个领域。2018 年春节，中国警察首次使用了具备面部识别技术的智能眼镜，用于抓捕人群中的"逃犯"和"可疑人员"。这款眼镜在测试中能够在不到 100ms 的时间从存储了一万名嫌疑人信息的数据库中确定个人身份，比传统的固定摄像头更快。这种眼镜可以对人群进行高效筛查，找出人群中的嫌疑犯和冒用他人身份证件人员（图 2-21，上）。2018 年初，英特尔公司推出名为 Vaunt 的智能眼镜（图 2-21，下）。该眼镜通过激光直接在瞳孔投影来呈现信息，支持在 AR 环境中查看别人的信息或手机接收到的信息等。

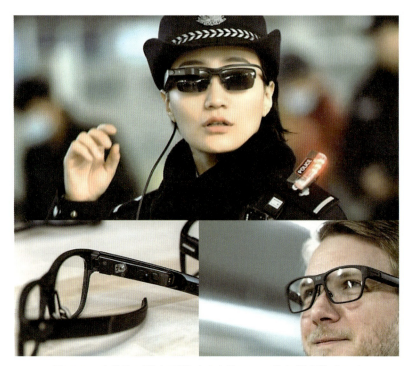

图 2-21　人像比对警务眼镜（上）和 Vaunt 的智能眼镜（下）

2.8　智慧车联网

　　车联网是指按照一定的通信协议和数据交互标准，在"人-车-路-云"之间进行信息交换的网络系统（图 2-22）。车联网通过汽车智能网络和各种传感技术，感知车辆状态信息并借助无线通信网络与大数据分析技术实现交通的智能化管理。整体而言，车联网产业是汽车、电子、信息通信、道路交通运输等行业深度融合的新兴产业形态。从狭义上说，车联网是指通过搭载先进传感器、控

图 2-22　车联网，即"人-车-路-云"之间的信息交换网络系统

制器、执行器等装置,运用信息通信、互联网、大数据、云计算、人工智能等新技术,使汽车(如特斯拉新能源汽车等)具备部分或完全自动驾驶功能,由单纯的交通运输工具逐步向智能移动空间转变。从用户体验角度来看,车联网实现了人们"第二空间"——汽车的智能化,同时也是万物智联中的一部分。汽车不再是冰冷的机器,而是有感情、有温度的智能硬件。车联网在推动汽车产品升级的同时,赋予了汽车感知能力和智慧,让汽车从交通工具向智能终端进化,具备交互和服务的能力。当今,很多汽车已经装载了数字化的仪表控制系统,当汽车成为物联网中的联网设备,人们将适应这一场景:早晨被闹钟叫醒后,日历提示你上午开会的时间和地点;洗漱完毕,吃完早餐,无人车会根据你的作息习惯和当日行程安排适时来到楼下接你,目的地已经在行车导航里,待确认后就直接赶赴会议室;你可以通过触屏界面控制车里的空调和娱乐系统,通过屏幕获知路况信息;汽车将和冰箱、洗衣机等智能家电一样,成为满足人们生活需求的工具。

"20年内,买无人驾驶汽车会像过去买马那样平常。"这是特斯拉CEO埃隆·马斯克在2016年的预言。随着自动驾驶技术的突破,在人工智能和汽车行业的飞速发展下,人们逐渐相信"会自己开的车"正在从科幻电影走向现实。2015年,阿里巴巴和上汽集团共同投资创建了智联网汽车平台"斑马网络",开创了互联网汽车的先河。2018年,腾讯集团发布了智慧出行战略并整合车联网、地图、位置服务、汽车云、自动驾驶、乘车码等业务,结合网络安全、人工智能、内容服务、微信等协同服务,为汽车行业提供完整的一体化的数字化解决方案。

随着智能科技的发展,今天无人驾驶技术已经接近成熟:特斯拉汽车通过8个摄像头提供了360°视角以及250m距离的可视范围;增强雷达可以在不良天气条件下,提供更为清晰准确的探测数据,激光雷达能够更准确测量障碍物距离并增强汽车的感知能力。随着车载芯片计算和处理能力的加强,计算机将能通过图像识别和其他传感器的结合,更准确地判断实际路况,随时处理各种极端情况,判断各种可能的事故,由此不断提升汽车的安全性能。2019年4月,特斯拉正式对外发布全自动驾驶(Full Self Driving,FSD)芯片,众多车手和用户亲身体验了无人驾驶的乐趣(图2-23)。随着5G、云计算和深度学习技术的拓展,相信无人驾驶汽车和智慧出行指日可待,智能科技与大数据不仅会使驾乘人员更安全、更自由,而且也通过更舒适的空间设计和智能娱乐设计,带给司乘人员更丰富、更流畅的用户体验,并成为推动城市绿色环保与共享经济的重要力量。

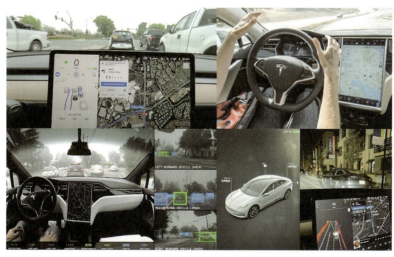

图2-23　特斯拉在2019年正式对外发布了全自动驾驶FSD芯片

讨论与实践

一、思考题

1. 什么是 AIGC？为什么 AIGC 的概念会在 2022 年爆发？

2. 请从互联网发展的视角解释 AIGC 的技术架构。

3. AIGC 是否代表了通用人工智能时代的到来？

4. 虚拟演员的出现对于娱乐产业意味着什么？

5. 试说明可穿戴技术未来的发展前景。

6. 什么是自动驾驶，目前面临的技术障碍有哪些？

二、小组讨论与实践

现象透视：腾讯是国内能从元宇宙概念受益的互联网公司之一，其核心业务是游戏与社交。腾讯主打年轻人的社交元宇宙概念，力图从技术上建立属于自己的"社交元宇宙"。腾讯研发的"厘米秀"实际上也属于社交元宇宙（图 2-24），目前已经应用到 QQ 上作为用户之间虚拟社交的一种方式。

图 2-24　腾讯推出的"QQ 厘米秀人物"

头脑风暴：虚拟卡通人物设计是艺术与技术的结合，其核心在于虚拟人造型应符合大众审美与中华优秀传统文化。例如，国风网红翎 Ling 的造型突出了"正能量、底蕴和传承"的新风潮，让世界看见新时代"科技+文化"的中国力量。这已成为人们设计虚拟文化角色的出发点。

方案设计：通过借鉴国风与未来风的角色造型设计，请各小组以"山海经"为蓝本，设计古风人物角色与神幻动物角色，并给出相关的设计草图（如对书中不同地域的描述），需要提供详细角色与故事方案。

练习及思考

一、名词解释

1. AIGC
2. 增强现实与混合现实
3. 扩展现实
4. 智能家居
5. 百度"文心一格"与"文心一言"
6. 多模态
7. 可穿戴技术
8. 车联网
9. NFT

二、简答题

1. AIGC 的产品形态有哪几类？举例说明国内的 AI 创意平台。
2. 如何理解用户创造内容（UGC）与人工智能生成内容（AIGC）的联系与区别？
3. 如何从游戏发展的视角看待 AI 创造角色与场景，对设计师意味着什么？
4. 试比较百度、华为、阿里巴巴各自的 AIGC 目标与差异。
5. 目前实现 AI 智能生成动画的主要技术障碍有哪些？
6. 智能化技术如何影响家庭、社会、交通及城市？
7. 从技术上看，虚拟偶像未来的发展方向是什么？
8. 科技艺术与当代新媒体的关系是什么？
9. 如何理解算法、算力与数据是 AIGC 的技术基础？请说明各自的价值及意义。

三、思考题

1. 如何在艺术创作与设计中体现人文关怀？
2. 虚拟人涉及哪些核心技术？主要制作工具有哪些？
3. 试比较"二次元"与"三次元"虚拟网红各自的优势与缺点。
4. 亚洲第一位虚拟人类 imma 是如何诞生以及如何盈利的？
5. 虚拟现实技术目前的瓶颈在哪里？离元宇宙梦想还有多远？
6. 小米科技对智能家居的发展理念是什么？什么是小爱同学？
7. 新媒体艺术团体 teamLab 是如何创新展览馆、博物馆的观众体验的？

第 3 课
艺术与科学研究

3.1　创造性和真理性
3.2　艺术与科学体验
3.3　简洁性和逻辑美
3.4　对称、比例与韵律
3.5　数字美学与编程
3.6　无穷、迭代与复杂性
3.7　分形数学与植物学
3.8　随机性的艺术
3.9　大脑科学与艺术
讨论与实践
练习及思考

李政道教授曾经说过:"艺术和科学是一个硬币的两面。"艺术大师吴冠中先生指出:"科学揭示宇宙的奥秘,艺术揭示情感的奥秘。"正是在追求真理与意义的征途上科学和艺术携手而行。科学家普遍认为美与简洁性、对称性和逻辑清晰性相关,许多艺术大师对于艺术表现的随机性、无限性、简单性与复杂性也有深刻的理解。本课将通过对艺术与数学关系的深入研究,特别是对分形、迭代与递归算法的研究,揭示自然美学与数字美学之间的联系,并通过可视化展示艺术之美。

3.1 创造性和真理性

艺术与科学是两个不同的概念,也是两个不同的事物,或者说是人类所从事的两大创造性工作。艺术创造形象,激发情感;科学研究自然,寻找自然发展的规律。艺术和科学都是人类的创造性劳动和成果,也是人类具备的独特能力。科学是逻辑思维的体现,是人类改造、探寻自然发展规律的行为;艺术则是形象思维的表现,是人类创造形象、激发情感的最高形式。李政道说过:"艺术和科学的共同基础都是人类的创造力,它们追求的目标都是真理的普遍性。"他认为:艺术是用创新的手法唤起每个人的意识或潜意识中深藏着的情感。而科学则是对自然界现象进行研究,这种研究结果通常被称为自然定律。定律的阐述越简单、应用越广泛,科学就越深刻。对自然现象的抽象和总结属于科学智慧的结晶,这和艺术家的创造是一样的。同样,诺贝尔物理学奖获得者杨振宁认为:物理学的描述使自然界复杂的现象具有非常准确的感受,物理学的美是庄重感、神秘感以及第一次看见宇宙力量的恐惧感;而崇高美、精神美和灵魂美是终极的美。他用一句话概括美与物理学的关系:"自然界现象的结构是非常之美的,非常之妙的,而物理学这些年的研究使我们对这种美有了认识。" 2000 年,美国著名物理学家、哈佛大学量子力学教授艾瑞克·海勒展示了一幅电子云发射形成的轨迹照片(图 3-1)。从中心发射的电子云形成了一幅美妙的分枝图案,不仅生动诠释了物理世界的美学,也从侧面为杨振宁的观点提供了注解。

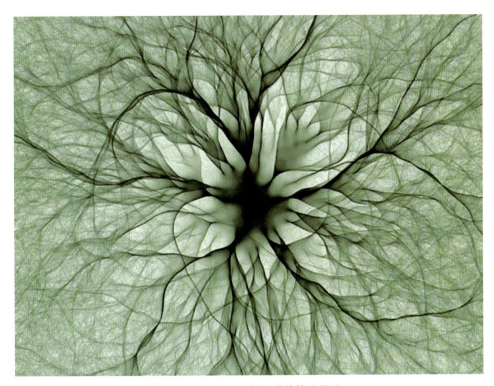

图 3-1 电子云发射形成的轨迹照片

艺术先于科学产生。从发生学的角度看,艺术早在人类从事造物并进行美化时就已产生了,其历史已有数万年乃至几十万年的时间;而科学,尤其是自然科学的诞生,只是近代的产物,在两个世纪以前,科学的胚胎才开始在自然哲学母体中形成;在 17 世纪以前的西方,形而上学、神学和哲学统治整个知识世界。科学界一般以 1543 年哥白尼提出日心说、出版《天体运行论》为自然科

学开始出现标志。17世纪自然科学的对象、方法等发生重大变革,欧洲一些国家先后成立科学院,牛顿提出万有引力定律和力学三大定律,成为当时科学发展的高峰。荷兰绘画大师伦勃朗的画作《杜普教授的解剖课》(图3-2)生动地反映了当时人们对科学(如绘画中的尸体解剖)持有的恐惧、疑惑和好奇的心理。19世纪是科学发展的黄金时代,科学受到前所未有的尊崇和信任。20世纪科学技术的革命,更是掀开了人类发展进步的新纪元。科技革命不仅极大地改变了人类的生活环境、状态、方式,而且改变了人类自身,包括思想、观念、哲学在内的精神世界。

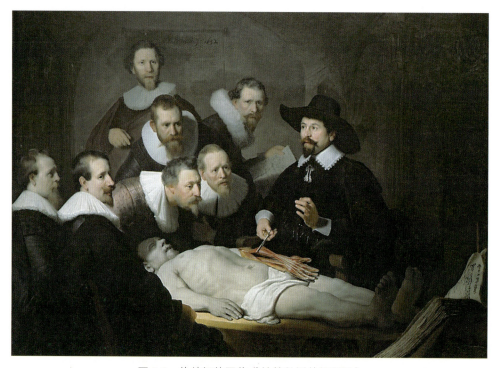

图3-2 伦勃朗的画作《杜普教授的解剖课》

作为不同的专业、学科和不同的存在形式及存在价值,艺术与科学有着本质的差异。美国科学史学者乔治·萨顿在《科学的生命》一书中指出:"艺术和科学最明显的差别在于科学是逐渐进步的,而艺术则不然。只有科学活动是累积和渐进的。"福楼拜曾将科学理解为借助理性的认识,而将艺术理解为直接的认识。他还诗意地预见了科学和艺术的未来:"艺术越来越科学化,而科学越来越艺术化;二者在山麓分手,有朝一日将在山顶重逢。"列夫·托尔斯泰认为科学是理性的王国,艺术是感性的王国。在方法上,科学方法至关重要,而艺术则以结果为关键。从现代科学与艺术的发展来看,二者之间的相互借鉴和影响已经成为大的趋势,特别是在设计学和工程学领域,以用户导向为核心的设计思维越来越和科学研究方法趋近。同时,计算机科学(数学算法)对自然世界的模拟和表现也越来越接近画家绘制的图像世界。例如,计算机分形几何学对"碎片与镶嵌"图案的研究和表现几乎与埃舍尔的版画一致。软件对动态世界的捕捉、仿真与模拟(如爆炸、雨雪、声音和人类行为等)的能力已经远远超过艺术家通过传统手段的表现方法(如手绘、拍摄和舞蹈等)。反之,艺术思维的跨界性、发散性和直觉性(顿悟)对科技创新也有着无法替代的作用。图3-3总结了科学与艺术的差别和联系。需要强调的是,无论科学还是艺术,团队合作都已超越了个人探索,如史蒂夫·乔布斯一样的跨越科学与艺术的创新型人才也会层出不穷,而科技艺术正是二者相互连接的桥梁。

科学（science）	艺术（art）
原理（principles）	实践（practice）
基本原理可重复性（fundamental recurrence）	熟练应用（skilled performance）
解释与说明（explanation）	行动（action）
分析（analysis）	发明（invention）
发现（discovery）	合成（synthesis）
剖析（dissection）	构建（construction）
客观性（objectivity）	主观性（subjectivity）
逻辑性（logicality）	精神性（spirit）
抽象隐喻（abstract metaphor）	图像隐喻（image metaphor）
可计算性（computability）	象征性（symbolic）
推理性（reasoning）	情感性（emotion）
进步性（progressive）	持续性（persistence）
试验性（experiment）	直觉性（intuition）
实证性（positive）	包容性（extensiveness）
计算思维（computational thinking）	形象思维（visualize thinking）
集体性（collective）	个人化（individual）
科学（science）+ 艺术（art）：一致性与联系性	
创造性（creativity）：对现实的不满足，质疑与批判，自信与可执行力	
追求与执着（pursuit & dedication）：信仰，坚持，对世俗的超越……	
对意义（meaning）的探索：生死、人生价值、爱、幸福、彼岸世界……	
热情（enthusiasm）：沉浸状态，忘我，互动，超越身体……	
体验一致性（common experience）：探索，失败，实验，成功，喜悦……	
实验性（experiment）：观察，敏感，探索（材料与工艺），测试，反馈，迭代	
方法相似性（methods similarity）：借鉴，临摹，思考（研究），顿悟，创新……	
美学目标（aesthetic goals）：对数学，规律，自然，神学和幻想世界的憧憬	
概念想象力（concept imagination）：图表，草图，表现，涂鸦，可视化	
社会性（community）：团队，朋友，辩手，分工与合作	

图 3-3　科学与艺术的差别和联系

3.2 艺术与科学体验

古希腊哲学家亚里士多德认为，艺术是对自然的模仿，意即艺术乃是人类理解自然现象的科学。艺术与科学往往有着共同的体验。"文艺复兴"时代杰出的艺术家、科学家和工程师达·芬奇即是典型，他几乎涉足科学的各个领域，如人体解剖学、植物学、流体力学等。19世纪的哲学家和博物学家亚历山大·冯·洪堡认为艺术和科学都是自然在人头脑中的反映，艺术是通过想象得出的反映，科学是通过理性能力得出的反映。美学家克罗齐说："直觉知识与理性知识的最崇高的焕发，光辉远照的最高峰，像人们所知道的，叫作艺术与科学。艺术与科学既不同而又互相关联；它们在审美方面交会，每个科学作品同时也是艺术作品。"

从心理学上看，艺术与科学、观念与图像是相辅相成、缺一不可的要素。为了创造就必须视觉化，

不论在心里、纸上还是通过测量完成，而量化与视觉化是左脑和右脑的分工。在科学家和艺术家的心目中，艺术与科学本是一个整体，并无高下之分。艺术不仅是科学发现的图解，而且是科学发现过程中的有机部分。诚如爱因斯坦所说，书面与口头语言在他的思想机制中并不起什么作用，而起作用的是能够"自动"复制或融合的清晰图像。也就是说，观念首先要具有"图像"的特征，只有在第二个阶段，他才寻求"语言或其他类型的符号"加以表述。对于伟大的科学家来说，艺术不仅仅是图解，有时本身就是科学解释。英国皇家天文学家马丁爵士曾经指出，研究地球和星球上的生命科学是 21 世纪的主要课题之一。他多次使用荷兰画家埃舍尔的版画作品《星空》（图 3-4，左）和《另一个世界Ⅱ》（图 3-4，右）来解释宇宙的形成。他认为埃舍尔的艺术就是一种科学的再现和陈述。

图 3-4　埃舍尔版画作品：《星空》（左）和《另一个世界Ⅱ》（右）

许多艺术家的灵感均源于科学思想的启迪。印象派受到牛顿光学和色彩学的启迪，现代造型艺术的奠基人塞尚获益于几何学的普及。另外，文学艺术也能给予科学家以启迪和灵感。科学家根兹堡曾不止一次地表示过："我读到歌德的诗，无数的思绪便一下子冒了出来。"爱因斯坦曾坦率地承认，俄国作家陀思妥耶夫斯基的《卡拉马佐夫兄弟》等小说为他的思想提供过巨大的帮助。艺术可以用不合逻辑的、充满浪漫主义的精神和方法去讲述一切新的、充满了疑团的思想和问题，这为逻辑思维严密的科学家插上了自由联想的翅膀，成为他们触类旁通、大胆猜想和验证科学假说的关键。

图 3-5　吴冠中的作品《流光》

正如高尔基所说："在科学和文学之间有着很多共同点，无论是科学还是文学，其中起主要作用的是观察、比较、研究，艺术家也同科学家一样，必须具有想象和推测。"著名画家吴冠中说："科技不能等同于科学，好比'画技'不能等同'艺术'。但高明的科学家和艺术家都不应是一个匠人，而是一个去发现自然的美，一个去再现自然的美。"因此，在更高的思维层次上，科学家和艺术家是相互理解的。正如科学家钱学森的一句名言："科学家不是工匠，科学家的知识结构中应该有艺术，因为科学里面有美学。"吴冠中还通过自己的作品诠释了对科学之美的思考。应李政道的邀请，他专门绘制了一幅水墨作品《流光》（图 3-5）来诠释自己对"简单性与复杂性"的理解。该作品挥洒自如、千变万化、动中含静、

静中有动，以独具神韵的点、线和几种颜色充分表现了自然宇宙既混沌但又有韵律与生命之光的现象。该幅抽象画受到了李政道的赞赏，并且成为北京 1996 年"简单性和复杂性"国际物理学学术会议的宣传海报。

3.3 简洁性和逻辑美

人们通常认为科学的本质是逻辑思维，而伟大的科学家都强调想象力是科学发现过程的有机部分。我国著名数学家陈省身指出：伟大的数学天才高斯，在求解问题 1+2+3+4+…+99 时，灵机一动，从两侧对称的两个数加起，很快算出答案 5050。数学中这种暗含的规律显示出数学的美，以一种简便的规则揭示了宇宙的奥秘。数学中的数字、符号、定理、公理、函数、对数、微积分、几何等结果、推论、公式、方程都蕴含着美。例如，常数 π 就是一个圆的周长除以它的直径。这样一种奇妙的数字关系，就像一幅美丽的图画。爱因斯坦曾经写道："我认为广义相对论的主要意义不在于它预言了一些微弱的观测效应，而是在于它的理论基础和构造的简单性。"数学之美不仅在于其简单性和统一性，还体现在几何学的比例、对称、均衡、和谐、完整和变异性等，例如，1956 年美国物理学家利用泡箱测定的基本粒子的运动轨迹。当高能量加速器将微粒子射入泡箱液体后，电子、中子等基本粒子相互碰撞，就形成了多彩多姿的对数螺旋形飞行轨迹（图 3-6）。美国著名物理学家阿·热在其《可怕的对称》中写道："物理学家已经发现了某些奇妙的东西——大自然在最基础的水平上是按美来设计的。"

图 3-6　物理学家利用泡箱测定的基本粒子的运动轨迹

德国诗人诺瓦利说："纯数学是一门科学，同时也是一门艺术。"我国数学家徐利治说："古今中外的杰出数学家和科学家都莫不高度赞赏并应用了数学科学中的美学方法。"数学的简洁性是指数学表达形式和数学理论体系的结构简洁。简洁性和逻辑严密性是科学理论的美学价值。早在 2000 多年前，古希腊数学家欧几里得就用简洁的几何公式及演绎逻辑法，完成了举世闻名的《几何原本》，它的优美和逻辑力量堪称人类智慧的结晶。2000 多年后，大数学家希尔伯特又完美地把欧几里得几何学整理为从公理体系出发的纯演绎系统。他在 1900 年的世界数学大会上提出 23 个著名的数学问题，甚至大胆建议用数学的公理化方法去演绎全部的物理学。这些问题不仅启发了图灵等大师对数理逻辑的思考，也推动了计算机的诞生，他的眼光和洞察力使人惊叹。希尔伯特相信数学中的美蕴含在它的简洁性和逻辑系统中，因为"数学是一个不可分割的有机整体，它的生命力正是在于各个部分之间的联系"及它们的和谐。

20 世纪初法国物理学家德布罗意写道："在科学史上的每一个时代，美感一直是指导科学家从

事研究的向导。"一部 20 世纪物理学史有相当多的例子证实了德布罗意的话。生物化学家詹姆斯·沃森在他的著作《双螺旋》中谈到美如何引导他们发现 DNA 结构（图 3-7）："几乎所有人都承认，这种结构实在太美了，因而不可能不存在。"物理学家理查德·费曼说过："你能够根据真理的美与简单这两个特征来识别真理。"现代物理学家海森堡声称："美在纯科学中像在艺术中一样……是获得启示并弄清实质的最重要的源泉。"物理学家保罗·迪拉克说道："方程式具有美感比它与实验相一致更为重要。"

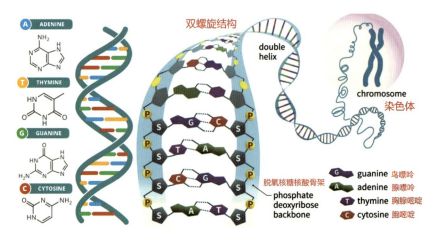

图 3-7　DNA 双螺旋结构（左）和形成染色体（右）的简图

物理学家还总结出自然界美的三个要素：简洁（完善与经济性）、和谐（对称性）和逻辑清晰（透明性）。例如，相对论关于物质与能量的关系就可以通过公式 $E=mc^2$ 来表示，这里 E 是物质的能量，m 是质量，c 是光速。相对论的公式不仅简洁、清晰，所产生的美感也代表了自然奥秘。而简洁、对称与清晰也属于艺术设计的基础语言。物理学家斯蒂芬·温伯格指出："科学具有某种与艺术对等的东西。科学家之所以不懈地追求美与简单，是因为坚信包藏于自然中的基本规律只能是简单的。因此才会寻找那些能反映自然规律的最高的简单性。在基本粒子物理学中，我们发现，自然要比它的外在表现简单得多。"简单性的表现形式是对称原理。举例来说，中子和电子这两个基本粒子虽然从表面看性质相当不同，可二者之间却存在着深刻的对称性。

3.4　对称、比例与韵律

关于物理学中的对称观念，杨振宁曾说过："对称概念像人类文明一样古老，生物世界与物理世界的对称结构必定给先民以深刻印象，其后对称观念就在人类各种形式的活动中表现出来。"他举出很多例子，如放射虫的骨骼、雪片、中国商代的觚、苏东坡的回文诗、大作曲家巴赫的轮唱曲等。德国动物学家和哲学家恩斯特·海克尔发现，自然界中的海洋生物，如海藻、海葵等都有漂亮的对称结构。海克尔擅长版画和插图，他画的各种海洋浮游生物，生动地体现了生物世界的美。在其 1896 年发表的巨著《自然的艺术形式》（Kunstformen der Nature）中就含有数百幅非常细腻的动植物的插图（图 3-8）。他的插图生动地体现出了大自然赋予生物的绝妙的对称结构。作为一个有组织的、不断运动发展的系统，自然界就像算法代码一样，同样有着复杂的形式、模式和行为。例如，DNA 就是根据一套复杂而明确的数学模式和规则来管理植物、鸟类、鱼类、昆虫和人类的生长发育的。设计师同样可以参照自然界的"模板"来设计对称结构。

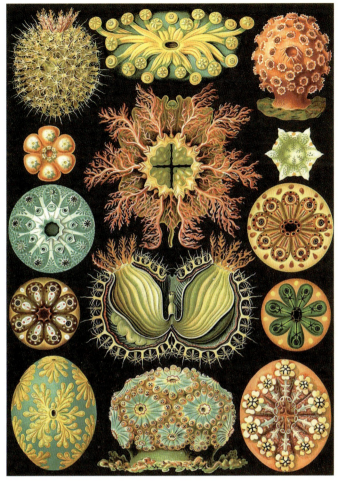

图 3-8　恩斯特·海克尔绘制的海洋藻类图谱

很多人认为美感源于直觉,但并没有探究"漂亮"背后的大自然法则。吸引力无论对于人类还是产品都非常重要,是"一见钟情"的基础。人体的最佳比例是上半身/下半身=0.618(黄金分割),在视觉上,拥有这个比例的男女会有更多的吸引力。2017年,韩国研究人员通过大数据采集并结合计算机建模,得到了一个"最完美亚洲女性面孔"的形象(图3-9)。该面孔中眼睛的位置比例非常

图 3-9　韩国美容机构根据大数据得到的"最完美亚洲女性面孔"

接近于黄金比例，由此产生了女性"普遍美丽的面部特征"。实际上，0.618 和对称性也是古典绘画艺术的基础，历史上许多最著名的绘画（如达·芬奇、蒙德里安、葛饰北斋的画）和建筑（如古希腊建筑）都是以此为基础的（图 3-10）。

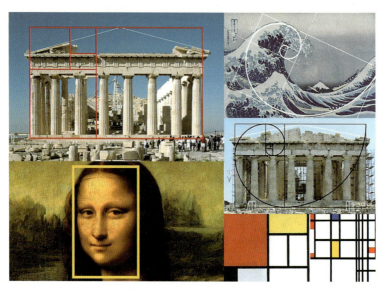

图 3-10　许多著名的绘画和建筑都具有黄金分割比例

使用比例系统辅助制造美感已经广泛应用于建筑、绘画、书法、设计和摄影领域。设计中广泛采用的网格系统（Grid System）就是利用一系列垂直和水平的参考线，将页面分割成若干个有规律的列或格子，再以这些格子为基准，控制页面元素之间的对齐和比例关系，从而搭建出一个具有高度秩序性的页面框架。在谷歌的材质设计（Material Design）中，整个页面被看作是一个网格，所有页面元素都与网格线对齐，并且这一规则贯穿于整个产品及 UI 设计中。掌握网格系统是从事版式设计所必须具备的基础修养之一，网格系统作为一种行之有效的版式设计法则，使所有的版面构成元素之间的协调一致成为可能（图 3-11）。

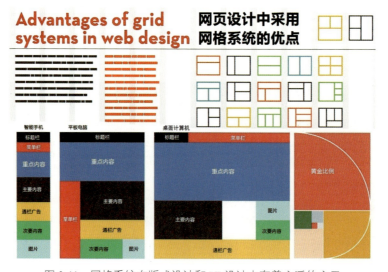

图 3-11　网格系统在版式设计和 UI 设计中有着广泛的应用

在 3D 建筑设计中，法国著名建筑师勒·柯布西耶同样注意到了比例的强大，并由此发明了一套建筑规则（图 3-12）。柯布西耶认为一个身高 6 英尺（1.83 米）的男子，其身体比例是具有美感的，如果把这些比例挪用到建筑上，建筑就自然而然"继承"了美感。例如，人的举手高是肚脐高的 2 倍。足、肚脐、头、举手的指尖就是比例的关键点。其中，肚脐是身高的黄金分割点，而指尖到头和头到肚脐的比例同样是黄金比。柯布西耶以人的肚脐高为标准，按黄金比拓展了一系列的尺寸，称为红尺；以人的举手高为标准，按黄金比拓展了一系列的尺寸，称为蓝尺。建筑设计时，设计师可以直接从红尺或蓝尺中去寻找黄金比例。

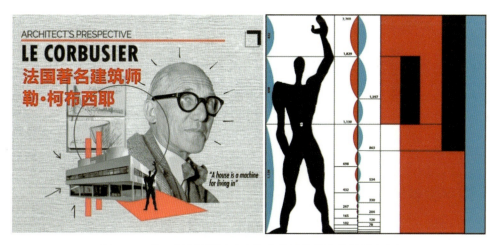

图 3-12　勒·柯布西耶（左）和他设计的模度比例尺（右）

在古希腊时代，学者毕达哥拉斯发现街边铁匠铺中打铁的声音具备某种迷人的韵律，他驻足记录下了这段声音的比例，这就是"黄金分割"的来历。同样，中国几千年的文言文和格律诗也是音乐化和韵律化的语言范例。古时候的私塾教育一般都从诵读诗书，而非认字开始，虽然少儿难懂其意，但通过朗朗上口的韵律，就逐渐地领悟了文言的美感。这种方法类似音乐创作，是具有数学特征的自相似性。英国艺术史学家、美学家 E. H. 贡布里希在《秩序感——装饰艺术的心理学研究》一书中说过："有一种秩序感的存在，它表现在所有的设计风格中，而且，我相信它的根在人类的生物遗传之中。"同样，勒·柯布西耶在《模度》中也说道："秩序是真正的生命之匙。对秩序的探寻，使人类与其他物种区别开来。通过秩序来统治混乱的欲望反映了人类的深层次精神追求。"对称、比例和韵律正是"数字之美"的体现。

建筑师对数字 0.618 特别偏爱，无论是古埃及的金字塔，还是巴黎的圣母院，或者是法国埃菲尔铁塔、印度泰姬陵、希腊雅典的巴特农神庙，都有黄金分割的足迹。同样，广泛应用于摄影、绘画及书法构图的九宫格，其核心是一个三等分近似黄金分割的简易网格系统，中间的四个焦点就是四个黄金分割点。专业摄影中采用视觉焦点构图已经成为被广泛认可的"公理"（图 3-13，上）。同样，无论是左右结构还是上下结构的字形，通过九宫格辅助线，均可以用来表示其结构特征（图 3-13，下）。清代书法家刘熙载在《艺概》中曾说过："欲明书势，须识九宫。"这充分说明了书法艺术的精髓。据传，九宫格是唐代欧阳询发明的。唐代是楷书的鼎盛时期，注重法度，欧体又被誉为"楷书极则"，由此奠定了现代汉字的基本结构。我国著名书法大师启功先生曾经有诗云："用笔何如结字难，纵横聚散最相关。一从证得黄金律，顿觉全牛骨隙宽。"他总结的"黄金结字律"正是书法与数学智慧的结晶。

图3-13 九宫格被广泛用于摄影构图（上）和汉字书法的构图（下）

3.5 数字美学与编程

公元前300年，古希腊数学家欧几里得撰写了《几何原本》，系统论述了黄金分割（图3-14，左上）的数学原理。古希腊人提出了这样的问题："和谐"和"美感"究竟是什么？它们是如何产生的？为什么1∶1.618具有美感效果？毕达哥拉斯的回答是："人是万物的尺度。"在古希腊人看来，健康的人体是最完美的，其中存在着优美、和谐的比例关系。同样，生命模式也不是混乱或随机的，即使是最复杂的生命形式也包含有序的重复模式和结构序列。例如，鸟类的运动、叶子的形状或蜗牛壳的螺旋可以通过数学模型描述。自然与数学之间的联系为几代艺术家和设计师提供了信息和启发，

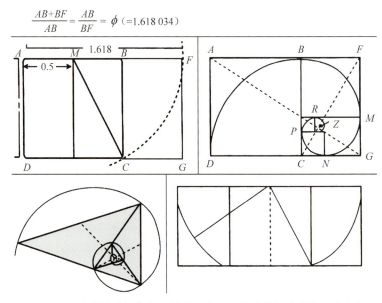

图3-14 等差数列与黄金分割比（左上）和对数螺旋曲线（右上）

并且长期以来一直被数学家、科学家和哲学家探索。著名的斐波那契数列由13世纪的数学家发现：1，1，2，3，5，8，13，21，…。其中，相邻两个数的比值会无限接近"黄金分割比"并形成螺旋结构（图3-14，右上）。

自然界也为这种数学比例关系提供了绝妙的证据。通过观察向日葵的花盘可以发现：向日葵的种子并不是随便地拥挤在一起，而是按照一定的比例有序排列分布在花盘上。科学研究指出，向日葵的生长模式有着严格的数学模型，即，在受限的空间内围绕轴线不断连续添加相等单位（种子、花瓣或小枝）而不断生长。这种生长模式的单位比例为1.618，恰恰是黄金分割比。观察发现，向日葵生长过程中，进入向日葵中心的最早的前两颗种子将圆圈分成两个部分，其比例为1.62，这种定位被编程到具有叶序结构的每种植物物种的DNA中。而1.62是连续的斐波纳契数列结构，由此可见，数学模型早已成为大自然所遵循的规律。

在植物的成长过程中，这种数学模型决定了植物的"叶序"。该模式通常由相反方向的两个系统（种子、花瓣或细枝）组成。由于空间初始划分比率为1.62，因此，植物生长时会始终保持这两个系统的比例，例如，向日葵花盘的种子排列（顺时针和逆时针）就是按照这种等差数列方式排列（图3-15，上）。同样，动物的生长模式也与之类似，例如，自然界中的鹦鹉螺壳的螺旋线的比例也是斐波那契数列的数学模型（图3-15，下）。由此可知，在大自然中，特别是在生物世界，数字美学的确是广泛存在的事实。这种现象的产生并非偶然，从生物学和进化的角度来看，数学美学对于保证生物的繁衍至关重要。例如，科学研究证明对称性与美密切相关，这是因为对称性是适应生存环境必须具备的条件之一。在对称特征（如角、触角、花瓣、尾巴、翅膀、脚踝、脚、脸或整个身体）的发展过程中，近亲交配、寄生虫以及暴露于射线、污染物或温度骤变都会影响对称性。通过对比，人们发现，相对而言对称的动物成活率更高、生殖力更强、寿命更长。同样，对称性更好的生物在性选择和遗传后代中也占有更大的优势，自然选择证明了数学美的实际价值。

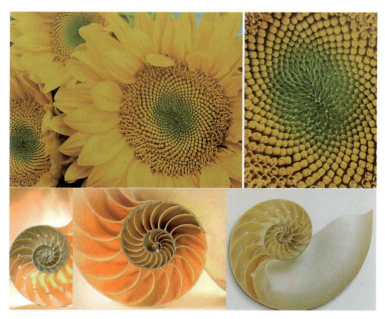

图3-15　向日葵种子排列的螺旋线（上）以及鹦鹉螺的对数螺旋曲线（下）

简洁、对称与比例也属于艺术设计的基础语言。早在"文艺复兴"时代，杰出的艺术家、科学

家和工程师达·芬奇就用作品诠释了这个思想。达·芬奇的画作《蒙娜丽莎的微笑》(图 3-16，左)中体现了黄金比例和对数螺旋。他的插图《维特鲁威人》也清晰地反映了他对标准人体比例的几何诠释(图 3-16，右)。此外，文艺复兴大师之一的丢勒(图 3-17，左)也对"数字美学"进行过深入的研究，并陆续出版了《量度艺术》《筑城原理》《人体解剖学原理》等著作，把数学与艺术联系在一起。他研究的几何结构包括螺旋线、蚌线、圆外旋轮线以及 3D 结构和多面体结构等(图 3-17，右)。他还把几何学原理应用到建筑学、工程学和绘画透视之中，成为文艺复兴时期著名的绘画大师及文艺理论家之一。

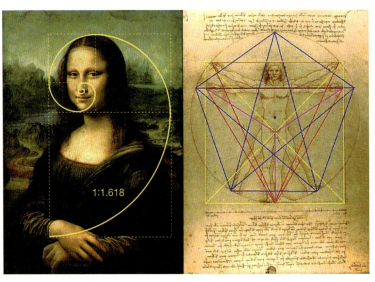

图 3-16　达·芬奇画作:《蒙娜丽莎的微笑》(左)和《维特鲁威人》(右)

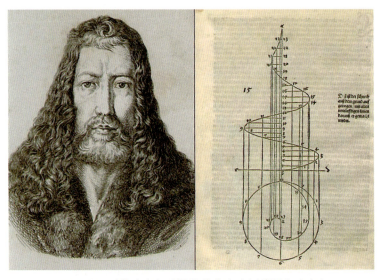

图 3-17　丢勒(左)对螺旋的黄金比例的研究(右)

计算机为创造具有"数字美学"的图形提供了强大的工具。计算机是根据"规则和程序"的编程指令来绘制图形的，大多数编程语言都包含一组生成简单几何形状(圆形、正方形、线条或其

他形状）的指令并能在屏幕上绘制和定位这些形状。在编程环境中，这些简单的几何形式是最基本的视觉单元，基于此可以生成大量复杂的视觉图形。虽然这些几何形式很简单，但在程序中经过组合并重复数百甚至数千次时，便可以创建出视觉上极为复杂的全新形状。算法艺术家玛瑞斯·沃兹的作品就是基于代码和数学过程的计算机插画的典范，这些图像多数是由专门编辑图形的软件（如 Processing 系统）生成的。他的插画作品《桥梁的猜想》（图 3-18，右）就是一幅计算机几何图形动画的静帧图像，表现了设想中的桥梁和道路的复杂结构。同样，1999 年，麻省理工学院媒体实验室的艺术家和工程师约翰·前田设计了一个名为"用数字设计"（Design By Numbers，DBN）的编程语言和环境，并作为他负责的"美学和计算"研究项目的成果，为设计师和艺术家提供了一种通过数字进行创意编码的方法（图 3-18，左）。

图 3-18　约翰·前田的作品（左）和沃兹的插画《桥梁的猜想》（右）

约翰·前田的设计目标是建立一个通过代码进行设计的实用工具，同时将代码编程引入视觉文化领域。该语言简洁清晰，使用 100×100 像素的屏幕网格作为可视化"单元"的画布，构建了一组有限的编程规则和计算指令，并可以实现漂亮的计算机图案。虽然"用数字设计"的编程语言现已不再使用，但该项目仍旧具有广泛的影响力，它的编程原则和基本思想已体现在 Processing 语言中。该编程语言由麻省理工学院媒体实验室美学与运算小组的两位艺术家卡赛·瑞斯和本·弗芮创建，而他们两人都是约翰·前田的学生。Processing 语言继承了 DBN 的原创理念，即为艺术家和设计师创建一个功能强大的编程设计工具。

3.6　无穷、迭代与复杂性

如果说，达·芬奇代表了 500 多年前科学和艺术结合的顶峰，那么在现代艺术领域中，能够巧妙地结合绘画和数学、哲理和形象、左脑和右脑的代表人物当属荷兰版画家埃舍尔。人们称埃舍尔为艺术家中的"数学家"，他的作品充满深刻的理性思维以及对自然界次序和美的高度概括。数学家和物理学家对他的作品表现出极大的兴趣。与依靠感觉来创作的艺术家不同，埃舍尔的作品更像是通过计算机完成的作品，严谨、清晰而充满悖论。他的木刻表现手法严谨细致，如同数学逻辑，同时又生动活泼，充满了艺术想象力。埃舍尔通过规则的平面分割和镶嵌，表达了关于循环、迭代、

无穷与秩序的观念,展示自然界与数字世界的复杂性,在"自然法则"与"艺术"之间构建起了一座桥梁。1956 年,埃舍尔创作了平面镶嵌作品《越来越小》(图 3-19,左),这是分形几何学(Fractal Geometry)在计算机介入之前由画家手绘的美丽图案。他的另一幅作品《天使与魔鬼》(图 3-19,右)同样表达了这个极限变幻的数学公式的概念。

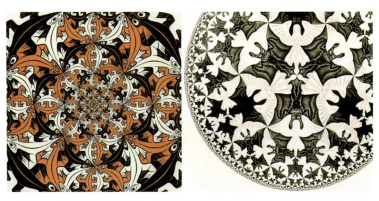

图 3-19　埃舍尔版画作品:《越来越小》(左)和《天使与魔鬼》(右)

《越来越小》作品中的每个聚点都由三个红褐色的蜥蜴头部、三个白色的蜥蜴尾部以及两个黑色的蜥蜴头部和尾部汇聚而成,并且从外向内逐渐无限地缩小,到中心处则达到数学上的无穷小。而黑色的蜥蜴还同时通过头尾相接的方式构成一圈圈的美丽的花环。1969 年,埃舍尔完成了木刻《蛇》(图 3-20,上)。这是他的最后一幅作品,除了生动细致的蛇的刻画外,更让人惊叹的是埃舍尔在该画中表现的数学空间变化,在缠绕和缩小的环的映衬下,空间既向边界也向中心延

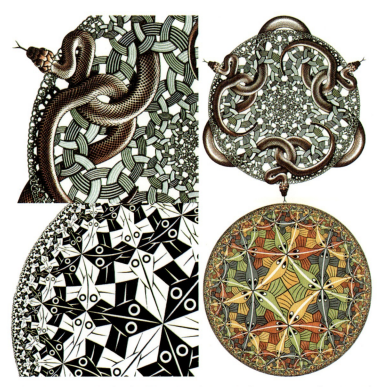

图 3-20　埃舍尔版画作品:《蛇》(上)以及《圆限制 1》(左下)和《圆限制 3》(右下)

伸，并且无穷无尽。埃舍尔同样风格的版画还有《圆限制1》（1958，图3-20，左下）和《圆限制3》（图3-20，右下）。埃舍尔对无穷图案和对称图形的研究和创作对于科学家有特殊的意义。他的许多平面分割镶嵌绘画作品都同时满足旋转和镜像对称两种数学运算法则。这使许多数学家大为惊奇。因为按照分形几何学定义，这些图形都属于分形图案。分形是大自然中普遍存在的一种非线性现象，具有自身无限缩微和无限复制的特点。分形理论是20世纪末科学前沿领域的一个非常重要的概念，具有极强的概括力和解释力。在这一点上，埃舍尔和数学家不谋而合。

无穷、迭代与复杂性曾经是画家们单凭手绘难以触及的境界，但对于运算速度高达每秒上亿次的计算机来说却轻而易举。现在人们可以借助C++和Java编程语言轻松实现当年埃舍尔的手绘图案，而且还可以进行更多的创意，例如编程工程师弗拉基米尔·布拉托夫就曾通过反射变换将《圆限制1》转换为3D双曲空间的无限分形动画（图3-21，上）。同样，借助分形图案软件或数学图形可视化软件（如Mathematica 4.2、AotoLisp、Apophysis 2、POV-Ray 3.6等）也能够产生类似埃舍尔的"无限缩放图案"（图3-21，下）。计算机算法的优势在于能够无限制地执行一系列绘图指令。这意味着即使几行代码也可以迭代生成超级复杂的图形和模式。通过不断组合以及重复执行不同的子程序，计算机能够像"绘图机器"一样，生成复杂多样的"大数据"视觉效果。当程序员定义了一组通用的规则（算法）和参数后，计算机便不断反复地运行这个程序，生成最终的视觉效果。因此，计算机程序不仅可以再现埃舍尔的镶嵌与无限变形的图案，而且还可以创建各种独特且丰富的艺术表现形式，完成传统手绘或版画无法实现的复杂图形效果。

图3-21　计算机软件重新演绎埃舍尔的版画（上），并模拟无穷圆形（下）

事实上，基于指令和规则的编程不仅是数字艺术的历史谱系之一，也是现代艺术史的重要组成部分。20世纪达达主义、激浪派、观念艺术、新趋势与欧普艺术等艺术流派都对此进行过实践探索。所有这些艺术运动都包含对概念、时间、事件和观众参与的关注以及对形式语言的探索。先锋艺术家杜尚、曼·雷、约翰·凯奇、瓦萨雷利、莫霍利·纳吉、白南准等人对视错觉、网格、随机性、拼贴美学的关注以及对电影、机械、光线、动力、录像与装置的技术实验均是早期算法艺术的基础。同样，20世纪流行的瑞士平面设计也与之有着密切的联系。

重复、迭代是许多数字设计过程的核心概念。复制和粘贴或"步进和重复"的过程在许多绘图软件工具，如 Illustrator 中很常见。这种操作可以允许不断重复和精确地再现和变换形状（如缩放、旋转和移动等），由此创建复杂的图形，如花瓣或螺旋等。虽然这种过程并不复杂，但产生了多样性的图案。因此，通过重复缩放和移动，甚至最简单的形状也可以创建如万花筒般的图案阵列。重复也是计算机编程的重要思想之一。代码可以快速准确地执行重复计算指令或对大数据进行排序，这是计算机可以执行许多任务的核心功能。通常，每种编程语言都会包含一系列循环（重复）指令或函数的不同方式：它们是代码结构和编程环境的一部分。一些计算机语言有专门用于循环（迭代）一定次数的重复指令，如 for 循环或 while 循环等，可用于通过固定次数变形和重新绘制图形。艺术家使用循环（迭代）函数，可创建具有清晰视觉结构的动态效果或图形。例如，for 循环不仅可以用于递增、缩放、移动或旋转形状，而且可以产生清晰、整洁和具有丰富视觉冲击力的图形。算法艺术家玛瑞斯·沃兹的数字插画（图 3-22）就是巧妙地利用重复、迭代、缩放、变形和色彩代码来生成的具有"数字美学"特征的经典作品。

图 3-22　玛瑞斯·沃兹的作品

重复、迭代与变形是艺术设计的基本原则。几代艺术家和设计师通过广泛的创作实践（包括艺

术、音乐和设计），早已将这种规则应用于各种视觉创意。计算机则可以通过连续重复的数学计算叠加模式自动创建可重复的网格并产生视觉的次序、和谐与平衡。在编程环境中，生成数字序列是生成视觉效果的直接手段。简单的数学计算，如增加或减少变量值，就可以创建这种类型的数字序列。同样，自定义任何视觉属性，如尺寸、透明度、位置、角度、颜色或动画等可以产生更为复杂的视觉效果。埃舍尔的作品和阿拉伯及伊斯兰的传统挂毯不乏具有高度装饰性的几何镶嵌图案，这种简单几何形状的重复拼贴与变形为数字创意带来了灵感。

著名艺术史学家和理论家贡布里希在《秩序感》中说："不管是诗歌、音乐、舞蹈、建筑、书法，还是任何一种工艺，都证明了人类喜欢节奏、秩序和事物的复杂性。"无论是节奏、韵律，还是对称、比例，都源自现实世界的数学和物理特性。认知科学家侯世达在《哥德尔、埃舍尔、巴赫：集异璧之大成》一书中，指出了一种横跨数学、绘画、音乐，甚至人类一切领域的"怪圈"现象：自指（self-reference）以及更广义的递归（recursion）。埃舍尔的绘画《越来越小》《天使与魔鬼》《自噬其尾的龙》（图3-23，左）就生动诠释了这种"自指"与"递归"现象。在自然语言和形式语言中，如果一个句子直接或间接提及自身，那么就是自指。如果直接或间接指向自身所属的类，那么就是递归。语言学家乔姆斯基在其生成语法理论中，将递归性视为语言的核心属性，即"有限的手段，无限地使用"。由于存在物之间具有一个从简单到复杂的等级序列（如无机物、有机物、动物、人），因此递归的运用赋予了人类语言生成各种意义不同、结构更复杂、形态丰富多样的句法的能力，从而得以表达人类心智所能存在的最复杂、最细微的思想。这种递归的算法成为计算机生成艺术（generative art）的基础。例如，基于描述植物生长的数学模型L-System，可由计算机通过不断迭代与递归，形象地体现出自然界生命系统的复杂性。数字艺术家通过调节算法参数、选取适应度函数、研究基因型/表型映射、广泛利用集群系统、蚁群算法、遗传算法、遗传编程、自组织与涌现等方法，就能够借助计算机创造出各种媲美自然系统并具有高度复杂性的艺术形式。

图3-23 《自噬其尾的龙》（左）和计算机分形算法生成艺术（右）

3.7 分形数学与植物学

我们生活的世界是一个极其复杂的环境，分形现象广泛存在于自然界，从云雾、山川河流到植物果实都有"自相似"的影子（图3-24）。而分形学就是一种描述不规则复杂现象中的秩序和结构的数学方法。"分形"这一词语本身具有"破碎""不规则"等含义。计算机的"分形算法"可以模拟大千世界的景观（图3-25，右），已成为计算机图形学的重要领域之一。

图 3-24　山川、河流、云雾等客观事物都有分形的特征

图 3-25　植物（左）与编程得到的分形生长模型（右）

　　自然界与数字世界存在着极其相似的模型。分形（递归）形状很容易在自然界特别是植物界中找到。例如，在蕨类植物中，整个植株的形状与每个分枝叶片相似，甚至每个子叶片都存在高度的"自相似"结构。将一张蕨类分形图像局部放大再进行细节上的观察，可发现更加精细的结构。再放大，还会再度出现更为细微的结构，可谓层出不穷，永无止境。这就是"自相似"结构。编程中的递归迭代公式和有机结构共享一个规则。递归是一种自我迭代并且自我重复的过程，该过程包括一个返回初始的指令，并创建一个可能是无限的循环。1968 年，美国的生物学家奥斯泰德·林德梅耶提出描述植物生长的数学模型 L-System。其基本思想可解释为建立一个理想化的树木生长过程，即从一根树枝（或一粒种子）开始，发出新的芽枝，而发过芽枝的枝干又都发新芽枝……最后长出叶子。这一生长规律体现为斐波那契数列的形式：1，1，2，3，5，8，13，21，34，55，…如果该序列的第 n 项为 F_n，则有递推关系式：

$$F_{n+2}=F_{n+1}+F_n \ (n=1, 2, 3, \cdots)$$

用计算机的方程式可以描绘这个算法：

$$F \rightarrow F[+F]F[-F]$$

其中 F：画线；

　　+：左转；

-：右转；

[：开始新树枝；

]：结束分枝。

运算后得到的结果如图 3-26 所示。

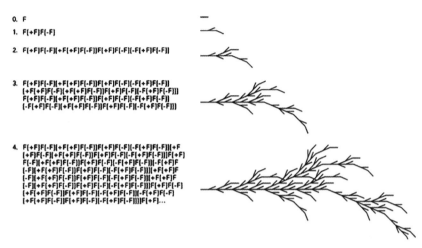

图 3-26　L-system 的植物生长模型及算法

林德梅耶的植物生长模型建立在分形数学基础之上。分形数学是自然、数学和"美"之间联系的桥梁，代表了人类对于宇宙混沌、次序、和谐、运动、碰撞和新生等哲学问题的思考和顿悟。这种分形结构可通过数学迭代公式表示为 $Z_{n+1}=Z_n^2+C$ 这个迭代公式中的变量都是复数，通过计算机反复迭代运算就可以生成一个大千世界，产生无穷无尽的美丽图案。这些局部既与整体不同，又有某种相似的地方。可以通过在代码中使用该公式来创建类似植物形状的分支结构。正如图 3-27 所展

图 3-27　植物枝干的计算机生长模式，四棵树代表了算法的不同参数

示的通过 Processing 编程设计的植物，虽然这四棵树有着相似的结构，细节却不尽相同，而这些变化仅仅是调整了算法中的几个参数，如分枝数目或密度 branch()、树干的粗细 strokeWeight()、树枝的生长方向 rotate() 等。如果对这些参数进一步加工，就可以得到这些植物的生长模型。此外，如果将这个过程与交互触发机制相联系，就可以实现植物与人"互动"的奇幻场景。

上述的可视化分形树的 Processing 编码如图 3-28 所示。

Processing (Java) 可视化编程

简单植物生长模型的Processing

```
void setup()
{
  size(600,600);      //画布尺寸
  smooth();           //光滑渲染
  noLoop();           // 非循环
}

void draw()
{
  background(255);
  strokeWeight(10);               //树枝粗细
  translate(width/2,height-20);   //生长方向
  branch(0);                      //分枝数量
}

void branch(int depth){
  if (depth < 12) {               //分枝层级
    line(0,0,0,-height/10);
    {
      translate(0,-height/10);
      rotate(random(-0.1,0.1));
      if (random(1.0) < 0.6){     //分枝随机数
        rotate(0.3);
        scale(0.7);               //分枝大小及方向
        pushMatrix();
        branch(depth + 1);        //迭代运算
        popMatrix();
        rotate(-0.6);
        pushMatrix();
        branch(depth + 1);
        popMatrix();
      }
      else {
        branch(depth);            //继续迭代
      }
    }
  }
}
```

图 3-28　可视化分形树的 Processing 编码及备注

由于分形艺术具有描述大自然形态的特点，因此其分形图案发生器或插件也成为包括 Photoshop 和 CorelDRAW 等软件的必备；3D 动画软件，如 3dsMax、Maya 等也将其作为山脉、地貌、云雾和植物的发生器，同时这些软件也利用同类算法来模拟爆炸、烟雾、闪电、海洋等自然现象。自然景观软件 SpeedTree 通过分形树的侧栏来展示一棵树木的分形层级（图 3-29）。通过分形软件，

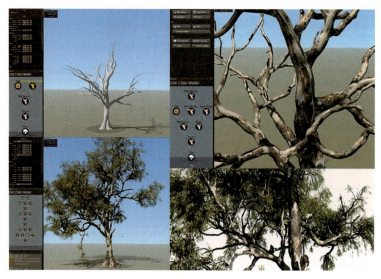

图 3-29　通过 SpeedTree 完成的植物建模过程（侧栏示意分形迭代层级）

人们不仅可以构建一棵树，而且能够构建出森林、草原、湖泊等美丽的自然世界（图3-30）。分形体现了数学和自然美学之间的联系，通过计算机编程不仅可以模拟植物形态（如叶序、花序、果实和树形），而且可以借助分形动画的展开，逼真地模拟植物生长、生态变化或者四季轮回，充分表现自然景观的婀娜多姿与生命现象的形态万千。

图 3-30　通过 SpeedTree 构建的自然生态景观

3.8　随机性的艺术

如果说简单重复迭代的数学序列可以产生视觉的可预测图案，那么随机性则会产生不确定性和视觉"噪声"。"随机性"的概念作为视觉传达的一部分有着非常重要的地位，已经被几代艺术家和设计师以不同的方式进行过探索和实验，其中最有名的就是来自欧洲20世纪40年代末法国画家、雕刻家和版画家让·杜布菲的"原生艺术"（图3-31），以及美国行为画家、抽象表现主义大师杰克逊·波洛克的"行为绘画"（图3-32）。波洛克通过其经典的"滴墨法"进行的艺术创作无疑是结合了艺术家的想象力与随意挥洒油墨的"随机性"的杰作。

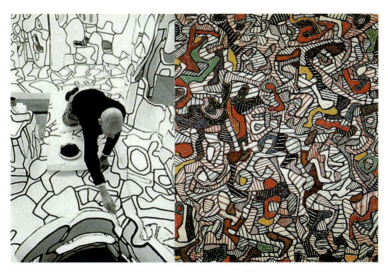

图 3-31　让·杜布菲（左）的"原生艺术"绘画（右）

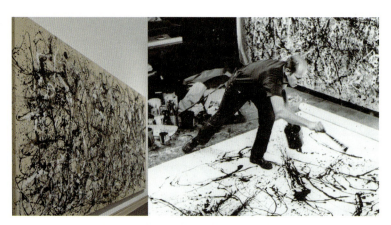

图 3-32　波洛克（右）的滴彩绘画（左）

波洛克深得东方笔墨的神韵。他把颜料直接滴漏在画布上并随手势来回拖转拉动，在有意无意之间，构成各种形状、纵横交错的由滴漏颜料组成的图案。这些"线"的排列是经过用心安排的有意味的组合，是作者当时的情绪与感受，这样的"滴墨法"脱离了笔的局限性，给人一种自然雄厚或迷离幻化的感觉。同样，画家吴冠中的《沧桑之变》（图 3-33 上）和《紫藤 3》（图 3-33，下）等抽象或半抽象的绘画，也有着类似波洛克"滴墨法"的影子。这些画作同样是随意挥洒的笔墨，整幅画作一气呵成，形神兼备。吴冠中认为绘画中的色彩、虚实、繁简、对称与非对称、对比、几何形、错觉、节奏和韵律等内容都可以成为"形式美"或"抽象美"的要素。波洛克和吴冠中的作品体现了"随机性"在艺术中的重要作用。

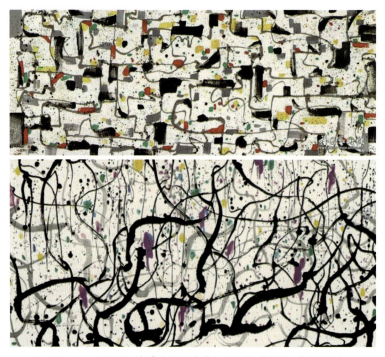

图 3-33　吴冠中的《沧桑之变》（上）和《紫藤 3》（下）

随机性在艺术创作中的意义在于："偶然的"或不受控制的视觉元素，往往会使艺术家超越视

觉可预测性，进入不可预测的外部元素或潜意识力量支配的区域，这不仅带给艺术创作更大的自由度，而且打破了被艺术家自身风格、习惯或定势所束缚的界限。然而，机会和意外（"随机性"）的引入并不意味着作品完全不受艺术家的影响。即使在随机过程中，一些视觉参数和属性也必须由艺术家或设计来定义或者取舍。例如，在波洛克的"滴墨法"绘画中，艺术家通过选择不同黏稠的彩色涂料，使"随机的"颜料在画布上的流动与定型更符合艺术家所期待的线条特征。因此，"随机性"的过程涉及受控和不受控因素之间的平衡，艺术家可以通过设定程序的约束条件并做出最终判断，来决定应用多少"随机性"以及何时完成该部分画作，而随机性有趣的结果之一就是往往会导致"意外"的收获。

媒体实验室艺术家卡赛·瑞斯的 Processing 实验作品（图 3-34，左）虽然由一系列计算指令所规范，但绘画的最终结果却由随机性决定。这是数字时代的作者对波洛克的"滴墨法"绘画的回声。同样，美国福瑞德工作室利用计算机随机动态的程序，为全球纸张制造商史密斯公司设计了超过 10 000 幅具有独特风格的数字插图（图 3-34，右）。该工作室使用随机生成过程创建了充满活力的彩色画作，其创新的设计流程以及多种多样的风格，进一步拓展了日后图形设计和数字印刷领域的边界。

图 3-34　卡赛·瑞斯的插画（左）和福瑞德创新设计工作室的插画（右）

3.9　大脑科学与艺术

现代神经生理科学揭示了科学和艺术的不可分割性。人类的大脑由左、右两个半球构成，两半球经胼胝体，即连接两半球的横向神经纤维相连。人类大脑的奇妙之处在于两半球分工不同。1836 年，生理学家戴克斯在著作中首次指出，左脑思维与语言机能有关。美国的斯佩里通过割裂脑实验证实了大脑不对称性的"左右脑分工理论"，并因此在 1981 年荣获诺贝尔生理学或医学奖。现代神经生理学表明：左脑支配右半身的神经和感觉，是理解语言的中枢，主要完成语言、逻辑、分析、代数的思考认识和行为，进行有条不紊的条理化思维，是逻辑思维的"科学家脑"。而右脑支配左半身的神经和感觉，主要负责可视的、综合的、几何的、绘画的思考认识和行为，即负责鉴赏绘画、观赏自然风光、欣赏音乐，凭直觉观察事物，纵观全局，把握整体。归结起来，就是右脑具有类别认识能力、图形和空间认识、绘画和形象认识能力，是形象思维的"艺术家脑"。

因此，从脑功能机制的研究成果来看，不存在所谓"天生"的科学家或艺术家。科学研究和艺

术想象能力同时存在于每个人的大脑中。在人类历史上，能够善于协调左右脑并对人类文明作出巨大贡献的杰出科学家、艺术家不乏其人。爱因斯坦就对小提琴和钢琴造诣颇深。这种两栖型的科学艺术巨匠还包括达·芬奇、丢勒、开普勒、歌德、牛顿、伽利略等。研究发现，由于右脑主要负责直观的、综合的、图像的和视觉化的认识和行为，因此它承担的形象思维功能在人的思维活动中起着至关重要的作用。左脑依据现有知识并在现有理论的框架内得出结论。右脑的非逻辑思维则创造新的理论和观念，孕育新的知识。一个典型的例子是，爱因斯坦这样描述他的思维过程："我思考问题时，不是用语言进行思考，而是用活动的、跳跃的形象进行思考，当这种思考完成以后，我要花很大力气把它们转换成语言。"这非常生动地描绘出新思想诞生过程中左右脑协同工作的方式，右脑的形象思维产生新思想，左脑则用语言的形式把它表述出来。

左右脑的分工与合作决定了人的创新能力，"灵感""顿悟""想象"的能力与右脑思维密切相关，但是将"创新"的想法逻辑化、规范化、流程化并使之形成可以实现的具体步骤或蓝图，则需要语言和逻辑的配合，或者说需要左脑的协调才能够实现。思考过程就是左脑一边观察右脑描绘的图像，一边把它符号化、语言化的过程。左脑具有很强的工具性，负责把右脑的形象思维转化为语言。创造能力往往是对已有信息的再加工过程。创造性思维中的直觉、一闪念起关键的作用，而这首先要求右脑直观的、综合的、形象的思维机能发挥作用，并且要求左脑很好地配合。因此，思想、概念、设想、设计与构思产生，必须充分使用右脑。同时，左脑使这些模糊的感觉清晰化和逻辑化。科学家将创造过程分为四个阶段，即准备阶段、酝酿阶段、闪光阶段和验证阶段。其中，直觉和顿悟是创造的泉源，但是，创造必须经过语言的描述和逻辑的检验才具有价值。左右脑的这种协同关系是创造力的真正基础，法国的一幅心理学漫画形象地说明了左右脑之间的关系（图3-35）。

图3-35 示意左右脑的联系和分工的心理学漫画

讨论与实践

一、思考题

1. 请举例说明艺术与科学的差异与相同点。

2. 自然美的基本要素是什么？为什么黄金分割比具有美学意义？

3. 数学美学，如分形、迭代和自然美有何直接联系？

4. 数字算法是如何模拟大自然的？什么是分形艺术？

5. 埃舍尔的版画的特殊性体现在哪里？如何通过可视化表现无穷与复杂性？

6. 随机性与艺术有何关系？吴冠中与波洛克的绘画有何启示？

7. 分形算法的原理是什么？如何通过 Processing 编程表现树木生长？

二、小组讨论与实践

现象透视：东晋文学家陶渊明《桃花源记》通过对桃花源的安宁和乐、自由平等生活的描绘，表现了作者追求美好生活的理想。桃花源虽是虚构的世外仙境，但由于文章采用写实手法，通过虚景实写带给人以真实感，仿佛实有其人其事（图3-36）。

图 3-36　充满幻想魅力的《桃花源记》的场景（熊斌作品）

头脑风暴：如何通过数字媒体将古人的"理想国"进行复原和再创作是当代博物馆人文体验的重要课题。东晋文学家陶渊明的《桃花源记》提供了一个从文字转向视觉体验和互动体验的绝佳范本。因此，可否通过建立一个"桃花源虚拟体验馆"来满足观众或游客对中华优秀传统文化的期望？

方案设计：调研目前的虚拟博物馆技术，包括虚拟现实、混合现实、交互投影、可穿戴技术等。请各小组针对上述问题，扮演不同用户（博物馆长、游客或技术人员）的角色，并给出相关的原型设计方案（PPT）或设计草图。

练习及思考

一、名词解释

1. 随机性　　　　　　　　　　2. 科学脑与艺术脑

3. 黄金分割比　　　　　　　　4. 勒·柯布西耶

5. 斐波那契数列　　　　　　　6. Processing

7. 杰克逊·波洛克　　　　　　8. 埃舍尔

9. $Z_{n+1}=Z_n^2+C$ 　　　　　　　　　　10. 递归与分形

二、简答题

1. 为什么李政道先生说"艺术和科学事实上是一个硬币的两面"？

2. 数字美学与大自然美学之间有何联系？

3. 如何通过 L-System 数学模型仿真植物生长？

4. 如何借助编程产生无穷、迭代与复杂性的视觉体验？

5. 试说明版画家埃舍尔作品中所体现的哲学、理性和逻辑思维。

6. 为什么说对称、比例与韵律是建筑美学与视觉设计的核心？

7. 请简述重复迭代、自指、递归与复杂性和生成艺术之间的联系。

8. 请举例说明偶然性和随机性在艺术创作中的重要性。

9. 为什么黄金分割在视觉艺术与设计中有重要的地位？

三、思考题

1. 分形现象普遍存在于大自然和生命结构之中，试分析其原因。

2. 请观察并绘制向日葵花序或牵牛花蔓藤，说明其中所体现的数学逻辑。

3. 请举例说明等差数列在自然界中的分布，分析其对艺术、哲学和宗教的影响。

4. 请解释对数螺旋曲线在自然界中的普遍性（从银河系到鹦鹉螺）。

5. 请简述现代艺术流派对艺术作品的形式语言和交互性、体验性的探索。

6. 请简述遗产算法的原理并说明这种算法为什么可以用于研究人类的演化。

7. 请举例说明对称性在生物遗传与进化中的作用。

8. 请简述机器学习算法与数据库采样对计算机生成绘画风格的影响。

9. 请举例说明随机性在大数据美学中的意义和价值。

第 4 课
媒体、影像及交互装置

4.1 数字媒体艺术特征
4.2 交互性与参与性
4.3 身体与交互体验
4.4 视线及声控艺术
4.5 足控装置艺术
4.6 手机与交互装置
4.7 媒体建筑与投影
4.8 录像装置艺术
4.9 实验动画与影像
讨论与实践
练习及思考

新媒体理论家列夫·曼诺维奇指出：19世纪的文化是由小说定义。20世纪的文化是由电影定义。而21世纪的文化将会由交互界面定义。这段话准确地把握了当代文化与艺术的核心。21世纪是交互媒体蓬勃发展的时代，除了智能手机的广泛普及外，以各类交互装置为代表的新媒体艺术使得多感官体验成为当代观众追求的目标。本课重点是阐述媒体、影像及交互装置，包括交互装置艺术的类型及相关技术特征。由于实验影像与动画和当代媒体及装置艺术密切相关，因此也属于本课程研究的内容。

4.1 数字媒体艺术特征

通过计算机存储、处理和传播的信息媒体称为数字媒体（digital media）。信息的最小单元是比特（bit）。任何信息在计算机中存储和传播时都可分解为一系列 0 或 1 的排列组合。从技术上看，数字媒体就是基于数字信息的媒体表示形式，或者说是计算机对上述媒体的编码。数字媒体是当代信息社会媒体的主要形式，是当代信息社会的技术延伸或者数字化生活方式（如微信、微博、快手和抖音），是社交媒体、互动媒体、推送媒体和流行媒体的总称（图 4-1）。数字媒体的基本属性可以从两方面来定义：从技术角度看，作为软件形式的数字媒体具有模块化、数字化、可编程、超链接、智能响应和分布式等特征；从用户角度看，数字媒体具有高黏性、虚拟性、沉浸感、参与性和交互性等特征。

图 4-1 数字媒体的基本属性

由计算机创建的媒体对象在本质上是以数字的形式呈现的。但很多新媒体对象实际是由各种旧媒体形式通过"数字化"（digitization）转化而来的，例如通过扫描照片或图书就可以把"旧媒体"转换为数字图像或数字文本。在这个过程中，媒体数据最初具有连续性或"被测量的轴线或维度中没有貌似不可分割的单位"。数字化包含采样和量化两个步骤。首先，对数据进行采样。最常用的采样方法是等距采样，例如用像素网格代表数字影像，采样频率被称作"分辨率"。这种采样将连续性数据转化为离散的数据（如像素等）。其次，对每个样本进行"量化"，即赋予其一个特定范围内的数值（例如，在一个 8 位的灰阶图像中，数值的范围在 0~255）。数字化是数字媒体的核心特征，数字化使媒体对象（如文本、声音、图像、视频等）成为离散的数据，由此可以通过软件或编程进行解构、重组、打散或融合，成为算法可以处理的对象。

从用户的实际体验来看，数字媒体至少应该具有以下四个特征：一是引起全新的体验，即由网络媒体、电子游戏和电影特效而产生的虚拟性、沉浸感；二是建立超越现实世界的呈现方式，如虚拟现实中的沉浸感和交互性；三是建立受众与新技术之间的新型关系，如在线购物、刷脸交费；四是使传统媒体边缘化，如传统书信的消失。数字媒体可以启发人类对自身和世界的新感受，为人们

带来全新的体验方式。其中,交互性和参与性是数字媒体特征最集中的体现,因此,数字媒体也往往被称为交互媒体。交互媒体是指用户能够主动、积极参与的媒体形式。随着互联网、宽带网络和移动互联网的普及,即便相距遥远的人之间的交互性也得以大大增强,"交互媒体"一词被越来越多的人所熟悉。以虚拟现实和装置艺术为例(图4-2),数字媒体艺术的魅力正是由新的技术环境与感知方式带给人们的快乐、陶醉、思考或震撼的体验。这些新媒体体验方式也已成为数字媒体的特点——数字化、交互性、超链接、可检索与可推送、病毒式传播、分布式结构、虚拟现实与网络化生存模式。

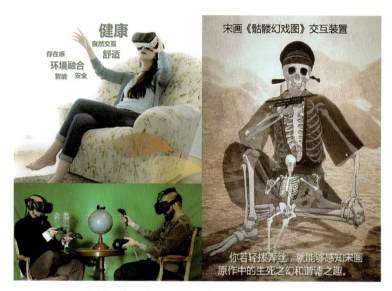

图4-2 虚拟现实(左)和交互装置(右)带给观众新的体验

美国纽约城市大学教授、《新媒体的语言》(*The language of New Media*, 2001)一书的作者、著名新媒体理论家列夫·曼诺维奇明确将新媒体定义为数字媒体。他指出:"一个新媒体对象是可以用特定的形式(数学形式)来描述的。例如,一幅图像或者一个图形都可以用数学函数来描述。同时,新媒体对象受算法操控。例如,通过应用恰当的算法,可以自动去除图像的'噪点'、改善图片的对比度、确定图片形状的边缘或者改变图片比例等。简言之,媒体变得可以被编程(programmable)了。"在《软件掌管一切》一书中,曼诺维奇进一步将当代媒体定义为软件媒体,"为什么新媒体和软件特别值得关注?因为事实上,今天几乎所有的文化领域,除了纯美术和工艺品外,软件早已取代了传统媒体,成为创建、存储、传播和生产文化产品的手段。"正如20世纪初推动世界的是电力和内燃机一样,软件是21世纪初推动全球经济发展、文化进步的引擎。因此,"软件为王,这正是当代新媒体语言或者当代文化语言的基础。"

曼诺维奇进一步指出,数字媒体的重要特征就是文化可转码性(cultural transcoding),即当代文化形式已经变成程序代码——无论是电影、直播还是数字插画,这使得数字媒体具有通用性、可变性、即时性和交互性,而"数据库作为一种文化形式而起作用"。可以说从抖音到交互式电影等都是数据库的外化形式。数字媒体总体上由两个不同的层面组成——"文化层面"和"计算机层面"。文化的特征是叙事结构,如长篇故事、情节故事电影、戏剧与舞蹈;而计算机层面的例子包括进程与数据包(通过网络传输的数据包)、分类与匹配、函数与变量、计算机语言与数据结构。由于数字媒体由计算机创建,通过计算机分发,使用计算机存储并且归档,因此计算机的逻辑极大影响了

媒体的文化层面，包括新媒体的组织形式、类型以及内容。由新媒体艺术团体 Playmodes 推出的魔性交互视频作品 *VJYourself*! 就通过数字采集舞蹈演员的动作，再借助计算机数据处理产生了叠放、变形、重构与拖尾等同步视幻觉效果（图 4-3），代表了"数据库"对"文化叙事"的影响。

图 4-3　交互视频作品 *VJYourself*! 体现了数据库美学

4.2　交互性与参与性

为什么当代艺术最关注交互性和参与性？英属哥伦比亚大学哲学系主任、杰出大学教授和学者多米尼克·洛普斯在其 2010 年出版的《计算机艺术的哲学》(*A Philosophy of Computer Art*，图 4-4，左）中指出，编程化艺术作品（如网络艺术、交互装置、网络游戏等）创造了新的美学形式，而其中"交互性"和"用户"概念的引入成为计算机艺术哲学的核心。同样，曼诺维奇指出："数据库"是当代文化的象征，它从幕后走入用户的视野，占据了屏幕、服务器网站和手机应用程序的界面，并通过交互类作品成为一种有意义的文化形式。同时，数字艺术也为艺术创作、表演和观众理论等带来了新的解释和思考。虽然艺术创作离不开工具，但一些工具（如凿子）只是纯粹的实用工具，因为

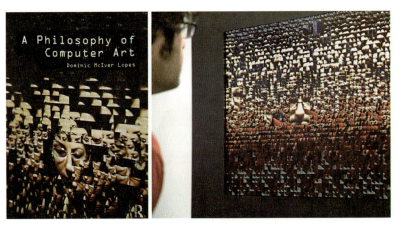

图 4-4　《计算机艺术的哲学》（左）及其封面引用的交互装置（右）

它仅改变物理形状；而计算机属于认知工具，能够帮助艺术家提升能力。计算机艺术的交互性特征，使观众或听众超越了旁观者的身份，而成为"用户"并积极参与到作品的"表演"中，因此该特征已成为数字媒体艺术最独特的属性和当代科技艺术中最有活力的部分。

英国普利茅斯大学教授、新媒体艺术学者罗伊·阿斯科特博士指出："新媒体艺术最鲜明的特质为连接性与互动性。了解新媒体艺术创作需要经过这5个阶段（图4-5，左）连接、融入、互动、转化、出现。你首先必须连接，并全身融入其中（而非仅仅在远距离观看），与系统和他人产生互动，这将导致作品以及你的意识产生转化，最后出现全新的影像、关系、思维与经验。"阿斯科特进一步指出："在面对和评析一件新媒体艺术作品时，我们关注的问题是：作品具有何种特质的连接性与（或）互动性？它是否让观者参与了新影像、新经验以及新思维的创造。"阿斯科特说明了交互时代艺术的特征，它特指欣赏者（观众）能够通过视、听、触、嗅等感官和智能化艺术作品实现即时交互，并由此达到"全身心"地融入、体验、沉浸和情感交流的艺术形式。在2018年清华大学美术学院举办的"万物有灵"新媒体交互展览上，一个名为《非我》的风铃交互作品（图4-5，右）引起了观众很大的兴趣。风铃声动，一池鱼舞。轻轻拨动风铃，黑白色的鱼儿便跃然影中，聚散离合，阴阳相生，如同一个最简单的动作，一个最简单的答案，一个最简单的循环，传达阴阳相生的流动意境。这个作品通过"手摇风铃"作为触发机制，将预编程的"鱼群动画"与之连接。观众在这个过程中体验到了困惑、惊喜、感悟等多种心理状态的变化，这种公共空间的交互墙面式装置就是经典的新媒体艺术类型。

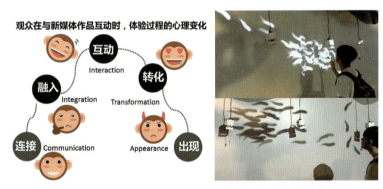

图4-5 新媒体艺术特征（左）和风铃交互作品《非我》（右）

交互装置主要指在公共环境空间（如博物馆、美术馆、游乐场和大型购物中心等）的展出的作品，也是计算机交互美学特征的集中体现。传感器是所有交互装置不可或缺的要素，它可以捕捉人的操作、言语、吹气、目光或者姿势、视线和表情等信息并提交CPU进行识别、处理和反馈，由此实现与观众的"对话"。鉴于交互装置在当代艺术中的重要意义，本课将这种艺术形式单列出来并加以详细讨论。根据交互装置与观众的对话方式、体验类型以及所应用技术的差异可以将其分为8大类，分别是：①交互墙面+投影装置；②可触摸式交互墙面或展品；③远程控制交互装置；④公共环境中的互动装置；⑤非接触式交互装置；⑥沉浸体验式交互装置；⑦地景体验式交互装置；⑧智能型交互体验装置。

交互墙面式交互装置属于装置艺术的"标配"。不仅历史较长，技术也相对成熟，而且衍生出了多种不同形式的艺术作品。2010年，在北京举办的"编码与解码：国际数字艺术展"上，英国艺术家阿肯的互动装置《人体绘画》（图4-6，左上）可以通过激活传感器及相关软件，将观众的舞蹈姿态转化成大屏幕的抽象色彩绘画。在交互作品《微雨》（图4-6，右上）中，观众的手势触发了"交

互墙"上的礼花状放射动画图案的生成、释放和消失。同样，艺术家森纳普的交互装置《蒲公英》通过观众手持的"吹风机"可以吹散蒲公英的种子（图4-6，下）。这件作品利用红外摄像机来跟踪、捕捉并定位热源，再结合软件（Unity3D、Max/MSP、Maya和Blender）产生实时互动效果。这件作品将观众的经验与交互行为相融合，帮助其体验自然互动的情趣。

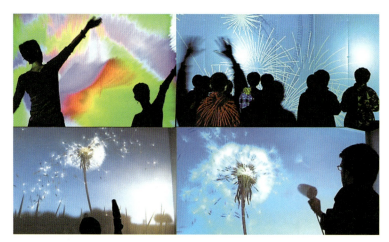

图4-6 《人体绘画》（左上）、《微雨》（右上）、《蒲公英》（下）

在2008年澳大利亚国际媒体艺术双年展上，工程师菲利普·沃辛顿使用影像追踪技术并结合内置的怪兽动画形象（如怪兽的眼睛、牙齿、角、鳞片和鸟喙等）设计了交互影像作品《影子怪兽》（*Shadow Monsters*）。当人们在装置的空间里摆出造型时，这些形象就会在他们的影子上呈现出来。因此，这里挤满了孩子与成人，他们争先恐后地扮演着怪兽并体验新奇的感觉（图4-7）。

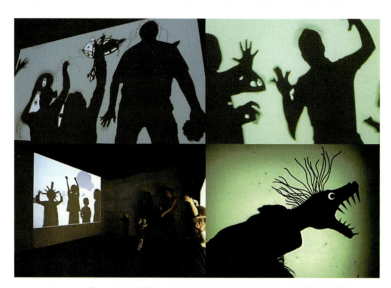

图4-7 艺术家菲利普·沃辛顿的交互影像作品《影子怪兽》

法国艺术家米古厄拉·契弗里埃是利用交互墙面进行交互艺术创作的高手。他在巴黎戴高乐机场展示了交互投影装置作品《超自然》（*Sur-Natures*，图4-8，左上）。它位于候机楼登机长廊的墙壁上，当乘客走过时，虚拟的植物（如芦苇、野花等）就会随着路人行走的方向摆动。这个虚拟花园

不仅可以和观众互动,而且花园中的所有植物都能随机出生、成长和死亡。2013 年,契弗里埃还与爱马仕集团合作,在北京、沈阳和南京推出了动感交互作品《八条领带》(8 Ties,图 4-8,左下)。巨大的投影墙壁投影出爱马仕"重磅斜纹真丝"领带图案,当观众经过时,该矩阵会产生一系列的形变并会触发音乐的播放。爱马仕通过将 8 款男士领带的图案与契弗里埃的虚拟世界相结合,找到了一种全新的广告表达方式。契弗里埃特别善于利用各种图案来产生眼花缭乱的效果,使观众感受一种超现实的梦幻体验。他为 2016 年布鲁塞尔艺术节创作的作品《复杂网格》(图 4-8,右) 是一个由点、线、面组成的动态 3D 几何体。大量的网格线框重叠或拼接在一起,不断变换着色彩和图案。这些五颜六色的网格改变着观众对作品的感知,同时通过灯光效果突出了装置作品所处的教堂阁楼建筑结构。千变万化的"复杂网格"象征着大自然的无穷无尽,周围的环境也成为了作品的一部分。

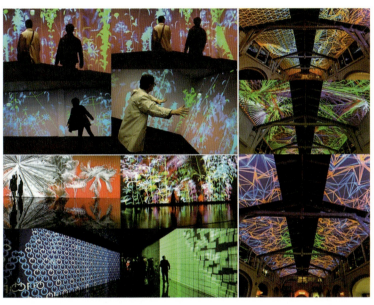

图 4-8 《超自然》(左上)、《八条领带》(下) 以及《复杂网格》(右)

4.3 身体与交互体验

可触摸式交互墙面更接近于"触摸屏"的概念,允许观众通过直接触摸或近场交互而改变作品的外观,如《交互音乐墙》就可以让观众直接弹奏"乐器"(图 4-9,左上)。2013 年,艺术家安妮卡·卡普特丽等人的作品《神经结构》(图 4-9,右上) 也采用了这种表达方式,当观众向这个装置挥手时,虚拟"尼龙绳"可以进行有规律的波动,产生非常有趣的互动效果。2017 年,为纪念达·芬奇逝世 500 周年,再现大师的天赋和经典作品,意大利跨媒体(Cross Media)集团在北京打造了一场艺术和科技完美融合的沉浸式视觉盛宴——"致敬达·芬奇"光影艺术展。该展览由意大利达·芬奇博物馆发起,是纪念达·芬奇逝世 500 周年全球系列活动之一。除了通过 LED 再现大师的经典作品外,大屏幕还允许观众通过手势来产生画面的粒子流动画,由此将达·芬奇的原画变形成为更有趣的表现形式(图 4-9,下)。展览最大亮点是用光影讲述故事,把观众带入大师达·芬奇的艺术世界。科技为艺术赋能,光影艺术是科技与文化艺术结合的最好形式,它最鲜明的特质为连接性与互动性,让人完全沉浸其中,与空间和空间内的他人产生互动,促成作品与意识转化,最后呈现全新的关系、影像、

思维与经验。这种形式不仅丰富了人们的视觉体验，同时影响着人们看待、感知周围世界的方式。

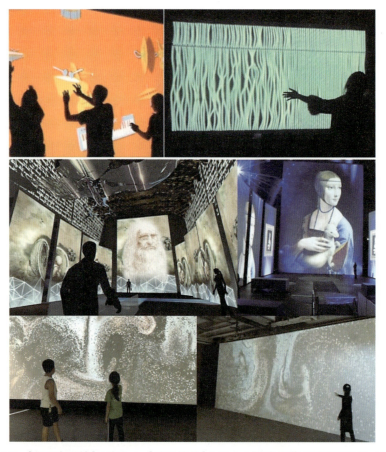

图 4-9 《交互音乐墙》（左上）、《神经结构》（右上）和光影艺术展交互体验（下）

在中国美术馆主办的"合成时代：媒体中国 2008"国际新媒体艺术展上，来自荷兰新媒体艺术团体 Blendid 小组的作品《请摸我》（*Touch Me*，图 4-10）就是对古老树洞"记忆"的诠释。当观众与作品的磨砂玻璃表面接触时，会留下动作或姿势的"烙印"。除非其他人用新的动作加以覆盖，否则该图像会作为作品的一部分被"记忆"并保留一段时间，观众可从互动中体验乐趣。这也是基于情感设计的范例，它探索了时间、记忆和永恒的主题，同时也提供了一个可以分享"私人秘密"的场所。

可触摸式交互装置不仅可以以墙面的形式呈现，还可以作为实体展品的形式呈现。在中国美术馆主办的"合成时代：媒体中国 2008"国际新媒体艺术展上，艺术家保拉·吉塔诺·阿迪的参展作品是一个类似海洋生物并可以通过观众的触摸而"出汗"的实体交互装置——《亚历克斯蒂米雅》（*Alexitimia*，图 4-11）。Alexitimia 在临床医学上指一种情绪认知障碍，即，病人无法口头表达或描述自己的情绪，而只能通过身体、姿势和动作来表达。作品通过"自主机器人"的方式来响应这种症状。该机器人虽然无法四处走动或发声，但可以通过"出汗"的方式与观众互动。它被动地接受观众的触摸，以满足他们的好奇心。对观众来说，这个被动而潮湿的机器人不同于传统的、干燥的和主动型的"电子机器代理人"的概念，并引发了观众极大的兴趣和好奇心。作品充满了创造力和想象力，可让观众获得丰富的体验。

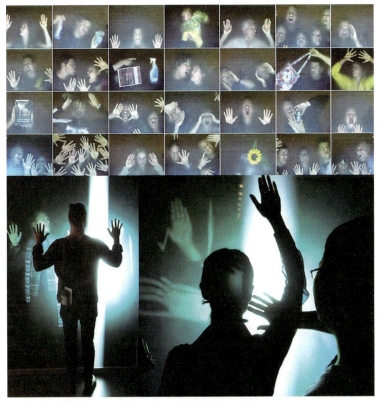

图 4-10　交互装置作品《请摸我》

图 4-11　交互装置作品《亚历克斯蒂米雅》

日本新媒体团体 teamLab 创作了一系列通过颜色和声音互动的气球装置。《扩张立体存在——自由漂浮的 12 种色彩》将许多真实的气球自由漂浮在空间内,这些球体内部装有触觉传感器、发声和发光设备(图 4-12)。观众通过拍打球体与装置产生互动,球体会根据力度变换为以季节命名

的"水中之光""朝霞""早晨的天空"等不同的颜色并伴随相应的声音效果。这些气球之间通过碰撞也可以改变颜色，因此，观众触碰气球后，这个立体空间的多个气球会发生连锁反应。

图 4-12　交互装置《扩张立体存在——自由漂浮的 12 种色彩》

加拿大知名艺术家拉斐尔·洛扎诺·亨默在 2001 年的大型户外交互体验作品《体·映·戏》（Body Movies，图 4-13）受到了广泛的关注。该项目首次在荷兰鹿特丹展出。为了充分展示互动体验效果，一个户外广场被改造成 1 200 平方米的互动投影环境。该作品通过感应器捕捉广场的观众动作，经过计算机编辑处理后，再用投影机在大屏幕上投影出他们的动态剪影，人像投影往往会数倍于正常人体的大小，产生类似"哈哈镜"的效果。与此同时，该项目还通过互联网，将世界各地人们的肖像投射到墙壁上。由于这些肖像被放置在广场地板上的灯光淡化，只有当路人将阴影投射到墙壁上时才能看到，因此，该剪影叠加了现场观众与来自全球其他地区观众的群像，真正实现了基于网络和现场叠加的远程互动，该装置能够帮助广场上的观众和非现场的观众，用各种方式表达不同的情绪。

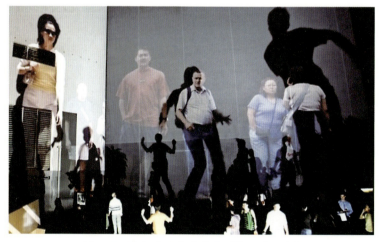

图 4-13　广场交互艺术作品《体·映·戏》

洛扎诺·亨默将数字媒体、机器人学、医学科学、行为艺术以及生活体验等领域的知识融合到一起，将互动艺术、表演艺术和观众体验相融合，挑战了影像、展示、公共艺术等领域的传统界限，将重点放在了通过连接各种界面以实现交互作品的创作之上。通过使用一些先进的技术和设备，如

定制软件、开源硬件、Arduinos 芯片、微软 Kinects 动作捕捉、openFrameworks 平台、Objective-C、faceAPI 面部识别软件、手机、数字相机、监控摄像机、视频和超声波传感器、LED 阵列屏幕、机器人、实时计算机图形、大型投影和位置声音等技术和设备来进行艺术创作。亨默非常欣赏结构主义大师拉斯洛·莫霍利·纳吉的设计思想，在许多作品中探索了人类感知、视错觉和社会监视等话题，《体·映·戏》所反映的就是这种创作观念。

4.4 视线及声控艺术

交互装置通过计算机捕捉并智能识别人的面部表情特征（如眼神、视线和表情）、语音和肢体动作来实现与观众的"对话"。除了直接交互作品外，还有一种非接触式的，可以通过眼睛"凝视"而改变的交互作品。艺术家丹尼尔·罗津的《镜子》(*Mirror*，图 4-14，上) 系列作品能够让观众在墙面雕塑中看到自己的形象。他使用软件控制的机械将各种材料，如塑料、金属、木钉等构成编织图案并形成有凹凸感的"镜子图像"。这个作品让观众体验了神奇与乐趣。同样，在"2012 年蒙特利尔国际数字艺术双年展"上，交互装置作品《吹气变形》(图 4-14，下) 也引发了关注。当观众对着手机话筒吹气时，屏幕上的泡泡糖就会不断增大。为了"吹破"这个泡泡糖，观众必须加快吹气频率，由此产生有趣的体验。

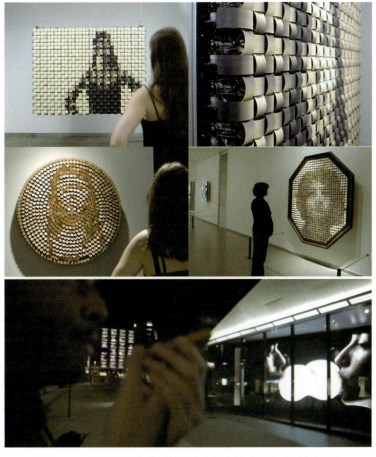

图 4-14　交互装置作品《镜子》(上) 和《吹气变形》(下)

如果观众对着麦克风勇敢说出埋在心里的小秘密，那么语音就会转换为文字，随后奇幻般地被包裹在茧内并停留在许愿墙上，最终蜕变成专属于观众个人的蝴蝶翩翩起舞。声控交互装置《许愿墙》（*Wishing Wall*，2014）是英国巴比肯艺术中心和谷歌合作的一个项目，他们邀请了艺术家瓦尔瓦拉·古丽吉瓦和马尔·卡内特进行创作。观众可以对着话筒说出自己的愿望，愿望经过语音识别后以文字形式呈现在墙上，随后该文字会化成一个茧并变成一群蝴蝶飞走（图4-15，上）。

声控装置同样也可以产生可视化的效果。在中国美术馆主办的"合成时代：媒体中国2008"国际新媒体艺术展上，西班牙艺术家丹尼尔·帕拉西奥斯·吉米尼兹展出了一个声控可视化的装置作品《波浪》（*Wave*）。该装置将声波、震动与可视化波形结合在一起，通过由环境声效变化导致的细线震动，产生基于声学的视觉波形变化（图4-15，下）。《波浪》可以根据周围观众的数量及其走动的方式，产生包括正弦波、谐波和复杂声波的多种形式。观众可以通过该装置，将美妙波形之美与它引发的声音相联系，并对人们周围不可见的声音空间进行深入思考。

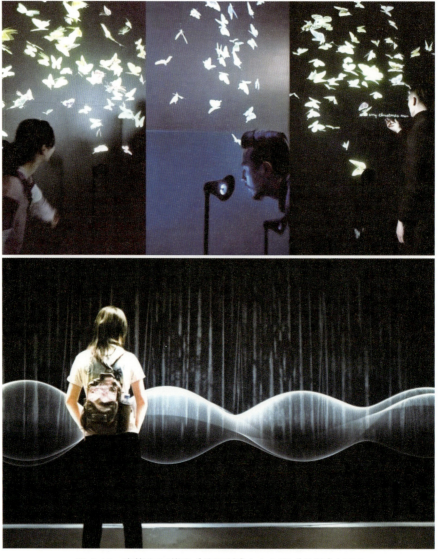

图4-15　声控交互装置《许愿墙》（上）和《波浪》（下）

4.5　足控装置艺术

人的下肢动作，如舞蹈及各种体育运动不仅控制着人的运动状态，同时也是人类表达情感与能力的重要方式。因此，足控装置也是常见的交互形式。从早期的"跳舞毯"到健身房里带街景导航的"智能自行车"都是这种艺术的体现。2007 年，国际新媒体机构 ART+COM 为东京的一座建筑群开发了一个交互艺术装置《二元性》（图 4-16）。该装置由荷兰设计师丹尼斯·科克斯设计。该装置被直接安装在水池旁边，当有人走过作品的透明玻璃时，其脚步会引起 LED 扩散光产生"虚拟水波涟漪"。当虚拟水波扩散到作品边缘的水池时，会引起真实的水波涟漪。作品从虚拟过渡到现实，这也正是作品名称的来源，即寓意液体/固体、真实/虚拟、水波纹/光波之间的对偶性。《田径森林》是 teamLab 数字艺术博物馆的众多交互体验空间之一，同时也是足控装置的经典（图 4-16，下）。

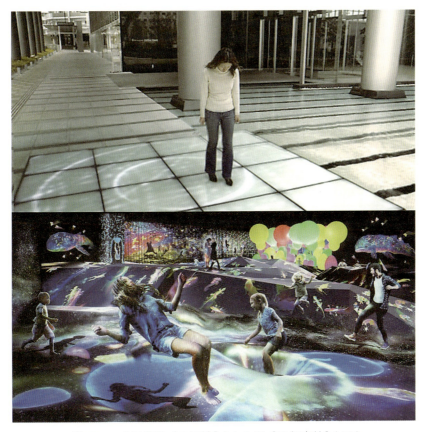

图 4-16　交互装置《二元性》（上）和《田径森林》（下）

曾经风靡一时的跳舞毯具有大众娱乐的属性。新媒体艺术家珍·利维的户外装置作品《池塘》（Pool，图 4-17）也是户外运动和娱乐的精彩案例。该作品由上百个交互式圆形垫组成，圆垫的彩色 LED 灯可以根据观众的互动方式（如弹跳引起的压力和速度变化）来改变颜色。观众可以在上面尽情嬉戏，而圆垫则由此产生出光和色彩的旋涡。利维毕业于美国科罗拉多大学，随后获得了纽约大学艺术硕士学位。交互装置作品《池塘》于 2008 年面世，目前已经在全球超过 30 个城市展出，参观并体验的观众超过数百万。她在 TED（科技、娱乐、设计）现场讲述自己的作品和创作，其交互装置作品已经被刊登在诸如《国家地理》杂志和《史密森学会》杂志等媒体之上。

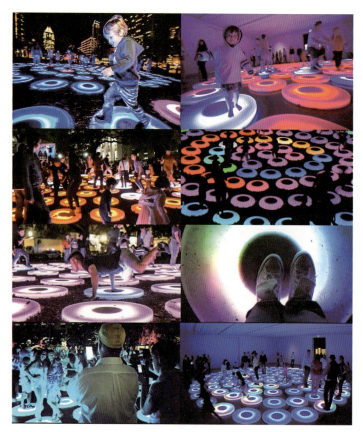

图 4-17 交互装置作品《池塘》

4.6 手机与交互装置

当代社会的显著特征就是"手机控制一切"。艺术家也发现了手机作为现场或远程"遥控器"的妙用。近年来，利用手机进行现场或远程互动的装置作品层出不穷。2014 年 3 月，为了庆祝 TED 活动举办 30 周年，美国艺术家珍妮特·艾勒曼和亚伦·科宾创作了大型遥控互动装置作品《无数火花》（图 4-18）。他们在温哥华会展中心架起了一张巨大的蜘蛛网。这张网看上去可以浮在空中随风摆动，但实际上是由比钢还硬 15 倍的 LED 聚合纤维制成的，而且能够像屏幕一样投射出各种图案。观众通过手机 App 涂鸦就可以参与互动。这张巨网包含超过 1 000 万像素，可以根据观众创意呈现流光溢彩的动画。观众可以在这张网上创意出五彩缤纷的动态烟花图案并分享给亲朋好友。

2016 年，teamLab 设计团队为新加坡国家博物馆打造了一个永久性的新媒体装置艺术作品——《森林的故事》(*Story of the Forest*，图 4-19）。这个展览空间是一个大型 LED 屏幕 + 沉浸式体验展厅的回廊型建筑，观众可以感受到新加坡美丽的热带雨林自然景观，诸如马来貘等当地野生动物在森林的奇花异草中穿行。观众可以通过手机来召唤这些可爱的动物，还可以通过拍照与增强现实，在手机中检索这种动物的详细资料。体验厅更是有从天而降的鲜花与雷电，使观众充分感受大自然的奇幻与巨大的感染力。这个作品体现了艺术家将科技融合进自然的理念。teamLab 通过技术服务赢得众多国际声誉，在短短几年快速崛起，成为一个拥有设计师、工程师、艺术家和计算机科学家的新媒体艺术创新企业。

图 4-18　大型互动装置作品《无数火花》

图 4-19　新加坡国家博物馆装置艺术作品《森林的故事》

此外，teamLab 推出的《水晶宇宙》（图 4-20）也是一个手机控制的交互装置作品。该装置借助 LED 悬丝珠帘实现了"手机遥控"与"沉浸体验"。观众只要通过手机 App 与它连接，随手选择不同的星系图案，包含超过 1 000 万像素的珠帘上就会呈现流光溢彩的色彩变幻。作品采用 teamLab 的"交互 4D 影像技术"，观众可对 178 200 盏 LED 灯施加影响，从而产生宛如星球在太空飞舞的感觉，令人目眩神迷。该作品试图将观众放在宇宙的中心，体验宇宙的存在和对自己的回应，引发人们重新定位、审视自身作为浩瀚宇宙中微小的一分子，该如何与宇宙共生。teamLab 同时为这件作品搭配了疗愈系的音乐，增强了作品的冥想性，不论是置身作品中央还是坐在一旁静静观看，再焦灼的心灵也能得到慰藉，享受好似回到母体般的宁静与安详。teamLab 创始人猪子寿之说："艺术品是与观众的美好体验息息相关的。在人们的许多观展经历中，其他人的存在往往是一种干扰。同样，在人口密集的城市更是如此，别人的存在让你感到不自在，我想那是因为我们无法理解或掌控他人，他们的无处不在让我们难以忍受。但是，假若可以把整个城市包裹进 teamLab 的数字艺术中，那么，他人的存在也可以是积极的、令人愉悦的。"

图 4-20　手机交互装置作品《水晶宇宙》

4.7　媒体建筑与投影

媒体建筑是近年来城市灯光照明领域的焦点话题之一，已经成为城市夜景的重要因素。在重新定义灯光与建筑关系的同时，它也在影响着人们的生活。媒体建筑的英文名称是 media architecture，顾名思义，这一新概念是媒体与建筑或者建筑立面结合的产物。它涉及新媒体、灯光照明和建筑等几个领域的知识和技术。奥地利学者卡拉·威尔金斯认为：媒体指的是传达信息的系统，当和建筑一起使用时，指的就是一个传达视觉信息的系统。无论从技术还是从设计的角度说，媒体都应和建筑融为一体。媒体建筑的出现不是一个偶然的现象，自有其社会和技术背景。进入 21 世纪，除了数字媒体与互联网的推动外，新照明技术特别是 LED 技术的完善和普及是媒体建筑得以迅猛发展的最直接的技术因素。

在科技与传媒高速发展的今天，媒体建筑已经成为文化传播和艺术表现的舞台。澳大利亚著名的悉尼歌剧院作为世界"标志性"建筑带给了人们很多意想不到的惊喜，不过只看它的外表并不能直观地领略它的美。每当夜幕降临，灯光中的悉尼歌剧院美得让人"瞠目结舌"。"活力悉尼灯光音乐节"每年在悉尼举行，届时，光影会装点悉尼市的主要景点。悉尼歌剧院作为"城市名片"，每每都

成为众多景点里的最亮点。悉尼歌剧院结合光影艺术，在本身独特的造型上进行设计，形成了别样的声光大戏。超过 56 台高功率的投影机把悉尼歌剧院当成了一块巨大的画布，利用视频影像投射到歌剧院外墙上进行各种不同的组合，将整个建筑变幻出绚丽奇特的万千身姿，达到一种视觉迷幻的效果（图 4-21）。自 2009 年以来，活力悉尼灯光音乐节已成为全球最大规模的灯光、音乐和创意盛会。

图 4-21　活力悉尼灯光音乐节中的歌剧院外墙投影

媒体建筑出现至今不过十几年，科技与艺术的融合已成为推动城市夜晚换装的重要因素。建筑投影艺术不仅改变了城市的景观，更重要的是，其未来发展将改变人们对于建筑、景观乃至城市的观念。媒体建筑既是建筑发展的产物，又是审美观念变革的结果，更是商业文化深刻影响的对象，它把城市规划、建筑景观、视觉艺术、商业文化通过新型科技有机地结合起来，必将成为各领域跨界合作的聚集地。媒体建筑也改变了中国一二线城市的夜晚景观面貌，从杭州（图 4-22，上）到武汉（图 4-22，右中），从黄浦江（图 4-22，右下）到珠江，沿岸的建筑在夜晚构成了一幅幅璀璨的画卷。

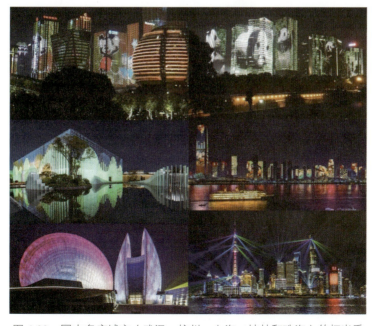

图 4-22　国内多座城市（武汉、杭州、上海、桂林和珠海）的灯光秀

桂林万达旅游展示中心（图4-22，左中）和珠海歌剧院（图4-22，左下）等媒体建筑的投影设计更是独具匠心，为城市的夜色增添了妩媚。建筑投影艺术以艺术性审美为主要目的，同时兼具商业推广，将信息媒体系统（主要是电子媒体系统）和建筑设计、立面技术、灯光照明有机结合，形成了当代城市的夜晚轮廓线。

媒介大师麦克卢汉认为，媒介即信息，而电子技术是人神经系统的延伸，人们通过它认识世界的方式会发生巨大的改变。从智能手机到触控电子信息屏，个性化的交互媒介是当代文化与生活方式的基本特征，建筑投影艺术也不例外。首先是人们受到公共艺术中接受美学思想的影响，对于电子大屏幕都会尝试与之互动。其次，当代广告或者信息传播都重视观众的参与，强调观众的参与、互动与交互娱乐是信息传达完成的必要环节。

4.8 录像装置艺术

图形动画、录像艺术、交互视频和声音艺术是一个特别广泛的领域，其内容涉及几种不同的媒体发展历史。正如新媒体理论家列夫·曼诺维奇指出的那样，数字媒体在很多方面已经重新定义了人们所知道的电影的身份。在数字时代，录像已经成为一种越来越混合的形式，电影镜头与特效和3D建模相结合，冲击了"记录现实"的概念。数字媒体的交互性对非叙事实验影像产生了深远的影响。交互性不仅与数据库的概念有关，而且还可能通过重构图像序列来产生新的艺术表现形式。早期的交互视频的艺术家有迈克尔·奈马克和杰弗里·肖等人。他们围绕着运动图像的空间化和交互性做了大量的实验，并创作第一批交互视频短片。1995年，杰弗里·肖推出了交互装置《现场用户手册》（*Place, A User's Manual*，图4-23，上）。作品使用了一个圆柱形投影屏幕和一个位于作品中心的交

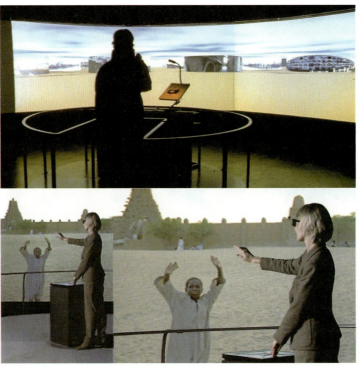

图4-23 《现场用户手册》（上）和《你就在这里》（下）

互观摩平台。120°角的屏幕展示了用全景相机拍摄的风景照片。用户可以通过基座上的相机界面来浏览它们。同样，奈马克1995年的作品《你就在这里》(*Be Now Here*，图4-23，下）也是交互视频的典型案例。该作品由立体投影屏、旋转地板和3D眼镜共同创造沉浸和交互环境。

在上述作品中，观众可以借助控制台操纵屏幕画面移动或旋转。奈马克和杰弗里·肖结合了各种媒体形式，从风景摄影、全景画面、沉浸式到交互视频，并重新定义了传统的影院形式。电影及视频中的互动元素并非数字媒体所独有，早期的录像艺术家就对此进行过尝试。吉姆·坎贝尔的录像装置作品《幻觉》(*Hallucination*，1988）就是观众"着火"的体验（图4-24）。观众可以在屏幕中看到自己。当观众离屏幕越来越近时，屏幕中观众的身体开始着火并伴随着噼啪的声响，然后一个女人突然出现在屏幕中正在燃烧的观众身旁。坎贝尔的作品可以让观众通过与屏幕的互动产生对现实的"幻觉"，由此模糊现场和视频图像之间的界限。

图4-24　录像装置作品《幻觉》

比尔·维奥拉是当代著名录像艺术家。1997年，美国纽约惠特尼美术馆为他举办了大型作品回顾展——"比尔·维奥拉：25年的回顾"。维奥拉先后创作了150余件录像、音像装置，电子音乐表演以及电视和广播艺术作品。他的作品主题鲜明，表现深刻细腻，技术手段先进，是艺术与科技的完美结合。维奥拉在这些作品中探讨了普遍的人类体验以及人与环境的关系。作品反映了从生到死、从实体到消亡的生命过程，为录像艺术注入浓厚的人文气质。

受到中世纪晚期和文艺复兴时期的基督教艺术（如耶稣受难与复活，图4-25，左上）的启示，维奥拉在2002年创作了《紧急情况》(*Emergence*，图4-25，右上）并由此探索人类情感的力量和复杂性。在该视频中，最初有两个悲伤的女人坐在一个大理石容器的两边。然后，一个苍白的裸体男人缓缓从水池中上升。待他全身浮出水面并朝后跌倒时，两个妇人抱住他并轻轻放到地上，再用布盖住他的身体。这些动作以极其缓慢的镜头展开，生动刻画了情感表达的每一个微妙的转变。维奥拉这样写道："那些老作品只是一个导火线。我并不是要将它们挪用或重组，而是要走进作品之中……与作品中的人物相伴左右，感受他们的呼吸。最终变成他们精神与灵魂的维度，而不仅仅是可视的形式。我的初衷就是要实现感情的自然流露。在我20世纪70年代接受艺术教育时，这还是一个不能涉足的禁区，今天依然如此。"

与主张低技术、保持反体制姿态的早期录像艺术家不同，维奥拉对技术的要求非常高，从20世纪80年代末期他就率先使用多屏幕装置，技术含量几近摄制电影的要求。随着录像技术的革新，维奥拉不断将录像艺术推陈出新，内容也更加深入。2004年，受歌剧导演彼得·赛勒斯的邀请，维奥拉参与了多媒体音乐会"Tristan Project"的创作。艺术家以高速摄影机精心拍摄并剪辑了大量素材，同时糅合了大量特效，制成了一部视觉效果华丽的影片（图4-25，下）。

图4-25 《紧急情况》（上）和"Tristan Project"的投影（下）

另一位录像艺术大师是托尼·奥斯勒。他生于1957年，是美国当代多媒体和装置艺术家。他将录像、雕塑、剧场、绘画和表演相结合，创作了一系列令人难忘的装置。其2000年的作品《有影响力的机械》(*The Influence Machine*，图4.26，上）是最早的大型户外数字投影装置之一。奥斯勒将女人的脸部影像投影于户外的树叶上，当树梢随风飘动时，脸部五官的影像也随之晃动，观众由此产生了一种漫游者梦幻般的感受。他的作品类型丰富，包括装置与拼贴（图4-26，左下）、大型户外多媒体投影以及投影于球体或其他人偶的录像艺术（图4-26，右下）。这些作品似乎是一些活的雕塑，会喃喃细语、抽搐或呐喊，能带给观众心灵的震撼。作为20世纪80年代早期录像艺术的先驱，奥斯勒是当今最具创新性和实验性的艺术家之一。他用科技模拟人类的情感特征，并通过"影像雕塑"、动态影像和漫画式的黑色幽默创造了一系列令人印象深刻的影像实验装置。从绘画布景、简单道具、录像雕塑到多媒体装置，他在每个历史时期都留下了经典的作品。布偶、模型和人像等视觉符号是奥斯勒经常使用的视觉元素，例如，他从20世纪90年代中期就开始创作的类青蛙的"大眼睛"系列装置艺术作品（图4-26，右中），就表现了他对凝视与孤独的心灵探索。奥斯勒突破了影像的"边框"并由此跨越了媒体的边界。他创造了一种荒谬的视觉语言，并结合了多媒体技术来表现科技对当代人类心理状态的影响。

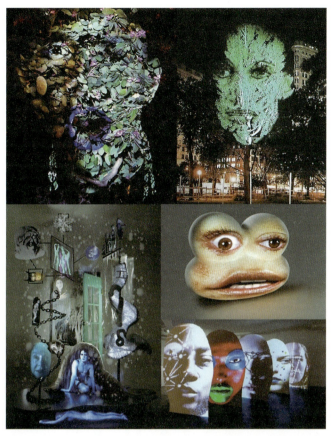

图 4-26 《有影响力的机械》(上)、拼贴装置(左下)、"大眼睛"系列作品(右中)和其他影像装置(右下)

计算机生成音乐在很多方面成为当代音乐创新的动力。其中,数字混音技术的发展就与当年激浪派艺术家约翰·凯奇对声音规则的实验有关。声音艺术包括视听装置、音乐节 MTV 现场投影以及互联网混音等各种"跨界"的项目。1995 年,艺术家岩井俊雄的互动式视听装置作品《作为图像媒体的钢琴》(Piano As Image Media,图 4-27)通过虚拟乐谱来触发琴键,弹奏的音乐产生动态波

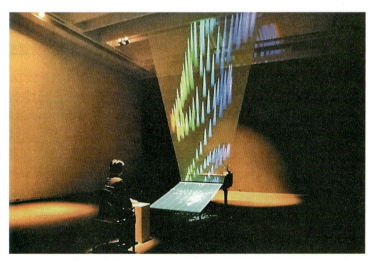

图 4-27　视听装置作品《作为图像媒体的钢琴》

纹图像并投影到大屏幕。观众可以通过操纵钢琴前面类似棋盘的一个输入装置来控制"虚拟乐谱"。岩井俊雄利用该作品建立了符号、声音、视觉以及机械和虚拟之间的联系。该作品强调了数字媒体的流动性和通用性,使观众产生了一种超现实沉浸体验。

安吉丽卡·博克是一位视觉艺术家。她在爱尔兰都柏林科技大学获得艺术与科学博士学位,主要从事眼球追踪技术研究,并在2000年展示了视频装置作品 *Eye2eye*(图4-28,左)。该装置配有两个监视器,可以显示人们彼此相对的面孔。跟踪眼球运动的摄像机连接到计算机,然后由计算机评估视觉数据并将其转换为可见的线和点。眼球追踪技术可以通过视线分析来确定人的注视方向,而这些有助于揭示不同人的感知模式、思维模式和解释模式,特别是不同文化对不同感觉器官的权重差异,由此重塑人们对他人的理解模式。艺术家尼古拉斯·阿纳托尔·巴廷斯基2004年的视频装置《公共自恋Ⅱ》(*Public Narcissism Ⅱ*,图4-28,右)从公共空间的3台录像机中提取人脸信息,并根据神经网络软件的模式识别对其进行分类和分组,最后将其合成为复合投影人像。该装置底部的3个显示器提供摄像机采集的实时视频流,顶部的12个显示器分别显示这些人脸合成结果,它们将新面孔的相关部分融合到以前的分析中。

图4-28 视频装置作品 *Eye2eye*(左)和《公共自恋Ⅱ》(右)

通过与观众互动游戏的方式,许多影像装置让观众找到了一种全新的视角来看待一些司空见惯的现象(如"影子")。艺术家汉娜·哈斯拉赫蒂2002年的交互装置《白色方块》(*White Square*,图4-29,左)就是这样一个作品。当观众绕着投射在地板上的白色方块移动时,"虚拟影子"会聚集到观众的脚下,并随之移动。哈斯拉赫蒂认为这些阴影引发了关于现实替代的哲学问题:影子是另一个自我,也是伴随人们一生的谜团。艺术家斯科特·斯尼比的作品《如影随形》(*Shadow Bag*,

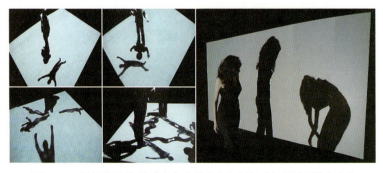

图4-29 视频装置作品《白色方块》(左)和《如影随形》(右)

2005，图4-29，右）也是同样的创意，即观众的屏幕投影会与另一个独立的"影子"进行互动。这个人影还可以跟随和靠近观众，与观众如影随形。事实上，这些影子来源于摄像头对观众前面动作的捕捉，甚至也可能是前一个观众的行为记录。关于该装置的创意，斯尼比解释说，该作品隐喻了心理学家荣格关于身体阴影的概念，即身体阴影是一个装有人们所有精神碎片的口袋。

4.9　实验动画与影像

　　实验动画也被称为观念动画、先锋动画，区别于产业动画和传统动画，其主要艺术特征包括①具有非模式化的实验性、跨界性，媒材、技术、语言、观念没有任何限制，融合性强；②实验动画是艺术家的个性化表达，是非主流性、非商业的艺术动画；③实验动画多以短片为主。影像艺术媒介表达除了实拍影像就是数字虚拟影像，动画是虚拟影像中最重要的组成部分。早期实验动画与摄影、电影、现代艺术互相启发，催生了诸如未来派、达达派、抽象派、超现实主义等流派。20世纪20年代，随着社会精英知识分子对机械文化的痴迷，还推动了实验电影的产生。早期音乐实验动画大师奥斯卡·费辛格拍摄了一系列抽象图形动画《小快板》（图4-30）。他将动画元素与交响曲的音乐节奏同步，将视觉音乐化、音乐可视化的观念推向主流市场，这种伴随节奏的实验动画产生了各种有趣的变形。

图4-30　抽象图形动画《小快板》（*Allegretto*）

　　20世纪20年代，先锋影像艺术家受到机器美学的影响，纷纷从事动态影像艺术实验，抽象电影动画在该时期达到巅峰。法国的雷欧普·叙尔瓦奇和德国的维京·艾格林分别创立了抽象动画的美学理论。该时期的先锋艺术家和动画师的经典作品包括维京·艾格林的《对角线交响曲》（图4-31，左）、汉斯·里希特的《序曲》（图4-31，中）和《赋格曲》、华特·鲁特曼的《乐曲1~4号》（图4-31，右）、费尔南德·莱热的《机械芭蕾》（1924），还有杜尚和曼·雷的《动画剧场》（*Anemic Cinema*，1930）。其中，艺术家汉斯·里希特、艺术家维京·艾格林等人从抽象的概念出发，将绘画或摄影运用在动画创作上，可以说是运用动画技巧追求艺术新形式的画家，从此诞生了"视觉音乐的电影，一种新的艺术"。

　　随着数字技术的普及，实验动画在技术和语言都实现了跨界创新，动画媒介在与数字媒体、当代艺术强力结合后，便转换为新的表现形式，更加具有时代感和未来感。2010年，俄罗斯摇滚歌手

图 4-31　艾格林（左）、里希特（中）和鲁特曼的作品（右 1 和右 2）

莱彼斯·托比斯科夫的音乐 MV《资本》（图 4-32）中，除了出现象征伊拉克战争的燃烧的科威特油田外，还有鲜花、雪茄、枪炮、战机、坦克、石油和原子核等带有时代特征的剪贴图像，该 MV 色彩艳丽，画面生动，具有波普艺术的风格。数字动画不仅提供了更易用的数字创作工具，而且还可以借助网络素材和影音资料库作为合成资源。

图 4-32　MV 拼贴动画《资本》

在 2011 年加拿大渥太华动画节上，一部来自中国的动画短片《这个念头是爱》（图 4-33）获得主竞赛单元最佳叙事类短片奖。该片仅仅两分半钟，讲述了一对男女在巴黎邂逅的浪漫爱情故事。创作者雷磊认为动画是一种丰富和多元的语言（如本片的拼贴和剪纸风格），最能表达艺术家的情感。雷磊喜欢画漫画、做动画、玩音乐，他的实验动画短片还包括《彩色魔方与乒乓球》《宇宙棉花糖》《鸭梨还是外星人》等。动画家卜桦在 2010 年创作的 Flash 动画《LV 森林》（图 4-34）是一个融合了纯美术风格与 Flash 动画的作品。该作品通过丰富的画面和充满隐喻的符号，对物欲横流的消费主义进行了揭露和讽刺。卜桦的版画风格色彩鲜明、表现生动，特别是"浮世绘"般的风格和充满节奏的音乐使人们更关注画面本身，而舞蹈的女孩则将这一幅幅画面衔接起来。

2009 年，大学生杨宇创作了网络实验动画《打，打个大西瓜》（图 4-35）并成为网络热点。该片通过扑克牌赌局隐喻战争的狂欢，关注现实、社会价值和理性的思考。杨宇后来成为当代知名动画导演，执导了动画片《哪吒之魔童降世》。

图 4-33　雷磊的动画短片《这个念头是爱》

图 4-34　卜桦的动画短片《LV 森林》

图 4-35　杨宇的动画短片《打，打个大西瓜》

2008年,缪晓春实验动画作品《从头再来》(图4-36)的观念来源于中外传统经典绘画,由战争、杀戮、流放、死亡等诸多意象引发的无奈。作品具有强烈的末世感,在贝多芬的交响乐声中形成微妙的对应关系。作品采用基于Maya和Poser技术的3D动画,以呈现更多元的视觉效果。缪晓春现任教于中央美术学院,其动画作品还有《最后的审判》等。

图4-36 缪晓春的动画短片《从头再来》

张小涛是活跃于中国当代艺术领域的跨媒体艺术家之一,作品媒介有绘画、摄影、动画和装置等,他用"微观叙事"的方式去关注社会巨变与个人心灵之间的悖论,并试图把这种个人经验转换在公共经验中。其代表作《痕》(图4-37,上)、《迷雾》(图4-37,中)和《萨迦》(图4-37,右下),通过用碎片化的历史记忆和考古残片,进入了宗教的超然世界与现实的物质化世界的悖论空间中,他试图用游戏化的方式来展开艺术、宗教、世俗化、现实社会的矛盾和冲突的讨论。

2020年的全球新型冠状病毒感染给世界的未来带来诸多不确定性。针对该事件,张小涛创作了动态影像装置《燃烧的尘埃》(图4-38),寓意这个事件也许成为这一代人所经历的最大困境之一。此时,每个人都是时间中燃烧的尘埃,一切都是未知数。他认为人们一方面获得了科技的便利,另一方面也深陷在大数据控制的陷阱中。新型冠状病毒感染也许能促进人们反思和警醒科技和道德伦理的边界,灾难将会过去,人类还要继续,此刻世界就像计算机中了严重的病毒一样,杀毒之后还会重启,时间静止是一种空寂。

动态影像广泛应用在交互装置领域,如艺术家托马斯·斯蒂姆的体感交互影像装置《幽灵》(Ghost,图4-39)。在艺术家设定的茫茫雪原上,观众被实时影像捕捉并以剪影的形式加入画面当中,随着观众的增多,画面中的队伍也在不断增大。人们成群结队穿越暴风雪,并与严寒搏斗。这件作品象征着面对自然灾难的人们,而"幽灵"则是人们留下的影子,也是灾难中逝者的灵魂(图4-39)。

图 4-37　张小涛作品《痕》(上)、《迷雾》(中) 和《萨迦》(下)

图 4-38　张小涛动态装置作品《燃烧的尘埃》

图 4-39　体感交互影像装置作品《幽灵》

讨论与实践

一、思考题

1. 什么是交互装置？交互装置可以分为几种类型？

2. 为什么说交互装置集中体现了科技艺术的基本特征？

3. 交互装置的主题如何设计，如何能够寓教于乐？

4. 请简述数字媒体艺术的基本特征与表现形式。

5. 如何让观众在装置体验项目中获得惊喜和意外的收获？

6. 如何将传统的静态景观（如长城）转变为交互体验？

7. 什么是录像装置艺术？代表人物与作品有哪些？

二、小组讨论与实践

现象透视：美国艺术家珍妮特·艾勒曼和亚伦·科宾合作创作了大型遥控"软雕塑"交互装置作品《无数火花》（图 4-40）。该装置通过"屏幕网"在产生各种图案同时通过手机 App 的方式让观众参与互动和分享体验。

头脑风暴：将手机 App 的个性化设计与公共投影相结合是新媒体互动装置的普遍形式。请设想通过几种方式能够将手机 App 与环境相结合，例如，水幕、LED 投影、丝网、光纤网、纳米材料、大型建筑物表皮等。

方案设计：该方案的设计重点是解决手机图像和环境投影图案之间的传输与表达。请各小组针对上述问题,通过对现有交互装置原理与表现类型的研究,给出相关的设计方案(PPT)或设计草图(重点体现技术路线的可行性)。

图 4-40　手机交互装置作品《无数火花》

练习及思考

一、名词解释

1. 连接性
2. 交互媒体
3. 媒体建筑
4. 体感交互
5. teamLab
6. 实验动画
7. 米古厄拉·契弗里埃
8. 录像装置
9. 罗伊·阿斯科特
10. 列夫·曼诺维奇

二、简答题

1. 阿斯科特如何论述新媒体艺术？新媒体艺术体验的五个阶段是什么？
2. 请用技术线路图的方式，分析交互装置的原理。
3. 什么是交互体验？从心理学说明交互作品设计的原则是什么。
4. 请举例说明交互装置设计通常会涉及哪些软件和硬件。
5. 什么是媒体建筑？目前实现媒体建筑的主要照明技术有哪些？
6. 什么是声控装置艺术？请阐述声控装置艺术的原理。
7. 如何结合装置艺术与电子游戏来设计一款"实景射击游戏"？
8. 请用示意图来阐述交互装置的类型与交互方式的差异。
9. 请结合本课的内容思考未来装置艺术的发展方向有哪些。

三、思考题

1. 如何利用"手影戏"的方式来设计交互墙面(手势与仿真)?

2. 请简述建筑投影技术的原理并总结其交互形式。

3. 试比较可触式交互墙面和非接触式交互墙面的优缺点。

4. 如何利用VR眼镜(头戴式设备)设计装置艺术作品?

5. 交互体验装置多数为人机交互,如何在真人表演中加入互动体验?

6. 如何将交互装置与暗室逃脱游戏相结合,增加游戏的趣味性和探索性?

7. 计算机艺术区别于传统艺术的主要特征是什么?

8. 请调研所在地的新媒体艺术展览,总结其中的互动装置类型。

9. 如何在装置中体现深度设计,如科技伦理、战争、病毒等内容?

第 5 课
人工智能、机器人与表演

5.1 算法艺术与人造生命
5.2 机器学习与 AI 绘画
5.3 网络艺术与遥在艺术
5.4 虚拟现实与全息表演
5.5 数字孪生与替身秀
5.6 信息与数据库艺术
5.7 机器人表演艺术
5.8 机器人与智能装置
讨论与实践
练习及思考

当代社会面临着 5G、机器学习、情境感知、脑机接口、智能机器人技术的爆炸式增长。人工智能是推动当代数字媒体发展和艺术创新的引擎。基于 GAN 对抗算法，AI 绘画、智能聊天机器人、智能写诗作曲等 AIGC（人工智能生产的内容）已经成为当下艺术与科技的突破点和社会关注的焦点。本课重点为智能算法、拓展现实以及机器人表演，并以机器学习与编程算法为核心，对算法艺术与人工生命、数字孪生、AI 绘画、机器人表演、信息与数据库艺术等进行深入的探讨。

5.1 算法艺术与人造生命

算法艺术可以算是当今火爆的生成式人工智能艺术的远祖。20 世纪 90 年代初，前卫艺术家通过 AI 软件的开发与研究，将遗传算法的原理应用到计算机绘图的实践中。英国艺术家威廉·莱瑟姆、美国艺术家卡尔·西姆斯和日本艺术家河口洋一郎是该领域的第一批探索者和实践者。威廉·莱瑟姆是著名遗传算法艺术家。他早年学习艺术和计算机，毕业后曾在 IBM 从事图形算法视觉化的工作。在 20 世纪 80 年代，他与数学家斯蒂芬·托德合作，开发了名为"变异器"（Mutator）的软件，可以模拟生物进化和变异过程（图 5-1）。

图 5-1 莱瑟姆的遗传算法艺术（左）和"变异器"（右）

通过设计物理和生物规则（如光线、颜色、重力、成长和进化），莱瑟姆创建了虚拟自然世界。艺术家在他创造的虚拟世界里变成园丁，像植物育种家培育花儿一样选择和培育品种。莱瑟姆通过杂交、变异、选择和繁育来创造新的生命形式。他将这个工作的目的描述为研究一个"由美学驱动的进化过程"。莱瑟姆的"有机艺术"的动画和印刷作品曾在日本、德国、英国和澳大利亚展出并引起轰动。如果 CG 软件的表现能力代表了开辟新的美学景观的机会，那么卡尔·西姆斯研发的 CG 伊甸园中的花花草草和"有机动画"则清晰形象地说明了这种可能性。作为人工生命领域的先驱，西姆斯花费了 10 多年时间，用遗传算法开发出了具有艺术表现力的交互程序，这些艺术形式让人想起达尔文的自然选择理论。西姆斯早年在麻省理工学院学习生命科学并获得学位，随后在麻省理工学院媒体实验室从事研究工作并创办了 GenArts 公司。西姆斯通过制作一系列充满想象力和令人惊叹的 CG 动画短片被好莱坞电影界所青睐。他早在 1990 年的计算机动画作品《胚种论》（*Panspermia*，

图 5-2）中就通过遗传算法展示了一个丰富多彩的虚拟伊甸园。《胚种论》认为地球上的生命起源于外层空间的微生物或生命的化学前体，并通过彗星等介质传播到史前地球，并开始生命进程。在这部计算机动画中，西姆斯展现了一粒太空种子在地球上开花结果，最终繁衍生命的历程。

图 5-2　西姆斯的计算机动画《胚种论》的截图

1993 年，他在巴黎蓬皮杜中心展出了名为《遗传学图像》的交互装置。观众可以通过计算机屏幕选择 2D 图形，经过基因重组与突变后，最终呈现的是结合人类的选择与偏爱以及人造基因的混合体。1997 年，西姆斯在日本东京展出了其最著名和最雄心勃勃的装置艺术作品《加拉帕戈斯》（Galapagos，图 5-3）。该作品的寓意是达尔文在 1835 年考察南美加拉帕戈斯群岛，受当地不寻常的野生动物启发产生其自然选择和生物进化的想法。在展览中，观众可以通过选择虚拟生物品种，让计算机遗传算法程序来实现后代的"遗传和变异"，由此诠释"自然选择"和"进化"的关系。该作品是一个由 12 个交互式监视器组成的矩阵。每个监视器除了有自己的界面外，还有一个可以通过脚控制的地板垫，允许观众在虚拟空间中生成逐渐复杂的 3D "虚拟生物"。西姆斯的软件可以通过"遗传算法"执行"虚拟生物"的随机变异，改变"虚拟生物"的颜色、形状和纹理等。观众可以根据自己的美学选择，优选出"更美丽"的后代。西姆斯对"人工生命"的探索启发了诸如日本 teamLab 等新媒体创作团体，成为当下交互式人造动物园或人造植物园的开山鼻祖。今天，诸如阿纳斯塔西娅·雷纳等 StyleGAN 艺术家通过机器学习来推演生物进化与变异的研究，被看作西姆斯 20 世纪 90 年代工作的延续与创新。

遗传算法在"虚拟生态学"领域也展示出了影响力。1994 年，艺术家克利斯塔·佐梅雷尔和劳伦特·米尼奥诺通过遗传算法创作了一个艺术装置 Life Spacies II（图 5-4）。观众可以通过触摸的方式在计算机显示器上画出一个 2D 图形，随后一个形如水母的 3D 生物便畅游在一个装满水的玻璃池中。生物的形状、活动与行为完全由观众在显示器上画出的 2D 图形转化而来的基因密码所决定。生物一旦创造出来，就开始在池中与其他以同样方式生成的虚拟生物共同生存（夺食、交配、成长）。观众还可以触摸水中的生物，影响它们的活动，与池中的生物产生互动。观众还可以通过互联网来"认领"或"饲养"他们喜爱的水族生物。这个作品成为西姆斯的《加拉帕戈斯》之后，计算机模拟生态学最成功的作品，已被德国卡尔斯鲁厄艺术与媒体中心（ZKM）永久收藏。

图 5-3　西姆斯的装置艺术作品《加拉帕戈斯》

图 5-4　艺术家克利斯塔·佐梅雷尔和劳伦特·米尼奥诺的交互装置 Life Spacies II

从 1992 年至今，佐梅雷尔和米尼奥诺已经创作了一系列象征性的作品，这些作品都是以遗传学和人工生命为中心的新媒体艺术代表作，其优点是将各自的知识体系编织在一起，以便为艺术、自然和生活引入不同的观察方法。这两位艺术家在他们的装置中发展了"艺术作为生活系统"的概念，并将之定义为"真实与虚拟实体之间复杂的相互关联和互动的桥梁"。佐梅雷尔从小对生物学，特别是植物学有着浓厚的兴趣。她期待通过计算机将植物的生长动力学与其形态学建立联系，由此寻找自然进化的规律，并期望能够在艺术、计算机和植物学之间建立起一座桥梁，而"遗传艺术"则给了她实现自己愿望的机会。20 世纪 90 年代初，她加入了法兰克福新媒体学院，和米尼奥诺相识并合作，后者在计算机编程、视频和计算机艺术方面的强项与她形成了优势互补。2004 年，他们在奥地利林茨电子艺术节上展出了他们首个交互式"人工生命"作品《交互植物》（图 5-5）。当观众触摸展厅里真实的植物时，人类与植物之间产生的生物电流会被收集，触发屏幕虚拟植物的生长。虚拟植物与被触摸的植物根据观众与实体植物的交互而"独立生长"，形成人与植物的有趣互动体验。佐梅雷尔指出："技术可以帮助人们加强对自然的认知。虽然我们的工作与技术的关系密切，但技术和自然是在互相探索对方。通过技术，可以构建另一种自然——人造自然，我相信这有利于人们更好地理解真实的自然界。"

图 5-5　佐梅雷尔和米尼奥诺合作推出的《交互植物》作品

5.2　机器学习与AI绘画

AI 艺术的核心是计算机的"创造力"培养，其假定计算机作为艺术创作的主体来加以构建。AI 艺术的基础是机器学习（machine learning, ML）。机器学习是使计算机具有智能的主要方法。早

期的机器学习方法是神经网络（neural networks，图 4-13，左上），通过模仿动物神经网络行为特征来进行分布式并行信息处理；深度学习（deep learning，DL）则是多阶层结构神经网络结合大数据的逐层信息提取和筛选，使机器具备强大的表征学习能力，帮助机器学习从技术范畴上升到"思想"范畴。艺术家通过调用包含大量艺术专业知识和经验的专家系统及数据库，就可以实现对机器艺术思维的训练，形成具有"艺术自觉"与"创造力"的 AI "艺术家助手"。美国罗格斯大学艺术与人工智能实验室（AAIL）的工程师研发的"生成对抗网络"（GAN，图 5-6，右上），即可利用两个相互博弈的神经网络不断生产出截然不同的全新图像。随着基于区块链技术的 NFT 的兴起和开源 AI 图像生成模型的普及，人工智能生成绘画（AI Generated Paintings）已成为人们关注的热点。AI 爱好者、数据科学家和知名艺术家都在构建生成艺术的深度学习库，并利用该数据库尝试 AI 艺术创作（图 5-6，下）。人工智能生成艺术具有许多新的品质（如更容易创作和更快的速度），创作者还可以通过 NFT 进行网上交易或收藏。

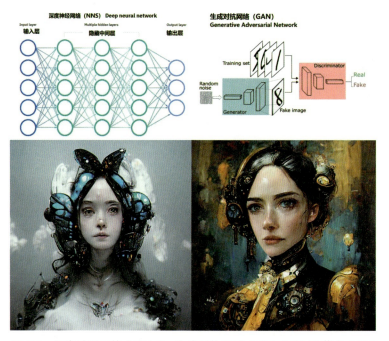

图 5-6　深度神经网络（左上）、生成对抗网络（右上）和 AI 艺术（下）

阿纳斯塔西娅·雷纳是罗德岛设计学院（RISD）的教授。她通过机器视觉和进化生物学探索以技术为媒介的自然美学，将生物进化融入艺术语言，利用遗传算法进行科学探究并与生物科学家合作开发新的设计方法。随着 AI 逐渐延伸到艺术设计领域，掌握机器学习算法已经成为当代艺术家、设计师必需的生存技能之一。计算机在审美与艺术领域超越人类的可能性，意味着人类艺术家可能会面临生存危机，甚至会对"人类"本身的定义提出挑战。正如以色列著名作家、历史学家尤瓦尔·赫拉利所言，一旦生物还原为"算法"，机器智能超越人类就几乎是无法避免的事情。21 世纪是一个技术和哲学剧烈变革的时期，这种转变位于后人文主义话语的中心，并要求人们重新考虑技术的含义，将技术与人类共同进化作为出发点。雷纳教授认为人们应该超越将 AI 视为助手或合作者的想法，而需要将技术作为人类身体与思想的延伸（麦克卢汉哲学），或者是人类能力扩展的必需"组件"。通过将后人文主义思想融入艺术和设计实践，才能解决当下人类面临的身份危机。

借助机器学习，雷纳教授和他的研究生探索了植物、昆虫和动物形态进化的图谱，并研究了环境压力导致生物胚胎形态发生变异的规律性。该研究采用了 GAN 的风格转移和图像合成功能，这些可视化数据会组合到生成模型中。该研究团队与 GAN 算法专家利亚·科尔曼密切合作，后者负责指导团队收集数据集、创建自定义 GAN 模型、训练 StyleGAN 模型、生成图像和视频的过程。在对数千张微生物图像进行深度学习算法训练后，该项目最终发现了"一组尚未被定义的人造微生物"。这些 AI 生成的图像类型跨越了 512（2^9）种不同的维度，产生了几乎无限数量的后代突变生物（图 5-7）。因此，StyleGAN 生成艺术不仅具有审美价值，而且还能在生物科学研究领域帮助人们探索未知世界。

图 5-7　艺术家通过训练 StyleGAN 得到的胚胎生长变异模型

在该项目的研究过程中，雷纳教授发现了自然界生物的进化过程与神经网络算法存在明显的相似之处：自然生物从单个细胞生成形状（胚胎）成长为完整的有机体，从混沌一团到有清晰的形态；而 GAN 的算法模型与之相似，即"数字生物"后代的外观和颜色随着算法层级的不断迭代而不断清晰，"噪声"逐渐进化为像素级的"胚胎形式"。图 5-8 展示了经 StyleGAN2 训练后，机器学习从 2 000 多张海洋无脊椎动物和浮游动物（包括软体动物、刺胞动物和节肢动物）图像的数据集合成"海洋数字生物"后代，这些海洋生物形态各异，与自然界的章鱼、水母、虾蟹有着明显的亲缘关系，但其独特的身体造型匪夷所思，让人大开眼界。

机器学习与 AI 绘画为人们带来更多的哲学思考，使人们对"艺术"的定义有了更深刻的理解。例如，艺术可以唤起观众的情感反应：令人不安的、可爱的、不可思议的、奇妙的、困惑的，而这些在 AI 艺术中同样存在，特别是一些抽象主义绘画表现得更为明显（图 5-9）。同样，AI 艺术本质上是人类和 AI 模型之间的一种协作，但算法本身的随机性使这种绘画每张都是"原创"的，可以借助区块链数字版权（NFT）进行交易与收藏。神经网络使机器变得"聪明"并通过不断"试错"来改进技术，而这个过程几乎不需要人工干预。因此，机器绘画＋人类选择从艺术品规模生产的角度实现了约瑟夫·博伊斯所提倡的"人人都是艺术家"的梦想。一方面，人们继续编辑和复制自然本身（生儿育女）。另一方面，人类与技术之间的持续反馈循环重塑了人们对"自然"或"艺术"的认识（虚拟人或 AI 艺术）。在今天这个机器智能无处不在的环境中，所有的人，包括艺术家都无法避免受到技术的冲击。

图 5-8　机器学习经 StyleGAN2 训练后生成的"海洋数字生物"后代

图 5-9　基于 GAN 算法得到的抽象主义风格的 AI 绘画

　　AI 作为一种绘画的工具,在拓展人类艺术认知的同时,也对人类传统的艺术创作模式提出了挑战。早在 100 年前,德国思想家瓦尔特·本雅明就提出了随着机械复制(摄影与电影)技术的普及,会导致了艺术品"灵韵"消逝的问题,并引发对艺术民主化的思考。这个问题直到今天依然存在。不少人认为,AI 具有的工具和算法理性、符号集成性与规定程序、依托数据库而脱离现实等特

性会减少画作本身的艺术意蕴，AI 生成的绘画会局限于数据库存储的绘画符号。如果没有大量的前人画作的风格"训练"，机器学习也会"巧妇难为无米之炊"。其实，机器学习过程与艺术院校学生的训练模式非常相似，画家的能力正是在反复观摩、吸收、借鉴大师们的画作，并通过技法的不断探索与尝试而积累形成的，而机器学习的优点则在于算法的速度与数据的规模远超人脑的能力。因此，AI 绘画对于掌握了原理与程序的艺术家或工程师来说，无异于如虎添翼，AI 艺术不仅需要艺术家的参与和指挥，而且反过来会启发艺术家的灵感，二者相辅相成。

5.3　网络艺术与遥在艺术

如果说，艺术家对身体和时空碎片的探索反映了后现代社会的焦虑、不安和对科技未来指向的不确定感，那么对人机互动、远程互动的艺术探索则更带有"技术乌托邦"的憧憬。20 世纪 90 年代的遥在与远程通信艺术作为一种追求远程临场感觉的艺术形态，代表着早期科技艺术的探索。遥在艺术强调的是一种远距离传播与接受的艺术形式，追求的是"远程临场"的审美心理感受与体验。对于艺术家而言，这种艺术形态打破了物理意义上的空间限制，对人机交互的艺术有着重要的意义。

1992 年，艺术家保罗·塞尔蒙推出了名为《远程通信之梦》的遥在装置作品（图 5-10）。作品以床作为媒介物，将两个时空发生的动作联系起来。通过摄像头和投影装置，两个远在异地的人可以通过网络进行远程实时互动，这个作品成为遥在与远程通信艺术的里程碑之作。遥在艺术不仅与数字技术相关，而且也与其他电子通信技术有关。早在数字技术与高速宽带互联网出现之前，艺术家就已经开始探索使用传真、电话或卫星电视来创建远程艺术项目。数字技术的出现为艺术家构建远程"虚拟替身"提供了可能。互联网可以被视为一个巨大的远程呈现环境，它使世界各地艺术家可以"虚拟参与"现场艺术活动，甚至可以"远程互动"。

图 5-10　远程装置作品《远程通信之梦》

互联网上的第一个遥控机器人项目是由美国南加州大学教授、机器人学及自动化专家肯·戈柏等人在 1994 年完成的《远程花园》（Tele-garden，图 5-11）。该作品是一件由网络、远程通信和机器人等技术综合而成的装置作品。该装置曾经在奥地利林茨电子音乐节展出。它由一个植物小花园和一只可通过该项目网站控制的工业机器人手臂组成。远程观众通过移动手臂，可以查看和监控花园以及浇灌和种植幼苗。《远程花园》邀请世界各地的人们共同培育一个小型生态系统。该装置有一个圆形花盘，里面有上百种不同的花卉，花盘的上方有一只机器人手臂和铲子、喷水壶等工具。观众可以通过网络遥控机器人手臂，为这个装置的鲜花松土、播种和灌溉。这个花园还允许远程园丁

相互分享信息。如果某个园丁因外出不能上网，还可以安排其他人代替自己。

图 5-11　远程网络交互装置作品《远程花园》

戈柏随后出版了一本题为《花园里的机器人：遥控机器人学以及关于互联网的远程认识论》的著作，以自己的艺术实践对远程通信艺术的相关主题进行了佐证。1995年，新媒体艺术家爱德华多·卡茨实现了另一个基于互联网的遥在艺术装置作品《传送未知状态》（图5-12）。该作品类似于《远程花园》，由计算机、投影仪、带有植物种子的培养箱和分布在全球多个城市的摄像头组成。观众可以通过该网站控制位于自己城市的摄像头来采集阳光，随后传送到投影仪，为完全黑暗状态下的种子提供光线，让种子幼苗可以进行光合作用和生长。全球的网友都可以通过此举共同照料植物的生长。卡茨的实验创造了互联网作为生命支持系统的体验，也成为轰动一时的"遥在艺术"的经典。

网络艺术是指通过互联网传播的数字艺术形式。这种形式的艺术绕过了传统的画廊和博物馆系统，具有互动性、广泛性、即时性与匿名性等特征，在展出时还可能引发一些不可预测的结果。《远程花园》也是一个经典的网络艺术作品，因为全球网络用户都可以参与管理该装置。但在实际运行时，该装置也发生了未曾预料到的问题。其原因竟然是网络上有太多的热情粉丝要给花园浇水，因此花园的植物无法正常生长。戈柏教授为此还重新修改了程序，限制了每天的浇水量，才使得该作品重新开放，这也说明了网络艺术具有交互性、全球化和不可预测性。从艺术角度看，网络艺术与早期先锋艺术运动（包括达达主义、概念艺术、激浪派、录像艺术、动力艺术、表演艺术、远程信息艺术和偶发艺术等）有着不解之缘。网络艺术与遥在艺术有着广泛的主题，从人们身体的虚拟化到隐私、窥淫癖和网络摄像头的监视等，涉及了人们的私生活、公共空间以及虚拟社交等领域。

图 5-12 遥在艺术装置作品《传送未知状态》

将网络艺术和遥在艺术相结合的最佳范例之一是加拿大知名艺术家拉斐尔·洛扎诺·亨默在 2000 年推出的数字光雕塑作品《矢量高程》(*Vectorial Elevation*，图 5-13，上)。这是一个为了庆祝千禧年的到来，旨在用灯光改变墨西哥城索卡洛广场夜景的互动装置艺术作品。全球观众均可以通

图 5-13 数字光雕塑作品《矢量高程》(上) 和《太阳方程式》(下)

过 www.alzado.net 网站遥控广场周围的 18 个巨型探照灯，通过改变探照灯的光束方向来改变城市的夜景。该网站页面是拥有 3D 界面的 Java 与 VRML 程序，允许访问者通过改变参数来设计光雕塑。他们也可以从网页上看到每一个参与者的姓名、地点和评论等信息。开放期间，墨西哥图书馆和博物馆终端设置了相关的网络接口，共有来自 89 个国家地区的 80 万人访问了该网站，该作品曾经在加拿大温哥华、法国里昂和爱尔兰都柏林等地展出。2010 年，洛扎诺·亨默在墨尔本展出了一个大型的公共艺术装置《太阳方程式》（图 5-13，下）。该作品采用一个全世界最大的气球（比真实太阳小 1 亿倍）来模拟真实的太阳，并采用计算机生成的粒子动画模拟太阳表面的湍流、耀斑和太阳黑子。这个投影动画产生了一个持续不断变化的景观，可让观众近距离欣赏太阳表面的雄伟现象。

如今的网络技术无处不在，移动媒体、智能手机以及联网的 iPad 等的使用人数日益增长，有越来越多的艺术家开始将互联网用作艺术表达的媒介。从艺术形式上看，网络艺术可以是网站、电子邮件、网络空间、网络软件（部分涉及网络游戏）、网络视频和音频等。2001 年，跨媒体艺术家葛兰·列维推出了一个基于网络的作品 *Obzok*（图 5-14），这是一个能够和网民互动的虚拟动物，呆萌可爱，色彩鲜艳，并可以在线交易。该作品是在一个专供艺术家、设计师和技术宅"饲养"各种虚拟动物的网站 Singlecell.org 上面发布的，是将趣味、娱乐和共同游戏相结合的一款佳作，也是一款经典的基于互联网的在线艺术作品。非线性叙事的精华是观众集体性和拼贴式"再创作"的意义，从肯·戈柏的《远程花园》到亨默的《矢量高程》无不体现这一创作思想。网络艺术最重要的特征之一就是集体性创作。共享和共创不仅是互联网先驱们的理想和信念，也是 21 世纪所有艺术形式面临的共同问题。法国文学批评家罗兰·巴特认为作者已死，这完全呼应了网络艺术的特点，即集体性创作。网络艺术家安迪·蒂克在 2001 年推出了一个供发烧友涂鸦的在线集体创作平台，其网络作品包括《涂鸦》（2001，图 5-15，左）、《超级循环》（2008，图 5-15，右上）以及《词典》（2003，图 5-15，右下）等。这些作品旨在探索网络集体绘画的可能性。这些作品犹如将一张空白的画布放在网络上的公共空间里，欢迎任何人来挥毫作画及修改他人之作。因此，这个作品是"活的艺术"，页面永远处于变化之中。艺术家认为，这件作品的美学意义在于观察人们在这个隐微的限制因素中如何发现绘画的方法，当参与者移动鼠标的同时，他也在经历艺术的创作过程、艺术的体验和欣赏。

图 5-14　网络互动艺术网络的作品 *Obzok*

图 5-15　网络作品《涂鸦》(左)、《超级循环》(右上)和《词典》(右下)

5.4　虚拟现实与全息表演

虚拟现实（VR）是指用户完全沉浸在由计算机生成的 3D 世界中，并可以与虚拟对象进行交互。1965 年，计算机图形学之父伊凡·苏泽兰在一篇名为《终极的显示》的论文中，首次提出了 VR 技术的基本思想。1966 年，苏泽兰在哈佛大学建立了第一个沉浸式 VR 实验室，并在 1968 年开发出了世界上第一个 VR 头盔显示器。VR 技术是用户介入虚拟环境的前卫形式，可通过耳机或头盔屏蔽现实，沉浸在人造世界之中。

迪士尼乐园通过精心设计的游戏场景，可以为游客提供这方面最先进的体验，例如《星球大战》和《美女与野兽》的 VR 互动场景和重力感应等 4D 设备相结合，将虚拟世界中的现象和行为转化为用户的身体感受（图 5-16）。这种形式的虚拟现实构成了一种超现实的心理学，最终有可能将肉体的身体抛弃，并将"灵魂"以数据的形式作为一个数字孪生而存在。但由于计算机运算速度的限制，以及必须适应可穿戴设备（如头盔或耳机等外设），纯粹 VR 的"自由飞翔"的体验仍然有待完善。

体现"灵境"和"超现实"的空间感知是艺术家的最爱。加拿大艺术家夏洛特·戴维斯的交互装置《渗透》(*Osmose*，1995，图 5-17) 和 *Ephemere* 是该类作品的经典。观众通过一个头盔和连体式背心进入虚拟世界，这个背心能够监控佩戴者的呼吸和平衡。在这个特殊的环境里，观众处于一种无重力的飘浮状态，并在人类创世纪时的原始状态中漫游。随后，观众会发现自己进入了一座充满生机的伊甸园，周围是各种奇异的生物，而自己可以在其中漫游。在创造虚拟世界时，戴维斯尽量避免表现现实主义景观，这也是该作品成功的一个非常有效的策略。

这个作品不仅有象征性的植物、花卉和具有代表性的虚拟自然景观，而且还有模拟雨雪环境的半透明粒子流。作品于 1995 年在加拿大蒙特利尔现代艺术馆首次公开，之后在纽约、东京、伦敦、墨西哥等地展出，引起了世界性的轰动。所有体验过这件作品的人都被其特殊的空间体验所震撼。与《渗透》一样，戴维斯的作品 *Ephemere* 也以虚拟自然为表现对象，但范围更为宏大。戴维斯使用垂直结构来区分作品的三个主要层面：虚拟景观、地球和身体内部。作品以身体器官和血管构成有机世界，并通过季节和不同生命周期的变化引入时间层。戴维斯通过引入"内部身体"的概念模

图 5-16 迪士尼乐园的 VR 游戏场景,帮助游客探索电影和动画的剧情

图 5-17 沉浸式 VR 艺术作品《渗透》

糊了观众主体与周围环境之间的界限，意将身体内部翻转并允许沉浸者进入其中，由此使观众能够在更深的层面感受自然与人类的关系。

1989 年，新媒体艺术家杰弗里·肖在作品《可读的城市》（Legible City，图 5-18）中探索了虚拟和现实相融合的感官体验。观众通过骑自行车来导航一个模拟城市，该城市由计算机生成的 3D 字母组成的单词和句子组成。该装置基于城市地图，将这些文本投影到大屏幕上并指引和导航骑行者。在阿姆斯特丹（1990）和卡尔斯鲁厄（1991）的 2 个版本中，字母的比例的大小与它们所指代的实际建筑物的比例相对应，文字则是从描述历史事件的档案文件中汇编而成的。

在曼哈顿的版本（1989）中，文本由 8 个不同颜色的故事组成，由知名曼哈顿人以虚构的独白形式呈现，其中包括前市长科赫、商人唐纳德·特朗普和一名出租车司机。观众通过自行车的踏板和转向手柄来控制导航的速度和方向，计算机将物理动作转换为屏幕中景观的变化。该作品涉及了虚拟环境构建中的许多关键问题：如何将超文本和超媒体的特征转换成一种城市架构？如何让参与者通过"迷宫路径"来构建自己的故事？换句话说，艺术家将城市变成了一个"信息架构"，其中，建筑物由特定地点的故事组成，而且与访问的地点有关。这种文本结构使观众能够通过互动装置，来建立自己对该城市的非物质文化历史的体验。

图 5-18　虚拟交互作品《可读的城市》

1996 年，杰弗里·肖的 VR 交互作品《配置洞穴》（Configuring the Cave，图 5-19，上）利用木头人作为与虚拟世界进行交互的控制器。该装置模拟了一个史前洞穴，由 6 个背投屏幕和 1 个立体声系统构成，观众可以通过 3D 眼镜来体验洞穴的 3D 场景。当观众操纵木头人时，计算机和投影系统会改变周围墙壁的影像。洞穴投影的图像随着观众摆弄木头人的动作而发生动态变化，营造出了一个具有高度沉浸感的动态影像世界。该作品还寓意了希腊哲学家柏拉图的著名洞穴寓言，即一个被捆住四肢无法回头的囚犯，只能通过身后火焰的投影来定义他们的"现实"。柏拉图通过此例说明了人类感知的局限性，即现实与虚拟环境的悖论。

该作品采用了新媒体艺术家丹尼尔·桑丁等人 1991 年开发的洞穴自动虚拟环境（CAVE）系统。该系统是一个多面投影的 3D 沉浸式虚拟环境，由丹尼尔·桑丁和汤姆·迪凡蒂一起在伊利诺伊大学的电子可视化实验室（EVL）共同开发。丹尼尔·桑丁是国际公认的计算机图形学、电子艺术和可视化的先驱。1996 年，桑丁在奥地利林茨电子音乐节上展出了他的沉浸式 VR 装置艺术作品《洞穴》（CAVE，图 5-19，下）。经过几年的不断改善，桑丁的 CAVE 系统发展成为包括虚拟墙面和多用户手势输入的 VR 标准。后来，这个由头戴式设备、投影屏幕和"用户"跟踪系统组成的系统，又成为基于背投的虚拟现实系统的标准。

图 5-19　沉浸式 VR 互动作品《配置洞穴》(上)和《洞穴》(下)

数字表演是将数字仿真技术与表演艺术相融合,从而全面提升演出的创意、编排和表演水平的一项实践活动。除了舞台剧场外,数字表演还包括在艺术展览空间、街头以及网络视频直播的表演。数字表演将真人表演与数字环境相融合,增加了观众体验的丰富性和新奇感。2010 年,日本世嘉公司利用全息影像将一个日本知名的虚拟少女歌手"初音未来"栩栩如生地展示在观众中间(图 5-20,左和右上)。2014 年,好莱坞视觉特效团队数字王国(Digital Domain)通过数字全息影像技术使"迈克尔·杰克逊"在舞台上复活并演唱新单曲《节奏奴隶》(Slave to the Rhythm,(图 5-20,右下))。穿着金色夹克和红色裤子的迈克尔·杰克逊带领舞者迈出太空步,这一难以想象的场面令出席颁奖礼的众多明星起立鼓掌。早期的虚拟表演在元宇宙与虚拟偶像时代大放异彩,成为一种与技术、实验和表演相结合的科技艺术。

图 5-20　初音未来演唱会(左和右上)《节奏奴隶》(右下)

随着 VR 技术的发展，基于 VR 平台的表演也成为观众的新体验。无论是 VR、AR 或者是 MR，对于沉浸其中的人来说，都是麦克卢汉所说的"卷入式体验"，即全身心投入的以多感官交互为代表的体验。近年来，除了全息影像、裸眼 3D 数字表演外，VR 技术已经开始在演出领域大显身手，例如 2016 年，内地歌手鹿晗举办了国内首场堪称豪华的 VR 演唱会。同年，天后王菲演唱会通过数字王国的 IM360 设备进行现场的录制和 VR 直播，实现了线上与线下的同步体验。

2014 年，虚拟现实公司 Jaunt 发布了一段皮尔·麦克卡迪纳的现场 VR 视频（图 5-21，左上），让非现场观众以全景视角的方式参与了该音乐会。2015 年，虚拟现实公司 Vrse 与苹果音乐为 U2 乐队的《为谁而歌》(Song for Someone)录制了一部 VR 音乐视频（图 5-21，右上）。他们将三台摄像机架设在演唱会现场，通过不同视角为歌迷直播了一场真正的虚拟演唱会。该演唱会也是苹果推出的第一部 VR 视频，象征着苹果迈向 VR 的第一步。该公司的总裁、著名新媒体艺术家克里斯·米尔克曾经宣称 VR 是人类的终极媒体并将改变人类的娱乐方式。2020 年 4 月，美国著名说唱歌手特拉维斯·斯科特在《堡垒之夜》游戏平台中举办了首场虚拟音乐会（图 5-21，下），吸引了全球大约 1 230 万玩家在线观看，虚拟表演已经成为未来娱乐行业创新观众体验的重要手段。

图 5-21　麦克卡迪纳（左上）、U2 乐队（右上）和斯科特的 VR 演唱会（下）

5.5　数字孪生与替身秀

Alter Ego 是美国广播公司福克斯电视频道推出的世界上第一个全息虚拟人物唱歌比赛。拉丁语"Alter Ego"意为"另一个自我"，寓意虚拟形象是歌手的"数字孪生"或"替身"。该节目中的虚拟形象不但可以选择不同的肤色（如绿色、红色、紫色），还可以自由选择体型和性别，因此可以帮助歌手打造一个最能代表自己或最能引起观众注意的形象。虚拟形象不仅给了歌手一个舞台新形象，同时也重新定义了歌唱比赛的形式，将千篇一律的歌唱比赛转化成引人入胜的视听体验，打破了大众对流行音乐的刻板印象，将关注点从歌手外貌和年龄转到了数字形象和独特嗓音上。

达沙拉·博瑞丝是一位来自纽约州罗切斯特市的黑人歌手,她的"替身"是一位有着金黄色爆炸头发的时尚女郎(图5-22)。博瑞丝曾经出版了《单身母亲之旅》一书,分享了她从20岁出头就开始独自抚养孩子的痛苦经历。虽然她自小就喜欢在教堂唱歌并期望成为一名歌手,但工作的压力和生活的窘迫使她不得不面对现实,而这个节目则帮助她重拾了梦想。她说自己从小就是一个"内向的人",个子不高,外貌也不出众。因此,如果有一个与自己相反的"替身"站在舞台上,她就不会怯场。*Alter Ego* 帮助她找到了信心,并有勇气在后台一展歌喉。博瑞丝最后获得了评委的青睐,成为歌唱比赛的季度冠军,一举成名。

图 5-22　歌手博瑞丝与她的替身在 *Alter Ego* 舞台

博瑞丝的故事并非个案。加拿大多伦多28岁的歌手凯拉·特瑞萝也有相似的经历。她的替身是一位有着蓝色皮肤和绿脸庞的超级朋克(图5-23,右下)。凯拉在 *Alter Ego* 的舞台上倾诉心声:"从小到大,人们常常对我的外貌和唱法指指点点。"由于其貌不扬,她还经常被认错性别,这使她非常自卑。从那时起,她走了很长一段时间的弯路。虽然有着非常好的嗓音,但成长过程中的心灵创伤却一直影响着她,使得她不敢面对真实的自我。但幸运的是,*Alter Ego* 是一场"参赛者可以选择自己的梦想替身,重塑自我并超越表演的歌唱比赛。"最终,特瑞萝用她天籁的歌喉征服了评委和观众,顺利晋级并收获了掌声与鲜花。

Alter Ego 第一季的赢家获得了10万美元的现金奖励,并得到了评委的亲自指导。参赛者可以将这些虚拟形象带入现实生活,像普通的明星一样,在舞台上表演和参加采访。福克斯的这场新颖别致的歌唱比赛节目不仅让素人歌手实现了自己的梦想,也挑战了演播技术和创作过程,对未来的音乐产业具有开创性的示范作用。为了打造这场全新的舞台盛宴,福克斯频道聘请了实时动画和虚拟制作知名企业银勺动画工作室(Silver Spoon Animation)和VR视觉制作专家鹿鹿合伙人(Lulu Partner)来负责节目的所有技术环节。两家公司通力配合,为福克斯 *Alter Ego* 节目创建了实时互动视觉效果,成为全球首创的AR虚拟歌唱比赛。

图 5-23 歌手特瑞萝与她的替身在 *Alter Ego* 舞台

银勺动画工作室主要负责真人歌手的动作表情捕捉和虚拟角色制作。20 个不同风格的虚拟 3D 角色都要让观众在情感上产生共鸣，并且通过实时互动经受现场评委的评判。工作室的 50 名动画师与每位参赛者展开了深入的合作，为每个选手定制一个拥有 4 套不同服装并极具个性风格的舞台动画角色。这些虚拟歌手的造型风格与演唱曲目相互匹配。节目中的每场表演都通过 14 台摄像机实时捕捉，其中 8 台配备了 AR 和 VR 摄像机追踪技术。所有虚拟人的动作和特效等数据会与实时真人动作捕捉数据、光照数据和摄像机数据一起，被传输到舞台幕后的虚幻引擎中心，由鹿鹿合伙人公司开发的 AR 合成系统实时转换为虚拟人的舞台表演（图 5-24，右上）。

图 5-24 歌手与虚拟演员同步互动以及幕后的虚幻引擎中心

这些虚拟歌手不仅能够与真人歌手实时对位、音画同步，而且可以准确地反映幕后歌手的细节。参赛者哭泣时，虚拟形象也会哭泣，歌手脸红、出汗或梳头时，虚拟角色也会同步动作，且从现场显示器中能直接看到所有的最终表演效果。这些数字演员动作流畅、表情丰富、栩栩如生，现场观

众与电视观众都对它们产生了很强的代入感及共鸣，完全沉浸在这场特殊的人机互动表演中。*Alter Ego* 的成功预示着互动全息表演将成为一种新的现场娱乐形式。得益于数字仿真技术的进步，虚拟艺人将迎来一个黄金时代。虽然真人演出仍旧无可替代，但虚拟演唱会确实能为观众提供更新颖和更令人兴奋的体验。虚拟艺人的巡演规模和效率也与真人大不相同。对于虚拟艺人来说，车马劳顿、四处奔波的日子一去不复返了。一个虚拟艺人可以同时在 20 个不同的地方为数百万人表演，而全息表演只不过是科技艺术的冰山一角。

AR、裸眼 3D 及 LED 等技术正在快速提升虚拟现场演出的体验，沉浸环境、游戏互动和电影故事等手法等也会融入音乐产业。加拿大著名电音歌手，全球首富伊隆·马斯克的前女友、*Alter Ego* 评委之一的格莱姆斯认为，随着数字科技的发展，元宇宙会带来机遇，数字孪生会更快地成为现实，而这将给娱乐产业带来颠覆性的变化。虚拟演唱会品牌包装企业"精神炸弹"（Spirit Bomb）的联合创始人及 CEO 兰·西蒙指出，我们或许将会见证一场更为民主与繁荣的创意产业的到来，并目睹一场建立在此之上的由大众参与的实验艺术狂潮。

5.6 信息与数据库艺术

如何正确处理艺术（表现）与科学（数据）之间的关系，是艺术家面临的挑战之一。数据库提供了与当代媒体艺术的相似之处，两者都侧重于非线性和分布式（如电影的蒙太奇）。装置艺术作品如果涉及与现场观众的互动，那么模式识别与数据库响应应是基本的技术条件之一。新一代艺术家和程序员渴望通过艺术与科学的结合，通过大数据与 AI 来创造一种新的视觉语言。虽然人们时刻被数据所包围，但是直到今天，将数据视为艺术材料的设计师或者艺术家仍然很少，来自洛杉矶的新媒体艺术家雷菲克·安纳多尔则是其中的佼佼者。

2020 年 12 月，安纳多尔和他团队的最新作品《量子记忆》（图 5-25）在墨尔本维多利亚国家美术馆展出。安纳多尔利用 AI 和大数据视觉计算，将网络公共数据库中的大约 2 亿幅图像变成了一幅幅的动态立体雕塑作品。安纳多尔受到了"世界可能存在多种可能性"的量子理论的启发，将照片海量数据通过谷歌 AI 算法转换成机器生成的"风景"，即由各种绚丽多彩的粒子构成的图案。

图 5-25　动态数据装置作品《量子记忆》

这些滚动的冰川、海洋与岩浆呈现了自然与数字景观的震撼。同时，在作品播放过程中，计算机还会自动追踪观众的位置和动作，触发不同的风格和音乐。量子算法的独特之处在于它给每一次的图片处理都加入了随机元素，因此呈现的数字雕塑中每一帧都是独特的，数字大自然也会随着时间、空间和观者而变化，形成独一无二的瞬间。安纳多尔用大数据与智能计算，打开了通向未来的景观。

安纳多尔毕业于加州大学洛杉矶分校的设计媒体艺术专业，在此之前曾在伊斯坦布尔比尔吉大学获得视觉传达设计硕士学位以及摄影摄像学士学位。孩童时期，安纳多尔从妈妈那里收到了《银翼杀手》的录像带，这让他首次领略了科幻世界的魅力：在高楼林立的洛杉矶市中心，飞行器穿梭在霓虹灯之间，机器人瑞秋误以为自己是人类，而她脑内的记忆实际上来自于别人……这样的场景成为他创作中最重要的灵感之源。安纳多尔认为，人类与机器可能并不会是一味正向的、相互促进的关系，而是充满未知和挑战，这就为艺术表现打开了新的大门。

在他的作品里能看到多维度的视觉整合，不仅有平面上的美感，更有空间和时间的深度。而他对未来世界的"幻想"和热爱更是让他的作品充满浪漫。在 AI 算法的加持下，安纳多尔专注于创造动态数据雕塑，并通过结合光、影、声的沉浸式表演，重塑人与空间的关系，打破数字世界和真实世界的看不见的墙。为了解释他作品中的创意，安纳多尔还提出了"数据诗学"的概念，来形容大数据时代的"场域审美"，即由于海量数据与动态变形所引起观众的奇观感与未知体验感。在 2019 年展出的动态数据作品《深圳的风》（图 5-26，上和左下）中，安纳多尔将深圳全年的风速、风向、阵风模式和温度等数据，利用可视化数据的方式，转换为由抽象数字积木构成的数据海洋，让观众通过视觉感受"深圳的风"。安纳多尔的另一个数据雕塑作品《博斯普鲁斯海峡》（图 5-26，右下）灵感则来自土耳其国家气象局采集的海洋表面变化数据，他将其转化为诗意的海浪体验。该作品于 2018 年 12 月在土耳其伊斯坦布尔展出。

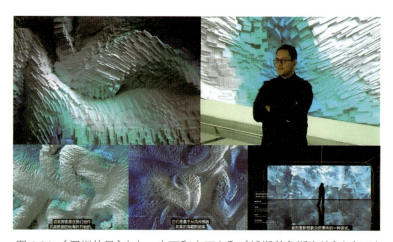

图 5-26 《深圳的风》（上、左下和中下）和《博斯普鲁斯海峡》（右下）

在信息时代，数据意味着品质与资源，精密的算法搭配可观的数据意味着生活质量的提高，并推动艺术与科技的快速融合。安纳多尔利用这个时代最有力的媒介——大数据与智能计算，将自己的艺术感悟转化为极具表现力的光影艺术。作为多媒体艺术家兼导演、谷歌艺术和机器智能项目驻场艺术家，安纳多尔十分擅长运用实时音乐与视觉特效打造公共艺术雕塑、呈现沉浸式感官体验。他的作品多数是对数字媒体与物理实体互动关系的探索。他的画笔是 AI 算法，颜料是大数据，而画布则是建筑空间，重新定义了建筑结构与媒体艺术的紧密关系，使观众耳目一新。其 2018 年的

作品《融化的记忆》（Melting Memories，图5-27）结合生物智能技术，为观众实时呈现了人脑的运行机制。该作品得到了加州大学旧金山分校神经图形学实验室的支持，将用户的脑电图波谱转化为多维视觉结构，用装置记录并模拟观众的大脑思维过程中的变化，其震撼的可视化效果给观众留下了深刻的印象。

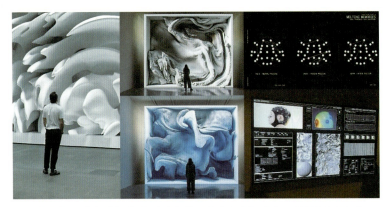

图5-27　动态数据作品《融化的记忆》（左和中）及原理图（右）

《巴别图书馆》是阿根廷作家博尔赫斯的一部短篇小说。作家构想了一个由浩渺的图书馆构成的宇宙。受该小说的启发，安纳多尔的沉浸式动态雕塑作品《档案梦境》（图5-28），让观众通过多感官互动来实现对图书馆知识档案的探索。该作品通过机器学习的方式，将纽约公共摄影档案馆存储的1亿多张照片进行采集与可视化处理，并通过AI构建的图像叙事系统来预测或重构出新的图像。该作品由巨大的360°无缝拼接LED展厅构成，观众可以漫步其中，感悟一个由纽约的历史与未来融合而成的梦境世界。

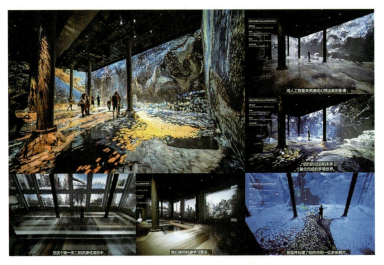

图5-28　沉浸式动态雕塑作品《档案梦境》

安纳多尔指出："人工智能允许我用思维的画笔进行彩绘。虽然目前计算机只是被动地对以往数据进行整理和表现，而不能表现出一种'智慧'的能力——仅像人类一样，能够根据过去的记忆来重建现实。但是总地来说，当下计算机与智能算法的处理能力仍然令人印象深刻并已经超越了我们的认知能力，可为观众带来新的体验。"2018年，安纳多尔接受了一项委托，对洛杉矶迪士尼音

乐厅进行改造,这是为洛杉矶爱乐乐团100周年的大型庆祝活动的内容之一。光影艺术装置《WDCH梦想》(图5-29)就是安纳多尔和他的团队打造的大型艺术装置。该作品以动画、数据驱动的模式,将爱乐乐团的影像投射到迪士尼音乐厅上。设计师希望创造一个能让数据和图像结合在一起的人造"大脑"以模仿人类梦境中的感觉。安纳多尔使用42台大型投影机,直接将这个绚丽多彩的"数据雕塑"展示在音乐厅屋顶的不锈钢表皮上。这件作品将语音、触摸、触控、手机交互和手势界面等多感官设计相融合,借助机器学习重构了乐团过去100年来超过77TB的数据资料,并通过粒子系统与动态影像进行可视化展示,为现场观众打造了一种多模态的、更具凝聚力与冲击力的超现实体验。

图5-29　光影艺术装置《WDCH梦想》

创造性设计和艺术的原则可以使信息的呈现丰富多彩,特别是在科学与传媒领域,通过清晰、简洁、生动和有故事性的信息设计不仅可以满足观众的情感需要,而且有助于观众的参与以及对有争议的话题发表看法(如全球变暖、转基因技术等)。信息与数据库艺术应该考虑观众的兴趣、感受与注意力,而主题与表现方法的选择至关重要。按照teamLab总裁猪子寿之所言,无论是极简设计或是极繁设计,信息本身就是一种美学,因此信息与数据库艺术会成为当代艺术中的一个重要分支。随着大数据与AI时代的到来,"数字体验"或者"场域审美"正在成为当代艺术领域的时尚先锋。互动性、沉浸式与多模态场景带给观众耳目一新的跨感官体验。

5.7　机器人表演艺术

1942年,美国科幻作家阿西莫夫提出"机器人三定律"之后,引发了人们对机器人的畅想。20世纪60年代,人们试着在机器人上安装各种传感器,机器人开始由工业机器人向仿人机器人发展。有机器人情结的日本人一直在思索着如何更好地利用机器人帮助人类。和中国民间高手DIY机器人不同,日本的机器人从研发到制造形成了专业化产业链。日本有关机器人题材的漫画打造了诸如阿童木、机器猫等善良正义的机器人形象,也影响了一代又一代的日本人,成为日本机器人发展的文化动力。在政府的支持下,日本研发制造了越来越人性化、智能化的仿人机器人,而表演娱乐型机器人逐渐成为日本人生活的一部分。仿人机器人"Wabot"就曾穿着传统服饰进行舞蹈表演(图5-30,左上)。2015年1月,日本东京《洛比》杂志在促销活动(图5-30,左下)中,租用了100个洛比(Robi)仿人机器人集体同步舞蹈,吸引了众多观众的目光。在东京举办的艺术及科技展上,

机器人摇滚新组合 Z-Machines 闪亮登场。其中的机器人吉他手有 78 根手指和 12 块拨片，每分钟能够拨动琴弦 1 184 下。该机器人的专业演奏使现场活动达到了高潮。随着计算机的发展，仿人机器人也逐渐走向智能，具备了图像处理、与人类交流等高端技能。2011 年，一群儿童兴致勃勃地观看猫型机器人"索马里"的跳舞（图 5-30，右下）。这些能歌善舞的机器人将高科技与人性化体验紧密联系起来，成为孩子们的贴心伴侣。

图 5-30　娱乐表演型机器人在日本有着广泛的群众基础

真锅大度是当代世界知名新媒体艺术家、DJ、程序设计者兼音乐人。他毕业于东京理科大学理学院数学系以及国际媒体艺术与科学学院（IAMAS）。2006 年，他与朋友合作成立了设计事务所 Rhizomatiks。通过结合 AI、VR、3D 扫描、CG 和无人机技术，真锅大度带来诸多让人叹为观止的舞台设计、MV 及艺术作品。他是巴西里约奥运会闭幕式上"东京八分钟"的主创者，也曾经为日本电音组合 Perfume 的演唱会制作了全息成像舞台设计。他通过将身边的现象和素材以不同的视角进行捕捉和重构，从而创造出了新颖独特的科技艺术作品。自 2008 年以来，真锅大度及其团队多次访问中央美术学院，受邀参加了一些深圳媒体艺术社区的艺术活动，并应邀在中国美术学院教授媒体艺术。他发现中国的媒体艺术界比较喜欢做一些易于理解的、更博人眼球的装置作品，但作品的视角和媒体艺术的趣味性并没有很好地挖掘和传达。真锅大度认为应该让人们去探索"创作的理由"，而不是"怎么做出来的"，即应该挖掘现象、身体、算法程序和计算机等事物本身所具有的趣味性。

2015 年，真锅大度和安川电机（YASKAWA）以及前卫科技舞蹈团 Elevenplay 合作，共同上演了一场别开生面的"人机共舞"科技表演秀，为观众展示了一个充满未来感与科幻感的演出（图 5-31）。作为一名资深的 DJ 和程序设计者，真锅大度在其艺术装置和表演作品中探索了多个新媒体与科技艺术的主题，并大胆探索了从计算机编程到音乐、表演、CG 成像、VR、AI、无人机与机器人等多种科技艺术媒介。苹果公司曾经将真锅大度评为当代 11 名具有重要影响力的人物之一。

真锅大度善于通过 CG 动画、视频和 AR 等技术来打造新颖的视觉感受。他编导的人机交互舞蹈表演探索了人类肢体与机械之间的互动形式。在《ELEVENPLAY × Rhizomatiks 边界 2021》中，真锅大度创造了一个在观众和表演者之间以及舞台和观众座位之间的"无边界"空间。人们可以在现实和 VR 世界之间无缝地自由穿梭。在演出过程中，观众可戴上 VR 眼镜，坐在半智能的电动轮椅上，通过身体的运动来体验真实和虚拟的融合，由此产生更奇妙的沉浸感（图 5-32）。

图 5-31　人机交互表演 *YASKAWA*×*Rhizomatiks*×*ELEVENPLAY*

图 5-32　人机交互表演 *ELEVENPLAY*×*Rhizomatiks* 边界 2021

5.8　机器人与智能装置

　　智能机器人或者 AI 始终是一个充满争议的话题。许多科幻作品对智能机器人有着不同的描述，一些作品将机器人赞誉为个人助理，能够使人类更聪明；而另一些作品则将其描绘为危险的侵略者，会破坏人类的隐私和想象力。因此，机器人艺术，无论是实体类的还是软件类的机器人，都与艺术家对智能机器的看法有关，这也是技术伦理学关注的焦点之一。随着艺术与科学融合的加速，越来越多的数字艺术作品开始涉及机器人、扩展的身体和后人类的概念。澳大利亚艺术家斯特拉克曾创作许多构建人机同体的作品，如机器人、机械假肢和人造器官等。正如斯特拉克本人声称的那样，人类在某种程度上一直是"人机复合体"，因为他们构建了可以被自己肢体操纵的"机器"。如今，通过数字技术，不仅各种假肢变得更加复杂，而且人类自己也正在经历着身体和机器的日益融合。

　　2008 年 6 月，在中国美术馆主办的"合成时代：媒体中国 2008"国际新媒体艺术展上，斯特拉克展出了他的机械装置《行走的头》(*Walking Head*，图 5-33，右)。这是一个直径达 2 米的六足自动步行机器人，上面的 LCD 屏幕显示一个由计算机生成的人体头部（图 5-33，左）。该 LCD 屏幕可以从一侧旋转到另一侧，类似于人的转头行为。该机器人有一个扫描超声传感器，它可以检测到前方人员的存在。当观众走到"他"面前时，该机器人可以"站起来"与观众交流，甚至还可以

从预编程的库中选择几段舞蹈为观众表演几分钟。这个机器人可以通过动画展示其面部表情（点头、转动、倾斜、眨眼），可以通过气动的机械关节进行运动，可以探测到观众的反应，还可以通过语音或其"头部"下方的键盘与观众"谈话"。这个行走的"蜘蛛人"也是斯特拉克对未来 AI 的理解，即人类与机器的高度融合。

图 5-33　机械装置《行走的头》（右）和屏幕中的"动画人头"（左）

斯特拉克希望人们通过互动装置来重新理解身体的概念。其作品《外骨骼》（*Exoskeleton*，图 5-34，上）于 1998 年首次在汉堡演出，该装置通过一个六足机器腿扩展了艺术家的身体，该"蜘

图 5-34　作品《外骨骼》（上）和《行走的耳朵》（下）

蛛机器"可以通过艺术家的操控向前、向后和侧向移动以及转向。通过让机器来控制身体，斯特拉克的实验揭示了数字时代身体的多种属性，并成为数字技术重构身体的范例。斯特拉克的作品结合了数字科技、修复学、机器学、生物技术和药理学等。2007 年，他曾通过细胞培养法和外科手术，让自己的胳膊"长"出了一只耳朵（图 5-34，下）。他希望在其中植入蓝牙和麦克风，并通过联网成为别人"行走的耳朵"："这只耳朵不是为了我，我已经有两只很好的耳朵来聆听。这只耳朵是给在其他地方的人使用的遥控监听器材。"

斯特拉克 2015 年的装置艺术《重新连线/重新混合：肢解身体》将视觉与听觉的错位，并将部分身体交给网络观众控制，以此来探索分离的身体/器官的美学体验。该实验中，艺术家右臂的机械外骨骼可以由网络在线的观众或者进入展厅的人控制，而艺术家佩戴的显示器图像来自纽约，佩戴的耳机声音来自伦敦。任何访问画廊或在线进入展览空间的人，都能连上这个机器人，并通过联网程序遥控艺术家的"半机械手臂"的活动。该作品直观表现了全球化下的感官分离，也是对美国后人类主义者唐娜·哈拉维提出的"赛博格"（Cyborg）概念的进一步阐释。

2012 年，英国惠灵顿维多利亚大学的两位大学生亚当·本·多纳和周姗姗设计了一个智能交互机器人作品《匹诺曹台灯》（*Pinokio Lamp*，图 5-35）。该装置用 Arduino 硬件、Processing 和 OpenCV 平台构建，其灵感来源于皮克斯公司当年的动画作品《小台灯》。这个机器人会自动追踪人脸。当观众捂住脸时，它会显出很呆萌的样子。当观众弄出一点声响时，它会抬起头看着观众，而当观众试图关掉它的开关时，它会自己用灯头把开关推开。该机器人有灵活自由的支架、6 个控制电机、1 个摄像头和 1 个麦克风。该作品借助台灯来挑战人类和机器人、生物和机器之间的传统观念，是对机器人计算的表达和行为潜力的探索。

图 5-35 交互装置作品《匹诺曹台灯》

在2018年《数码巴比肯》的北京巡展上,《宠物动物园》(Petting Zoo,图5-36)将当下最热的AI技术赋予了宠物的形象。该装置由Minimaforms工作室开发,其外观类似一个长着4个触角的章鱼造型。这个装置可以识别观众的动作和不同情绪并与之互动。该装置包括4只灵活的机械悬挂手臂,一个检测观众手势和活动的实时相机跟踪系统。该装置的顶部还搭载了Kinect动作捕捉器,可以实时定位和跟踪观众的活动。在交互过程中,机械手臂会像大象鼻子一样与观众互动。同时,顶端的灯光表示了它的情绪,蓝色是正常的平静状态,红色则是非常高兴,整个过程看似真的在与章鱼进行感情互动。

图5-36 智能交互装置《宠物动物园》

机器人是艺术与科技专业实践的重要环节之一。中央美术学院设计学院从一年级的艺术与科技编程基础,二年级的生态材料与3D打印、物理交互设计、图形化编程与生成设计、实验声音等专业基础课,三年级的研究型课程——合成自然、后生命、人工化生存等实验性课程,到综合毕业设计以及后续的研究生教学方向——机器人科技与艺术、智能科技与艺术、生物科技设计、新兴社会媒体科技艺术,已经形成了一套完整的教学体系。可以说智能机器人代表了艺术与科技未来的研究方向之一。

2016年9月，以"人机共舞"作为主要的亮相活动的"北京媒体艺术双年展"在中央美术学院设计学院内上演，由比尔·沃恩和路易斯·菲利浦·德摩斯合作的机器人表演《INFERNO：人机共舞》（图5-37）为此次活动拉开了序幕。该作品通过程序控制穿戴在舞者身上的"外骨骼"机械装置来改变舞者的动作，使参与者成为"被舞蹈"的一部分。因此，该作品成为一场绝妙的身体与机械互动行为的对话。学生们穿戴齐备，在现场强劲的电子乐和灯光下，与机器共舞，这样的开场再一次刷新了人们对于艺术与科技的新一轮浪潮的认知。未来机器与人之间的操控与融合关系，不仅带来更具体验感的现场，也带来了更具思辨性的思考。

图5-37 人机表演《INFERNO：人机共舞》

随着AI科技的发展，深度学习与生成对抗网络使机器的智能化不断提升。当今的智能机器在各个领域都变得越来越像人类。它们能够走路、会话、聆听、观察、读写、识别并操作物体。借助深度学习，如今的智能机器已经可以通过观察和模仿等方式不断学习新的事物。在过去5年中，基于人类大脑原理的深度学习方法已经引起了巨大轰动。这些机器拥有数十亿的人工神经细胞，细胞之间以一种复杂的方式连接，并通过强化和反馈来学习。因此，科技艺术将会成为未来智能机器人展示才艺、交流互动并大显身手的舞台。

讨论与实践

一、思考题

1. 机器学习的原理是什么？有哪些主要的应用领域？

2. 什么是算法艺术？算法艺术的核心是哪些数学原理或模式？

3. 游戏装置艺术如何提升玩家的参与性和体验性？

4. 如何在博物馆中应用新媒体装置、交互装置和声音艺术？

5. AI绘画的基本原理是什么？其优缺点有哪些？

6. 为什么软件可以模拟"生物进化与变异"？

7. 早期的《远程花园》与目前网络遥控装置（如浇花）有何联系？

8. 什么是数字孪生？如何实现裸眼3D的替身表演秀？

二、小组讨论与实践

现象透视：将传统的故事和传说经过数字化改造变成"体验故事"或"交互游戏"是目前游乐园吸引年轻人的手段。例如，一个娱乐故事推出的"梦幻爱丽丝"的交互娱乐项目就将传统故事打造成为可以多人互动的虚拟游戏（图5-38）。

图5-38 "梦幻爱丽丝"交互娱乐项目的截图

头脑风暴：调研目前游乐园、主题公园或者室内体验馆（如暗室逃脱游戏）的虚拟体验故事并发现其中的交互类型。如果你是游客或玩家，如何实现沉浸感或游戏代入感？如何借助手机和Wi-Fi来增强游戏的趣味性？

方案设计：虚拟体验设计的核心在于对玩家的期待、恐惧与好奇心的把握。请各小组通过一个传统故事、寓言或童话（如《小红帽》《白雪公主》等）的改造，实现一个虚拟交互娱乐体验馆的设计，请给出设计方案（PPT），并绘制场馆的平面图、游客路线图和游戏"机关"（关卡）。重点思考如何实现交互？

练习及思考

一、名词解释

1. 雷菲克·安纳多尔

2. AI绘画

3. 算法艺术

4. 真锅大度

5. 遥在艺术

6. 斯特拉克

7. 数据库艺术

8. 生成式人工智能

9. 机器人表演艺术

二、简答题

1. 请简述生成对抗网络（GAN）算法对人工智能艺术的意义。

2. 算法艺术与人造生命运用了哪些编程，如何实现遗传与变异？

3. 请说明早期的遥在艺术与目前网络艺术之间的联系与区别。

4. 请举例说明 AI 绘画在造型设计上的应用并列举其创意规律。

5. 数字孪生是元宇宙的主要特征之一，请调研数字孪生的应用领域。

6. 全息影像与立体成像技术在数字表演上有哪些优势？

7. 请举例说明算法艺术与人造生命应用到博物馆体验的过程。

8. 机器人艺术和人工智能的发展有何联系？

9. 数据库艺术大致可以分为几大类型？

三、思考题

1. 请举例说明建筑投影技术与艺术的类型及其优缺点。

2. 信息与数据库艺术的特征是什么，与数字媒体有何关系？

3. 雷菲克·安纳多尔作品的特点是什么？如何体现信息艺术？

4. 斯特拉克的作品主要关注哪些前沿课题？对科技艺术有何启示？

5. 什么是洞穴自动虚拟环境（CAVE）系统？在艺术领域有何应用？

6. 请举例说明实验动画与动态影像的联系与区别。

7. 冯梦波的游戏装置作品的主题是什么？对设计师有何启示？

8. 数据库、算法与艺术表现之间有何规律？什么是算法美学？

9. 请描述当代新媒体艺术家真锅大度及其团队的创作理念。

第 6 课
生物、生态与环境艺术

6.1　生物艺术概述
6.2　组织培养与艺术
6.3　转基因与生命伦理
6.4　环境生物学与艺术
6.5　人造自然景观艺术
6.6　材料生态学实验
6.7　数字雕塑与 3D 打印
6.8　自然融合体验装置
6.9　综合材料与装置
讨论与实践
练习及思考

　　科技艺术是艺术家利用最新科学技术进行的视觉及多感官体验的艺术实验，因此具有广泛性和多样性。人工智能、生命科学与纳米科技是当代科技的前沿，而环境生物学、基因科学、组织培养技术、材料生态学等正在成为艺术创作的新媒介。本课将围绕生物科学、生态科学和环境生物学探索生物艺术的创新和贡献，包括转基因艺术、生物材料装置、数字雕塑以及综合材料等几方面，多学科与交叉融合是生物、生态与环境艺术的显著特征。

6.1 生物艺术概述

生物艺术是一种使用活体组织、细菌、动植物、基因科学和生物发育过程作为艺术材料及对象的艺术实践活动（图6-1），也是科技艺术的重要组成部分，涉及广泛的应用领域。生物艺术是基于过程的艺术，既不能出售也不能收藏。在这个过程中，生命每时每刻都以不同的形式出现，会受到光和热的影响，并经历生长、繁殖、衰老和死亡的自然过程。生物艺术多数在实验室和工作室完成，需要一个净洁、无菌的环境。有些生物艺术的重点是颜色组合，另一些则通过控制不同形状和类型的微生物的生长和发育来传递艺术家特定的信息或想法。

图6-1　生物艺术

生物科学有望成为21世纪继人工智能之后推进科技创新的主要动力。信息技术革命在经历了媒体信息化（互联网）、环境信息化（物联网）之后，人的数字化已经成为当代最具想象力的科技革命。2020年9月，伊隆·马斯克宣布旗下的Neuralink公司借助一台精细到毫米级的微孔"钻头"，将硬币大小的芯片植入猪脑，成功实现了"脑机接口"手术（图6-2）。随后，马斯克又通过远程控制，使植入芯片的猴子可以直接操控游戏机并完成类似"乒乓"的游戏。当代生物学研究成果会对今后的医疗、保健、器官移植及日常生活产生深远的影响。从生命伦理角度看，生物艺术带来了对生命本身的传统观念的挑战，例如，记忆下载触及隐私权的问题，器官移植及基因优选技术带来创造生命权力之争，生物技术对人类自然衰老进行人工干预，寿命革命带来社会伦理变化以及医疗机构的变革等。

第一个利用细菌来"绘画"的是英国著名细菌学家亚历山大·弗莱明，他发现了青霉素，从而挽救无数人的生命。弗莱明也是一个业余艺术家，他在不同的天然颜料里培养微生物，并按照不同颜色的需要把它们撒到纸上对应的位置，从而为画作"上色"，绘画主题包括士兵（图6-3，左）、喂养婴儿的母亲、房屋和其他图像。这种绘画方法难度很大，因为必须先行找到带有不同颜色的细菌和微生物并进行培养。

置身于科学研究的弗莱明想到用微生物作画并非偶然。他从小学习绘画，成为科学家以后仍旧作为伦敦一个绘画俱乐部的成员继续进行绘画创作。弗莱明从来没有谈起过他是如何想到用微生物作画的，但从他的自身发展与兴趣来看，科学与艺术的交融必须建立在个人对科学与艺术的兴趣、好奇、迫切的求知欲及基础知识与技巧的掌握之上。2018年，埃及当代造型艺术家赫巴·艾尔·阿齐兹将世界知名人物的图像作为模板，并置于适合细菌生长的培养基中，然后通过不同的光照和温

图 6-2 通过特殊设备在大脑皮层成功植入芯片

度控制，使这些微生物开始生长并形成不同颜色的菌斑，待到一定时间后，这些肖像便开始"显影"出来，产生不同的色彩效果（图 6-3，右）。

图 6-3 弗莱明的"细菌绘画"（左）和阿齐兹的"培养皿肖像"（右）

此外，1936 年，美国摄影艺术家和园艺爱好者爱德华·史泰钦在纽约 MoMA 美术馆展出了一组非常奇怪却异常美丽的飞燕草花朵。这些花朵并非来自自然界，而是一系列生物化学实验的产物：飞燕草花的种子被泡在配有不同化学激素的液体中，这种营养液可以诱发种子的多倍体繁殖并使花卉产生色彩变异。这个实验说明了自然选择定律同样在生物艺术中扮演重要的角色。史泰钦的作品

证明了早在 20 世纪初，就有艺术家尝试将生物科学发展为新艺术媒介。

从 1954 年发现脱氧核糖核酸（即 DNA）是基本的人类遗传物质以来，生命研究和技术发明的步伐大大加快。生物工程允许特异性操作 DNA。随着医学对人类基因组（人类染色体中 DNA 谱系）的深入了解，医生通过基因疗法"敲掉"导致疾病和残疾的基因序列的技术已经进入临床阶段。人们开始担忧分子生物学、细胞生物学、基因编辑、生物工程以及其他前沿的生物科技不仅仅是修复缺陷，更可能的是通过对人体特定能力（器官）的改造来推进人类由自然人向"人体增强"（仿生人）进行过渡。当代艺术家对生命科学的进步普遍抱有矛盾的心理，有些人为这些技术进步而欢呼，充分理解人类对生命本质的好奇心，认为科技必将造福人类；另外一些艺术家则有充分的理由担忧当代生物科学繁荣背后的黑暗面。早在 2000 年，艺术家亚历克西斯·洛克曼就通过他的丙烯画《农场》（*The Farm*，图 6-4，左）和《清晨》（*Morning*，图 6-4，右）对美国食品工业滥用转基因技术进行了讽刺。这些画作描绘了未来可能的风景，如各种动植物基因改造而出现的畸形牲畜或畸形农作物，暗喻受到基因工程影响的生态和物种自然进化过程。

图 6-4　丙烯画《农场》（左）和《清晨》（右）

罗格斯大学美术部共同主任、《奇点艺术》一书的作者谭力勤教授在他的另一本著作《奇点：颠覆性的生物艺术》中，用较多篇幅详细阐明了许多生物艺术设计的柔性颠覆特征。例如，实验性与创造性联动、引导和操控生命过程、柔性设计与仿生、活体数据与生命艺术储藏等，以及生物艺术家利用转基因技术，让树发光来替代路灯功能。从艺术未来学的角度观察，如果弱人工智能向强人工智能（如脑机接口）加速过渡，非生物的人工智能可接近或超越人类智慧就会提早来临。生物进化将从"自然选择"逐渐演化为"人工智能进化"。相对人类（艺术家）生物智能而言，非生物智能所占比例将逐步扩大。诚然，艺术家将不再是被动地延伸自然美，而是操纵生物和非生物美的演变过程。几种智能的多向融合将支配后生物智能文化艺术的进展蜕化，这一切将带给当今艺术家更多的思考与挑战。因此，艺术工作者需要提前做好身心及认知结构的调整，掌握技能，积极准备迎接科技文化的巨大挑战。而及时调整各自的艺术创作、艺术批评和策展的方向，也是应对未来科技挑战的重要精神准备。

早在 1999 年，奥地利林茨电子艺术节的主题便是"生命科学"，并催生过大量标志性的生物艺术作品，特别是分子生物学家和艺术家乔·戴维斯及爱德华多·卡茨等先锋艺术家的作品。2000 年，戴维斯在奥地利林茨电子艺术节展出了由合成 DNA 分子创作的"微维纳斯"（*Microvenus*）图像，成为基因艺术最早的奠基人之一。早在 1997 年，爱德华多·卡茨就在《生物艺术宣言》中首次提出了"生物艺术"一词并指出："生物艺术是操控、修饰或者创造生命和活体的过程。"2004 年，卡

茨利用生物工程使兔子在黑暗中发光，从而享誉国际。他给兔子的卵子注射了一种绿色荧光物质，这种做法在一些评论家和观众中引起了轰动和热议。

自 2007 年以来，林茨电子艺术节的"混合艺术奖"中，有超过 90% 颁发给了生物艺术家。从 2019 年开始，混合艺术奖更名为"人工智能与生命艺术奖（Artificial Intelligence & Life Art）"。这一奖项的设立也意味着人工智能与生物艺术将作为艺术节跨学科领域的两个主要方向。十分巧合的是，2018 年，以色列著名作家、历史学家尤瓦尔·赫拉利在其出版的《未来简史》中指出："生物就是算法，人并不是不可分割的个体，而是由可分割的部分组成。换句话说，人类是许多不同算法的组合，并没有单一的内在声音或'自我'。构成人类的算法并不'自由'，而是由基因和环境压力塑造，虽然人们可以依据决定论或随机作出决定，但绝不自由。因此，外部算法理论上有可能比你更了解你自己。如果能用某个算法监测组成身体和大脑的每个子系统，就能清楚掌握我是谁、我有什么感觉、我想要什么。"赫拉利指出：将算法与生命相联系会引发观念的革命。从以人为中心的世界观走向以数据为中心的世界观，这种转变并不只是一场哲学意义上的革命，而是会真真切切地影响人们的生活。所有真正重要的革命都有实际的影响。人文主义认为"人类发明了上帝"曾经产生了深远的影响。同样，数据主义认为"生物是算法"，也会对未来有深远的影响。所有的想法都要先改变行为，接着才会改变世界。由此可见，人工智能、数据科学与生命科学的殊途同归，这预示了今后科技艺术的挑战主要来自这三大领域。

6.2 组织培养与艺术

在生物艺术领域，西澳大利亚大学下属的解剖与人类生物学学院的研究机构 SymbioticA（生物艺术卓越研究中心）是一个研究重镇。这个开创性的生物艺术研究实验室一直是许多艺术家探索艺术与生物学的圣地。该实验中心的灵魂人物是中心创始人和艺术总监奥伦·凯茨，一位艺术家、思想家、研究员和策展人，他将艺术与生物学相结合的开创性工作成为当代生物艺术发展的里程碑。自 1996 年以来，凯茨一直在西澳大利亚大学工作，并兼任英国皇家艺术学院客座教授和哈佛医学院组织工程与器官制造实验室研究员。反思生命的物质性是凯茨的创作动力，其目标在于探索生命科学的伦理和对新技术的反思。他在生物艺术或生物媒体方面的工作成为用艺术思维来重新诠释科学的经典范例。

1996 年，他与同事尤娜特·祖尔共同创立了"组织培养与艺术项目"（Tissue Culture & Art Project），使 SymbioticA 生物艺术实验室发展成为澳洲乃至全球领先的科学艺术研究机构。组织工程属于细胞生物学范畴，其中植物组织培养又称离体培养，是指从植物体分离出符合需要的组织、器官或细胞，通过无菌操作，在人工控制条件下进行培养，以获得再生的完整植株的技术（图 6-5）。动物细胞及组织培养是指从动物体内取出细胞或组织，模拟体内的生理环境，在无菌、适温和丰富的营养等条件下，使离体细胞或组织生存、生长并维持生命的技术。由于动物细胞和植物细胞不同，不具有继续分化的全能性，因此并不能诱导出胚胎，但能够培育出不同大小、形状和类型的 3D 活体组织。随着越来越多的商业生物产品（如激素、培养液、相关器皿、辅助分离和提纯设备等）进入市场，组织培养技术更容易成为艺术家的创作材料与方法，进而影响大众对生、死、身体、自我和医学思维的看法。从科学实验室到流行文化，生物艺术家将组织培养技术视为打破科学神话以及技术神秘性的手段之一。

1998 年，美国艺术家、纽约大学视觉艺术系副教授娜塔莉·杰雷米延科借助组织培养技术，用

美国加州本地的一棵核桃树克隆（复制）了 1 000 株树苗，并用装置艺术的方式在 Ecotopias 展览上向公众展示。展览结束后，这些树苗被种植到旧金山不同的公共区域，成为大自然的一部分。该项目名为"一棵树创造信息环境"，代表了克隆技术挑战公共空间的尝试。如今，克隆技术早已不是科学家的专利，每个人都可能实现克隆，无论是一棵植物还是一小块皮肤。

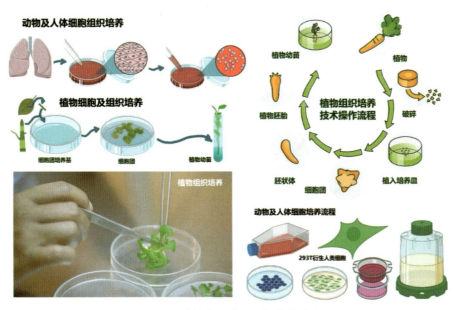

图 6-5　动植物细胞及组织培养技术

奥伦·凯茨的组织培养与艺术项目首先是对"服装"的反思：服装从低级的生存需要演化成为一种繁复的人类社会的仪式，也传达着人们对于"他者"的态度。"组织培养与艺术计划"项目最初包含两个程序：①培养一种名为"无受害人"的皮革；②用这种皮革制造出"半活体"的服装。凯茨和祖尔对这种皮革的定义为：在一种科技手段控制的环境里长成的不需使用缝合技术的人造外套模型。这种皮革由活体细胞链构成，交织成一层薄薄的织品物质，罩在一个可生物分解、外形类似迷你服装的聚合体铸型上，成为一件"半活体"服装（图 6-6，左和右上）。这件"活体外衣"的

图 6-6　"半活体"服装原型（左）和局部放大图（右上）以及动物标本（右下）

意义在于：对以保暖和审美为理由、将死去动物的皮毛裹在自己身上的传统皮毛产业的观念提出了挑战，同时也是对人类环境和自然生态系统之间关系的一种反思。昆士兰大学动物学博物馆的标本（图6-6，右下）代表了早期人类为了御寒、食物或服饰而猎杀的各种毛皮动物。

虽然该项目在2001—2003年就已经制作出"活体服装"的原型，但艺术家明确表示他们的计划并非意在推出一个另类商品，而是在质疑人类出于自身目的对其他生命的生杀予夺。作品的隐喻在于环保与未来，而并非是推销一种日常生活产品。在这个看似游戏的项目里，凯茨和祖尔触及了几个深层面的社会问题：动物权利及人类利益的矛盾，物质与消费至上的文化反思，以及对科研成本节节上升的质疑。Symbiotic A 的艺术家利用组织工程和干细胞技术创建的"半活体"雕塑包括翅膀形状生长的猪骨组织、模仿翼龙或蝙蝠的翅膀以及"活体服装"等。2000年，他们首次从青蛙细胞中培育出半活体组织的"牛排汉堡"（图6-7，左），并作为一种新式食物烹制后提供给志愿者品尝。该实验是人类首次使用组织工程进行肉类生产而无须屠宰动物的尝试。为了加快科研进度，凯茨还开发了组织培养快速原型打印机（图6-7，右）。目前，全球有数百名艺术家参与了"组织培养与艺术项目"，西澳大利亚大学 Symbiotic A 也成为国际知名的科技艺术项目孵化器，其设备如图6-8（下）所示。

Symbiotic A 的"人造肉"项目近年已从实验室走向企业。2013年，荷兰科学家首次在实验室成功培育人造牛肉，之后一个"试管汉堡包"送到伦敦一家餐厅让两位食品评论家品尝。2018年8月，荷兰莫萨肉类初创公司宣称，当前公司已获得资金，继续推进"实验室人造牛肉汉堡"项目，并从2021年开始向餐厅销售人造肉。如今，细胞培养已经成为生命科学中最常用的工具之一，提供了制作一致且可重复的模型系统来研究细胞病理生理学的可能性。此外，它还用于大规模生产疫苗和药物筛选。同样，干细胞和组织工程已成为最具挑战性的再生医学研究的关键工具之一。

图6-7 "牛排汉堡"（左）和快速原型打印机（右）

随着 Symbiotic A 的项目在奥地利林茨电子艺术节展出，一些由此产生的科技艺术概念得到了广泛的普及，如"湿媒体""湿生物艺术""半活体"等。最为重要的是，该项目从理念和实践上确认了"湿生物艺术"存在和发展的可能性。从定义上看，新媒体理论家罗伊·阿斯科特的"湿媒体"理论似乎更适用于描述生物艺术领域的创作与实践过程。美国媒体艺术评论家和教育工作者鲁斯·怀斯特认为：创建湿生物的艺术作品的技术包括重现、模拟、虚拟现实、活体内（in Vivo）和试管内（in Vitro）等方法。"半活体"则被定义为："同时用活体与人造素材创作的艺术品，即一部分依赖于生长系统，另一部分为人工制造。"虽然走在科技艺术前沿，但奥伦·凯茨仍然将自己定义为批判艺术家，即对当下所谓"科技进步"的很多事情和流行观点持批评态度。他指出："我们生活在一个由工程思维主导的时代，人们被科技驱动而被迫接受这一切，我认为自己的角色就是一个不断质疑这一点的人。"

6.3 转基因与生命伦理

2017 年 11 月 30 日，中央美术学院院长范迪安向出席"未来全球科技艺术教育论坛"的爱德华多·卡茨颁发中央美术学院视觉高精尖创新中心特聘专家证书（图 6-8，左上），充分肯定了他在利用科技推动艺术创新实践方面的重要贡献。卡茨是一名在国际上极具争议的"转基因艺术家"，也是美国最具实验精神的艺术家之一。从 20 世纪 80 年代初，他就开始了不同领域的跨媒体艺术实验，并成为多个领域的艺术先锋和开拓者。卡茨的作品包括遥在艺术、外科植入式网络艺术、全息影像、影印艺术、实验摄影、录像艺术和数字艺术等。他还积极探索虚拟现实、互联网、人造卫星、遥控机器人和远程运输等前沿科技领域。他在近年最广为人知的探索则是其生物艺术或者转基因艺术实验。

1990 年由美国国会提供资助的"人类基因组计划"正式启动。2000 年，卡茨将一种海洋生物的发光基因移植到各种生物（如果蝇、变形虫、老鼠甚至兔子和猫）体内，从而创造了在夜晚特殊光线照射下可以发出荧光的"绿色荧光兔"（图 6-8，右上及下）。该作品在奥地利林茨电子艺术节轰动一时。他使用的绿色荧光蛋白技术（GFP）曾经获得诺贝尔奖。"绿色荧光兔"已被作为当代艺术的重要创作案例载入艺术史。西方的公众和艺术界对该作品进行了大量的讨论，其技术伦理的争议成为焦点。

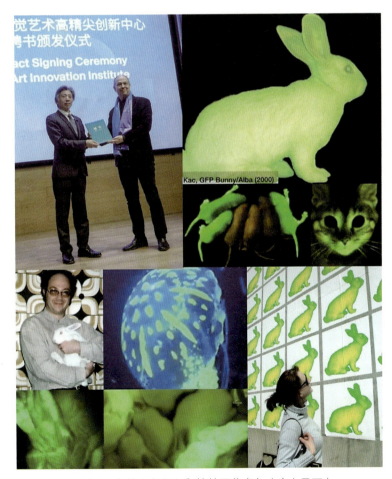

图 6-8 卡茨（左上）和转基因荧光兔（右上及下）

卡茨为这只荧光兔子起名为"阿尔巴",它是卡茨转基因艺术项目"基因兔子"(GFP Bunny)中最主要的部分。2000年2月,该项目在法国完成后,卡茨先后在法国和美国召开了一系列重要的艺术展览和研讨会,正式将"阿尔巴"带入人类社会,并在活动结束后带回芝加哥的家中。阿尔巴是一只白色变种兔子,在正常的环境下,她就是一只长着白色皮毛和粉红眼睛的小白兔。但在特殊光线的照射下,她会发出绿色光芒。据卡茨介绍,在照射蓝光的最大波长为48纳米时,阿尔巴的身体会闪耀出一种明亮的绿光,绿光的最大放射波长为509纳米。GFP是绿荧光蛋白的英文缩写,本身就是一个生物发光系统。在GFP前面加上字母E,就代表了GFP的突变系。在不同条件下,EGFP的荧光发射波长可以达到GFP的4~35倍。阿尔巴身体内被植入的是EGFP的加强版,即合成突变版基因,可以让兔子在特定环境中发出耀眼的荧光绿色。这种奇特的野生型荧光绿色基因是在一种名叫维多利亚多管发光水母身上找到的。GFP可以在哺乳动物细胞内(包括人类细胞)制造出更强烈的荧光发射。

"转基因兔子"涉及生命伦理,是一个复杂的社会性事件。荧光兔子并非是传统意义的杂交兔子,而是一只自然界里不存在的兔子。卡茨在为阿尔巴的诞生所策划的一系列与公众的对话中,有意回避了一些社会敏感话题,例如人类对于DNA在生命创造中所占据的所谓"优先权",对于"正常类"或"异种"等概念的审视等。尽管如此,在此后10年中,随着生物艺术理论研究的日趋成熟,越来越多的艺术家与评论家开始重新审视"基因兔子"的社会影响。许多人对其创作的原始动机、审美标准和作品合理性进行了质疑:人类是否有权操控其他生命,甚至将其降级为实验品。

2002年,澳洲当代艺术家帕特里夏·皮奇尼尼针对该事件,推出了硅橡胶作品《年轻的一家》(The Young Family,图6-9)。这个作品通过一个长着猪面孔和人身体的怪物,对基因技术的未来以及人与动物关系等问题进行了严肃的思考。皮奇尼尼通过该作品暗示了人工智能和基因工程即将彻底改变人们的世界。动物/人类突变体、克隆生物和半机械人等可能的"生命艺术作品"引发了关于生命伦理的更多思考,以及同情和关心与人们共享这个地球的所有生物的道德思考。

图6-9　硅橡胶作品《年轻的一家》

2008年,卡茨又进一步推出"谜之自然史"(Natural History of the Enigma)的系列基因工程艺术作品(图6-10),将自己的免疫球蛋白基因通过基因工程的流程与方法转移到矮牵牛花中,并得到了带有艺术家基因的牵牛花。这个作品获得了2009年奥地利林茨电子艺术节金尼卡奖(Golden Nika Award)。卡茨以活体材料和前沿生物技术将生物艺术发扬光大,成为艺术领域开拓创新的代表人物。无论是转基因兔子还是转基因牵牛花,卡茨的探索都让人耳目一新,也由此引发了人们对科技艺术的兴趣以及对相关技术伦理的深层思考。

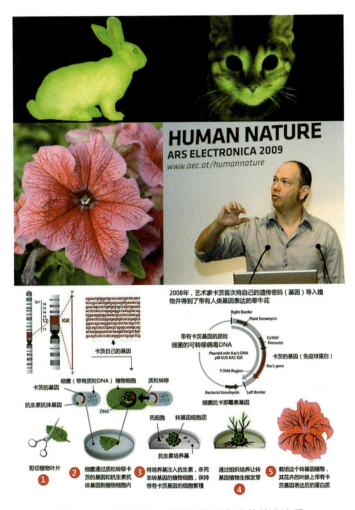

图 6-10 转基因的牵牛花和作品实施的技术流程

生物技术和基因工程属于生物艺术，但后者是一个更大的领域，包括活性组织、细菌、生物体和生命过程的艺术实践。西澳大利亚大学的奥伦·凯茨教授以及娜塔莉·杰雷米延科教授等也是该领域的领军人物。1999 年，卡茨展出了他的转基因作品《创世纪》(Genesis，图 6-11)。该项目是第一个由艺术家合成的"基因"。卡茨将《创世纪》中的一个句子翻译成莫尔斯电报码，并将代码转换成 DNA 碱基对。随后，这段人工合成的 DNA 被"嵌入"质粒病毒 DNA 的闭环中，再被移植给细菌，该"人造基因"会产生一种新的蛋白质分子并发出青色荧光。

"转基因艺术"探索了生物学、宗教、信息技术、互动对话、道德和网络之间错综复杂的关系，并引发了普遍的关注。转基因作品《创世纪》的关键是"艺术家的基因"，一个由卡茨设计出来的自然界中并不存在的基因。人们认为"人高于自然"，而莫尔斯电报码的出现则意味着全球通信交流的开端。展览厅墙壁上还标示有根据这句话"转译"出的 DNA 编码。作品中有两种细菌，分别发青色荧光和黄色荧光，但只有青色细菌中含有人造基因。这两种细菌在培养基中逐渐互相接触，发生质体结合转移，直观表现为颜色融合，并生成绿色荧光的细菌。这说明伴随着细菌变异和相互融合，青色细菌中携带的基因编码发生了变化，因此改变了"人造基因"的 DNA 编码。这个作品的意义在于生命伦理学，即产生了关于"谁"有权利创造"新生命形式"的公开辩论。

图 6-11 转基因艺术作品《创世纪》的展览现场

2017年11月,东京大学副教授、艺术家大崎洋美应邀出席了中央美院举办的"全球科技艺术教育论坛"。她为观众讲述了一个被"红线"牵引的故事。大崎洋美毕业于英国皇家艺术学院,在2013—2017年曾在麻省理工学院媒体实验室工作,并完成了她的《命运的红丝线》(*Red Silk of Fate*,图6-12)项目。该项目源自于东方的爱情神话"千里姻缘一线牵",一根红线把命中注定的一对男女的手连在一起。通过和媒体实验室的科学家合作,大崎洋美利用基因工程将珊瑚的荷尔蒙基因注入蚕的身体里(因为这种基因表达的蛋白是红色,所以这种转基因蚕吐出的丝也是红色的),由此产生了"命运红丝线"。2020年,她领衔创作团队AnotherFarm继续推出了转基因作品《改造的天堂:衣裙》,将"荧光蚕丝"制成裙子,旨在让观者思索艺术、科学与技术三者的关系。该作品曾经在深圳举办的"科技艺术40年——从林茨到深圳"艺术展上亮相,并引发了现场观众的极大兴趣。

图 6-12 大崎洋美参与研发的"转基因蚕丝"

作为转基因艺术家，大崎洋美对技术与生命的伦理有着自己理解。她在发言中指出：虽然大家都会说"让这个世界变得更美好"，但这个更好的世界对谁而言是更好的世界？更好的未来会不会有潜在的危险？每个人对这些问题的视角是不一样的，不同的人对未来有不同的看法，未来会有很多种不同的可能性。而人们现在生存的世界和时代，面临着越来越多的道德挑战，如人工智能、生物工程、区块链以及基因工程等。设计师将扮演着越来越重要的角色，向全球提出值得深刻思考的问题，即从不同的角度来思考未来可能会怎样。

6.4　环境生物学与艺术

生态学家长期研究生物如何相互作用以及物理环境如何影响生物。近年来，生态学概念逐步拓展，已包括了气候变化、物种损失、环境污染和节能减排等重大问题。生态艺术（ecological art）是当代艺术领域的新秀，呈现了从全球环境危机开始的艺术活动。这种艺术融合了审美、信息和教育，致力于提高人们的环保意识，促进社区公众参与自然环境的恢复。德国著名行为艺术家约瑟夫·博伊斯的"社会雕塑"作品《给卡塞尔的七千棵橡树》就是这类艺术的一个很好的例子。生态艺术还涉及生态哲学、生态伦理学、生态社会学和生态农业等多领域，深入思考在当代文化语境的人与自然关系。同样，环境生物学也是一门交叉学科，与人类环境、动物行为、生物多样化等课题息息相关。但与生态艺术相比，从事环境生物学的艺术家或设计师更聚焦于对生命科学本身的探讨，在实践上也更接近科学家的工作方法，这种严谨务实的科学态度和当年达尔文在加拉帕戈斯群岛所从事的工作颇为相似。

1835年，一位博物学家乘坐一艘名为"小猎犬号"的船环游世界。这艘船到达南美洲一个名为加拉帕戈斯的群岛并停留了大概一个月。这片群岛离南美洲1 000千米，上面有很多稀有的物种，如象龟、鬣蜥和蓝脚鲣鸟等。这位博物学家从不同岛屿上收集了几十只南美山雀的标本，通过观察和研究发现这些雀的喙部形状差别很大：有的山雀喙部又厚又硬，可能与啄食坚果有关；但有的雀喙部又尖又细，应该是便于啄食树皮下的虫子。虽然这些雀的喙部不同，但它们的亲缘关系很近或源自同一祖先（图6-13，右）。这个有趣的现象启发了这位博物学家。1859年，即探访加拉帕戈斯群岛24年之后，他出版了一本巨著《物种起源》。此人就是进化论奠基人查尔斯·达尔文（图6-13，左上）。而这个有着各种喙部的山雀则被后人称为"达尔文雀"（图6-13，左下）。

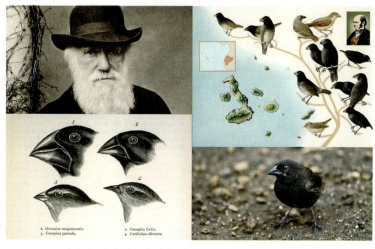

图6-13　达尔文对南美山雀喙部的研究，成为生物进化论的依据之一

在历史的大部分时间里，生物学都在专注人们可以用肉眼或借助简单仪器看到的生物。如同达尔文一样，早期科学家研究花园里的花草或远航到异国他乡探究各种生命。他们观察、记录、解剖和实验，寻求生命的本质，探寻人类与其他生物之间的差异。他们中间的许多人都有精湛的画工，如达尔文绘制的南美山雀就栩栩如生。同样，许多画家和雕塑家（如达·芬奇）都因其细致的观察力和艺术再现能力而闻名于世。近年来，随着全球变暖和国际生态危机，更多的艺术家和科学家站在了一起，走进大自然或实验室，关注人与自然、生态与环境等重大课题。这些"环境艺术家"的研究领域多种多样，从简单的生命形式（如霉菌和蠕虫）到昆虫和哺乳动物，甚至是整个生态系统。他们采用了当代生物研究的方法、工具、设备和过程，期待能够更深入地了解人们周围的环境。

2020年9月，大型科技艺术综合展览"未来艺术学：复杂系统下的未来艺术实践"在深圳光明文化艺术中心美术馆拉开帷幕（图6-14，左）。该展览由国内知名艺术评论家、艺术档案网主编、策展人张海涛策划。展览将未来艺术分为三个单元："太空计划：天人合一""数字生命计划：后人类神话"和"机器人艺术计划：人机合一"，具体包括3D动画装置、物理及数字交互艺术、多媒体艺术剧场、数字沉浸艺术、影像交互装置、游戏装置艺术、远程网络艺术、激光艺术、人工生命艺术、机器人艺术、生物艺术等各种媒介领域。展览梳理了科技艺术的历史特征并强调媒介、技术、语言和观念的科技感、未来感及体验感。

中央美院设计学院艺术与科技方向一位博士研究生的作品《微生物发声器官》（图6-14，中）是一个由微生物、机械和电路组成的声音装置。微生物的生长和观众的行为决定着它发出的声音。作品期待用一种新的方式来感知生活环境中常常被忽视的"不可见"生命，并试图与它们对话，以此来重新审视人类与自然的关系。青年艺术家罗爽的植物生态作品《无需之余》（图6-14，右）由绿植、LED灯、风扇、微控制器等构建而成，呈现了植物和人以及其他物体之间的对话。作品通过检测植物生理电信号以及对其进行编译转化，来控制光线的变化、风的传递。当植物接收到人为或环境的影响，会触发相应的连锁反应。在此过程中，植物的感知不再难以察觉，而是以不同形式反映出来，从而形成个体间感官的流动。

图6-14　展览海报（左）、《微生物发声器官》（中）和《无需之余》（右）

借助新工具和新技术，生物学家和艺术工作者近年来一直在加强对微生物和其他生命形式（如原生动物、霉菌、海绵、珊瑚和蠕虫等）的研究。这些低等生物不但对人们理解地球生命的演变至关重要，而且对地球生物链和生态圈的维持也有至关重要的作用。与此同时，更多的科学家和艺术家开始关注人们身边的动植物，并试图利用最新的科技向公众展示他们发现的自然奥秘。例如，艺

术家探索了植物生物学的特征,包括生存和衰变、进化与变异的过程,同时还对植物信息交流方式充满好奇心。虽然大多数主流生物学家将植物心理学视为"边缘科学",但是艺术家参与研究的一个可能的价值是他们愿意在传统观念之外探索思想及可能性。这种艺术研究最终可能成为一种宝贵的资源,一个可能的例子就是研究植物对附近其他生物的敏感性,这可能会有助于拓展人们对植物生态群落构成的认识。

2006年,纽约大学交互式电信项目的研究生凯特·哈特曼、丽贝卡·布雷、罗伯·法鲁迪和卡蒂·伦敦希望探索植物与人类信息交流的可能性——植物是否可以通过拨打电话来寻求帮助?例如需要浇水、施肥或者温度控制等要求。由此他们开发了一个生物艺术项目——植物电话(*Botanicalls*,图6-15,上)。项目通过网络传感通信系统,实现了植物与人类之间的新的沟通方式。该项目始于2006年,之后经历了多次迭代,开发了多个DIY工具包(图6-15,下)。该艺术装置已被纽约现代艺术博物馆永久收藏。

图6-15 植物电话(上)和相关的DIY工具包(下)

植物电话项目的技术路线如下:通过将植物的通信协议(叶子习性、叶子颜色、下垂等)转化为更常见的人类通信协议(电子邮件、语音电话、数字可视化等),让植物保持活力。放置在植物叶片上和土壤中的湿度传感器可以监测植物含水量,当植物含水量到一定的阈值后会自动触发手机报警。通过定制的声音人们就可以知道植物需要什么。该项目的艺术价值在于通过跨学科的方法,探索与挑战人类与植物信息交流的方式,创新物联网与生物科学的联系,以及在当下技术环境中对自然生命的关注。

在深圳的科技艺术展上,青年设计师梁文华的装置艺术作品《植民——城市野地计划》(图6-16,左)引发了人们对城市环境的思考。该装置(图6-16,右)由一个形状怪异的玻璃容器及相关的维持植物群落生长的辅助控件组成。在外景中,该装置代表了一种复合型的生态系统,由本地植物与外地植物构成,寓意城市里的野地是外来物种的天堂,装置内部的特殊生态环境使这些物种可以忽视地理与气候的差异。该作品的目的是让观众重新审视"野地"在当下城市生态建设的价值与意义。梁文华的创作专注于物联网与生命科技的交叉领域,并尝试将该领域与艺术进行结合。他常以产品

设计的形式,结合互动装置、声音影像以及生物技术来探讨新技术对城市环境、产业及消费的影响。

图 6-16　环境装置艺术作品《植民——城市野地计划》(左)和产品原型(右)

6.5　人造自然景观艺术

在过去的几十年里,随着全球变暖及生态恶化,全球政治家、企业家都开始关注自然资源的可持续发展,艺术家也不例外。生态艺术就是艺术家针对环境与生态问题的呐喊。虽然生态艺术超过了科技艺术的范畴,但这一运动的核心是相信艺术可以提高政府和公众对生态和环境问题的认识。丹麦裔冰岛艺术家奥拉维尔·埃利亚松将从格陵兰岛取来的 12 个冰块作为 12 个时钟指针。这个名为《冰表》(*Ice Watch*,图 6-17)的艺术装置通过让观众直接接触不断融化的冰来提高人们对气候

图 6-17　环保艺术装置《冰表》

变化的认识，并强调了在这个过程中时间的紧迫性。2014 年，该项目首次在丹麦哥本哈根亮相。随后几年，该装置又在巴黎（2015）和伦敦（2018）进行展出。埃利亚松通过这个象征"冰川融化"的装置实景来打动现场观众，使人们对全球变暖有了更直观的体验。埃利亚松认为艺术是培养创造力的沃土，而这种创造力可以阐述艺术与世界之间的关系，即这件艺术作品对世界意味着什么。

埃利亚松以雕塑和大型装置艺术工程而闻名。他擅长在作品中使用光、水等元素或调节空气温度以增强观赏体验。1995 年，他在柏林创建了自己的工作室并专注于空间研究。埃利亚松非常重视观众的参与程度。他曾经说过："一个什么样的空间会让人感到被包容、受欢迎以及宾至如归？我认为一定需要主体，应该由观众来创造一种氛围，并使自己感受到自身的价值。因此，氛围情境归因于观者本身。即，观众能够参与建筑师或艺术家的创作过程，甚至成为创作者本身。"

曾经的英国伦敦以"雾都"闻名于世，享受阳光的温暖也成为当地人们的奢望。2003 年，埃利亚松的代表作《气候计划》（*Weather Project*，图 6-18），用新媒体手段在伦敦的泰特艺术馆内制造出伦敦人久违的太阳，把日落的美好和天气的影响力引入到严肃的美术馆内，前来参观的观众看见头顶的暖阳，自然地席地而坐，聊天说笑。除了特殊的光线、空间和温度，埃利亚松还加重了展厅里的湿度，并在空气中混入了由蜂蜜和糖调制的芬芳，从视觉、触觉、嗅觉等方面全方位打动观众。在时间的流逝中，观众怀着享受的心情，忘记技术手段，全身心地融入环境中，放松地完成艺术体验。艺术家以数百个黄色钠灯结合天花板镜面与雾气的巧妙安排，将室内空间幻化成宛如自然的场域。展览期间吸引近 200 万参观人次，许多人重复造访的就是在美术馆找到一个或坐或躺的角落，尽情沉醉于眼前昏黄的太阳光。在这种观看方式里，时间成为了新媒体艺术的关键语境，而重构的自然景观环境则成为了人们体验与分享的核心。

图 6-18　大型环境装置《气候计划》

将环境变成艺术，将"自然"变成"奇幻"。这不仅成为奥拉维尔的追求，也是众多艺术家努力的方向。英国的"兰登国际"（Random International）的交互装置作品《雨屋》（*Rain Room*，图 6-19）就是一个范例。该作品 2013 年在 MoMA 展出时曾吸引 6.5 万名观众参与，人均排队时长超过 3 小时。该作品的独特之处在于：当观展者置身其中时，可自由地在滂沱大雨中穿梭、嬉戏，却丝毫不被淋湿。这个神奇的装置利用了 3D 动态跟踪摄像头捕捉观众的位置，每当有人进入监控范畴内，系统就会根据参与者的各个身体部位制作 3D 图像并转换为控制信号，由此来操控雨的分布并保证观众不被淋湿。《雨屋》将"雨"这一自然现象变为了人造景观，通过人与机器的互动，让"下雨"这个自然现象变成不寻常。艺术家弗罗里安·奥特克拉斯指出，当看到《雨屋》时，人们也许会想，自然界中是否存在不会淋湿人类的"雨"。该作品实际上是一个自然控制的实验，即观众在突然进入一种看似自然实则人造的环境后会如何反应。它的有趣之处在于，虽然这里的"雨"是在程序的控制下从屋顶上飞溅下来的，介乎人工与自然之间，但并不影响观众对它的认知。

图 6-19　环境交互装置作品《雨屋》

2017 年 10 月，在上海举办的 Life Geek 作品展上，设计师赛及·博斯泰克的交互作品《近月点》（*Periscopista*，图 6-20）吸引了众多观众的目光。这个"互动水幕投影"的寓意是"向人类好奇心本能地致敬"，即让参与者自己掌控现场，鼓励他们创造出绚丽的视觉效果。该作品是一个安装在水面上的大型机械装置，通过水幕喷射和灯光投影来产生迷幻星云效果。该装置中间有个"眼睛"样的东西，其中藏着动作捕捉传感器和音频传感器。当观众对着装置呐喊或者挥手时，该水幕图案就会随着声音或观众的姿势而变化，带给观众全方位的感官体验。

对于荷兰艺术家伯恩德诺特·斯米尔德来说，控制天气是他毕生的工作。他在独特的室内空间创造了完美而蓬松的云朵，无论是教堂、城堡、皇宫、工厂、地牢，还是户外的园林，都留下了他的云朵的足迹。这朵悬浮在房间里的云是艺术家通过平衡温度、湿度和照明所创造出来的。该云朵虽然是人造的，但所展示出来的禁锢感和流动感却能打动很多观众。漂浮的云朵和不同室内的设计风格巧妙地融合在一起，像魔术一样显得那么真实，但却超越了现实。这位荷兰艺术家用自己发明的一种机器，将房间里空气中的水蒸气凝聚起来，再辅以特殊灯光照明，就形成了栩栩如生的"房间内的云"。他说，他真正感兴趣的不是自然，而是自然的不可捉摸性——就像云一样，生成之后又转瞬即逝，不受控制，只能用照片定格那最美的一瞬间。

斯米尔德硕士毕业于荷兰格罗宁根的弗兰克·莫尔艺术研究所，其系列装置作品《雨云》（*Nimbus*）（图 6-21）被《时代》杂志评为"2012 年全球 25 项发明之首"。2008 年和 2015 年，他分

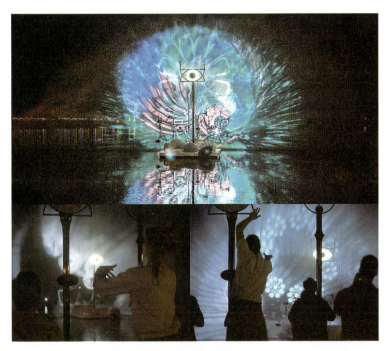

图 6-20 户外交互装置作品《近月点》

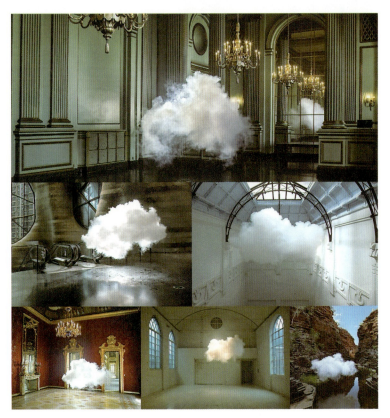

图 6-21 人造自然装置作品《雨云》系列

别在爱尔兰现代艺术馆和美国波尔德当代艺术馆进行了艺术家驻留。在创作期间，他会利用自己发明的机器——造雾机（fog machine）喷出一些烟雾，配合预先计算过的室内湿度及温度的数值，在室内造出真正的云朵，云朵的持续时间非常短暂，却十分美丽，甚至还可以奇妙地移动。斯米尔德不仅通过艺术再现了自然，而且通过人工控制了自然现象，使云朵凝结在特定的时空。虽然云朵只能存在几秒，但却用其短暂的生命阐述了美的特性：转瞬即逝。

"造云"其实是一个复杂的过程。由于云朵会随着室内空间的大小和温度幻化出各异的形态，因此，室内必须保持阴冷潮湿，没有空气流通，这样造雾机才能发挥效果（图6-22）。此外，云的直径不能超过1.83米，否则很快便会掉落散架。造云实验往往需要持续好几天，直到斯米尔德拍到了满意的效果为止。而为了完美的一瞬，他很可能要"召唤"上百朵云，旁边的摄影师要准备随时抓拍。拍摄的画面中，木材、金属或是其他元素会烘托出云朵的蓬松与柔软。斯米尔德希望他的作品能够表现出刹那之美。他说："我把它们视为暂时性的雕塑，而且几乎没有实体。似乎你可以把手伸进去，可以抓住它们，但它们马上就会瓦解。我非常喜欢这种二元性。我对创造永恒的艺术没有兴趣。"他创作的艺术作品都转瞬即逝，神秘而有诗意，因此每一件作品都只能短暂地存在于特定的时间和地点。这对他来说，意味着总有新的艺术作品在等待他创造，总有新的地方在等待他前往探索。

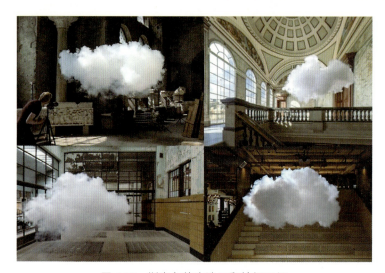

图6-22 斯米尔德在造云和拍摄现场

6.6 材料生态学实验

2015年，在著名的TED舞台，奈丽·奥克斯曼博士以"技术与生物学交汇处的设计"为题，向现场观众介绍了材料生态学（material ecology）的理念："随着数字时代新技术的涌现，一种新的看待世界的方式正在显现，即作为有机体的世界。这种新观念与第一次工业革命的范式（作为机器的世界）形成了鲜明的对比。这种观念努力赋予物体以生命的品质，无论它是建筑还是城市。而这与过去的三次工业革命（机械、电子及信息）完全不同，后者对生态环境问题漠不关心。这种全新的视角不仅与自然环境有关，而且也超越了机器时代的自然。"

奥克斯曼指出，当今的设计仍然受到制造和大规模生产规范的约束。装配线仍然支配着一个由零件组成的世界，这些限制了设计师和建筑商的想象力。然而，新技术正在实现大自然母亲所赋予

的规模和生产能力,人们即将迎来第四次工业革命:生物时代。现在可以通过基因工程设计微生物来模仿"工厂",可以将几乎任何有机物转化为生物产品,例如,大肠杆菌是一种生活在肠道中的细菌,可以用来生产食用糖;牧草可以转化为柴油;玉米可以转化为塑料;人类可以用活体材料设计制造可穿戴服装、建筑材料和运输工具。这种生物技术结合数控、增材(3D打印)与数字制造实践,成为了生态材料学的基础。鉴于生物材料现在可以被设计为建筑环境,人们需要推进一种新的生态学,避免传统的工业组装与能源消耗的弊端,这就是材料生态学的思想。材料生态学将技术与数控设计、数字制造、合成生物学、材料科学与工程视为设计的不可分割的整体和无缝的对接过程。材料生态学也推动了整体的建筑设计思想(图6-23)。

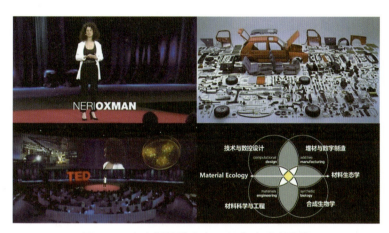

图6-23　奥克斯曼博士在TED舞台发表演讲

在演讲中,奥克斯曼将材料生态学描述为"一种设计哲学、研究领域和科学方法"。材料生态学旨在建立设计对象与环境之间更密切、更科学、更精确的关系,这种方法支持整体的设计观,将计算、制造和材料本身视为设计的不可分割和协同的维度。在过去10余年的研究中,奥克斯曼提出了一整套基于生物信息的数字制造工具、技术与方法,形成了与环境有着深刻联系的新的设计领域。她的梦想是将现代设计、建筑与材料生态学结合起来,形成一种可持续和可再生的建筑材料。她希望引领一个设计和创造的新时代,"融入合成生物学的可穿戴微生物3D打印产品将使灵感源于大自然的设计转换为利用大自然来实现的设计,以及可能由大自然本身进行的设计"。而这意味着从服装到定制家居的每个行业都将迎来一个可持续发展的新时代。

她最欢迎的材料生态学作品之一是《丝绸亭》(Silk Pavilion,图6-24)。她带领团队设计了一种特殊的支架模型——这个3D打印的支架使用特定的算法和连续的网线来模仿家蚕吐丝的骨架。然后把6 500只家蚕放在支架底部边缘,这样它们就可以在网格间吐丝并形成覆盖模型的"丝绸"。人们既可以直接得到蚕丝,蚕蛹也无须跟着蚕茧一起被煮沸而致死。这批存活下来的蚕羽化为蛾,又生产了150万颗卵,可以用来创造另外250个临时建筑物。"建筑和生命共存,不是更符合自然规律吗?"2020年,该作品在现代艺术博物馆(MoMA)和史密森尼设计博物馆展出并广受好评。

奥克斯曼团队另一个著名材料生态学设计作品是《叶水亭》(Aguahoja Pavilion,图6-25),这是一个由地球上最丰富的生物聚合物组成的高约5米的贝壳形建筑。它的基本结构为可降解生物复合材料,有着结构稳定性、灵活性和视觉整体性等优点。为了应对全球生态危机和海洋塑料垃圾污染,他们创造了一种替代塑料的新型建筑材料,这种材料来源于自然界可降解元素——纤维素、壳聚糖(由虾壳制成)和果胶(一种存在于水果中的天然纤维素)。该建筑亭以5 740片落叶、6 500片苹果皮和3 135

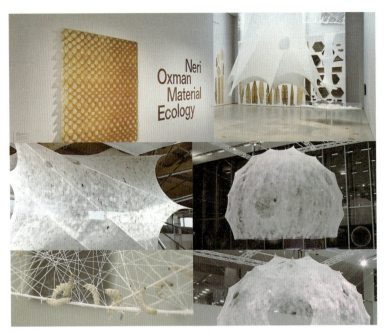

图 6-24　材料生态学作品《丝绸亭》

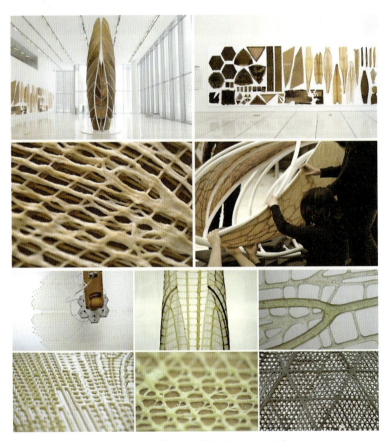

图 6-25　材料生态学作品《叶水亭》

片虾壳为原料,并由经过处理形成的水凝胶借助 3D 打印机完成。纤维素、壳聚糖、果胶和碳酸钙的结合可以产生具有机械、化学和光学功能特性的可降解复合材料。通过使用生物聚合物实现数字设计和制造,奥克斯曼实现了创新设计,这不但能够保护和加强生态系统,同时也为人类提供了设计和生产的新前沿。该项目的意义在于可以通过使用丰富的天然材料,克服传统工业制造原材料及产品的弊端,从自然生态系统中提取材料并将它们整合到人类设计中,实现可持续发展的目标。《叶水亭》及相关原材料于 2018 年 2 月在 MIT 媒体实验室大厅完成并展出,随后被现代艺术博物馆永久收藏。

6.7 数字雕塑与3D打印

从数字建模软件到 3D 打印机,数字技术越来越多地应用到雕塑的创建和制作的各个阶段。目前有几种类型的 3D 打印机可以快速建模,其原理包括逐层立体"打印"建模或者通过将材料"旋切"来实现 3D 造型。快速打印原型也用于创建雕刻作品铸造的模具。新的建模和输出工具不仅改变了雕塑的工艺,同时也拓宽了雕塑家的创作可能性。数字媒体将 3D 空间的概念转化为虚拟领域的"雕塑工作室",从而为打造形式、体积和空间之间的关系开辟新的维度。数字雕塑(digital sculpture)是指利用 3D 数字化设备(如 3D 扫描仪)或数字雕塑软件制作数字雕塑模型数据,然后经由 3D 打印机或 CNC 数控精雕机等成型设备将数据转换成雕塑实物的雕塑作品。这个过程又称造型建模或 3D 造型,就是指利用雕塑软件(如 3dsMax、Zbrush 等)提供的造型和编辑工具对"数字黏土"进行"塑形",如挤压、拉伸、融合、倒角和光滑等。

数字造型技术已经有几十年的发展历史。它先是在游戏、动画、虚拟现实等领域得到广泛应用,结合动画、渲染等技术在表现动漫作品中的角色、道具、场景等方面给人们带来了新的视觉体验。另外,数字建模也被广泛应用于产品设计与加工领域。1986 年,皮克斯的动画《小台灯》就是工业产品 3D 数字建模的范例。1990 年,美国雕塑家协会首次提出数字雕塑概念。2001 年,美国数字艺术家和雕塑家科琳娜·惠特克展示了一件名为《新的开始》的数字雕塑作品(图 6-26,右)。2002 年,法国艺术家克里斯蒂安·里维基恩展出了激光雕刻的数字雕塑《存在的秘密》(图 6-26,左)。

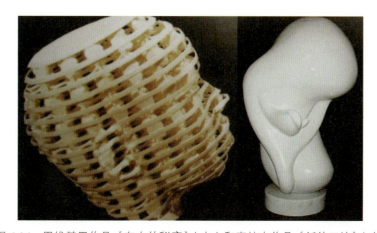

图 6-26　里维基恩作品《存在的秘密》(左)和惠特克作品《新的开始》(右)

迈克尔·里斯是美国知名艺术家,他的作品形式多样并涉及不同的材料,不仅包括数字雕塑,也有装置艺术、动画和交互作品。2003 年,里斯展出了他的数字雕塑作品 *putto8*(图 6-27)。该作品是他的《生命》(*A Life*)系列雕塑作品的一部分,旨在关注人造生命背景下人体的排列。他的数

字雕塑 *putto8* 以纠缠打斗的变形人体为表现题材，给人以生动而怪诞的感觉。里斯的作品曾在惠特尼博物馆等地展出并被肯珀当代艺术博物馆收藏。

图 6-27　迈克尔·里斯的数字雕塑作品 *putto8*

2013 年，纽约艺术与设计博物馆举办了"失控：后数字化时代的物质化"（*Out of Hand: Materializing the Post-digital Age*）展览、论坛和讲座，探索了数字化带给雕塑的新观念和新技术。该展览展示了由雕塑艺术家迈克尔·里斯、罗斯·潘恩、阿尼什·卡普尔、弗兰克·斯特拉和苏詹妮·安珂等人创作的数字雕塑作品。和里斯的创作主题类似，安珂也是一位以"生物艺术"作品而著名的美国当代雕塑艺术家和理论家。其 2004 年的数字雕塑《起源与未来》（*Origins and Futures*，图 6-28）同样是探索生物、人类与环境主题的作品，其中的生物胚胎造型与黄铁矿石形成了鲜明的对照。

20 世纪 80 年代早期，工业打印机就已广泛地应用于快速成型和学术研究中。这种打印机体积较大，使用特殊的金属粉末、铸模介质（沙粒等）、塑料、纸张和墨盒，应用于大学和商业机构的快速成型实践中。在 20 世纪 90 年代，由于计算机硬件与软件都比较落后，因此雕塑作品往往呈现出几何化、抽象化的特征，例如美国雕塑家布鲁斯·比斯利在 1991 年展出的青铜雕塑作品《突破》就是该时期雕塑的主流。随着 3D 打印机或 CNC 数控精雕机等成型设备的普及，通过 3D 建模或 3D 扫描技术获得造型，然后通过快速成型设备进行高精度的"光雕"或"3D 打印"已经成为近 10 多年来雕塑艺术家广泛采用的技术。3D 打印模型可以使用计算机辅助设计软件（如 Maya、3dsMax）或 3D 扫描仪生成。数字建模则可以采用多边形建模、NURBS 曲面建模等方法，过程同雕塑等造型艺术类似。通过 3D 扫描还可以生成关于真实物体的形状、外表等的电子数据并进行分析。以 3D 扫描得到的数据为基础，就可以生成被扫描物体的 3D 计算机模型并进行 3D 打印。3D 数字模型（通常为 skp、dae、3ds 或其他格式）需要转换成 .stl 或 .obj 这类打印机可以读取的格式。

在遗传算法、仿自然的拓扑学和分形几何学算法的支持下，艺术家可以轻松借助软件设计出大量精美的数字艺术雕塑。著名数字艺术家河口洋一郎先生就曾通过数字成型技术设计了一系列"情感生命"的数字雕塑作品，如《情感生命建筑》（*Emotional Bio-Architecture*，图 6-29，上）和《成长：卷须》（*Growth: Tendril*，图 6-29，下）。数字雕塑材料和创作工具的可塑性，使得数字雕塑具有强大的创新性和可能性，逐步成为新一代雕塑艺术家青睐的新工具。

图 6-28 苏詹妮·安珂的作品《起源与未来》

图 6-29 河口洋一郎的 3D 打印作品《情感生命建筑》(上) 和《成长：卷须》(下)

6.8 自然融合体验装置

沉浸式交互装置在于让观众通过间接的方式来体验环境的变化。与电影院类似的是,这些作品往往需要一个"黑暗环境"来使观众产生幻象和想象力。黑暗环境不仅可以使观众更易于集中注意力于艺术作品,而且也有利于营造一个模拟自然环境(如产生水流、碰撞或瀑布等声效)的空间,使观众得到更丰富的感官体验。teamLab 的许多大型互动装置就体现了这种回归自然的美学。teamLab 的领衔艺术家猪子寿之指出:"日本的早期绘画作品中,河川与大海等常常以线的集合来表现,而这些线条能够让人感受到某种生命的活力。我们认为古人观察世界的方法也是如此,即让自己成为自然的一部分。我们对传统的致敬,如交互式的瀑布不仅感觉更为'真实',更能消除观者与作品的界限,让观者被吸引进入作品的世界。"

为了与自然环境相呼应,2015 年,teamLab 创作了名为《夏樱与夏枫之呼应森林》的装置作品(图 6-30)。在日本御船山乐园里,该团队用灯光在每棵树上投射出不同的颜色,每棵树木都会像呼吸一般发出忽明忽暗的光。当人们靠近时,这些树木会发出声音,其投射的颜色也会改变。更神奇的是,这种改变会"传染"给其他的树木,像水波涟漪引起整个树林的灯光和声音变化。teamLab 在保证自然原本样貌的情况下将自然环境变成了一件装置艺术作品。人们在与装置互动的同时,与自然环境产生了新的关系。在 teamLab 的作品中还包含大量关于花、喷泉、森林和水流等自然元素,让观者在沉浸式的增强现实环境中感受大自然的美。此外,teamLab 还将虚景、实景结合起来创造出一种新的空间表现形式。在《锦鲤与人互动的水面映画》装置作品(图 6-31)中,设计师设置了一个有蓄水池的真实空间,通过水下的数字投影技术在水面上投射出五颜六色的锦鲤。人在水中行走的过程中会与锦鲤进行交互,当用手触摸锦鲤时会使其幻化为花朵。

图 6-30 交互装置《夏樱与夏枫之呼应森林》

teamLab 的装置作品不仅体现着科技之美,而且引领着人们认识自然、思考与自然相处的哲学。除了上文中提到的《夏樱与夏枫之呼应森林》外,teamLab 的很多装置也会通过营造自然的气氛,使观众产生沉浸感。2015 年,米兰世博会展出了《和谐:日本之亭》装置(图 6-32)。这是一个由数字投影构成的"虚拟水池",上面有可以随着观众行走改变颜色的圆盘,行人仿佛穿行在充满荷叶的池塘,水波投影也会随着行人行进而变化,产生一个如梦似幻的场景。目前,该作品被放置在"数字艺术博物馆"内,成为观众体验人造自然的景观之一。

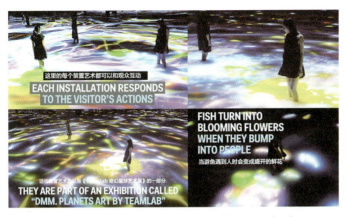

图 6-31 装置作品《锦鲤与人互动的水面映画》

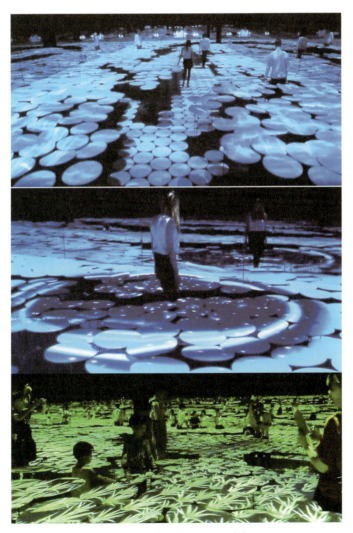

图 6-32 《和谐：日本之亭》

2018 年 6 月，由日本森大厦株式会社与日本艺术团体 teamLab 共同打造的全球第一家数字艺术

博物馆"无边界数字艺术博物馆"在日本东京开馆。该博物馆总面积约 1 万平方米，用超过 500 台计算机和 600 多台投影仪，打造出了一个大型的互动沉浸体验馆（图 6-33）。这些原本分散的互动艺术作品按照主题连接成一个整体。参观者可赏可玩，体验其中的惊喜和快乐。其中，《涂鸦自然——高山和深谷》装置作品（图 6-34）就通过一个有高低落差的多面体，模拟出一个仿真的山谷空间。该装置在原本平坦的地面上制造出了山坡与山谷的落差，观众可以在其中自由穿梭和玩耍。该装置通过数字投影技术创造了一个虚拟的自然生态系统，并由此诠释了 teamLab 将新媒体装置与自然相融合的东方美学理念，打造出一个如诗如画的意境。

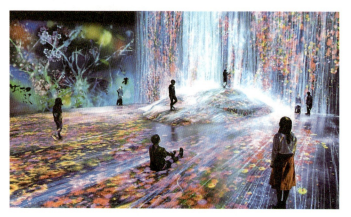

图 6-33　无边界数字艺术博物馆

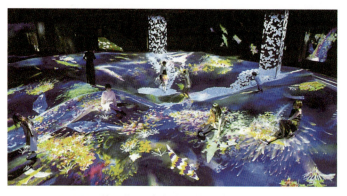

图 6-34　装置作品《涂鸦自然——高山和深谷》

6.9　综合材料与装置

奈丽·奥克斯曼博士被誉为当代世界上最大胆的跨学科思想家之一。她是麻省理工学院媒体实验室中介物质设计研究小组（Mediated Matter Group）负责人、材料生态学创始人，也是麻省理工学院媒体艺术与科学副教授、设计师和艺术家。奥克斯曼将艺术、科学和工程视为设计的一部分，并将设计师视为自然世界的园丁。她最著名的作品是 2014 年的"太空服"可穿戴设备《木星》（Mushtari，图 6-35，上和右下）和《土星》（Zuhal，图 6-35，左下）。通过复合材料 3D 打印技术和合成生物学，奥克斯曼设计团队将生命物质嵌入可穿戴服装的内部 3D 结构中。《木星》作品的肠胃状管道中充满了光合蓝藻和大肠杆菌，在阳光照射下可以生成氧气、糖和生物燃料。借助微生物

的帮助，该"服装"可以根据体温变色，热量高的区域会转换成红色，而体表热量低的区域则偏绿，光合作用与能量制造相互协同，增强了穿戴者的体能并成为生命自我循环系统。《土星》服装除了上述功能外，还可以帮助穿戴者抵御土星表面的漩涡风暴。这一套流浪者系列作品设想了人类在其他星球生存的可能性，其中的每件可穿戴服装都是包含了用于维持生命的各种元素的装置。

图 6-35　可穿戴服装《木星》(上和右下)和《土星》(左下)

流浪者系列作品（也称"星际游客盛装"系列可穿戴服装）是奥克斯曼领衔的中介物质设计研究小组与 Stratasys 公司、哈佛医学院和 Deskriptiv 设计团队共同开发的项目。除了《木星》和《土星》外，还包括 3D 服装《月球》(*Qumar*，图 6-36，左) 和《水星》(*Otaare*，图 6-36，右)。《月球》的灵感来自月球，球形的吊舱为阳光藻类提供生长空间并储存氧气和生物燃料。为了能够在水星上生存，《水星》服装在头部周围构建了一个保护性外骨骼并可以为佩戴者量身定制。这些作品都融合了生物工程合成的微生物，从而可以帮助穿戴者能够在外星恶劣环境中生存。通过生长与分形算

图 6-36　可穿戴服装《月球》(左)、《水星》(右)

法，仿生3D计算机程序可以计算产生更多种类的诸如珊瑚的自然生命结构（图6-37，上）。这些动态结构还能够根据人体数据不断生长（图6-37，下）。

图6-37　仿生编程的可生长珊瑚（上）与模特的身体数据匹配（下）

该项目制作的关键设备是Stratasys公司开发的世界首款混合材质3D打印机。Stratasys独有的三重喷射3D打印技术能够打印出透明或半透明的流体管道，这对于光合微生物来说非常重要。这些导管可以延伸约58米，内部管道直径从1毫米到2.5厘米不等，折叠后类似于人体肠胃消化系统或带有内部腔体的血管结构，其中的微生物会制造氧气、发出荧光、制造碳水化合物和生物能源等。这一系列生物材料3D打印作品表达了奥克斯曼"通过洞悉微观世界而探知未知世界"的设计理念。

奥克斯曼另一项获得设计大奖的作品是声学装置作品《双子座》（Gemini，图6-38）。设计师将铣削的木壳与3D打印的表皮结合在一起形成了一个半封闭的消声室，可以为斜倚在其中的人提供

图6-38　声学装置作品《双子座》

舒缓的声学环境。贵妃椅子内部的"皮肤"层模拟了子宫内绒毛触点。由于其特殊的声学结构，这种马鞍形设计具有吸音降噪的功能，因此人们躺在上面会重现子宫的终极宁静和胎儿的体验。该作品由旧金山现代艺术博物馆收藏。

讨论与实践

一、思考题

1. 请举例说明生物艺术的类型和表现形式。
2. 埃利亚松认为"艺术即环境"，请举例说明你的理解。
3. 爱德华多·卡茨的生转基因艺术是如何实现的？
4. 什么是材料生态学，对未来人类可持续发展有何意义？
5. 如何利用新媒体进行文化遗产进行重构和再创造？
6. 什么是 TED，请调研 TED 演讲涉及的科技艺术有哪些？
7. 艺术家是如何表现环境与生态主题的？

二、小组讨论与实践

现象透视：当前，互联网的内容形态正从图文向视频跃迁，用视频记录和表达成为日常。"剪映"App 由此异军突起（图 6-39）。该软件用智能化、云端化提升效率，同时为创作者提供灵感。如今，剪映提供的各种视频模板每天会被使用 5 410 万次。

图 6-39　国内流行的手机版"剪映"App 计算机专业版界面

头脑风暴：互联网内容的视频化成为大势所趋，新技术会产生新工具，使用这些工具又能聚集更多用户形成新的内容生态，剪映实现的云端创作颠覆了人们的创作习惯，突破时间和空间的限制。这也是剪映未来发展的新故事。

方案设计：请同学们下载剪映 App 或在笔记本计算机上下载其专业版，然后以班里的同学为角色，以校园为背景，拍摄一部表现当代大学生校园生活的励志微电影（5 分钟）。需要根据剧本，利用手机拍摄不同场景的视频素材，然后通过剪映模版进行加工剪辑并最后合成一部短片。注意短片应该主题鲜明，自然流畅，音画同步，可添加特效。

练习及思考

一、名词解释

1. 生物艺术
2. 转基因艺术
3. 材料生态学
4. 奈丽·奥克斯曼
5. TED 大会
6. 奥拉维尔·埃利亚松
7. 3D 打印技术
8. 环境生物学与艺术
9. 河口洋一郎
10. 兰登国际

二、简答题

1. 试通过生命伦理学分析爱德华多·卡茨的转基因艺术的挑战。
2. 埃利亚松是如何将环境变成艺术的，对科技艺术有何启示？
3. 斯米尔德的系列装置作品《雨云》的创作动机是什么？
4. 请举例说明 3D 打印在造型设计上的应用，并列举其创意规律。
5. 生物艺术涉及哪些学科和技术？请简述生物艺术的分类方法。
6. 请简述材料生态学对未来制造业与建筑行业技术创新的价值。
7. 组织培养的原理是什么？如何通过组织培养生产高附加值的生物产品？
8. 请从科学与艺术结合的角度分析奈丽·奥克斯曼"太空服"项目的意义。
9. 什么是 3D 打印技术？如何实现生物材料、陶瓷或玻璃等材料的打印？

三、思考题

1. 请举例说明什么是环境装置艺术，其表现的主题有哪些。
2. 动物与植物的组织培养技术有何不同？在艺术领域有哪些作品？
3. 转基因艺术探索了哪些生命伦理和宗教禁忌，对科技艺术有何启示？
4. 如何通过材料生态学来创新与改造人居环境？如何借鉴中国古代人民智慧？
5. 与传统制造方法相比，材料生态学制造技术的优点与问题有哪些？
6. 调研 MIT 媒体实验室的研究项目，并说明哪些设计方向是面向未来的。
7. 请阅读赫拉利的《未来简史》并分析科技艺术未来发展的可能性。
8. 如何通过 3D 打印来进行数字雕塑设计？试列举其技术上面临的障碍。
9. 环境生物学与生态艺术的研究对象与艺术方法有哪些？

第 7 课
科技艺术主题与创作

7.1　新材料的美学
7.2　纳米科技与艺术
7.3　文化记忆与传承
7.4　科技·娱乐·设计
7.5　拼贴与重构
7.6　科技艺术的标准
7.7　跨学科团队与设计
7.8　创意思维的步骤
7.9　创意课程设计
讨论与实践
练习及思考

科技艺术的创作主题往往与艺术家所处的时代息息相关。新媒体不仅是日常信息沟通的工具，而且是批判社会、表达观念和建构美学的载体。本课通过对当代科技艺术家作品的分析，探索这些作品的创作动机与表达的主题，例如对文化的思考，对环境与自然的思考，对娱乐、身份和价值观的思考等。本课还以科技艺术产品设计为例，介绍了科技艺术的标准和设计与创意的方法与步骤，如创意草图、思维导图和图表设计等内容，并提供了课程设计范本供读者参考。

7.1 新材料的美学

自然界在某一瞬间会展现令人惊叹的美丽，例如雨后出现的彩虹，其背后蕴含着物理或化学反应，在光线的奇妙照射下，呈现出万花筒般的迷幻景观。新材料往往会与艺术碰撞出火花。电磁学、感光科学、纳米技术、碳纤维、高分子化学等都会给人类带来新的发现和体验。瑞士摄影师法比安·奥夫纳借助高速摄影，用声波和铁磁流体捕捉科学之美，为观众展示了令人惊叹的迷幻照片。在 TED 的讲台上，奥夫纳现场示范了他的三张照片的制作过程以及背后的科学原理。其作品《镇纸水晶球 1 号》(*Millefiori No. 01*，图 7-1) 借助磁性玻璃板上铁磁流体的疏水属性，来形成类似大脑神经网络的美丽图案。他首先在磁性玻璃板上滴上一些含有微小金属颗粒的深色油状液体，再用注射器在铁磁流体上注射水彩颜料，随着颜料在铁磁流体的"运河"中自然扩散，就形成了一幅幅五彩斑斓的图画。奥夫纳作品背后的科学原理并不复杂，但其对新材料的不断尝试与探索才是成功的关键。"如果我不加解释地呈现这个图案，人们往往会根据自己想法来理解这幅画，而这往往更具诗意。"

图 7-1　作品《镇纸水晶球 1 号》

"科学是一种非常理性的方法，相反，艺术通常是一种对周围环境的情感体验，我想做的是将二者合二为一，这样我的图像不但可以打动观众的心，还能打动观众的大脑。"他的图像捕捉了自然现象的魔力，例如气泡、声波、向心力、彩虹色或铁磁流体的独特属性。他对基于物理科学的艺术的探索在当代艺术家中独树一帜。受到抽象画家杰克逊·波洛克的点彩画的启发，奥夫纳对光点的移动以及颜料在喷溅时的形态很感兴趣，他的作品《星云》(*Nebula*，图 7-2，左) 利用这些物理现象神奇地创造了宇宙星团，包括恒星、星系和天文现象。这些照片都是超时曝光的玻璃纤维的灯光轨迹。奥夫纳在漆黑的房间里通过移动来设计轨迹，然后将多个图像组合在一起形成了太空景观。作品《黑洞》(*Black Hole*，图 7-2，右) 是利用气球爆炸创造出的油彩四射的瞬间。为了捕捉这个神奇的时刻，他还将一个传感器连接到涂满油彩的气球，通过曝光凝固了爆炸中的油彩。"我特别喜欢这些图像，如果你仔细观察就会看到各个色调是如何开始相互混合的，蓝色和洋红色变成紫色，红色和黄色变成橙色……在几微秒内，颜料形成了最美丽的颜色组合，转瞬即逝，而留下了这些精彩的图案……"

图 7-2　作品《星云》（左）和《黑洞》（右）

7.2　纳米科技与艺术

　　纳米艺术是艺术、科学与技术交叉融合领域的一门新兴艺术，是基于超微领域（1 纳米 = 十亿分之一米）的景观，或者说是基于分子和原子级别的景观，是分子和原子尺度物质的自然结构。电子显微镜的发明从根本上改变了人们看待和理解世界的方式。得益于纳米艺术，科学家正在成为艺术家，寻常肉眼无法看到的奇妙景观成为镜头下的大千世界，如彩色扫描电子显微镜的花粉孢子图像——向日葵、牵牛花、蜀葵、百合、月见草和蓖麻等（图7-3，左上）。在牛津大学担任生物电子显微镜专家的路易丝·休斯在 30 纳米级别以数字方式为这张锈螨标本图像（图7-3，右上）添

图 7-3　花粉孢子图像（左上）、锈螨（右上）和纳米花卉（下）

加了颜色和灯光效果。萨亚里·比斯瓦斯使用气溶胶在覆盖二氧化钛薄膜的玻璃板上获得了纳米花（图 7-3，左下）并赢得了 2015 年纳米艺术竞赛大奖。科学家还利用分子/原子自组装技术得到硫化镉纳米花（图 7-3，右下）。美国科学家克里斯·奥尔费斯库认为电子显微镜可以揭示光无法穿透的原子世界，成为人们认识客观世界的工具。他策划了罗马尼亚国际纳米艺术节，并希望这个节日能引起公众对这项技术的认识："纳米艺术之于 21 世纪，就像摄影之于 20 世纪一样。" 2014 年，康奈尔艺术委员会双年展征集了纳米艺术作品，其主题是"亲密的宇宙学：纳米技术时代的尺度美学"。

纳米雕塑是科学家和艺术家通过化学和物理过程在分子和原子尺度上操纵物质创造的结构。这些结构通过扫描电子显微镜等强大的研究工具进行可视化，并通过不同的艺术和技术手段将科学图像进一步处理成为科技艺术品。路易丝·休斯制作的染色后的锈螨鳞甲电镜图像（图 7-4，A）展示了清晰的断层结构。纳米雕塑作品《奥巴马》（图 7-4，B）和《花花公子》（图 7-4，D）由美国密歇根州大学机械工程系教授约翰·哈特制造，每个纳米头像或图标包含 1.5 亿根碳纳米管，这些碳纳米管就像丛林中的树木一样垂直地排列着，每根碳纳米管都是中空圆柱体结构，其直径仅为人体头发的五万分之一。艺术家乔蒂·赫维茨的微型人体雕塑能够轻松放在人的头发上或放入针眼内（图 7-4，C，E）。意大利艺术家亚历山德罗·斯卡利和罗宾·古德的纳米雕塑《自由女神》（图 7-4，F）使用高能粒子束技术"雕刻"而成。日本艺术家 Takashi Kaito 的纳米雕塑《坐便器》（图 7-4，G）同样栩栩如生。

图 7-4　科学家与艺术家创作的各种纳米雕塑作品

2010 年，中国首届国际纳米艺术展在苏州科技文化艺术中心开幕。此次展览最终选出了 100 多个涉及绘画、摄影、装置、雕塑、多媒体、交互等多种形式的作品，是一届科普、艺术、视觉和听觉的盛宴。据纳米艺术展发起人、同济大学纳米科学家时东陆教授介绍，此次展览的独特之处在于它的原创性。该展览是中国首次利用艺术的想象对纳米尺度下的微观世界进行展示的活动。科学与

艺术在这里汇合碰撞升华成了纳米艺术。科学家在纳米的尺度里发现了艺术，艺术家与设计师在纳米的尺度下获取了灵感，带给人们的则是科学与艺术的双重享受。

7.3 文化记忆与传承

"天地有序，万物有灵。从宫苑庙堂、坊巷村落，到图画道俗、教化传薪，从保护、研究及数字虚拟重现，到新媒体交互艺术创作，清华大学美术学院等专业团队，数年来专注于中国文化遗产价值的深入研究，尊'厚德载物'，着力于科学艺术实践方法的创新探索，奉'行胜于言'。守青灯，阅旧纸，感怀史迹斑驳，因规矩万代有承；演新意，写新篇，仰观先人智慧，立颖秀异彩相映。共期雅涵复兴，共享春华秋实。"这是 2018 年 9 月，由清华大学美术学院设计团队主办的《万物有灵：数字文化遗产保护与创新成果展》的序言。该展览通过"文化＋艺术＋科技"的表现手法，从设计思维、用户视角，将数字展演、数字互动融为一体，带来有温度、可感知、可分享的文化体验。该展览通过对敦煌飞天（图 7-5，上）、故宫端门、《韩熙载夜宴图》等文化记忆的激活，以数字科技带动文化体验，成为推进文化遗产深入挖掘的一次创新探索。在数字媒体时代，这种可沉浸、可体验、可传播、可分享的艺术交流方式，不仅打破了以往对传统文化的认知局限，而且能够帮助人们身临其境地感受传统文化。

图 7-5　新媒体展览（上）、宋代原画（中）和交互装置《骷髅幻戏图》（下）

其中，新媒体装置《骷髅幻戏图》（图 7-5，下）以中国传统文化为创作主题，延展了南宋李嵩

原画（图 7-5，中，局部）中蕴含的生死观和中国传统文化的思维方式。观众通过团扇入画进入幻境，大骷髅控制着悬丝，小骷髅随着乐律跳动。人们可以通过交互技术对大小骷髅进行实时操控，通过即时的交互体验，感受操控与被操控的关系，深入理解和感受作品塑造的生死梦幻和诙谐之趣。

故宫馆藏珍宝《写生珍禽图》（图 7-6，左，局部）是中国五代时期著名画家黄筌的传世之作。画家用细密的线条和浓丽的色彩描绘了大自然中的众多生灵，在尺幅不大的绢素上画了昆虫、鸟雀及龟类共 24 只。珍禽均先以细劲的线条画出轮廓，然后赋以色彩。这些动物造型准确、严谨，特征鲜明。鸟雀或静立，或展翅，或滑翔，动作各异，生动活泼；昆虫有大有小，小的虽仅似豆粒，却刻画得十分精细，须爪毕现，双翅呈现透明状，鲜活如生；两只乌龟前后的透视关系准确，显示了作者娴熟的造型能力和精湛的笔墨技巧，令人赞叹不已。

2019 年，为了扩大故宫文物的影响力，故宫交互设计团队与中央美术学院数字媒体工作室等单位合作，对这批古画进行数字化创新。新媒体装置《故宫互动珍禽图》（图 7-6，右）是一个基于触摸屏的项目，当观众离它大约 1 米远时，屏幕中的珍禽异兽就会活跃起来。近距离欣赏这幅数字绘画时，屏幕中会播放一段动画来介绍《写生珍禽图》的由来。观众可以选择与某个珍禽异兽进行互动，可以喂食或逗引鸟儿，也可以通过相关介绍来了解某个生物的习性等科普知识。该项目还邀请中科院动物研究所的专家和故宫书画部的专家，对画中的珍禽做了非常学术化的鉴别，以使所有内容符合科学。为了完成动画，设计师按照原画绘制了上万张禽鸟的造型，使得原画的绘画质感得以保留。这些数字禽鸟不仅可以成为电影、游戏、装置艺术的角色，而且还可以经过 3D 打印或数字雕刻成为精美的工艺品。

图 7-6 《写生珍禽图》原画（左，局部）和装置《故宫互动珍禽图》制作过程（右）

2018 年 1 月，《数码巴比肯》大型数字艺术北京巡展的作品有中国艺术家冯梦波的游戏装置作品《真人快打之前传：花拳绣腿》。冯梦波是 1991 年中央美术学院版画系毕业生，作为当年电子游戏文化繁荣时期成长起来的一名粉丝，冯梦波深受 20 世纪 90 年代港台流行文化的影响，其作品经常探索电子游戏、街机游戏和香港动作电影等流行文化的主题。受到当年街机游戏《真人快打》的启发，该游戏装置作品的角色均以真实身份出场，并通过激烈的搏击体现游戏角色丰富的个性和幽默感。在谈到该作品的创意时，冯梦波说道：《真人快打》是关于现实的，这个游戏就是把真人放到一个舞台上，大战三百回合，正所谓以武会友。

冯梦波是中国最早进行计算机创作的艺术家之一。自 1993 年拥有第一台苹果计算机和电子合成器起，就创作了包括《私人照相簿》（图 7-7，右上）和《真人快打》（图 7-7，左上）等互动装置，尤其以运用电子游戏为媒介进行创作闻名于世。他的作品题材和媒介形式丰富，包括电子游戏、绘画、书法、摄影、录像和音乐表演。冯梦波的互动装置《阿Q》于 2004 年获得奥地利林茨电子艺术节互动艺术优异奖。《长征：重启》（图 7-7，下）是一个街机游戏形式的巨幕交互装置作品。2009 年该作品首展于北京尤伦斯当代艺术中心，游戏中包含了长城、遵义、延安、雪山、草地、798、天安门、太空等 12 个场景。观众可以化身为一个红军小战士，一路过关斩将。2010 年，纽约现代艺术馆收藏了这组作品并于 2015 年对外展出。

图 7-7　游戏装置作品《私人照相簿》（右上）、《真人快打》（左上）与《长征：重启》（下）

数字科技和文化遗产（包括博物馆）的结合，可以有效地完成文艺记忆的保护、传播与传承。大量的文物在历史更迭的过程中损毁，能够保存下来的无疑是珍品。这些珍品很多只能隔着玻璃柜欣赏，无法触摸，因此，观众对文物的感知极其匮乏。数字技术可以弥补这个缺憾。大英博物馆曾通过可交互的展台设计，让观众在浏览古代埃及木乃伊棺椁时，能够通过触摸屏来观察其内部构造并了解古埃及文化。数字技术可以把文化打造为一种可体验、可触碰、可交互的产品，并以极强的传播力把它发行到世界各地。特别是经过二次创意，这些文化记忆可以"活起来""动起来"，成为当代文化的一部分，成为年轻人喜欢的文化产品形态。

科技艺术是推动文化遗产保护与开发的重要推手。2012 年，艺术家杰弗里·肖带领一个团队在敦煌完成了一个增强现实的体验项目《净土》（图 7-8）。该项目以莫高窟第 220 号洞穴的壁画为真

实蓝本，重新构建了敦煌洞穴中非凡的绘画和雕塑，特别是关于东方药师佛的极乐世界的传说。完成后的场景是一个360°全景立体投影剧场，一个沉浸式虚拟仿真环境。佩戴3D眼镜的观众可以看到真实立体的壁画形象，骑着白象的飞天神佛、莲座上俯视信徒的庄严立像逐次浮现。修复后的壁画颜色华美、神色如真，配合着佛教音乐，让观众得到神圣的宗教体验。此外，该作品还对壁画中宴会场景进行了真实复原，当观众选中奏乐人物时，会出现乐器的模型动画与所奏音乐；选中舞蹈仕女时则会出现真人复原舞蹈表演。观众可以直观感受到千年前的艺术历史文化。

图 7-8　敦煌交互体验作品《净土》（局部）

《净土》采用了和真实洞窟同样的"手电筒"探宝模式。观众可以用小型LED手电筒模拟火炬照亮壁画，这种交互设计方式让观众身临其境地感受探索洞穴时的真实体验。作品的另外一个亮点是虚拟放大镜，观众可以通过放大细节并以超高分辨率来观看壁画中的特定物体，如一排香炉和两组音乐家演奏的乐器，这些物体都已被重建为浮出壁画的3D模型。观众还可以通过LED手电筒观看到敦煌彩塑当年的原始色彩，而现实中，这些鲜艳的颜色经过千年的砂石风化和侵蚀后几乎完全褪去了。最让观众激动的当属扫描到壁画歌舞场面时，从壁画中飘然而出的"飞天"舞蹈立体动画影像。这些立体动画来自北京舞蹈学院"飞天"舞蹈演员的表演，真实再现了受到印度和中东文化影响的中国古典佛教舞蹈的精彩场景，更加加深观众的体验。

《净土》项目期望用"虚拟洞窟壁画"来代替实景，以接纳更多观众同时参观，解决观众体验和原始洞窟文物保护的矛盾。在这个增强现实的项目中，每个进入"仿真洞窟"的观众都可以领到

一个类似 iPad 的手持"观摩器"。观众通过扫描"墙壁"的不同位置，就可以看到屏幕中的"壁画"（图 7-9）。该"增强现实体验馆"从另一个角度发挥了观众的参与热情，也为观众将"探索"壁画作为一项有趣的任务（如寻找宝藏）或游戏奠定了基础。《净土》项目为博物馆的文化遗产的展示、保存和创新服务提供了一个绝佳的创意与技术操作的范例。

图 7-9 《净土》中的 iPad 增强现实互动体验壁画

7.4 科技·娱乐·设计

21 世纪是一个数字与娱乐跨界整合的世纪。传统艺术因为数字技术的发展而推陈出新，各种新的娱乐方式也陆续产生，如互动墙面、VR、情景 VR 游戏、虚拟飞行体验等。数字科技成为这些互动艺术的技术支撑和实现手段，日益体现出其强大的生命力。早在 20 世纪 80 年代，人们就开始注意到了科技、娱乐、设计这三者的联动关系。TED 分别由"科技""娱乐""设计"三个英文单词首字母组成，这三个广泛的交叉领域共同塑造着人们的未来。TED 机构诞生于 1984 年，其发起人是理查德·沃曼。从 2001 年起，媒体大亨克里斯·安德森接管 TED 并运营 TED 大会。每年 3 月，TED 大会都会在北美召集众多科学、设计、文学、音乐等领域的杰出人物，分享关于技术、社会、人的思考和探索。TED 盛会涵盖了几乎所有主题，包括科学、文化、艺术、学术和商业以及全球的主要问题（图 7-10）。微软前总裁比尔·盖茨、英国动物学家珍妮·古道尔、美国建筑大师弗兰克·盖里、歌手保罗·西蒙、国际设计大师菲利普·斯达克都曾经担任过大会演讲嘉宾。

将"科技""娱乐"以及"设计"结合得最好的企业首推全球数字娱乐的翘楚迪士尼集团。作为一家集动画、旅游、公园娱乐和媒体经营于一体的公司，迪士尼对技术推进娱乐有着长期的战略。早

图 7-10　TED 大会已成为展示技术创新和分享创意的盛会

在 20 世纪 70 年代，迪士尼集团就有了"迪士尼乐园幻想工程师"的职位，为公园的技术创新及游客体验创新制订战略规划。皮克斯动画工作室创始人之一、著名动画导演约翰·拉塞特就曾经担任过皮克斯动画工作室和华特·迪士尼动画工作室的首席创意官以及华特·迪士尼幻想工程的首席创意顾问。科技艺术是迪士尼乐园的法宝，例如上海迪士尼乐园安装的大型 3D 飞行体验项目《翱翔，飞越地平线》（图 7-11）就通过 4D 悬空座椅、立体眼镜带给游客全新的空中鸟瞰地球美景的体验。人们迎着疾劲的阵风与海浪飞溅的水珠，在 10 分钟内穿越大峡谷、飞过浩瀚的海洋、穿过雄伟长城和上海世贸大厦，在空中领略了法国埃菲尔铁塔、美国白宫和英国伦敦大桥的胜景后，最终回到北京天安门广场。

图 7-11　上海迪士尼乐园安装的大型 3D 飞行体验项目

在数字媒体时代,优质的用户体验不仅来自人性化的服务,更重要的是源于企业不断的科技创新。后疫情时代,为了丰富游客的体验,迪士尼乐园不断推陈出新,其最新成员是《星球大战》主题的"银河边缘"(*Galaxy Edge*)的仿真实景+增强现实的沉浸体验以及数字影像全息投影(图 7-12)。这个创新项目不仅给全世界超过千万的"星战粉丝"带来了更多的惊喜,也为数字时代成长起来的青少年带来了他们所熟悉的媒体与互动体验。2021 年 12 月,迪士尼已成功申请了一项名为"虚拟世界模拟器"的系统专利,该系统支持用户不用耳机或眼镜即可体验立体的数字世界。这是超越传统增强现实或虚拟现实的重要一步,其核心是一系列结合了 SLAM 技术(同步定位和映射)的高速高清投影仪。该系统可以持续跟踪游客的位置并从他们独特的角度显示正确的"视图",使众多游客能够在不同的位置同时体验 3D 虚拟世界,而无须借助任何可穿戴外围设备。该技术将会很快推广到全球的迪士尼世界的互动体验厅、沉浸餐厅(图 7-12,右下)和度假酒店,给大家带来全新的感受。

图 7-12　星战主题体验馆(右上)的 AR 角色(左)及沉浸餐厅(右下)

跨媒体艺术家葛兰·列维是卡内基-梅隆大学(CMU)艺术学院的终身教授,教授计算和交互媒体艺术,同时还在 CMU 设计学院、建筑学院、计算机科学学院和娱乐技术学院担任教职。2006 年,列维通过开源工具包 openFrameworks 设计了一个装置《足球》(*Footfalls*,图 7-13,上)。这是一个吸引人的互动娱乐项目,观众通过跺脚就可以让 6 米高的投影屏幕顶端的虚拟"小球"滚落下来,而且跺脚声音越大,滚落的小球越多(跺脚的声音由传感器检测)。同时,观众还可以伸开双臂来"接住"下落中的小球并把它们抛出去。该项目首次在日本东京国际交流中心展出并引起了观众的极大兴趣。在 2013 年到 2015 年间,列维还推出了一个实时互动的装置作品《增强现实手系列》(*The Augmented Hand Series*,图 7-13,下)。该作品可以通过装置扫描游客的手并进行实时处理,然后呈现出超过 20 种神奇的"魔术手"。这个好玩有趣的装置吸引了众多观众来体验,成为人们乐此不疲的娱乐项目。列维教授负责 CMU 的 BCSA(艺术+技术)学位项目,除了必修的计算机课程外,他特别鼓励学生从计算机图形学、计算机动画、计算机视觉、计算机音乐、机器人技术和人工智能等领域找寻自己感兴趣的发展方向。

图 7-13　交互装置《足球》（上）和增强现实《增强手系列》（下）

7.5　拼贴与重构

　　解构、重组和拼贴是后现代主义的主要创作手法之一。解构主义艺术首先开始于杜尚、达达和超现实主义的"跨界"美学，同时也是激浪派、偶发艺术和行为艺术的渊源之一。达达艺术家汉娜·霍赫以创作政治蒙太奇和拼贴艺术作品而闻名，她从流行媒体中获取文字和图像，并将其转化为对当时魏玛德国政府的讽刺。她的批评特别集中在性别问题上，并以开创性的女权主义艺术家而闻名。她在1920年制作的《美丽的女孩》（*Das Schone Madchen*，图7-14，左）就是针对广告中的理想女性形象的反讽。解构主义之父雅克·德里达是将"解构"的概念引入文化领域的第一人，同期的波普艺术家也将"拼贴"与"流行文化"紧密相联。作为战后最为流行的艺术思潮，解构、重组和拼贴在波普艺术中的地位非凡且并驾齐驱。著名波普艺术家罗伯特·劳申伯格在1970年创作的《符号》（*Sign*，图7-14，右）就是拼贴艺术的代表作。他利用丝网漏印技术，把新闻图片翻拍、剪贴并重叠印在一个画面上，其上有越南战争、黑人领袖马丁·路德·金、暗杀名人事件、肯尼迪施政演说、登陆月球的宇航员、追求性解放的嬉皮士等图像。劳申伯格将这些大众所熟知的"时代符号"拼贴成为一幅绝妙的"世纪群像"。劳申伯格还常采用生活中的寻常之物来构成画面——如啤酒瓶、废纸盒、旧轮胎、报纸、照片、绳子、麻袋、枕头等。他将达达艺术的现成品与抽象主义的行动绘画结合起来，创造了著名的"综合媒材绘画"，即在画布上除了出现笔的痕迹外，还有照片、剪报甚至一些实物，各拼贴元素之间的某种关系就是画家想说明的主题。

图 7-14　拼贴艺术《美丽的女孩》(左)和《符号》(右)

媒介大师麦克卢汉指出:"两种媒介杂交或交汇的时刻,是发现真理和给人启示的时刻,也是新媒介形式诞生的时刻。"法国语言学家费尔迪南·索绪尔认为,世界是由各种关系而非事物构成的。在任何既定情境里,一种因素的本质就其本身而言是没有意义的,它的意义由它和既定情境中的其他因素之间的关系决定。撇开时间因素,系统的共时性特征包括多元性、多样性、相关性、整体性、局域性、开放性、封闭性、有效性、复杂性等。对比与夸张是绘画、动漫、舞蹈、戏剧和相声表演等艺术经常采用的手段,也是人类社会最早用于艺术创作的手法。数字拼贴所蕴含的美学意义,就是通过数字图像处理工具,以"意识流"为拼贴手法,跨越时空,将历史与现实进行重构或"挪用",产生荒诞的效果。例如,通过将历史照片的人物进行替换,把当代的大学生放到民国时期的老照片环境中,就可以营造出多重的矛盾性,使作品充满荒诞和神奇的意境(图 7-15)。同样,借鉴电影《阿凡达》中的"猫眼纳美人"的造型,也可以将普通照片"化腐朽为神奇",变成充满奇幻和荒诞感的人物形象(图 7-16)。

图 7-15　当代大学生与民国老照片的环境合成作品

图 7-16　通过数字特效将普通照片变幻为"猫眼纳美人"造型

7.6　科技艺术的标准

科技艺术代表了未来,也成为当下各种艺术体验活动中最耀眼的新星。2021 年 5 月,一场名为"科幻世"的科技艺术概念展在北京石景山区首钢园区展开。首钢园的高炉是首钢园区极具代表性的工业遗址之一。它见证了首都的发展历程和首钢人砥砺奋进的拼搏精神。此届科技艺术展延续了"首钢精神",以新技术、新媒体使沉寂的高炉重新沸腾,用科幻 + 艺术 + 工业的理念延续了这段辉煌的历史。观众在展开对宇宙未来想象的同时,得以置身于"赛博朋克"式的工业场景内部——二者联袂互动,相得益彰。此次展览通过科幻主题,向观众展示了新媒体的表现力。位于高炉中心舞台的灯光投影采用了 3D Mapping 投影技术配合全息舞台表演,将球幕投影作品《原点》的影像投影至高炉炉体,将展览的气氛推向高潮。投影以概括的形式,展现绚丽的光波、火光四射的熔炉、工人们的辛勤劳作,以及指向未来的数字革命、人工智能、深空探测。在短时间内浓缩时空,带给人们极大的震撼,表现了人类文明通过文学、艺术、建筑、科技不断构建新空间的演进历程。3D 投影与高炉的完美结合,让首钢高炉有了新的意义和内涵,作品通过对过去、现在与未来的时空叠加,让观众切实地感受到了科技艺术的魅力(图 7-17)。

从创意设计的方法论角度来看,所有的科技艺术作品或新媒体艺术作品,其创作思路都围绕着三条主线或三圆叠加模型(图 7-18,上)展开:一是主题与价值体现(思想性),其重点是家国情怀、民族文化、科学普及、人文关怀以及认同感、共同信仰及价值观;二为故事与情感体现(艺术性),包括艺术语言、文化符号、表现性、时代感、体验感与代入感;三是技术与表现能力(技术性)。科技艺术的核心在于新技术、新媒体与新颖的表现手法,特别是沉浸体验、奇观体验、镜头感、画面感、交互性以及作品的完整性等。

三圆叠加模型强调了科技艺术作品创意是思想性、艺术性与技术性的统一。其中,思想性结合艺术性代表价值体验,艺术性结合技术性代表沉浸体验,而技术性与思想性结合产生奇妙体验。三者中心的结合部分为综合体验,代表了作品表现能力达到最佳状态,也是国内数字媒体艺术类大赛一等奖的作品标准。如果用雷达图(图 7-18,下)体现这些指标,即可从量化分析得到其各自的权重。

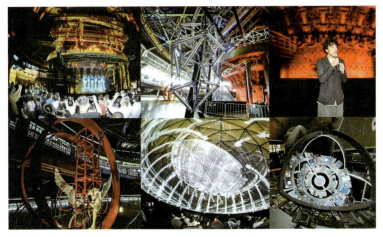

图 7-17 首钢园"科幻世"科技艺术展

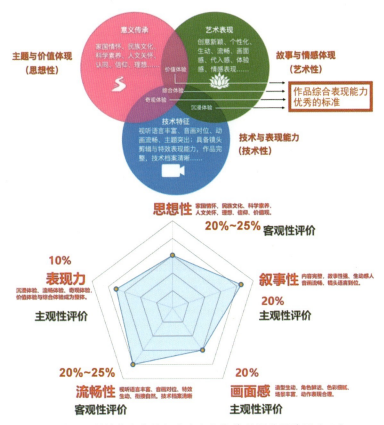

图 7-18 科技艺术作品标准（上）和作品评分雷达图（下）

思想性通常约占四分之一（20%~25%），这个指标更具客观性；叙事性和画面感均体现了艺术指标，各占 20%；技术性体现在流畅性和完整度上，占比 20%~25%；最后一项是作品表现力，该指标是思想性、艺术性与技术性的综合体现或作品的整体印象，更偏主观评价，占比约 10%。该雷达模型强调了叙事性与流畅性的意义，说明了情感体验是科技艺术的核心。

科技艺术作品如何才能体现思想性、艺术性与技术性的统一？可以从2022年北京冬季奥运会开幕式8分钟倒计时片头动画得到一些启示。北京冬奥会开幕当天，恰逢二十四节气中的立春。立春这个节气，代表了仍在冰天雪地的季节里的人们憧憬和期待春天到来的节日。将这个天寒地冻的日子命名为春天的起点，是因为中国人认为，寒冬常常孕育着新的生机。"随风潜入夜，润物细无声。"语出唐代诗人杜甫《春夜喜雨》。这是一首描绘春夜喜雨，表现喜悦心情的名作。伴随着一句句相应的古诗，二十四节气短片以自然而充满东方哲理之美的方式为冬奥会开幕倒计时。

冬奥会开幕式总导演张艺谋受访时透露，正是因为立春，才有了灵感，用二十四节气去讲述中国的传统文化。开幕式倒计时短片中，精美多样的视频内容，配合隽永优美的古诗词，从雨水开始，到立春结束，每一帧都是电影大片级别，其中的中国式浪漫令人惊叹（图7-19）。从科技艺术角度可以感受到，该短片无论是在弘扬民族文化，宣传奥运拼搏精神，还是在叙事性、画面感与流畅性上，都达到了很高的水准，给观众带来了美的享受、心灵的启迪与中华儿女发自内心的民族自豪感。

图7-19　2022年北京冬奥会开幕式倒计时短片截图

7.7　跨学科团队与设计

科技艺术作品设计与多层面的技术、艺术、工程与营销知识有关，跨学科设计或者跨学科团队的协同必不可少。正因为如此，以"创意"为核心的产品与服务设计公司——美国IDEO公司对人才的重视远远超过其他公司。该公司有着一群能够触类旁通的"怪才"。除了有传统的工业设计师、艺术家外，还有心理学家、语言学家、计算机专家、建筑师和商务管理学家等。他们爱好广泛，登山攀岩、去亚马孙捕鸟、骑车环绕阿尔卑斯山等大量古怪的经历与爱好成为他们创意的源泉。公司的项目团队由设计调研人员、产品设计师、用户体验设计师、商业设计师、工程师和建模师等构成，团队成员的背景和专业截然不同。在设计的验证过程中，真正有相关行业背景的设计师不超过一两名，更多的专家则来自其他行业。这样的安排就是为了让团队不要被所谓的"经验"所束缚，而是集思广益，从多方获取设计的灵感，从而实现创新的突破。IDEO特别鼓励跨学科和多面性。传统

设计学院各个专业泾渭分明，而 IDEO 首开跨学科合作的先河，让大家可以各取所长。跨学科交流不仅可以避免固执和钻牛角尖，而且可以让每一个队员面对共同的问题，跨出自己的舒适区，挑战自己的创意和思维，这对团队的打造和长期运作也非常必要。

跨学科交流为什么能激发创新思维？其理由有以下几个方面。一是联想反应，联想是产生新观念的基本条件之一。跨学科交流的新想法，往往能引发他人的联想，并产生连锁反应。二是热情感染。从不同的角度思考问题最能激发人的热情。自由发言、相互影响、相互感染、触类旁通，能突破固有观念的束缚，最大限度地释放创造力。三是竞争意识。人都有争强好胜的心理。在竞争环境中，人的心理活动效率可提高 50% 或更多。组员的竞相发言，可以不断地开动思维机器。四是个人欲望。在宽松的讨论或辩论过程中，个人可以充分表达自己的观点。创意需要环境，如果没有一定的自由和乐趣，员工是不可能有创造性的。因此，在 IDEO 公司，工作就是娱乐，集体讨论就是科学，而最重要的规则就是打破规则。该公司处处体现了创意环境：计算机屏幕上展示着各种设计图，涂鸦墙上还有各种即时贴和创意小工具，桌上堆满了设计底稿，厚纸板、泡沫、木块和塑料制作的设计原型更是随处可见。IDEO 的各个工作室都有其"魔术盒"，收集了各种各样有趣的东西，如新式材料、奇异装置等，这些物品都是员工们收集后共享在工作室以为大家提供灵感或带来快乐的（图 7-20）。这看似混乱的场景却闪现着创造性。IDEO 允许每间工作室都拥有自己独有的特色，有其团队的象征物，能讲述关于这个工作室的员工和工作室的故事（图 7-21）。

图 7-20　个性工作室的环境有助于各种创新实践

图 7-21　每间工作室都有不同的文化和故事

对于设计师和艺术家来说,放松和休息也是创意环境因素的重要部分。人们在高度紧张思考之后应该去散步、看电影或去健身房运动一下。在进行创造性思考时,不仅要做好准备并认真思考问题,而且放松也是创意产生的必要步骤。好想法往往是通过身体放松或者转移大脑兴奋点后得到的。例如,睡眠可以帮助酝酿创意,大脑往往会在梦中重构或者激活事物之间的联系,脑科学也证明了"潜意识"或者"冥想"在创意思维中的重要作用。对于设计师来说,所有事物都能以一种灵巧的方式组合成新的综合体。当用比较间接和迂回的角度去看事情时,其意义反而更容易彰显出来。就像一个寻常的女孩,当走入一个绘有长翅膀的墙面,就会幻化为"天使"(图7-22),两个完全不同的事物的组合往往产生出人意料的创意。总之,创意是一项"烧脑"的工作,特别需要左脑与右脑的相互配合,IDEO公司的经验证明了这个结论。

图 7-22 事物的组合往往会产生出人意料的创意

7.8 创意思维的步骤

设计思维是一整套关于设计与创意的工作流程与方法。早在 20 世纪 80 年代,斯坦福大学教授、美国著名设计师、设计教育家拉夫·费斯特就创办了斯坦福设计联合项目并鼓励通过"产教融合"和"学科交叉"来克服传统设计教育"闭门造车"、理论不联系实际的弊端。1991 年,IDEO 设计公司创始人戴维·凯利开始在斯坦福大学任教并逐步推广该公司探索的一套基于市场与实践的设计方法论或设计思维。

设计思维最初源于传统的设计方法论,即需求与发现(need-finding)、头脑风暴(brainstorming)、原型设计(prototyping)和产品检验(testing)这样一整套产品创意与开发的流程。1991 年,IDEO 公司设计师比尔·莫格里奇等人在担任斯坦福大学设计学院教授时,将这套设计方法整理创新成为交互设计的基础(图 7-23)。莫格里奇等人将该方法归纳为五大类:同理心(理解、观察、提问、访谈)、需求定位(头脑风暴、焦点小组、竞品分析、用户行为地图等)、创意、尝试或者观点诠释(point of view, POV)、可视化(原型设计、视觉化思维)、检验(产品推进、迭代、用户反馈、螺旋式创新)。其中,同理心(empathy)或与用户共鸣是问题研究的开始,也是这个设计思维的关键。观察、访谈、角色模拟、情景化用户和故事板设计是这一步骤所采用的主要方法。与此同时,VB 之父、Cooper 交互设计公司总裁艾伦·库珀将该方法总结为"目标导向设计"(goal-directed design)。

图 7-23　创意设计思维流程图

设计思维的核心是以人类学、人种学和社会学所构建的田野调查（Fieldwork）的研究实践为基础，通过观察、访谈、记录和分析推理出有价值的结论。田野调查就是研究者亲自进入某一社区，通过直接观察、访谈、居住体验等参与方式获取第一手研究资料的过程。该方法在早期西方探险家或殖民者对非洲、亚洲和太平洋岛屿国家的土著居民的研究中被广泛采用，并成为一整套行之有效的科学研究方法。2004 年，英国设计委员会提出的双钻石设计流程模型（图 7-24）反映了在设计过程中思维发散与收敛的过程。该流程强调前期研究，并在此基础之上得出最终的解决方案。因为这样的方案是经过了精挑细选、反复对比和仔细验证，因此能确保产品投入市场后不会有太高的风险。英国设计协会将该设计过程分为四个阶段："探索""定义""发展"和"执行"，可以归纳为"发散思维，创造情景；聚焦问题，甄选方案；创意思考，视觉设计；迭代模型和深入设计"。这个过程环环相扣，形成了完整的设计链条。

双钻石设计流程分为两个步骤，前面是确认问题的发散和收敛阶段，后面则是制定与执行方案的发散和收敛阶段。该模型强调四个基本宗旨：从用户出发、分析思维与直觉思维相结合、善于发散—收敛的创意方法以及团队协作模式。该过程是思维不断发散和聚拢，左脑（聚拢）与右脑（发散）不断碰撞、迭代和激荡的循环过程，符合大脑创意的规律。由于是发散思维与聚合思维的结合，因此就形成了一个波浪状的"菱形"设计流程。从"探索"到"定义"为发散思维到分析思维的过程，"发展"与"执行"则是创意的核心。目前，双钻石设计流程已经成为设计学领域的重要实践指南。

图 7-24　英国设计委员会提出的双钻石设计流程模型

设计思维完整体现了创意的规律与方法。20世纪60年代初,美国智威汤逊广告公司资深顾问及创意总监、广告创意大师詹姆斯·韦伯·扬撰写了一本名为《创意的生成》的小册子,回答了"如何才能产生创意"这个让无数人头疼的问题。他认为知识仅仅是激发创意思考的基础,必须被消化吸收,才能形成新的组合和关系,从而产出真正令人惊叹的创意。因此,"创意是旧元素的新组合"是洞悉创意奥秘的钥匙。韦伯·扬认为,创意生成的核心在于能够洞悉不同事物之间的相关性。而要做到这一点,应该采取的步骤就是五步法:资料收集、头脑消化、酝酿创意、突发奇想、检验设想。首先,要让大脑尽量吸收原始素材。韦伯·扬指出:"收集原始素材并非像听上去那么简单。它如此琐碎、枯燥,以至于我们总想敬而远之,把原本应该花在素材收集上的时间,用在了天马行空的想象和白日梦上。我们守株待兔,期望灵感不期而至,而不是踏踏实实地花时间去系统地收集原始素材。我们一直试图直接进入创意生成的第四阶段,并想忽略或者逃避之前的几个步骤。"

因此,韦伯·扬建议通过卡片分类箱来建立索引。这种方法不仅可以让素材整理工作变得井然有序,而且能帮助发现知识系统的缺失之处。更为重要的是,这样做可以对抗惰性,为后期的酝酿创意做足准备工作。历史上,对各种素材的收集和整理是博物学家或者人类学家的职业特征。达尔文就是在收集了大量动植物标本并进行地质观察的基础上,出版了震动世界的《物种起源》。通过建立剪贴本或文件箱来整理收集的素材是一个好的想法,这些搜集的素材足以建立一个用之不竭的创意簿(图7-25)。在数字媒体和云服务时代,通过网络获取各种数字资源也是设计师的基本能力之一。强烈的好奇心和广泛的知识涉猎无疑是创意的法宝。

图 7-25　素材箱是一个灵感和想象的源泉

消化酝酿与突发奇想是创意生成的重要过程。可以去听音乐、看电影或演出、读诗和侦探小说。总之,要想办法充分刺激自己的想象力和感知力。小组讨论和头脑风暴也是创意来源之一。IDEO设计公司的创始人凯利就认为"创意引擎"就是集体讨论方式,特别是"动手思考",即大家讨论时,发言者可以借助插图、模型、玩具、硬纸板、卡片或者任何能够启发集体创意的物体来进行示范(图7-26)。现代社会越来越重视"团队合作",这是因为个人在经历、学识、专长等方面的差异,很难独立解决问题。而多人协作就有可能成功。大文豪萧伯纳先生曾经说过一句名言:"如果你有一种思想,我也有一种思想,通过交流我们就拥有了两种思想。"集思广益的集体智慧会碰撞出大量的火花,很多新颖的创意会不期而至。

图 7-26　借助小组讨论与动手实践的创意工作营

创意生成的最后阶段是检验设想，深入设计。这个阶段是在创意生成过程中所必须经历的。韦伯·扬指出："必须把刚诞生的创意放到现实世界中接受考验，发现问题并进行调整和修改，只有这样，才能让创意适应现实情况或达到理想状态。"因此，与客户充分研讨方案，寻找专家咨询，在网络和论坛"潜水"讨论，这些都可以得到建设性的意见和建议。一个好的创意本身就具备"自我扩充"的品质，可激励人们产生更多的想法，帮助自己变得更加完善和可行。

7.9　创意课程设计

科技艺术课程的创意实践同样遵循设计思维的规律。该实践流程包括项目立项、调查研究、情境建模、定义需求、概念设计、细化设计以及修改设计等环节，最后以设计任务书、小组简报（PPT）汇报和课程作业展的形式呈现（图 7-27）。项目团队既可以选择校内服务，如宿舍环境、校内交通、食堂餐饮、社交及文化、外卖快递、洗浴设施、健身运动设施等，也可以选择面向社会的研究，如旅游文化、购物商场、儿童阅读、健身服务、宠物服务、医疗环境、老人及特殊人群关爱等。为了更清晰地分解任务，并参考企业设计团队的项目管理方式，作者设计了一个"课程实践进程和量化评估检查表"（图 7-28）将创意体验设计流程进行分解，并以项目小组的形式对产品和服务进行设计和量化评估，来完成课程实践练习。该量化评估进程表将创意实践设计的流程与任务清晰化和表格化，为设计实践提供基本的流程与方法，特别是其中的"核心问题"为创意实践设计各阶段提供

图 7-27　交互设计课程以学生项目团队为核心进行实践

各研究小组根据进程表来检查项目完成情况并在各选项中确认 小组组长（项目经理）， 研究课题小组成员：

课程选题（20%）*	用户调研（20%）*	原型设计（25%）**	深入设计（25%）**	报告与展示（10%）***
□ 研究的意义与价值 □ 目标产品或服务对象 □ 文献法（网络-论文-检索） □ 商业模式画布 □ 项目计划（时间-任务-分工） □ 设计研究可行性分析 □ 前期项目PPT说明	□ 访谈法+观察法（照片，视频等） □ 问卷调查+五维雷达图分析 □ 服务蓝图，利益相关者地图 □ KANO分析法（照片，视频等） □ SWOT竞品分析矩阵图 □ 顾客旅程地图+服务触点（TP） □ 用户画像和故事卡	□ 设计原型草图 □ 创新服务流程图 □ 信息结构图（线上模型） □ 交互产品界面设计 □ 产品模型及说明（2D+3D） □ 头脑风暴图（蛛网图） □ 产品商业模式画布	□ 简单实物模型（塑料，硬纸板） □ 高清界面设计（PS） □ 该产品的创新性体验分析 □ 服务的创新模式分析 □ 产品可持续竞争力分析 □ 科技趋势与SWOT竞品分析 □ 产品体验模型与故事板	□ 规范设计报告书 □ 简报PPT设计与制作 □ 小组项目成果汇报会 □ 展板设计与制作 □ 课程作业汇报展览 □ 创新团队策划书 □ 产品商业前景和风险分析
核心问题：同理心与观察 ● 该产品或服务对象是谁？ ● 产品商业模式画布分析？ ● 设计调研的可行性？ ● 相关用户调研的可行性？ ● 这个选题有何意义和创新？ ● 该选题预期取得什么成果？ ● 小组如何分工？	核心问题：用户研究与故事卡 ● 你看到了什么？ ● 你了解到了什么？ ● 你问到了什么？ ● 你总结到了什么？ ● 你对该服务或产品亲自尝试过吗？ ● 能把纳痛点分析出同类产品吗？ ● 能发现痛点并设想解决方案吗？	核心问题：头脑风暴与设计 ● 该原型设计的优势在哪里？ ● 该原型设计费钱费事吗？ ● 该原型设计环保吗？ ● 同舍全同学喜欢你的设计吗？ ● 该设计有不确定的风险？ ● 该产品可持续竞争力在哪里？如技术-服务-价格-品牌等	核心问题：设计与创新性 ● 什么是该产品的可用性？ ● 该产品的体验优势在哪里？ ● 功能-易用性-价格一同吗？ ● 该产品的潜在服务有哪些？ ● 竞争性产品或界面设计有何缺陷？ ● 该产品的民族性认知与认同感？	核心问题：规范化设计 ● 报告书是否规范，美观？ ● 简报设计是否简洁清晰？ ● 如何进行演讲和阐述？ ● 如何设计汇报展板？ ● 团队分工与合作性？ ● 创新与创业的可行性？ ● 团队项目进一步的策划？
观察与思考（立项阶段）	整理与分析（调研阶段）	研讨与设计（创意阶段）	完善与规范（深入阶段）	演示与推广（展示阶段）
备注栏： 第1周8课时，小组立项，分组5人，文献法，初步汇报（前期调研的PPT项目说明）提供设计的大致方向与范围。人员分工与责任。	备注栏： 第2周8课时，项目调研+课堂研讨，服务研究分析法（中期PPT项目说明）目前同类服务的普遍问题？市场空白点？用户群分析？新技术商机？	备注栏： 第3周16课时，创意说明汇报会。原创整理，原型设计头脑风暴。（同类？前景？优势？风险？创新点？与现有产品的矛盾？）	备注栏： 第3周8课时，深入设计展示会。手绘，模型，实物，三维建模。详细设计效果图。规范化说明图。报告书的整理与撰写。	备注栏： 第4周8课时，课程设计成果汇报会。PPT报告答辩和现场演示会。设计原型分析。教师讲评。展板设计与课程作业展。

*该部分选项可以任选5项，**该部分选项可以任选4项，***该部分选项可以任选2项

图7-28 "创意设计与实践"课程进程量化评估表

了目标。该图表简洁、清晰，可以通过进程管理与模拟实践的方法，让学生熟悉创意设计的基本流程和产品研发的环节。该流程的各环节均需要提供交付物，如产品概念图、业务流程图、功能结构图、信息架构图、界面 UI 与交互设计等，这与企业团队的提交文档一致。

讨论与实践

一、思考题

1. 什么是设计思维？设计思维过程可分为哪两个主要过程？

2. 创意的实质是什么？创意所遵循的五个步骤是什么？

3. 为什么说"创意"是源于左右脑的相互碰撞？

4. 为什么充足的睡眠对创意的产生非常重要？

5. 试举例说明什么是有助于创意的环境。

6. 创意心理学的原则是什么？为什么要强调艺术与技术的融合？

7. 科技艺术作品的标准是什么？如何达到思想性、艺术性与技术性的统一？

二、小组讨论与实践

现象透视：芝加哥千禧公园的皇冠喷泉（图 7-29）由西班牙艺术家詹米·皮兰萨设计，该喷泉有一个由计算机控制的 15 米高的显示屏幕，交替播放着代表芝加哥的 1 000 个市民的不同笑脸。每隔一段时间，屏幕中的人像口中就会喷出水柱，为游客带来惊喜。这个互动式的作品赋予了雕塑新的意义，打破了传统雕塑的刻板印象。

图 7-29　芝加哥千禧公园的皇冠喷泉

头脑风暴：在城市公共广场将装置、影像与现场体验相结合，把传统雕塑变成欢乐互动体验，已成为公共环境艺术设计的新亮点。请思考在手机媒体时代，如何将手机自拍、动态图像和短视频通过公共装置进行分享？

方案设计：思考如何通过 Wi-Fi 将互动装置、个人影像和创意设计相结合，打造自由"涂鸦式"的公共艺术装置？请给出设计方案和详细技术路线。如何寻找游客、城市管理者和交互作品本身的契合点？

练习及思考

一、名词解释

1. 纳米艺术
2. 汉娜·霍赫
3. 拼贴与重构
4. 冯梦波
5. 双钻石设计流程模型
6. 头脑风暴

二、简答题

1. 请简述 IDEO 公司对创意与设计规律的研究方法。
2. 试分析新媒体装置《故宫互动珍禽图》在主题表现与交互体验的特色。
3. AR 与 VR 技术是如何应用在表演、游戏及娱乐产业的？
4. 请调研迪士尼乐园并总结归纳科技艺术在娱乐产业中的应用。
5. 请以北京冬奥会宣传片为例，分析如何达到思想性、艺术性与技术性的统一？
6. 请网络调研并总结艺术家毕加索、杜尚与埃利亚松等人的艺术创作方法。
7. 试分析比较苹果公司、微软公司、青蛙设计与 IDEO 公司的设计方法的异同。
8. 纳米艺术创作在学术性与实践性上有何意义和价值？
9. 如何寻找和发现网络创意资源？有哪些著名的艺术家或设计师网络社区？

三、思考题

1. 请举例说明"解构、重组和拼贴"在当代艺术中的应用。
2. 请举例说明文化记忆的传承与再创造的技术路线。
3. 如何通过装置互动或者 VR 来重现北宋王希孟《千里江山图》中的情景？
4. 如何通过交互艺术作品来体现"全球变暖"的主题？
5. 请举例说明科技、娱乐与设计之间的联系。
6. 为什么说优秀的产品设计体现了感官层、行为层与反思层的统一？
7. 请简述现场调研与设计研究在创意方案设计中的意义与价值。
8. 通过小组集思广益是实现创意的方法之一，请说明其原因。
9. 为什么说充足的睡眠与运动健身可以帮助激发创意的灵感？

第 8 课
艺术与科技简史

8.1 数学与古希腊哲学
8.2 达·芬奇的探索之路
8.3 摄影与拼贴艺术
8.4 电影与蒙太奇语言
8.5 机械装置艺术
8.6 欧普与迷幻艺术
8.7 录像艺术与装置
8.8 光和动力艺术
8.9 科技艺术大事记
讨论与实践
练习及思考

科技与艺术的联姻可以追溯到古希腊与文艺复兴时期。达·芬奇成为万众瞩目的科学艺术巨匠;工业革命推动了艺术创新的步伐。牛顿光学启发了印象派,而机械与电影则成为先锋艺术家探索美学的工具。百年前的机器美学不仅拉开了现代艺术的大幕,而且为百年后的新媒体艺术埋下了伏笔。本课将系统梳理早期艺术与科技的发展史,重点在于探索艺术、技术与媒体的相互关系,同时对该时期重大科技艺术事件进行追溯。通过探索现代艺术流派与机械电子时代技术的联系,笔者期待给出一幅科技艺术发展的路线图,并为读者深入理解科技艺术史提供一个参照系。

8.1 数学与古希腊哲学

古代艺术与科学融为一体,而哲学与神学有着至高无上的地位。古希腊哲学家毕达哥拉斯就将美归结为数学法则和比例,并由此提出了数学审美观。古希腊著名哲学家柏拉图也曾说过:"数学是一切知识中的最高形式。"柏拉图认为抽象的物体(如数字和球体)能够独立于人类思想而存在,是宇宙的语言。在古希腊的自然哲学和美学思想的引导下,科学对艺术产生了重要影响。意大利文艺复兴时期绘画大师拉斐尔的名作《雅典学院》(图8-1,局部)就生动描绘了柏拉图、毕达哥拉斯、亚里士多德等哲学家在一起探索真理的宏大场面。整幅画作气势恢宏,透视法增强了画面的空间立体感和深远感。亚里士多德写道:"所有技术的本质是了解艺术作品的起源,研究其背后的技术和理论,在创造它的人身上而非创作本身中找到它的原理。"

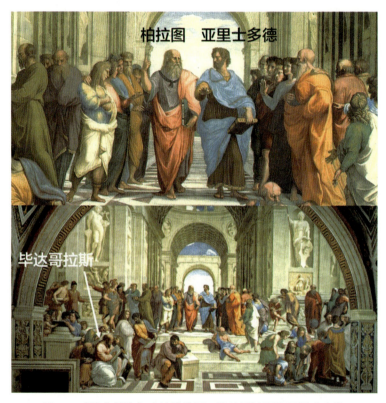

图8-1 《雅典学院》中的柏拉图、毕达哥拉斯和亚里士多德

古希腊时期,人们开始以科学的眼光认识自然中的美。毕达哥拉斯有句名言:"万物都是由数来安排的。"古希腊的建筑、雕刻都严格遵循黄金分割律,他们塑造的神和英雄的雕像都极为重视结构与比例的规律。希腊哲学家认为,美在于和谐。自然是美的,自然的规律也是美的,因此亚里士多德说,完美的天上物质构成的天体运动轨道必定是完美的曲线。而最完美的曲线就是圆,因此所有的天体都应该是以圆形轨道运行的。哲学家毕达哥拉斯进一步认为整个宇宙就是一种和谐,就是一种数,同样具有金字塔结构以及黄金分割比。这种思维方式应用到视觉艺术中,就是刻意追求画面空间的一致性,比例、结构的准确性和各部分之间的协调性。16世纪德国数学家、天文学家约翰尼斯·开普勒据此提出了宇宙模型(图8-2,左)。他利用10个正多面体表示行星之间的轨道形状,并相信宇宙的运行符合这种和谐关系。同样,据信是源于文艺复兴绘画大师奥伯特·丢勒之手的一

幅彩色插画也描述了同样和谐的宇宙模型（图 8-2，右）。该模型代表位于中心的地球被水、气、火、太阳、月亮、水星、金星、火星、木星和土星 10 个圆形的球体所包围，最外层是上帝和天使所居住的"九重天"，而画面 4 角的吹风小孩代表了古希腊神话的 4 位风神：东、南、西、北。这些插画充分体现了早期绘画与数学的联系，是 500 多年前人们认识宇宙世界的图谱或者"信息可视化图表"。

图 8-2　开普勒的宇宙模型（左）和丢勒所绘的宇宙模型（右）

　　数学是一种美，是和谐、简单、明确以及有秩序的艺术。从苏格拉底时期开始，一直往下，贯穿着一条人类对美的认识的主线，这就是认为美是建立在比例和数的基础上的。组成美的基本成分有 4 个：清晰、对称、和谐和生动的色彩。柏拉图说，美在于恰当的尺度和大小，在于各个部分以完美和谐的方式连成统一的整体。他将这种比例的概念扩展开来，用于阐释所有事物的美，他谈到文章的长度要适当、绘画的结构要精当、诗歌中语言的运用要恰到好处等。圣奥古斯丁认为美在于物体的形状和各部分之间的平衡。亚里士多德说："美的主要形式是秩序、匀称、明确"，"一个美的事物……不但它的各部分应有一定的安排，而且它的体积也应有一定的大小，因为美要靠体积与安排。"亚里士多德的美是存在于"秩序、对称和明确"中的。对西塞罗而言，美是"肢体呈对称发展的形状，再加上迷人的色泽"。而在普罗丁诺看来，美是"各部分之间的对称和相对于整体的对称。美的事物本质上是对称的"。普罗丁诺相信，美不仅呈现在细节中，而且表现在整体里。柏拉图说："我说的形式美，指的不是多数人所了解的关于动物和绘画的美，而是直线和圆以及用尺或圆规绘制所形成的平面形和立体形……这些形状的美不像别的事物是相对的，而是按照它的本质就永远是绝对美的。"毕达哥拉斯学派很早就认识到了美与比例的关系，他们将宇宙万物包括自然和艺术都视为数学，从天体、音乐中都发现了和谐的比例。无论是帕特农神庙、断臂的维纳斯和达·芬奇的作品，人类很多造型艺术都符合黄金分割。

　　发源于欧洲的文艺复兴运动代表了现代科学的起源，同时也将传承自古希腊哲学的绘画和雕塑推向了巅峰，涌现了许多对科学和艺术进行探索和研究的杰出艺术家。文艺复兴时期的透视学、解剖学、比例法和光影法的研究使古典写实油画达到了巅峰。除了达·芬奇外，布伦内希、波提切利、丢勒、米开朗基罗等人对于透视学、解剖学、比例法和光影表现法的研究和实践也作出了重要的贡献。例如，丢勒借助带有网格线的画框和线绳来研究写生中的透视关系（图 8-3），把数学般的精确融入艺术创作过程，成为科学透视语言与造型规律研究的鼻祖。

图 8-3　丢勒借助带网格线框和线绳来研究绘画的透视关系

8.2　达·芬奇的探索之路

　　古希腊的美学启发了文艺复兴时期的艺术巨匠们，并使得古典主义美学得以传承。列奥纳多·达·芬奇是意大利文艺复兴时期最杰出的代表人物之一。他是一位思想深邃、学识渊博、多才多艺的艺术大师、科学巨匠、文艺理论家、诗人、音乐家、工程师和发明家。他几乎在每个领域都作出了巨大的贡献。《蒙娜丽莎》的微笑成为历史的千古之谜，而达·芬奇在1478—1518年间撰写的1 119页的《大西洋古抄本》更是稀世珍宝。《大西洋古抄本》共12卷，从绘制的设计图到对鸟类飞行的研究记述，涵盖类别广泛，包括飞行、武器、乐器、数学、植物学等，被后人誉为达·芬奇手稿中最具研究价值的珍宝。当作为画家与雕塑师的达·芬奇意识到需要对人体构造有精确认识时，便不顾教会传统，弄到许多尸体，加以解剖。他的解剖图不但精细正确，而且是真正的美术作品。达·芬奇手稿上不仅有精确直观的人体子宫和胎儿的正确结构，而且对子宫壁的分层结构和血管分布、胎盘绒毛的结构和分布区域，胎儿在子宫中的位置等均有细微的刻画，并配有相关的文字说明和标注（图8-4）。可以说，这是人类历史上最早的"解剖学科普插图"。该手稿无论在艺术上和科学史上均有极高的研究价值。

　　此外，达·芬奇还研究了血液的功能，认为血液对人体起着新陈代谢的作用。达·芬奇研究过心脏，他发现心脏有4个腔，并画出了心脏瓣膜。达·芬奇还系统研究过水流中旋涡的动力。他笔记中描绘的那些呈圆形、螺旋状或小瀑布般的水流形状将自然的生动神韵表现得淋漓尽致（图8-5，1）。他对工程与军事机械的绘画和说明可以媲美任何设计图纸（图8-5，2）。达·芬奇对人物造型光影有着深刻的理解，其素描人物精确传神、栩栩如生（图8-5，3）。他对植物的研究也颇深，多幅手稿显示了他敏锐的观察力（图8-5，4）。达·芬奇对太阳、地球和天文学的思考也颇有深度（图8-5，5）。美国传记作家迈克尔·怀特在《达·芬奇：第一位科学家》一书中总结道："与众不同的是，达·芬奇能够用艺术家的视角审视科学，用科学家的思维习惯思考艺术，用艺术家和科学家的思维习惯构想建筑。这是使达·芬奇区别于其他人的关键才能。"

图 8-4　达·芬奇关于胚胎和子宫的手稿

图 8-5　达·芬奇手稿展示了他对自然、机械以及人体光影的研究

在达·芬奇的多重身份中，最引人注目的成就之一就是他对地理信息的贡献。在 1502—1503 年，达·芬奇曾经作为"总建筑师和工程师"效力于罗马教皇切萨雷·博吉亚。其间，他绘制的"托斯卡纳和基亚纳河谷鸟瞰图"（图 8-6）。直到今天也属于最精美的地图产品之一。它以丰富的地形地貌和水文内容而著称，同时也代表了前航空摄影时代手绘鸟瞰图的最高成就。该图通过具有浮雕感的山脉透视图和立体城堡的细致描绘，带给观众 3D 视觉体验，充分表现了中世纪的意大利南部大沼泽地区的宏观地貌。达·芬奇用浅蓝色突出显示了该沼泽地区的水文状况，特别是表现了流向基亚纳河谷的大量溪流，而深蓝色则是古老的克拉尼斯河（Clanis River）。此外，该地图还标注了多达 254 个城市或城堡，这些城市或城堡星罗分布在佛罗伦萨、阿雷蒂诺、特拉西梅诺、西恩尼斯基安蒂、沃尔泰拉诺、奥奇河谷和切奇纳河谷的河流岸边。据专家考证，该地图不仅提供了丰富的地理信息，而且很可能是达·芬奇试图阐述一个从佛罗伦萨到大海之间的宏大的运河通航设计方案的系列地图之一。

图 8-6　托斯卡纳和基亚纳河谷鸟瞰图

8.3　摄影与拼贴艺术

摄影的发明是 18 世纪至 19 世纪科学技术与科学家、企业家个人探索相结合的成果。英国科学家艾萨克·牛顿（1642—1727 年）创立的物理光学奠定了光学的理论基础并极大地促进了摄影光学的发展。1839 年，法国科学家 L．达盖尔正式发表了基于银盐法的达盖尔摄影术。随着摄影技术的进步，摄影作为图像媒介在社会中的影响力越来越大，一些有艺术造诣的摄影师，如朱丽亚·玛格丽特·卡梅伦等人，更是将"画意摄影"作为与肖像绘画分庭抗礼的手段（图 8-7，左和中）。古典派绘画大师安格尔就曾以崇尚和羡慕的心态说："摄影真是巧夺天工，我很希望画到如此逼真，然而任何画家可能都办不到。"在创作其经典之作《泉》（图 8-7，右）时，安格尔参考了借助照相机拍摄的模特姿势，实现了他期望中的完美的人体比例。19 世纪法国画家安东尼·维尔茨在 1855 年写道："几年前，诞生了一部机器并成为我们这个时代的荣耀，这个机器天天令我们的思想震惊，使我们的眼睛诧异。不到一个世纪的光景，这个机器将会变成画笔、画板、颜料以及灵巧、习惯、耐心、眼光，还有笔触、颜料色块、透明色泽、素描线条、起伏塑型、完成度，逼真感……"摄影的发明使画家不得不思考二者的区别，从此绘画不再追求"写实与逼真"，进而开始探讨绘画的元素与画家观念的传达，因此，摄影的发明成为西方印象派、立体派和抽象派出现的导火索之一。

图 8-7 绘画派摄影（左和中）和安格尔的油画《泉》（右）

1857 年，瑞典摄影家雷兰德在英国曼彻斯特举行的"重要美术作品展览会"上展出了一幅由 30 多张底片合成的题名为《人生之路》（*Two Ways of Life*）的合成照片。内容是一个德高望重的长者正在指引两个青年如何走向光明圣洁的人生之路。《人生之路》模仿拉斐尔的名作《雅典学派》拍摄而成，其中人物全部由真人扮演，整幅作品耗时数周才得以完成。雷兰德被誉为"艺术摄影之父"，该作品充分表现了摄影媒介可以通过摆拍与"多次曝光"来实现合成与拼贴的艺术效果。同时代英国摄影家罗宾森的作品《弥留》（*Fading Away*，图 8-8，上），同样借助摆拍及拼贴表现了一个女孩子临终前家人们围绕在床前的悲伤场景。该作品也是早期摄影集锦艺术的代表作之一。

图 8-8 《弥留》（上）、霍赫的作品（左下）和豪斯曼的作品（右下）

50 年以后，达达主义者将摄影拼贴发扬光大，成为借助新媒体来表达与传统绘画决裂并面向新世界的决心。达达派将这些作品称为"摄影蒙太奇"，因为"拼贴"带着艺术的意味，"蒙太奇"则带有工业生产的味道或"反艺术"的思想。1919 年前后，达达派艺术家汉娜·霍赫的作品《用达达厨房餐刀的拼贴》（图 8-8，左下）和达达艺术家拉乌尔·豪斯曼的作品《艺术批评》（图 8-8，右下）均是那个时代摄影拼贴的代表。霍赫说过："将机械与工业世界中的事物整合到艺术世界，这就是我们的目标。"

8.4 电影与蒙太奇语言

摄影发明 40 年以后，英国摄影师爱德华·穆布里奇（图 8-9，左上）借助自己发明的高速摄影曝光装置，来拍摄运动状态中的人或动物的连续照片。这项技术推动了电影和动画产业的快速发展。据说这项技术的发明来源于一场赌注，当时的加州州长利兰·斯坦福和另一位赌客打赌，州长赌马匹在疾驰时会"四蹄离地"。为了证明自己是正确的，他雇佣了穆布里奇进行试验。1878 年 6 月 19 日，穆布里奇来到位于帕洛阿尔托市的赛马道上，架设了 24 台照相机并连接到绊马索上（图 8-9，左下），当飞奔的马匹碰断金属丝时，每台照相机都会迅速地曝光一次。由此得到了对奔马的真实记录（图 8-9，右）。该试验不仅证实了奔马在飞驰时会"四蹄离地"，而且也成为人类最早的连续摄影图片。

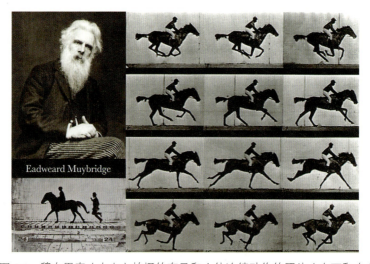

图 8-9 穆布里奇（左上）拍摄的奔马和人体连续动作的照片（左下和右）

连续摄影的出现一方面给画家提供了更加自由的观察视角，另一方面又为画家重新审视传统的空间观念创造了契机。早在 1936 年，哲学家瓦尔特·本雅明就曾以摄影和电影为例，说明了人的艺术活动和审美是随着技术的进步而改变的。法国卢米埃尔兄弟发明了电影放映机。1895 年 12 月 28 日，他们在法国巴黎卡普辛大道 14 号大咖啡馆的地下室，首次公开放映电影短片《火车进站》《婴儿喝汤》《工厂大门》《水浇园丁》，电影从此诞生。卢米埃尔兄弟出生于欧洲最大的制造摄影感光板的家族，他们改造了美国发明家爱迪生所创造的"西洋镜"，使动态影像能够通过投影而放大，让更多人同时观赏，因此成为电影和电影放映机的发明人。列夫·曼诺维奇指出，电影是 20 世纪文化与新媒体的象征。

电影的发明不仅凝固了时间和速度，而且改变了大众参与艺术的方式，也让人们看到了艺术创

新的可能性。媒介大师麦克卢汉认为，20世纪初期兴起的立体主义绘画与电影技术的同时出现并不是一个简单的巧合。他指出："立体派在二维平面上画出客体的各个侧面，放弃了透视的幻觉，偏好整体上对事物的迅疾的感性知觉。"连续摄影的动作叠加为达达主义画家杜尚的作品《火车上悲伤的年轻人》和《下楼梯的裸女》（图8-10）等提供了创意的灵感。麦克卢汉指出，电影是一个新旧媒介交替的里程碑，它不仅是对机械时代的回顾和延伸，也是新兴电力时代的产物。艺术家对新媒介的把握也成为艺术革命的导火索。

图8-10　杜尚的油画

1915年，好莱坞导演戴维·格里菲斯执导了《一个国家的诞生》并成为电影史上开拓性的商业电影。受美国好莱坞和欧洲先锋艺术派的启发，苏联电影大师谢尔盖·爱森斯坦提出了著名的蒙太奇电影语言理论。其核心就是要适应电影胶片的特点，打破线性的戏剧模式，利用空间的共时性来切断戏剧时间的连续性。爱森斯坦与导演普多夫金和库里肖夫等人做实验，通过研究电影剪辑方式探索观众的心理预期。他还借助语言学的研究，提出了通过平行、交叉剪辑和镜头内容的对立来讲述故事的方法。1925年，爱森斯坦执导了《战舰波坦金号》（图8-11）诠释了蒙太奇的叙事方法。

图8-11　《战舰波坦金号》电影海报（左）和电影截图（右）

苏联先锋电影导演吉加·维尔托夫试图建立电影的媒体语言。他反对爱森斯坦的蒙太奇理论，认为电影应该从生活中挖掘艺术之美，而不应该靠虚构故事来吸引观众。在其 1929 年执导的先锋纪录电影《持摄影机的人》(Man with a Movie Camera, 图 8-12, 上) 中，维尔托夫在片头字幕中写道："该片是一个关于基于真实事件剪辑的电影媒介实验，它没有借助故事、字幕或剧场。这个实验的目标是探索建立一个真正的国际化的电影语言，使电影能够完全区别于戏剧和文学。"该片运用了各种前卫的拍摄、剪辑与叠加方法，成为早期实验电影的里程碑。

图 8-12 《持摄影机的人》的截图（上）和罗钦可的拼贴作品（下）

列夫·曼诺维奇在其 2001 年出版的《新媒体的语言》一书中，分析了维尔托夫的实验以及它对新媒体的意义。曼诺维奇指出，正如计算机软件具有分层结构，维尔托夫电影的嵌套结构也隐喻了一种超文本（非线性）的特征。维尔托夫就像是一个数据库编程的高手，几乎不露痕迹地将他对电影语言的诠释表现得淋漓尽致，并由此和新媒体艺术产生了不解之缘。蒙太奇可以创建出非真实的现实，这在前计算机时代算是最重要的媒介。维尔托夫曾说："电影绝不只是记录在胶片上的事实，而是一个产品，是一种由事实搭建成的'高等数学'。"他曾说过："我是一只机械眼，我就是一台机器。我向你展示一个只有我才可以看到的世界。"

拼贴是与工厂、流水线、产品组装和现代机械工业不可分割的产物。机器不仅改变了社会，也改变了媒介与艺术。包豪斯、构成主义、至上主义和荷兰风格派等都受到了机器美学的影响，拼贴、重构、剪辑与并置成为激进前卫艺术的代表。俄罗斯艺术家将他们的理想通过拼贴表现得淋漓尽致。1923 年，苏联著名摄影家亚历山大·罗钦可将许多的照片集中起来，创作了《蒙太奇》和《我们是未来主义》(The Futurism is Mine!) 等艺术作品（图 8-12，下），照片里的电话、轮胎、飞机、建筑等都表现了 20 世纪初期工业时代的特征，也延续了未来主义对新世界的憧憬。罗钦可认为："相机

是社会主义之社会与人民的理想眼睛。只有摄影能回应所有未来艺术的标准。"虽然和达达派艺术家汉娜·霍赫、拉乌尔·豪斯曼等人的创作手法相似,但罗钦可所表现的主题与内容则带有更多的理想主义色彩。

8.5 机械装置艺术

摄影艺术家曼·雷是一位新媒体的大胆尝试者。他曾经说过:"与其拍摄一个东西不如拍摄一个意念;与其拍摄一个意念不如拍摄一个幻梦。"他在1924年的作品《安格尔的小提琴》(图8-13,左)和1932年的《玻璃泪珠》(图8-13,右)就利用拼贴和中途曝光的视错觉产生一种令人惊异的梦幻效果。就利用中途曝光的视错觉来产生一种令人惊异的梦幻效果。曼·雷通过自己的努力拓展了摄影艺术的媒介语言,将艺术与技术完美融合。

图8-13　摄影《安格尔的小提琴》(左)和《玻璃泪珠》(右)

1920年,艺术家杜尚与曼·雷合作,推出了机械装置作品《旋转玻璃盘》(图8-14,左上)。这个艺术实验是艺术家对作品"交互性"与"瞬时性"的大胆尝试。作品由一个架子上面的风扇和驱动电机构成,风扇上面绘有间隔的黑白条纹。现场观众被邀请打开电机开关,此时静止的风扇叶片开始高速转动,形成同心圆的幻象。1925年,杜尚在巴黎又展示了一个类似的机械交互装置(图8-14,右上),只不过这次转动的是螺旋形的图案。这个机械旋转作品也通过观众控制开关才能完成。该作品不仅是最早的机械装置艺术,而且也是40年后出现的欧普艺术(Optical Art)的雏形,即借助光和动力产生视觉幻象。作为达达派艺术家,杜尚很早就体悟到了未来互动装置艺术的价值,并用作品诠释了艺术民主化和大众化的思想。

作为画家和装置艺术家的杜尚还通过电影来产生迷幻的视觉效果。受到机械旋转产生视错觉的启示,他开始制作一些机器装置。他先是绘制了一组螺旋式发散图案的同心圆圆盘,再通过电机带动高速旋转形成不断膨胀和收缩的视错觉。1935年,杜尚制作和发行了限量500套的"视幻盘"(图8-14,下),每套有6张双面绘制的圆盘和相配套的手提电机箱。将圆盘放到电机上,就可以看到旋转圆盘产生的"幻觉动画"。1930年,杜尚在巴黎曼·雷工作室的协助下,历时两年完成了电影短片 *Anemic Cinema*。他通过拍摄旋转圆盘获得了3D立体的视觉效果,并在期间穿插了自己钟情的字词游戏。这些早期的"幻觉动画"实验拓宽了电影语言的范围。

图 8-14 《旋转玻璃盘》（左上）和类似机械装置作品（右上）以及动画装置"视幻盘"（下）

8.6 欧普与迷幻艺术

欧普艺术流行于 20 世纪 60 年代的法国，是利用视觉上的错觉原理制作的"光效应艺术"和"视幻艺术"。欧普艺术使用明亮的色彩造成刺眼的颤动效果，以达到视觉上的亢奋。它是继波普艺术之后，在科技革命的推动下出现的一种风格流派，其特点是利用几何图案或几何形象制造各种光和色彩效果，并产生各种运动幻觉或者视错觉的抽象艺术。欧普艺术发源于 20 世纪初包豪斯学校所推崇的构成主义风格，主要以人的知觉、幻觉和对透视与色彩的心理效应为对象，通过几何图案和光的构成来产生视错觉。欧普艺术结合光学、物理学和心理学等科学原理，运用补色、透视、对比等艺术处理，巧妙地以不同色彩的几何图形，创造出带有立体、波动等错觉效果的美丽图案，从而带领观众进入一个变幻莫测的幻觉世界。

欧普艺术的奠基人之一是法国画家维克托·瓦萨雷利。他早年学医，1928 年以后转而研究美术，曾在巴黎参加过抽象创造画会的活动，作品多次在国际性美术大展上获奖。从 20 世纪 40 年代起，瓦萨雷利便开始对蒙德里安、康定斯基的构成主义、色彩理论以及幻觉历史进行深入的思考。他认为在外部世界的表象下潜藏着一个内部的几何世界——如同自然界的精神语言。因此直接选取标准色彩绘制连续的四边形来创建各种眩目迷惑的凹凸空间图案。他在 20 世纪 60 年代创作的 *Duo2*（图 8-15，左）和《不可能的图像》（图 8-15，右）是欧普艺术的经典作品。

图 8-15 *Duo2*（左）和《不可能的图像》（右）

随着波普艺术的流行，许多艺术家开始尝试利用视错或视幻的方式进行艺术创作。例如，波普及迷幻艺术画家维克多·莫斯科索就制作了一系列迷幻风格的招贴和海报（图 8-16）。他的画作色彩强烈，具有强烈的流动感，而且多是源于照片的拼贴与重构。这些作品往往从流行文化中取材，影响了 20 世纪 60 年代至 70 年代的审美风格，包括漫画、海报、广告牌、T 恤、平面设计以及唱片设计等。他曾经在耶鲁大学学习艺术并任职于旧金山艺术学院。在耶鲁大学，他师从著名的包豪斯大师、波普艺术家和教授约瑟夫·阿尔伯斯，后者对他的迷幻艺术风格的形成有很大影响。

迷幻艺术是指流行于 20 世纪 60 年代后期旧金山嬉皮士的"反艺术运动"，其视觉表现形式包括迷幻摇滚音乐海报、演唱会海报、专辑封面、流动光艺术、壁画、连环画和地下通俗小报等。旧金山迷幻海报艺术家包括里克·格里芬、维克多·莫斯科索、邦妮·麦克莱恩和史丹利·摩斯等。他们的摇滚海报设计深受法国新艺术运动（Art Nouveau）、维多利亚时代风格、达达主义和波普艺术的影响，其特征是有着丰富的色彩饱和度、强烈的明暗对比、华丽的纹饰、优雅的字体，以及对称性构图和拼贴元素。此外，流体般的扭曲、类似橡胶的扭曲和怪异的意象也是这类海报的共同特点。"迷幻艺术"风格流行于 1966 年到 1972 年间，是欧普艺术在商业设计领域最具影响力的拓展。

图 8-16 迷幻艺术画家维克多·莫斯科索及其招贴和海报

8.7 录像艺术与装置

电视的诞生和发展是 20 世纪人类社会最重大的事件之一。美国媒体学者梅罗维茨认为媒介本身就是一种环境，人们会下意识地受到"电视直播"的影响。例如，在电视新闻中看到刺杀总统的画面改变了每个人"亲身参与"事件的程度。1964 年，也就是肯尼迪遇刺一年后，美国电视开始允许艺术家介入电视节目。与此同时，最早的便携式摄像机开始出现，技术的发展为电视内容的创新提供了基础。20 世纪 60 年代末，随着电子媒体日益深入社会生活的各方面，艺术家开始利用便携式摄像机、模拟图像合成器等设备进行艺术表现的实验。20 世纪 70 年代初，欧美的许多大众电视台纷纷设立实验电视节目，尝试在大众电视网中接纳实验性艺术作品，并提供将新技术与艺术思潮结合的实验场所。这些实验电视中心为常驻艺术家提供了最新的设备和技术服务，并促成了电子视觉语言的成熟，也造就了第一代录像艺术家。

录像艺术的"教父"是韩国艺术家白南准。1965 年，白南准率先使用便携式摄像机进行创作。当时，白南准使用索尼的小型便携式摄像机在出租车上拍摄了纽约第五大道的街景。同一天的晚上，他还拍摄了艺术家经常聚集的 GoGo 咖啡屋，并为这件作品取名为《光影教皇》(*Filmingo the Pope*)。该作品不仅拉开了录像艺术的序幕，也成为白南准录像艺术生涯的开始。他曾经说过："当拼贴技术代替油彩和画笔的时候，显像管就将代替画布。"白南准还是视频装置艺术最早的实践者之一。作为电子工程师，白南准借助通电线圈所产生的"磁场"使电视机的图像发生扭曲（图 8-17），这个装置是他早期的"电视实验艺术"的代表作品。此外，在 20 世纪 70 年代至 80 年代，他通过解构和重组电视来完成电视雕塑装置，并将图像画面与电视装置结合起来，从而创造出一系列以电视机为组件的视频装置作品。

图 8-17 白南准的实验电视装置

白南准最早以音乐家的身份开始艺术实践。1956 年，在东京大学完成音乐、艺术史和哲学的学业之后，他前往德国求学并继续学习西方古典音乐及现代音乐。在德国期间，白南准为德国 WDR 广播电台创作电子音乐并接触了当时最为先进的录像设备，由此对"电视画布"产生了浓厚的兴趣。1958 年，他与激浪艺术家约翰·凯奇相遇并追随后者到美国一起从事实验艺术活动，如"表演＋行为"的现场艺术。1966 年，约翰·凯奇和白南准等人将实验音乐、现场舞蹈表演、影像投影相结合，创

作了激浪艺术的重要作品（图 8-18）。1967 年，白南准还与美国女大提琴家和表演艺术家夏洛特·穆尔曼合作举办了"无上装"行为表演。此行为表演还因后者被当局以"有伤风化"逮捕，而成为轰动一时的新闻事件。

从现代艺术史角度，20 世纪 50 年代至 60 年代兴起的激浪派运动、波普艺术、实验影像、行为艺术、偶发表演与录像艺术之间存在着密切的联系。第二次世界大战之后，包豪斯讲师约瑟夫·阿尔伯斯在美国成立的黑山学院（Black Mountain Collage）将实验性行为艺术纳入课程之中，极大地促进了这家非传统艺术机构的发展。从 1948 年至 1953 年，无数艺术新星自黑山学院升起。罗伯特·劳申伯格的《白色绘画》与约翰·凯奇的《4 分 33 秒》彻底颠覆了人们对绘画和音乐的理解，同时为新时代多元化、概念化的艺术吹响了号角。随着激浪派与概念艺术在国际上的传播，抽象表现主义得到了快速的发展，影像艺术、行为艺术等新兴艺术形式的崛起推动了新媒体艺术的发展，吸引了包括马塞尔·杜尚、约瑟夫·博伊斯等艺术家。艺术实验、技术探索与社会创新成为新一代艺术家的标志，而白南准正是其中的代表人物之一。

图 8-18　凯奇与白南准的"表演 + 行为"艺术活动现场

白南准说过："没有电视就没有艺术。"他于 1963 年开始用电视为对象进行艺术创作，并举行以电视作为媒介的个人作品展。他还将多部电视机摆成"机器人"成为著名的"电视雕塑"（图 8-19，上）。约翰·凯奇认为应当把日常生活同艺术融合在一起，如果说新技术是当代生活离不开的，那么它们也应该和艺术相结合。白南准则将媒介、技术与艺术紧密联系在一起，提出"科学技术真正的议题不是制作另一个科学玩具，而是在于如何将急速发展变化的科技与电子媒介人性化"的观点。他还将东方哲学和禅意引入创作，在 1974 年的装置艺术《电视佛》（TV Buddha，图 8-19，下）中，将佛像与电视相对，而电视机里播放的影像正是摄像机采集的佛像。这部作品将现实、虚拟、东方意境与旁观者融为一体，带有深刻的哲学思想。

白南准指出："我是一个社会性的思考者。电视已经太过普及，因此我们必须去思考它。我当时想把电视这种媒介做成高雅的艺术，就像巴赫那样。"作为 20 世纪 60 年代至 70 年代的新媒体，电视如同镜子，不仅反映现实，扭曲现实，也带给观众带来对这种媒介的反思。该作品深刻反映了影像时代媒介与人的联系。麦克卢汉借用希腊神话中的那个顾影自怜、溺水而死的美少年那喀索斯

的故事，比喻人与媒介的关系，提醒世人不能沉迷于媒介（技术）而无法自拔。作为麦克卢汉的追随者，白南准则用《电视佛》将媒介、对象、技术与旁观者共同构成现代社会的范式，揭示了人与媒介的关系。电视在东亚家庭里被摆放到客厅中，取代了原来摆放佛像的位置，因此白南准将电视和冥想的佛祖这两种媒介放在一起，将电视提升到了佛的地位。

图 8-19　电视装置《微型启示》（上）、《电视佛》（右下）和工作现场（左下）

8.8　光和动力艺术

20 世纪的艺术家开始把艺术创作看成是一种有规律可循的造物过程。艺术家出图纸，工厂按照图纸生产艺术品就成了合情合理的艺术创作程序。光电和机械动力是 20 世纪工业技术最明显的标志，也自然成为艺术家实验新媒体的理想材料。早在 20 世纪 20 年代，德国艺术家就开始利用光作为现代雕塑的材料。在 1922 年至 1930 年，构成主义艺术家拉斯洛·莫霍利·纳吉设计了一个名为《光空间调制器》(*Light-Space Modulator*，图 8-20）的机械动力装置作品。它由一个金属盘和三个可移动的金属和玻璃结构组成，后者由电机带动，可以随着旋转盘转动。该装置可以投射出变幻的光束，可用于戏剧、舞蹈及表演舞台的背景光效果设计。1930 年，该作品曾作为德国现代艺术成果在巴黎德意志制造联盟展览会上展出。

动力艺术（kinetic art）又可以称为"动与光的艺术"（motion and light art），是一种将时间观念带入作品的艺术形式，起源于 20 世纪早期的未来主义和构成主义运动，并与达达派有着密切的联系。1920 年，杜尚与前卫艺术家曼·雷共同设计的玻璃片旋转装置就是动力艺术的鼻祖。此外，包括亚历山大·罗钦可、塔特林等先锋艺术家也都曾利用机械、动力和光电为媒材进行艺术实验。20 世纪 50 年代中期，随着科技的快速发展和波普艺术运动的兴起，从法国巴黎到美国纽约，动力艺术吸引了广泛的关注。动力艺术不仅打破了传统艺术的门类范畴，而且成为了超越传统艺术的新媒介。借助声光电来创造新的视觉体验和新的交互方式正是这种艺术的魅力所在。

图 8-20　机械动力装置《光空间调制器》

　　动力艺术在 20 世纪 50 年代快速地发展起来，同时也和该时期的欧普艺术、迷幻艺术、灯光艺术等有着错综复杂的联系。这种艺术不仅展示了科技之美，也将人们对机械、自动化和未来社会的思考带入作品。例如，匈牙利动力装置艺术家尼古拉斯·谢尔夫就曾将电动机械雕塑和芭蕾舞演员组合设计了一组奇异的"人机雕塑"（图 8-21），他在 20 世纪 50 年代至 60 年代创作了多部以机械＋芭蕾为主题的动态装置。这些作品反映了他对人机关系的思考，成为他称为"控制论艺术"（cybernetics art）的典范。1961 年，谢尔夫设计了大型环境艺术作品《空间力学之控制塔》。这件作品由计算机控制 66 个反射镜和 3 个旋转轴来反射光线，并使用彩色射灯、光电管、湿度计和气压计等将环境的影响因素纳入作品。谢尔夫也是最早受到数学家诺伯特·维纳的"控制论"和"信息论"的影响，并将其引入艺术创作的艺术家。

图 8-21　谢尔夫的"人机雕塑"作品

1960年，让·丁格利制作了经典的自毁雕塑《向纽约致敬》。1964年，雷内美术馆（Rene Gallery）在巴黎举办了 Le Mouvement Ⅱ 动力艺术展。随后，动力艺术在威尼斯双年展、圣保罗双年展和巴黎双年展上均取得了巨大成功，推动了光线艺术装置等科技艺术的发展。

光线艺术装置或光雕塑主要是指利用激光、霓虹灯光和其他光源设计室内或者室外的装饰效果，例如激光音乐喷泉、舞台或广场的动态探照灯等就是借助灯光实现的夜晚景观艺术。20世纪60年代，随着欧普艺术的兴起，一些欧普艺术家（如法国画家维克托·瓦萨雷利和英国女艺术家布里奇特·赖利等）开始利用"灯光雕塑"来设计几何图案或抽象艺术。美国欧普艺术家丹·弗莱温通过霓虹灯光装置作品营造了五彩缤纷、流光溢彩的室内灯光效果（图8-22）。弗莱温也被人称为"极简艺术家"（Minimal Artist）。极简主义艺术起源于蒙德里安的抽象绘画和后来的构成主义，同时也汲取了达达派和包豪斯的一些因素，通过把造型艺术剥离到最基本元素而达到"纯粹抽象"。弗莱温的灯光雕塑特征简约、明晰、醒目、抽象，不做任何表面装饰，具有纪念碑式的风格。

另一位以霓虹灯作为媒材的艺术家是布鲁斯·瑙曼。他从20世纪60年代起就开始了"灯光装置"的设计。他1967年的作品《真正的艺术家帮助世界揭示神秘真相》（图8-23，左上）是一件螺旋形的霓虹灯管装置，像酒吧里的广告，炫目的颜色像是在吸引人们关注霓虹灯文字，采用一些隐晦的语录搭配手写风格的灯管字体是瑙曼早期作品的特征。在20世纪80年代至90年代，霓虹灯管不被视为艺术创作的常规材料，而更多的是与广告、贸易、转瞬即逝的享乐陷阱联系在一起，因此经常被艺术家用来表达与政治和社会批判内容相关的主题。虽然当年的霓虹灯已经被当下流行的LED所替代，但其作品中所体现的时代性和关联性并未随着新媒介而消失。

图8-22　弗莱温的霓虹灯装置作品

图8-23　灯光装置《真正的艺术家帮助世界揭示神秘真相》

8.9 科技艺术大事记

二战以后,随着社会从机械时代向电子时代的过渡,艺术家对艺术与技术之间的交叉融合实验越来越感兴趣。1966 年,贝尔实验室电子工程师比利·克鲁弗开始与几位艺术家合作,帮助艺术家解决技术上的问题。艺术家约翰·凯奇等人率先创立了"艺术与科技实验协会"(Experiments in Art and Technology,EAT),并成为工业技术与艺术创意相结合的现代包豪斯。该协会包括波普艺术家安迪·沃霍尔、罗伯特·劳申伯格和贾斯珀·琼斯以及动力雕塑家让·丁格利等。他们在一起进行了长达 10 多年的艺术/科技实验项目,例如,1960 年,克鲁弗等人在纽约现代艺术博物馆展出的一个可以自我毁灭的动态装置作品《向纽约致敬》(图 8-24,上)就是一个集科技、艺术与工程于一体的代表作品。

EAT 将科技、艺术、媒介和大型公共活动联系在一起的具有里程碑意义的事件,当属 1970 年日本大阪举行的世界博览会。当时,EAT 受百事可乐公司委托来设计一个能够体现"当代艺术和科学最新前沿"的展馆。最终完成的建筑是一个多边形的魔幻空间(图 8-24,下),内部镶有镜面的墙壁朝多个方向反射灯光,而程控激光与现场的多媒体表演交相辉映。该项目的创意实施还得到贝尔实验室的支持,而后者逐渐成为当代艺术实验的孵化器。在 1970 年的夏天,有超过百万人次访问过这一充满创意的互动空间。科技和艺术的结合首次取得了巨大的成功。

图 8-24 装置《向纽约致敬》(上)和大阪世博会"科技艺术体验馆"(下)

随着科技在艺术领域的普及,20 世纪 60 年代末期首次出现了计算机艺术展。1967 年,艺术家罗伯特·劳申伯格等人在纽约举办了"实验艺术和技术展"。1968 年,英国伦敦当代艺术学院举办了"控制论的奇遇:计算机和艺术"展览,作品包括绘图仪素描、计算机风格版画、诗词、电影、雕塑、音乐和传感"机器人"等(图 8-25)。展览还包括计算机生成图形、计算机动画电影、计算机作曲

和播放音乐、计算机诗歌和韵文等。一些作品专注于机器和变形的美学（如绘画机器、图案或诗歌生成器），另一些作品则是动态的和面向过程的，探索面向观众的"开放"系统和交互的可能性。

该展览的3个主要的分类展厅是：①计算机生成的图形、计算机动画电影、计算机创作和播放的音乐以及计算机诗歌和文本；②基于控制论的艺术创作设备与环境，包括遥控机器人和绘画机器等；③展示各种计算设备的发展历史以及计算机艺术的设计观念。该展览由德国哲学家、信息美学专家马克斯·本兹教授策划，由国际计算机艺术协会（ICA）主任、艺术家杰西卡·理查德主持。虽然当时过于简陋的数字技术以及对美学的表现不足，导致该展览饱受质疑和批评。但是该展览仍然吸引了大约6万人参观，成为当时轰动一时的新闻，也使技术美学开始受到了人们的关注。

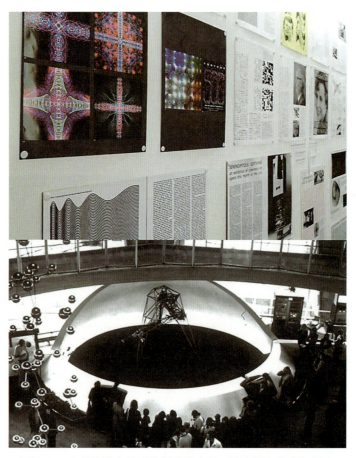

图 8-25　在伦敦举办的"控制论的奇遇：计算机和艺术"展览

20世纪70年代是卫星、电视和电子通信蓬勃发展的年代。该时期的艺术家对新的传播媒介充满兴趣并尝试使用视频和卫星等新技术进行直播。这些媒体实验有着广泛的主题，如视频电话会议的美学潜力、录像艺术和音频实验、实时虚拟空间和卫星电视传播等。在1977年德国卡塞尔举办"第6届文献艺术展"上，艺术家道格拉斯·戴维斯就组织了超过25个国家的卫星电视节目，参与直播或表演的艺术家包括戴维斯本人（图8-26，左上）、激浪派艺术家白南准、表演艺术家夏洛特·穆尔曼（Charlotte Moorman，图8-26，右）以及德国行为艺术家约瑟夫·博伊斯（Joseph Beuys，图8-26，左下）。同年，纽约和旧金山的艺术家也通过卫星网络进行了连线城市的15小时双向互动表演。

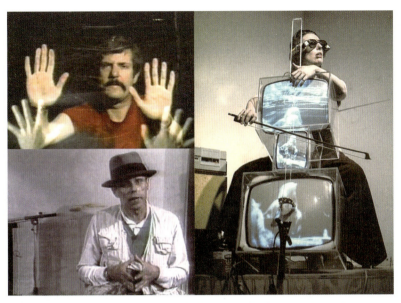

图 8-26 第 6 届卡塞尔文献艺术展上的远程卫星直播活动

同样在 1977 年，艺术家凯特·加洛韦和谢莉·拉比诺维茨通过与美国国家航空航天局（NASA）和加州门洛帕克市教育电视台合作，组织了号称"世界上第一个卫星直播互动舞蹈表演"的综艺节目。该节目涉及美国大西洋和太平洋沿岸的多个表演者，并通过一种"实景＋虚拟"的方法，将现场通过卫星电视直播。1982 年，加拿大通信专家、电子媒体艺术家罗伯特·阿德里安组织了一个"24 小时的全球互动"项目。三大洲的 16 个城市的艺术家通过传真、计算机和可视电话连接了 24 小时，并共同创作和彼此交换了多媒体艺术作品。这些标志性事件可以看作是对网络化数字艺术的"连接性"的早期探索。1968 年，美国电影导演斯坦利·库布里克推出的《2001 年：太空漫游记》堪称是最早应用 CGI（Computer Generated Imagery，计算机成像）技术的电影之一。该电影中的一段太空船导航控制台的动画就由计算机完成。虽然这只是很短的一个镜头，但却是 CGI 最早在电影特效中的应用。

讨论与实践

一、思考题

1. 古希腊哲学家是如何将数学、几何学与美联系在一起的？

2. 试简述达·芬奇在解剖学、建筑学、地图学与动力机械领域的贡献。

3. 摄影与电影的发明对西方现代主义的产生有何影响？

4. 从光和动力艺术思考新媒体艺术在该领域如何创新表现形式？

5. 达达主义、动力艺术、录像艺术与新媒体艺术有何联系？

6. 什么是艺术/技术型艺术家，从劳申伯格的艺术实践思考科技艺术的本质。

7. 试简述 20 世纪 60 年代至 70 年代的科技艺术并思考其原因。

二、小组讨论与实践

现象透视： 由日本 teamLab 新媒体艺术家团体打造的全球首家"数字艺术博物馆"为了吸引儿童和家长参与互动娱乐，设计了 3D 涂鸦体验馆，可以把小孩在纸上的涂鸦或填色图案扫描后转换为大屏幕上的动画场景的角色（图 8-27）。

图 8-27　日本 teamLab 专门为儿童设计的互动娱乐体验项目

头脑风暴： 如何将传统的博物馆、艺术馆或者文化娱乐公园经过数字化改造，借助装置与交互艺术，转换为时尚流行的数字科技互动旅游的景点？如何借助科技艺术所具有的"寓教于乐"的属性将城市健身、休闲与社交的功能融于一体？

方案设计： 数字技术可以帮助实现传统"非遗"的大众化和时尚化。请各小组针对上述问题，调研当地的游乐园、主题公园或者休闲购物中心，并以多人共同体验的互动娱乐为主题，提出一个基于创新交互设计的数字娱乐方案。注意要体现家庭娱乐、健身运动、休闲文化与现场社交的功能一体化。

练习及思考

一、名词解释

1. 动力艺术　　　　　　　　2. 录像艺术

3. 黑山学院　　　　　　　　4. 欧普艺术

5. EAT　　　　　　　　　　6. 马赛尔·杜尚

7. 蒙太奇　　　　　　　　　8. 罗伯特·劳申伯格

9. 白南准　　　　　　　　　10. 激浪派

二、简答题

1. 什么是基于数学的宇宙观？古希腊哲学家为什么崇拜数学？

2. 为什么说达·芬奇是科学与艺术的巨匠?

3. 激浪派、行为艺术、偶发表演与当代科技艺术有何联系?

4. 文艺复兴时期的绘画和雕塑如何体现科学思维?

5. 白南准如何将东方哲学和禅意引入艺术创作?

6. 艺术与科技实验协会(EAT)对推动科技艺术有何意义?

7. 什么是光线艺术装置或光雕塑?数字时代如何创新这种艺术形式?

8. 先锋电影导演吉加·维尔托夫是如何进行电影语言创新的?

9. 试简述19世纪欧洲的科学与自然博物馆对科技艺术普及的贡献。

三、思考题

1. 请说明20世纪早期的达达主义运动和科技艺术之间的思想联系。

2. 摄影术的发明如何改变现代艺术史?摄影与绘画如何融合?

3. 试体验"抖音"手机视频,说明其在新媒体艺术表现中的意义。

4. 请举例说明视错觉原理是如何体现在欧普与迷幻艺术中的?

5. 新媒体艺术如何表现自然、科技、环境与人类的关系?

6. 请通过总结科技艺术大事件来绘制科技艺术发展史的路线图。

7. 请根据本课内容阐述科技艺术发展历史的规律和未来趋势。

8. 电影语言、新媒体语言与数据库思维有何联系?

9. 请从包豪斯到黑山学院的艺术家的轨迹,说明科技艺术在美国的兴起。

第 9 课
计算机艺术简史

9.1 示波器与算法艺术
9.2 计算机图形学简史
9.3 CGI 与电影特效
9.4 桌面时代的数字艺术
9.5 数字超现实主义
9.6 交互时代的数字艺术
9.7 多感官体验艺术
9.8 自动绘画机器
讨论与实践
练习及思考

科技艺术的兴起与计算机、互联网和智能手机的发展息息相关。对计算机艺术的梳理和追溯有助于我们更深入地理解科技艺术的特征和本质。数字艺术的发展与早期计算机科学家、前卫艺术家的努力有着不解之缘。本课探索了计算机与艺术联姻的线索与文脉，重点就是展示过去 70 年来数字艺术概貌，涵盖算法艺术、数字动画、数字设计与绘画、CG 电影特效、分形几何学及计算机图形等内容。本课也介绍了交互时代的数字艺术与多感官体验艺术。

9.1 示波器与算法艺术

世界上最早的"计算机艺术"源于对电视示波器（阴极射线管）屏幕图像的摄影抓拍。1952年，美国数学家本杰明·弗朗西斯·拉波斯基在切诺基州的桑福德博物馆（Sanford Museum）展出了50幅计算机绘画，世界上最早的"计算机艺术"作品展（图9-1）由此诞生。1950年，拉波斯基开始尝试创作"光电艺术"，用带正弦波发生器和电子电路的阴极射线示波器创建出各种抽象艺术图案，然后用静态照相机记录示波器屏幕上的这些图案。

20世纪60年代初期，位于新泽西的贝尔实验室计算机工程师迈克尔·诺尔创造了一系列最早的计算机生成图像。他于1963年创作的《高斯2次曲面》曾在1965年美国纽约霍华德·怀斯画廊（Howard Wise Gallery）举办的"计算机生成图像"展览中展出。该展览同时展出的还有拉波斯基、贝拉·朱丽兹以及德国早期计算机艺术家弗瑞德·纳克和乔治·尼斯等的作品。尽管他们的作品非常类似于抽象绘画，并且看似复制了传统媒体非常熟悉的美学表达形式，但是确实探索出了一条借助计算机图形学来驱动和创作"数字绘画"的道路。

图9-1 拉波斯基于1952年创作的电子抽象作品

德国艺术家和计算机图形专家赫伯特·弗兰克几乎和拉波斯基同时开始了示波器抽象电子艺术的创作（图9-2，上）。弗兰克从20世纪50年代起担任维也纳大学和慕尼黑大学教授。他于1985年发表在《Leonardo杂志》的两篇论文《新视觉语言：论计算机图形学对社会和艺术的影响》《扩张的媒体：计算机艺术的未来》奠定了数字艺术的美学的基础。弗兰克不仅首次在专业刊物上提出了"计算机艺术"的概念，而且还在其著作《计算机图形学：计算机艺术》中全面地论述了该主题。早期计算机动画和图像并不是在艺术工作室生成的，而是在大学或公司的研究实验室生成的。第一批艺术家中的多数具有科学和工程背景，主要从事计算机图形或应用物理学的研究，从事艺术创作可以说是工作之余的"副业"，同时也缺少艺术方面的正规训练。尽管如此，他们中的许多人仍然显示了强烈的艺术抱负和相当程度的美感。例如，20世纪60年代初期，计算机工程师迈克尔·诺尔创造的一系列计算机生成图像（图9-2，右下），与著名的荷兰画家蒙德里安的作品（图9-2，左下）十分相似，由此说明了计算机能够"模拟"出高度相似的艺术作品。

20世纪60年代，一大批计算机工程师，如约翰·惠特尼、爱德华·兹杰克、查尔斯·苏瑞和维拉·莫尔纳等基于数学函数的研究，对计算机生成图像的变形和动画做了大量的工作，他们的研究成果至今仍然具有影响力。约翰·惠特尼被誉为"计算机图形学之父"，他使用早期军事模拟计算机设备制作了首部短片动画《目录》（Catalog），该片展示了图形变换动画的魅力。约翰·惠特尼后来制作的数字短片《排列》（Permutations）和《蔓藤花纹》（Arabesque，图9-3，上）进一步巩固

图 9-2　弗兰克的创作与作品（上）、蒙德里安画作（左下）与诺尔的计算机图像（右下）

图 9-3　数字短片《蔓藤花纹》（上）和动画短片《蜂鸟》（下）

了他作为计算机生成实验电影制作先驱的声誉。约翰·惠特尼还与他的兄弟、画家詹姆斯·惠特尼合作制作了几部实验电影。同期,计算机工程师查尔斯·苏瑞 1964 年开始使用 IBM 7094 计算机制作了最早的数字短片《蜂鸟》(*Hummingbird*,图 9-3,下)。该片用动画的形式展示了蜂鸟翅膀在飞行中变形的全过程,是计算机变形动画的里程碑。

20 世纪 60 年代末期,贝尔实验室工程师爱德华·兹杰克通过计算机算法设计了别具一格的画面和图案(图 9-4),这些数字迷宫图案说明了计算机算法可能的艺术潜力。与此同时,他的同事,贝尔实验室工程师肯尼斯·诺尔顿则开发了在线条打印机上叠印字母和标志的技术。该技术能模拟出照片上明暗的灰度差别。

图 9-4　兹杰克的作品

20 世纪 60 年代,贝尔实验室可以说是计算机艺术的大本营,其中迈克尔·诺尔对"算法艺术"的研究,肯尼斯·诺尔顿和爱德华·兹杰克对数字图案和数字动画的探索,以及马克思·马斯沃斯和约翰·皮尔斯对计算机音乐的研究都是该领域的重要成果。诺尔曾经预言:"计算机可能是未来潜在的、最有价值的艺术工具,正如它在科学领域的作用一样。"他认为随着计算机的普及,更多的艺术家将会把它作为创作工具。这种新的艺术媒介将被利用来产生前所未知的艺术效果,如结合色彩、深度、运动和随机性来创造新的艺术组合的可能性。20 世纪 60 年代中后期,计算机艺术创作已经在欧美和日本等地蓬勃开展起来。1968 年,国际最早的计算机艺术杂志《比特国际》(*Bit International*)在萨格勒布市创刊。直到 1972 年,该杂志共发行 9 期,登载了大量早期计算机艺术作品,也为后来的研究者提供了珍贵的历史文献。接下来介绍的几幅代表作品大致可以反映该时期计算机艺术的轮廓。

东京技术大学美学教授河野弘在 1964 年至 1968 年创作了单色及彩色的抽象数字绘画(图 9-5,A 和 B),部分带有东方山水卷轴的意境,部分则与蒙德里安的抽象艺术有几分神似。1968 年,工程师阿兰·马克·弗朗斯创作了计算机螺旋画 *Cycle Two*(图 9-5,C);1963 年,计算机工程师戴特·汉克创作了计算机矩阵图案(图 9-5,D);1969 年,加拿大麦吉尔大学的彼得·米利奥杰维克展出了名为《海星》的计算机绘画(图 9-5,E);1964 年,美国工程师凯瑞·斯坦德用绘图仪绘制了名为《蜗牛》的抽象螺旋绘画(图 9-5,F);1968 年,布拉格大学的泽坦尼克·塞库纳展出了名为《圆形黑白结构》的计算机绘画(图 9-5,G)。从这些作品可以看出,当时的计算机绘画已经能够呈现相当的美感。1968 年,伦敦当代艺术馆首次举办以"控制论的奇遇:计算机和艺术"为题的艺术展,标志着计算机艺术开始登上历史舞台。

图 9-5 欧美和日本艺术家在 20 世纪 60 年代中后期创作的部分计算机艺术作品

9.2 计算机图形学简史

数字艺术概念的形成主要基于 20 世纪 60 年代至 70 年代的数字理论及技术的发展，如随机数原理、数学公式、逻辑演算、分形理论以及混沌原理的研究。北美的一些大学研究中心也参与了这一时期的图像、动画与 3D 图形的研究。这些学术成果包括犹他大学的 3D 建模和渲染、加州理工学院的运动动态分析、伊利诺斯大学芝加哥分校的矢量图形技术、加利福尼亚大学的样条模型、俄亥俄州立大学的分级人物动画和反向运动学、多伦多大学的过程技术、蒙特利尔大学人物动画和嘴唇同步等。此外，东京大学的气泡表面模型技术以及广岛大学的辐射和灯光的研究也取得了重要的成果。广岛大学研究团队在 20 世纪 80 年代中期创作了 CGI 超现实动画片《女人和蛙》（图 9-6）。该片对阳光、青蛙、雨和水下世界的数字模拟令人耳目一新。这些理论和技术的发展对于后期的数字艺术发展至关重要。

20 世纪 60 年代，早期的计算机艺术先锋如拉波斯基、弗兰克和诺尔等就通过算法艺术向世人证明了计算机可以仿真几何抽象艺术（如至上主义、荷兰风格派和俄罗斯结构主义的现代艺术形式）。此外，惠特尼的计算机动画也可以媲美早期实验艺术家的动态影像作品。但此时数字艺术存在一个局限，即如何通过计算机仿真非数学几何的自然世界？这个瓶颈直到 20 世纪 70 年代中期才得以突破，随着计算机运算速度的倍增和计算机图形学的发展，特别是分形（Fractal）几何学理论的提出与实践，才真正实现了数字艺术模拟自然的历史性突破——数字技术开始挣脱了 2D 空间和几何图形的束缚，并朝向模拟自然、模拟空间和模拟世界的方向发展。

1975 年，数学家曼德布劳特出版的专著《分形、机遇和维数》标志着分形理论的诞生。"分形"这一词语本身具有"破碎""不规则"等含义，可以用来描述传统几何学所不能描述的复杂无规则

图 9-6 广岛大学的 CGI 动画短片《女人和蛙》

的几何对象。例如，弯弯曲曲的海岸线、起伏不平的山脉、茂密的森林、变幻无常的浮云、纵横交错的血管等，它们的特点是极不规则或极不光滑。通俗地说，数学分形就是研究高度复杂但具有自相似图形和结构的几何学。分形学对于自然景观和生物形态（如云雾、火焰和山脉、海浪、树木及毛发等的造型和动画）的模拟均有着十分重要的意义（图 9-7，上）。如今分形已经成为通过数学模拟大自然和表现抽象美的重要艺术形式。

图 9-7 分形学图形的模拟自然景观（上）和康奈尔盒子（左下）

该时期对计算机图形学的研究在北美的一些大学（如康奈尔大学、纽约理工大学、北卡罗来纳大学和宾夕法尼亚大学等）逐渐展开并取得丰硕的成果。早在20世纪70年代，康奈尔大学就拥有了一个世界领先的光能辐射技术CG实验室。该实验室的主任是著名计算机图形专家、教授唐纳德·格林伯格。1973年，他开始深入研究一些重要的计算机图形学理论（如光能辐射算法、直接和间接照明的算法等），对后来计算机仿真和动画的发展功不可没。3D渲染领域知名的康奈尔盒子（The Cornell Box，图9-7，下）也被广泛应用在3D照明和建筑效果渲染领域。

纽约富商和企业家阿历克斯·修尔博士希望通过使用CG来实现其动画梦想。因此，1974年，他在纽约理工大学投资建立了计算机图形实验室。这个实验室集中了当时最先进的计算机设备，包括高端的CGI设备和进行影视特效的计算机系统。同时，他还聘请了艾德·卡特姆博士、朗斯·威廉姆斯、福瑞德·帕克和格兰德·斯坦和艾维·瑞·史密斯等计算机高手和艺术家罗夫·古根赫曼等。该研究团队对计算机图形学作出了突出贡献，在诸如动画编程、扫描建模（图9-8，F）、分形几何、变形动画、真人与虚拟角色合成（图9-8，C）、纹理映射和光线跟踪（图9-8，D和E）等领域均有建树。他们设计开发的软件包括2D动画软件Tween、动画上色软件Cel Paint（图9-8，B）和动画软件SoftCel等。1979年，该团队的实验电影艺术家艾德·艾莫斯威勒制作了一部三分钟的CG动画《太阳石》（*Sunstone*，图9-8，A），并成为最早的CGI实验影像。该片被美国现代艺术博物馆收藏。

图9-8 纽约理工大学CGI小组的动画短片《太阳石》（A）以及相关科研成果

反射贴图渲染技术是修尔研究团队的另一个重要研究专利。该技术能够在物体上实现如照片般

的表面纹理和光泽，对于后来的 3D 动画仿真能力的提升发挥了关键的作用。20 世纪 80 年代一系列电视和电影（如《飞碟领航员》《魔鬼终结者》《深渊》等）均采用了该技术。值得一提的是，该团队开发的扫描与数字上色软件最后出售给迪士尼公司，成为该公司 CAPS 动画制作流程软件的一部分。随后，导演乔治·卢卡斯招募了卡特姆、史密斯和古根赫曼专门进行电影特效制作研究。该部门最后被苹果公司总裁史蒂夫·乔布斯买断，成就了大名鼎鼎的皮克斯动画。NYIT 团队对计算机图形学的卓越贡献得到了褒奖。艾德·卡特姆和朗斯·威廉姆斯在 1993 年和 2001 年分别获得了 ACM-SIGGRAPH 终身贡献奖。2002 年，威廉姆斯获得了奥斯卡技术成就奖。2001 年，格兰德·斯坦因发明了动画上色软件（Cel Paint）系统而获得了奥斯卡技术成就奖。艾维瑞·史密斯不仅于 1990 年获得了 ACM-SIGGRAPH 计算机图形成就奖，他的计算机绘图软件还获得了 1997 年奥斯卡技术成就奖。

加州理工学院是 20 世纪 70 年代至 80 年代计算机图形学研究的另一个重镇。该院于 1976 年成立计算机科学系并开始高薪招聘顶尖的教师。不久以后，"计算机图形学之父"伊凡·苏泽兰受邀到该大学担任教授。1979 年，苏泽兰邀请了犹他大学博士、计算机图形专家吉姆·卡吉亚加入研究团队。随后，这个研究团队又招募了资深计算机工程师艾·巴瑞和吉姆·布林等。他们的加入使这个研究团队如虎添翼，成为北美拥有最强数学能力的计算机图形学小组。加州理工学院以该团队为核心，重点开发了计算模拟物理对象的基本数学方法，如借助凹凸贴图和表面纹理来表现泰迪熊和怪诞人物的造型（图 9-9）。

图 9-9　加州理工学院图形研究借助凹凸贴图和表面纹理

吉姆·卡吉亚感兴趣的领域是高级编程语言、计算机科学理论和信号处理技术，以及 3D 表面的各向异性反射原理，如布料、毛发或者皮毛的反射。这个研究团队发明了一种"模糊对象"的数学方法，可以用来模拟毛皮、火焰、织物、水流以及动植物的形状和外观，还建立了一种基于全局照明环境的建模渲染方式，可以模拟光束在物体表面反射和折射的效果。该研究团队对 3D 物体的散焦和色彩折射的算法（图 9-10）在当时也遥遥领先。团队中的吉姆·布林在 SIGGRAPH 1995 上曾展示过几部航天动画短片，如外星基地和土星探索等。1991 年，吉姆·卡吉亚获得 ACM-SIGGRAPH 图形成就奖。此外，他和研究团队的另一个成员蒂姆·凯在 1996 年获得了奥斯卡技术成就奖，这用于表彰他们在制作 CGI 毛皮和头发方面的杰出贡献。

到 20 世纪 80 年代中期，计算机图形学研究取得了丰硕的成果，推动了之后 10 年（1985—1995 年）数字艺术在电影、动画、游戏、出版、工业与军事仿真领域的"全面开花"。伊利诺斯大学的矢量

图 9-10　加州理工学院对 3D 物体的散焦和色彩折射的研究

图形研究成为导演乔治·卢卡斯在《星球大战》中表现计算机中的"死星"的一个镜头（图 9-11，左）。此外，犹他大学计算机科学系对布料动力学和半透明材质的研究（图 9-11，右）和康奈尔大学的环境光能辐射的研究都成为该领域的标准。北卡罗来纳大学教授图纳·怀特提出的光线跟踪算法已经成为全局照明的实用技术并被广泛应用。1978 年，怀特从北卡罗来纳大学博士毕业后，曾经先后被贝尔实验室、微软公司聘为研究员，最后在 2014 年担任了英伟达公司的研究员，他的研究有力推动了光线跟踪算法的普及和深入。

图 9-11　《星球大战》中的计算机图形（左）和犹他大学的布料动力学（右）

犹他大学曾是世界计算机图像研究中心。1968 年，伊凡·苏泽兰应聘到犹他大学担任教授。美国国防部阿尔帕（ARPA）研究中心为该校计算机科学系提供 500 万美元的资助，使得该大学在 20 世纪 70 年代一跃成为 3D 计算机图形研究中心。在伊凡·苏泽兰的指导下，犹他大学的计算机科学系诞生了一个不寻常的博士生花名册，他们中的许多人开发了计算机图形学的主要技术，如多边形计算、Gouraud 阴影、Phong 阴影、图像碰撞效果处理、面部动画、Z 缓冲器、纹理图及曲面着色等。在犹他大学，科罗在计算机投影、抗锯齿和渲染技术等领域做出重要成果。布林、冯和古拉德等从事的计算机 3D 贴图、着色处理、光影算法和大气渲染算法的研究已经成为如今 3D 软件渲染算法的标配。此外，瑞森福德等人对样条曲线和 B 样条曲线研究也取得了重要成果。当年的博士生艾德·卡特姆和帕克等人将其对人的手部和脸部动画的研究成果运用于 1972 年拍摄的第一部 3D 动画渲染短片（图 9-12）中。该动画以艾德·卡特姆的左手为模板，借助石膏模型、手绘网格、坐标输入、网格建模、纹理贴图和渲染输出等技术，生动展示了手指弯曲动画的过程；以帕克的妻子为模特，制作了脸部的线框。该动画生动展示了基于脸部建模和渲染的口型动画。这部划时代的作品预示了 3D 动画时代的到来。

图 9-12　卡特姆和帕克制作的最早的 3D 动画短片

艾德·卡特姆从此开始了与计算机 3D 动画的不解之缘。在犹他大学拿到计算机博士学位以后，他随后应聘到纽约理工大学 CG 实验室担任项目主管，并主持开发了 3D 动画、数字绘图和 2D 补间动画软件。1979 年，乔治·卢卡斯看到了计算机在制作电影特效方面的潜力，成立卢卡斯电影公司 CG 部并聘请艾德·卡特姆担任该部门的负责人。1984 年，一个怀才不遇的好莱坞动画奇才约翰·拉塞特从迪士尼跳槽并加入卢卡斯计算机动画部。1986 年，因离婚而财务紧张的卢卡斯有意转让 CG 部，新的机遇出现。艾德·卡特姆和约翰·拉塞特合作，并得到苹果公司创始人史蒂夫·乔布斯的投资，成立皮克斯动画工作室。1995 年，首部长篇计算机 3D 动画《玩具总动员》问世，皮克斯大获成功。2006 年，皮克斯被迪士尼用巨额资金收购，拉塞特担任迪士尼首席创意官，卡特姆担任皮克斯动画公司的总裁。之后，卡特姆将多年的创业经验付诸笔墨，写成了《创新公司：皮克斯的启示》一书。书中坦诚地回顾了皮克斯的创业历程，并在最后总结道："我们都应该像孩童一样，敞开心扉去面对未知的事物。人不应该被自己所知的东西束缚住。这个理念就是初心。"要在创新的路上有所开拓就要不忘初心。如卡特姆所言："如果压制了初学者的心态，那就很容易重复老路，而非开疆拓土。"

9.3　CGI 与电影特效

1975 年至 1985 年是计算机工业，特别是计算机图形学高速发展的 10 年，也是数字艺术从"算法期"转变到"现实模拟期"的关键 10 年。随着计算机可以在彩色屏幕呈现图像，艺术家终于可以借助人机交互界面来进行艺术创作。计算机也开始从工具转向媒体，成为艺术表现和传播的重要舞台。20 世纪 70 年代中后期，随着 CGI 技术的不断发展，许多科幻电影开始尝试利用计算机来设计虚拟角色、虚拟场景或表现光线特效等。第一部运用数字图像处理技术的电影是《西部世界》(*West World*)。数字艺术家小约翰·惠特尼与戴莫斯等人为本片提供了动态图像，用以表现一个机器杀手的视角（图 9-13，左和中）。此外，创作团队在该电影的续集《未来世界》(*Future World*) 中，又运用 CGI 技术制作了人物特效。其中一个镜头是演员彼得·方达被计算机渲染成 3D 图像的画面（图 9-13，右）。

图 9-13　《西部世界》CGI 特效（左和中）和《未来世界》的 3D 模型（右）

1977 年，乔治·卢卡斯的《星球大战》上映代表着一个新时代即将来临，这部由太空武士及怪异外星动物构成的科幻电影不仅收获了 7.75 亿美元的票房，而且成为数字特效的里程碑。《星球大战》不仅是一部电影，还代表了 20 世纪 80 年代以后数字特效产业的缩影。当年，卢卡斯为了有效地表现太空的浩渺和异域的奇观，特别组建了卢卡斯影业（Lucas Film）和一系列子公司，如工业光魔（IML）、卢卡斯 CG 部等。10 年以后，由这些公司衍生出的创新企业，如皮克斯工作室（Pixar）、奥多比系统（Adobe System）、Avid 特效、索尼影像特效（Sony Picture Imageworks）以及数字王国（Digital Domain）等几乎主导了所有的数字创意、动画、影视特效和数字出版领域。

20 世纪 80 年代末，工业光魔推出了科幻电影《深渊》（*The Abyss*）。这部电影代表了当时 3D 动画和渲染技术的最高水平，也是用粒子系统进行复杂建模达到相当复杂程度的范例。《深渊》的出现标志着以计算机图形特技为代表的数字电影时代的开始。导演詹姆斯·卡梅隆通过该片为电影特技的发展树立了两个里程碑。首先是片中创造性地运用了各种方法表现水下奇观，其次是电影中使用了大量的计算机生成影像。例如，ILM 用计算机光线追踪技术，做出了可以不规则蠕动的人面蛇形液态外星生物（图 9-14）。这种虚拟变形技术为卡梅隆的下一部杰作《终结者 2》打下了雄厚的基础。该片还将 CGI 动画与拍摄的实景紧密融合，天衣无缝——因为外星生物体是透明的，所以透过其身体看到的背景必须要有实际的折射效果，而在当时，这个合成技术制作的画面确实展现了逼真的实际折射效果，可谓是遥遥领先。

图 9-14 《深渊》中的 CG 流体透明动画

在《深渊》完成以后，导演卡梅隆再接再厉，于 1990 年和前工业光魔总裁斯科特·罗斯、特技部 CG 动画奇才斯坦·温斯顿一起成立"数字王国"（Digital Domain）特技公司。其核心技术为获得奥斯卡学院奖的数码合成软件 NUKE。后来，数字王国凭借一系列特效收获了 9 座奥斯卡金像奖。1997 年凭《泰坦尼克号》（图 9-15，上）的视觉特效夺得其第 1 个奥斯卡奖。后于 1998 年及

2008年分别凭借《飞越来生缘》及《本杰明·巴顿奇事》(图9-15,下)的精彩特效荣获其第2个及第3个奥斯卡视觉特效奖。此外,该特效团队凭借电影特效和数字编辑软件,如"NUKE""Track""STORM""MOVA""DROP""FSIM液体仿真系统"等共6次获得奥斯卡科技与工程奖。数字王国的其他奖项包括12个视觉效果协会奖、36个克里奥广告奖、13个康城广告奖和4项英国电影及电视艺术学院大奖。

图9-15 《泰坦尼克号》(上)和《本杰明·巴顿奇事》(下)

20世纪90年代,主导计算机工业的"摩尔定律"继续发挥其重要的影响力。该时期的计算机体积更小、价格更低、速度更快、功能更强大。计算机从32位处理器跃升为64位处理器,性能的提升与价格的下降为数字艺术的普及提供了条件。这10年数字艺术最令人难忘的成就均在影视领域的数字特效奇观。1991年,詹姆斯·卡梅隆执导的《终结者2》(图9-16)上映并预示着CG特效大片时代的来临。卡梅隆在这部影片中继续了《深渊》中的变形特技,影片中由工业光魔公司制作的T-1000液体金属机器人产生了令人耳目一新的巨大视觉震撼力。T-1000不仅能从熔融的金属中幻化成真人,他的手还可以逐渐变长成为利剑,即便脸部被炸成烂铁后还能自动愈合……这些特技镜头使数字艺术大放异彩,并让T-1000成为了科幻电影史上的经典形象。

《终结者2》拉开了20世纪90年代数字特效电影的大幕。该影片通过CG把电影特效提高到了一个全新的水平,为以后的数字电影确立了工业标准,因此被《时代》周刊评为1984年以来10部最佳影片之一。该时期,CGI技术在电影制作中大显身手,数码影片渐渐成为主流。1992年,《剪刀手爱德华》借助CG动画特效表现了"奇幻"的精彩故事。1993年,《侏罗纪公园》利用3D动画+机械模型塑造了活灵活现的恐龙形象(图9-17)。该片是一个成功利用反向动力学、CG动作合成、虚拟景观再现等一流计算机特效的典范。1994年,CG技术在奥斯卡获奖大片《阿甘正传》

图 9-16 《终结者 2》中的 T-1000 液体金属机器人

图 9-17 《侏罗纪公园》中的 CG 建模的恐龙（电影截图）

(*Forrest Gump*),以及《摩登原始人》《变相怪杰》《真实的谎言》等大片中大放异彩。其中,《阿甘正传》是 CG 特效融入电影的经典之作,剧中主人公阿甘与肯尼迪总统"历史性"地握手,阿甘作为美国乒乓球队成员"访华"并拉开中美解冻的序幕。这些 CGI 镜头已经成为数字重塑历史的经典。工业光魔通过抠像、蓝幕合成和唇形同步等技术,使虚构的历史栩栩如生。片中由 1 000 多名群众演员出演的反越战示威场面,被复制成有 5 万人参加的浩大规模,可谓是 CG 技术创造的一大奇观。通过将主人公"穿越"到"虚拟"历史音像资料中,该片带给观众的更多是惊奇感、荒诞感和震撼感。

9.4　桌面时代的数字艺术

1982 年,奥多比系统公司成立,这个事件代表着数字艺术开始从专业化向个人设计师和大众转移。从 20 世纪 80 年代中期开始,以微软和苹果的个人计算机为标志,信息产业开始深入社会的各个层面,图形界面(GUI)成为计算机开始人性化的显著标志。早在 1972 年,帕洛阿尔托研究中心(PARC)的工程师理查德·肖普博士就编写了世界上第一个 8 位的彩色计算机绘画软件。20 世纪 80 年代后期到 90 年代初期,苹果的 Macintosh 计算机(图 9-18,左)开始提供能够用鼠标绘制单色插画的 MacDRAW 和彩色 MacPaint 等小型绘图软件(图 9-18,右上)。该时期互联网与电子游戏开始繁荣,插画、绘本、动画和游戏设计师的需求激增。随着互联网和交互技术的普及,在线艺术和虚拟现实艺术开始出现。以 Adobe Photoshop(图 9-18,右下)为代表的数字绘画软件打破了传统艺术的屏障,降低了社会公众从事艺术创作的技术门槛,也预示着一个艺术平民化和民主化时代的到来。

图 9-18　苹果 Macintosh 计算机(左)MacDRAW(右上)和 Adobe Photoshop(右下)

奥多比公司的崛起首先影响的是印刷出版行业。20 世纪 80 年代中后期被称为桌面印刷时代。1985 年,随着奥多比公司、Aldus 公司和苹果公司的迅速崛起,整个出版行业风起云涌,开始了信息化的第一次浪潮。苹果公司的 Macintosh 计算机、Aldus 公司的排版软件 PageMaker 和奥多比公司的激光打印机,让出版从排字车间和印刷厂进入普通人的生活,桌面出版革命开始了。奥多比公司创始人约翰·沃洛克和其兄弟查克·杰西卡开发的页面处理语言 PostScript 技术推动了数字出版行业的崛起。1986 年,奥多比公司在纳斯达克成功上市,凭借公司业务成倍增长的东风,沃洛克和

杰西卡在 1987 年推出 Adobe Illustrator 1.0，无须借助编程，数字艺术家便能够使用矢量曲线创作艺术插图。1987 年秋，美国密执安大学的博士研究生托马斯·洛尔为工业光魔公司编写了一个可以显示和处理灰度图像的小软件 Display。随后，托马斯又增加了诸如色阶调整、色彩平衡、色相、饱和度和滤镜插件等功能，这就是日后大名鼎鼎的 Photoshop 的雏形。

　　1990 年，奥多比公司重金收购了 Display 软件并发行了 Adobe Photoshop 1.0。该软件改变了传统设计师的绘画与摄影处理领域，使之成为普通人的爱好。经历了 20 多个版本的升级迭代（图 9-19，左）和 30 余年的发展，Photoshop 对图像的剪裁、拼接与诠释已经成为网络与手机时代人人必备的技能，"PS 图像"已经逐步从名词转变为动词，体现了网络社会和后现代社会丰富的内涵。它不仅有美颜、祛斑、拼贴、磨皮、换肤等后现代社会的特征，而且还成为了跨越现实与虚拟的桥梁（图 9-19，右）。诞生 30 年后，Photoshop 从技术名词变成社会学名词，这恐怕是当初奥多比公司也始料未及的事。Photoshop 就此脱离了工具的范畴，成为全球图像创意爱好者的神器。随着人工智能时代的到来，Photoshop 将智能控制（如自动抠图、生成动画、一键换脸和自动识别调色等功能）纳入其中，使得未来设计师的工作效率更高和更有创意。

图 9-19　Photoshop 的历史版本（左）和 Photoshop 美颜修图（右）

　　计算机绘画软件的出现让桌面绘画与设计变得更加得心应手。因此，在 20 世纪 80 年代中后期出现了许多优秀的计算机绘画作品和计算机艺术插图。艺术家已不再需要具备计算机编程知识来进行艺术创作，因此，专业艺术家成为了该时期的创作主力军。1986 年 4 月，前卫艺术家艾坡·格雷曼购买了一整套制作计算机图形的专业设备，即苹果 MacVision 计算机和软件以及一台点阵打印机。她从摄像机中截取图像并使用 MacVision 进行合成，最终得到了一张真人大小的格雷曼自己的绘画作品，上面有图像和文字（图 9-20）。这张由密集点阵构成的海报追溯了她个人使用技术工具的历史，同时也质疑艺术与设计之间的界限。早在 1984 年，格雷曼在首届 TED 会议上，听到了计算机前沿专家艾伦·凯的演讲，从此深深地迷恋上了数字艺术。但她不仅仅是一个技术爱好者，作为新浪潮的代表和"瑞士朋克之父"、国际知名图形设计师沃尔夫冈·魏因加特的学生，格雷曼通过这幅绘画将瑞士新浪潮风格引入美国。她通过富有表现力的混合字体与图形设计，将数字、科技与人类的自然状态相结合，证明了图形计算机确实是有价值的设计工具。在网络文化渗透到人们的生活之前，格雷曼就通过数字技术表现了颜色、图形符号和神话，并由此诠释了早期数字时代的艺术特征。

图 9-20　格雷曼的计算机海报设计作品

　　数字艺术家劳伦斯·盖特 1977 年毕业于纽约视觉艺术学院。他很早就开始尝试利用计算机进行图像合成和数字绘画。20 世纪 80 年代中期，他的艺术创作显示了数字艺术的特殊魅力。受当时的计算机软硬件环境的限制，柯特的早期作品多为黑白效果的、类似版画的合成作品（图 9-21）。

图 9-21　劳伦斯·盖特在 20 世纪 70 年代至 80 年代创作的计算机绘画作品

　　随着计算机分形算法、3D 渲染、3D 图形与动画、光线跟踪和光能渲染技术的进步，一些艺术家逐步开始利用 3D 软件创作图像与动画作品，大卫·厄姆就是其中之一。他曾经在宾夕法尼亚艺术学院等地学习绘画和计算机图像，从 1974 年开始作为驻场艺术家，在帕洛阿尔托研究中心进行

计算机图像和动画的研究，曾与艾维·瑞·史密斯、理查德·肖普和约翰·惠特尼等做过同事。他曾经协助肖普开发了"超级画笔"（SuperPaint）软件，并使用该软件绘画，随后还在信息国际公司建构了历史上第一只带关节、可以弹跳的"数字 3D 昆虫"。从 1977 年到 1984 年，他成为美国航空航天局喷气推进实验室的驻场艺术家，通过设计视觉化的虚拟空间轨道来协助导航。20 世纪 80 年代，他通过计算机虚拟空间的建构设计了一系列计算机 3D 作品（图 9-22）。

图 9-22　大卫·厄姆在 20 世纪 70 年代至 80 年代创作的 3D 艺术作品

艺术家莉莲·施瓦茨（图 9-23，上左）被物理学家和诺贝尔奖获得者阿诺·彭齐亚斯称为"将计算机确立为一种有效且富有成果的艺术媒介"的先驱。20 世纪 80 年代，她为纽约现代艺术博物馆创作的计算机生成的电视广告获得了艾美奖。施瓦茨的作品曾在现代艺术博物馆、大都会艺术博物馆、惠特尼美国艺术博物馆等地展出。她是马里兰大学计算机科学系的客座成员、肯恩学院美术系的兼职教授、罗格斯大学视觉艺术系的兼职教授、纽约视觉艺术学院研究生院导师。2015 年，莉莲·施瓦茨获得了 ACM-SIGGRAPH 杰出艺术家 / 数字艺术终身成就奖。早在 1975 年，艺术家莉莲·施瓦茨就开始了用计算机进行创作。她的许多开拓性的作品是在 60 年代至 70 年代完成的。1966 年，她成为艺术与科技实验协会的成员，并开始使用灯箱和水泵等机械装置进行艺术创作。1968 年，她的动力雕塑作品被纽约现代艺术博物馆展出，这个展览就是现代艺术史上著名的《机器：机械时代的终结》展，它标志着 20 世纪的艺术从机械装置时代转向电子装置时代。

施瓦茨还和贝尔实验室工程师肯尼斯·诺尔顿等人合作制作了动画和录像作品《像素》（*Pixillation*，图 9-23，上右及下）。她的一幅作品《蒙娜丽莎》（图 9-23，上中）当时曾经引起了争议。施瓦茨将达·芬奇的两幅画（一幅是蒙娜丽莎，另一幅是达·芬奇的自画像）结合在一起，通过镜像匹配两个脸部的特征，促使她推测蒙娜丽莎可能就是达·芬奇本人，虽然并没有确凿的历史证据来支持这个结论。

在随后的 20 年，数字图像软件吸引了更多的专业艺术家投身到该领域，芭芭拉·纳西姆就是其中的佼佼者。她通过自己的"模特儿拼贴系列"（图 9-24）将波普艺术发扬光大，成为"后拼贴主义"艺术的代表。纳西姆在位于曼哈顿的摄影工作室为雇佣的模特儿拍摄了很多照片，然后通过数字剪切与重构这些照片，将模特儿的眼睛、嘴唇、头发和长腿与珠宝和服装并置，让观众通过作

图 9-23　施瓦茨（上左）的《蒙娜丽莎》（上中）和计算机动画《像素》（上右，下）

品来"重新审视关于欲望、美容、时尚和商业的流行观点"。

图 9-24　芭芭拉·纳西姆的"模特儿拼贴系列"之一

9.5　数字超现实主义

从 20 世纪 90 年代到 21 世纪初，随着数字技术深入社会和生活，越来越多的人开始尝试使用数字技术进行艺术创作。无论是画家、雕塑家、建筑师、版画家、设计师、摄影师，还是视频和表演艺术家，都在转向数字艺术创作。从数字绘画、游戏到结合了动态和交互的作品，以及面向过程的虚拟体验，数字艺术逐渐演变成为多方向的艺术实践。1984 年，科幻小说家威廉·吉布森出版了传奇小说《神经漫游者》，并创造了"网络空间"一词来描述未来的数据世界和网络。吉布森在书中把未来世界描绘成一个高度技术化的世界，其裸露的天空是一块巨大的电视屏幕，各种全息广告

被投射其上,仿真之物随处可见,虚幻与真实的界限已经模糊,而人们可以直接将大脑接入虚拟世界。1997 年,由"数字王国"打造的科幻电影《第五元素》,采用令人惊异的特效,展现了 2259 年纽约的城市街景(图 9-25)。在高楼林立的空中穿梭的"飞车"是由运动控制模型和 CG 合成的。这些计算机合成的场景形态逼真,视角震撼,一个个未来世界大都会的景观呼之欲出。虽然今天的世界仍达不到吉布森的愿景,但数字科技打造的超现实,使任何观众都能够感受到数字艺术的魅力。

图 9-25　科幻电影《第五元素》中的纽约城市未来街景

随着计算机图形处理能力的大幅度提升,艺术家已经从表现抽象艺术转移到实现物体的复杂性和模拟自然的真实性。犹他大学博士布林于 1982 年建立的变形球(metaballs)技术被用来表现软体或者隐式曲面,这个算法为模拟流体、有机形态特别是海洋有机形态提供了可能性。20 世纪 80 年代中期,艺术家河口洋一郎借助变形球、光线追踪和反射算法,模拟了"海洋生命的原始形态"。在 1987 年至 1991 年间,他多次参加 SIGGRAPH 计算机图形艺术展和林茨电子艺术节。他的作品《浮动》(*Float*)通过数字变形动画创造了一种来自海洋世界的五彩斑斓的视觉世界(图 9-26)。这部动画通过"生长与变化"的主题,表现了绚丽多彩的海洋生物世界和虚拟海洋生物千姿百态的生活场景。

图 9-26　河口洋一郎的数字动画《浮动》

河口洋一郎目前是东京大学计算机图形艺术教授。他的计算机图形和动画在全世界广受好评。他从海洋贝壳、海葵、软体动物和螺旋植物中得到启示，将成长、进化、遗传的生命模型通过数字动画呈现出来。他的动画作品《胚胎》（*Embryo*，图9-27，上）和《生命之卵》（*Eggy*，图9-27，下）探索了生命的起源和演化。这些作品曾经获得包括SIGGRAPH评委会特别奖在内的多项国际大奖。他曾经说过："我的作品展现了弯曲的透明物体，从艺术角度表现了出生和成长。我在少年时代经常潜入海中捕鱼，有时也会挖掘躲藏在岩石中的贝壳类动物，观赏美丽的珊瑚丛。这些经历已成为我创作的源泉，并且构成了我今天内心画面和影像表现的基础。我作品中的形象大多模拟了海洋植物和软体生物，其颜色则取自热带岛屿附近的鱼和珊瑚的发光色调。"他的作品表现了生命的原初世界，动态、流动的半透明物体就是"生命之卵"，而脉动的节奏则是对波浪或海葵触须摇动的模拟。

图9-27　数字短片《胚胎》（上）和《生命之卵》（下）

河口洋一郎1952年出生在日本鹿儿岛，从小热爱画画，对自然、科学也十分热衷。1976年，他大学毕业并进入东京大学研究，发表了著名的成长模型（Growth Model）理论，成为日本最早从事计算机图形学研究的学者。他利用"遗传算法"通过预先写好的程序，让生成模型随时间而成长或变异，引起了人们广泛的关注。20世纪90年代，他进一步将这种"情感生命哲学"从海洋生物拓展到更大的生命空间，模拟了更复杂的生命形态，如五彩缤纷的水滴状生物和密集生长的砗磲贝类。此外，他还花大量的时间前往亚马孙丛林、落基山脉及撒哈拉沙漠探险，亲身体验大自然及生

命的感动,"因此我的创作绝不是凭空想象或捏造,而是有一定的生物学及图像学基础,并且饱含对生命的感情。"

9.6　交互时代的数字艺术

我们生活在一个全新的电子时代,从前遥远的自然时间概念如今已被缩短。搜索引擎、视频会议、手机直播和卫星导航将世界变成了一个地球村落,电子空间与网络世界,重构了人们的时空观,人们离原始自然的生存状态越来越远。数字已超越自然,而数字技术已经成为构建人工自然的工具。随着大规模的城市化,野生动物的栖息地日益缩减。多数新世纪出生的人已经没有了野生环境下体验自然的经历,而艺术家创建的高度仿真的"自然景观"俨然已替代野生环境成为城市公众休闲和娱乐的场所。国际著名的佩斯画廊(Pace Gallery)是由著名收藏家阿尼·格里姆彻在20世纪60年代创建的,如今已成为遍布纽约、伦敦、北京和洛杉矶等大城市的画廊帝国。2016年,画廊总裁麦克·格里姆彻发起了佩斯艺术与技术(Pace Art & Technology)项目,并借此与跨学科艺术团队合作,通过新媒体展览来增强观众对互动艺术的兴趣。2017年6月,日本teamLab小组在北京佩斯画廊举办了名为《花舞森林》的新媒体艺术展(图9-28),把自然体验重新带给了观众,让观众在瀑布、鲜花、蝴蝶和"人造海洋"中重新体验人与自然的联系。

图9-28　《花舞森林》新媒体艺术展

《花舞森林》的主展厅是一个充满鲜花和蝴蝶的黑暗房间,这些蝴蝶漫天飞舞,只要观众伸手,它们就会在观众身旁聚集,而花卉也会自然地盛开。一旦观众移动,花卉和蝴蝶就会"粉碎和死亡"。在悦耳的音乐声中,观众发现自己正伴着徐徐微风徜徉在开满花朵的森林中。这是一个比爱丽丝仙境更奇幻的地方,也是由无数科技结晶构筑的真实版"梦幻仙境"。在计算机编程、传感器、投影、灯光、交互动画、音乐效果和玻璃组成的奇妙空间里,似乎一不小心就会误入了百花深处。扑面而来的花香和眼花缭乱的繁花让人们物我两忘,沉浸其中。该作品灵感来源于艺术家在旅途中偶遇的鲜花美景,它们或在山中绽放或在山脚盛开,游人如织穿越其中,构成了人与自然最为和谐的胜景。不同空间区域中的花卉按照四季划分而不同,观众也成为了作品的一部分,手触碰到花朵,花朵便会凋谢,人群聚集的地方则会百花齐放,这一由计算机程序打造出的梦幻虚拟花海能与观众产生实时互动。观众的一举一动都会影响花卉的诞生、绽放乃至凋谢枯萎的整个生命历程,展示出因果循环。观众在美景中流连忘返,情不自禁地举起手机记录下一个个难忘的瞬间(图9-29)。

图 9-29 艺术展《花舞森林》的交互现场

日本 teamLab 的新媒体装置具有很强的交互性。在观展时人们可以通过触摸与装置产生互动，探讨人与人之间、人与环境之间的联系。这些装置作品可以通过隐藏的红外感应摄像头来探测人的肢体动作并发送到后台数据库，使投影仪的画面可以根据观众的动作来改变花卉的形态。梦幻般的瀑布从墙上飞流直下到地板上，并幻化为无数条波浪线在地板上蜿蜒前行。这些流动的瀑布线与鲜花汇成为一个奇幻的世界（图 9-30）。这个交互世界可以感知观众的存在，鲜花会在观众脚下聚集

图 9-30 艺术展《超越边界》之二：交互流水

并盛开，而流水则会绕开观众的脚。如果用手触碰瀑布，水流也会神奇的绕开。在这个充满奇幻的房间，每条瀑布或水流都是通过计算机程序对粒子流进行控制制作而成的，可根据观众的动作而实时变化。瀑布被繁花和飞舞的蝴蝶围绕；蝴蝶围绕观者起舞，这一切就仿佛是一个真实的生态体系。这正是 teamLab 创作思想的体现：作品的流动性和空间的超越性。

9.7 多感官体验艺术

无论是更加注重观众情感体验的互动公园，还是新一代艺术家创作的互动体验装置，和过去的博物馆体验相较都有一个显著的不同：混合体验和情感化已经成为当今文化体验的核心。数字灯光秀、媒体建筑、VR/AR、数字艺术体验展和交互式剧场等新科技纷纷登场。传统以视觉为主体的信息可视化已经逐步让位于以"沉浸式"混合体验为核心的情感化设计。2016 年，西班牙达利博物馆就曾推出一个"活着的达利"虚拟体验项目（图 9-31）。该博物馆借助上千小时的机器学习，利用达利生前的声音和影像资料，打造了一个"虚拟的达利"，这个机器人不仅可以和游客互动、交谈、留影，甚至可以针对每个游客的问题给出独特的见解或答案。该装置已成为博物馆的"明星"。

图 9-31　达利博物馆推出的"活着的达利"虚拟体验项目

9.8 自动绘画机器

在计算机绘画过程中，若操作者只给出初始状态，计算机便可根据程序或机器学习独立完成绘画过程，我们可称之为人工智能艺术（AI Art）。到目前为止，计算机自主绘画仍然是一个有争议的概念，其往往需要根据艺术家或程序员指定的程序进行，完全依靠"机器学习"来完成艺术训练并实现创意还有很长的路要走。

美国艺术家哈罗德·科恩是一位试图制造"自动绘画机器"的探索者。科恩于 1968 年在美国

加州大学圣地亚哥分校做访问学者，随后被授予教授职位，他还曾是该大学计算与艺术研究中心主任，担任过视觉艺术系主任。1990年，他推出名为"阿伦"（AARON）的计算机自主创作软件。该软件不需人工输入就能凭借程序本身的"展开"来绘制抽象艺术、静物和肖像画（图9-32）。2010年，美国跨媒体艺术家拉玛·豪特森肯定了哈罗德·科恩的贡献。他在计算机人工智能和艺术交叉领域的工作吸引了许多媒体和公众的关注，一些现代艺术博物馆（如伦敦泰特美术馆）还展出了由"阿伦"创作的艺术作品。2014年，科恩获得ACM-SIGGRAPH颁发的杰出艺术家奖终身成就奖。

图9-32 "阿伦"喷绘的作品

科恩在20世纪60年代至70年代是一位积极探索算法艺术的工程师，设计了一系列计算机抽象艺术图案（图9-33，上）。1966年，他曾经代表英国参加威尼斯双年展。20世纪80年代后期，他使用C语言编写了AARON程序，但最终因为他认为C语言"太不灵活，限制太多，而且不能处理像颜色这样复杂的东西"而转换为LISP语言。1995年，在波士顿计算机博物馆，由AARON控制的喷绘机进行了现场作画表演（图9-33，下）。虽然AARON能够通过科恩输入的规则来创造新的图像，但科恩仍旧认为AARON不算是完全独立的"艺术家"。科恩最关心的是如何使AARON具有自我学习的能力。

美国未来学家、人工智能专家、谷歌技术顾问雷·库兹韦尔在其2006年出版的著作《灵魂机器的时代》中评价说："科恩的AARON可能是目前计算机视觉艺术家中最好的典范，也是计算机应用于艺术领域的主要范例之一。科恩把关于素描和绘画的上万条规则输入程序，包括人物、植物和物体的造型、构图和颜色的选择。AARON程序并没有试图模仿其他艺术家，它具有一套自己的风格，因此其知识和能力具备保持相对的完整。当然，人类艺术家也都有自己的局限。因此，AARON在艺术上的多样性方面仍然值得尊敬。"

图 9-33　科恩早期算法艺术作品（上）和 AARON 现场作画（下）

　　AARON 创作的一系列水彩风格的人物画中，有些接近修拉的印象派风格。虽然人们对这些绘画是否由计算机完全自主实现，仍然存在着一定的争议，但科恩作为该领域先锋探索者的事实无可置疑。库兹韦尔指出，随着自主绘画软件的进步，计算机终会成为展示绘画的一种极好的载体。未来，大多数视觉艺术作品都将是人类艺术家和智能艺术软件合作的结晶。库兹韦尔在 2000 年曾大胆预言，在未来 30 年，所有艺术形式都会有虚拟艺术家的加入。大多视觉、音乐和文学艺术作品终将融入人与机器智能的合作。

讨论与实践

一、思考题

1. 计算机成像（CGI）技术与 20 世纪 90 年代电影特效有何联系？

2. 什么是数字超现实主义？与传统超现实主义比较有何不同？

3. 20 世纪 70 年代至 80 年代计算机图形学的主要成果有哪些？

4. 试说明早期计算机艺术主要是算法艺术的原因。

5. 艺术家河口洋一郎的情感生命哲学的核心是什么？

6. 交互时代的数字艺术的主要特征是什么？

7. 日本 teamLab 团体是如何将"数字"变成"自然体验"的？

8. 计算机软件和硬件的进步如何推动数字艺术发展？

二、小组讨论与实践

现象透视： 数字建模和高清渲染是数字艺术能够仿真现实的技术基础。正是由于 Maya、3dsMax 和 Cinima4D 等一系列建模与仿真动画软件的推出，才能产生超现实的艺术图像（图 9-34），并推动 20 世纪 90 年代动画、特效和游戏的发展。

头脑风暴： 如何综合应用建模软件 3dsMax、人体动作软件 Poser，以及服装设计软件 Marvelous Designer 和 Photoshop，创作带有超现实风格的未来机器人少女？

方案设计： 熟悉和掌握上述建模、动作与服装软件的各自特征，构建未来人类的角色模型，通过贴图和高清渲染得到蒙版素材，最后再通过 Photoshop 或 Painter 等绘图软件加以润色并添加个人风格化的线条，最终完成立体人物的数字插画。

图 9-34　通过建模软件打造的游戏角色人物

练习及思考

一、名词解释

1. 计算机图形学　　　　　　　2. 数字王国

3. 工业光魔　　　　　　　　　4. 分形几何学

5. 河口洋一郎　　　　　　　　6. 哈罗德·科恩

7. 光能渲染　　　　　　　　　8. 詹姆斯·卡梅隆

二、简答题

1. 如何理解计算机艺术与科技艺术之间的关系？

2. 数字艺术与 20 世纪现代艺术的发展有何联系？

3. 计算机和艺术联姻的历程可以划分为几个阶段，其特点分别是什么？

4. 请举例说明 20 世纪有哪些"技术和艺术"相结合的重要历史事件。

5. 为什么说数字艺术体现了这个时代的"新美学"？

6. 请从数字艺术的谱系研究说明其思想和艺术实验的渊源。

7. 科技、数字与媒体艺术如何被纳入艺术史的范畴？

8. 请说明计算机成像（CGI）技术对数字电影的贡献。

9. Photoshop 推出已超过 30 年，请简述奥多比公司对数字艺术发展的贡献。

三、思考题

1. 请用信息图表的方式绘制一幅"20 世纪数字艺术发展历史挂图"。

2. 请观看电影《黑客帝国》，并思考该片是如何探讨未来世界中的计算机和人类的关系的。

3. 20 世纪 90 年代的数字大片（如《泰坦尼克号》）使用了哪些数字特效技术？

4. 请调研互联网并了解当代知名 CG 插画家的代表作和艺术风格。

5. 从数字艺术的数十年发展历程中可以得到哪些结论或启示？

6. 计算机成像（CGI）对艺术语言最大的影响因素有哪些？

7. 什么是变形球（Metaballs）技术？其和生长动画有何联系？

8. 请总结和说明数字艺术发展的规律并预测未来艺术的表现形式。

9. 请调研互联网并研究网络游戏、数字动画和信息设计的历史。

第 10 课
数字娱乐发展简史

10.1 数字娱乐产业概述
10.2 电子游戏概述
10.3 电子游戏的起源
10.4 商业电子游戏的诞生
10.5 主机游戏的世代交替
10.6 计算机游戏
10.7 移动游戏的崛起
10.8 电子竞技异军突起
讨论与实践
练习及思考

　　数字娱乐为游戏、休闲与娱乐产业相互叠加的领域。如今，以游戏产业为龙头的数字娱乐产业已经成为文化创意与经济增长最快的行业之一。随着智能手机等电子产品的普及，数字娱乐技术的应用范围不断拓展，其表现形式也趋于丰富多彩，成为当下科技艺术快速增长的领域。本课追溯了电子游戏在过去50年的发展历程，包括街机、家用游戏机和个人电脑游戏的发展史，同时介绍了移动游戏与电子竞技的发展简史。

10.1 数字娱乐产业概述

娱乐可被看作一种通过表现喜怒哀乐或通过自己和他人的技巧而使观众或受众愉悦并带有一定启发性的活动。很显然,这种定义是广泛的,它包含了悲喜剧、各种比赛和游戏、音乐舞蹈表演和欣赏等。21世纪是一个技术变革与科技大发展的时代,数字娱乐领域吸收了前沿科技的成果,以多样化的方式为消费者提供沉浸式体验感。音乐、电影、网络游戏与智能手机消费(网络直播、综艺、动漫和网剧)的结合,使新兴技术与互联网成为一个有机整体。以视觉观赏为核心的传统娱乐(家庭影视综艺、动画、漫画、表演、影院与剧场等)通过快速的数字化,逐渐转向交互性娱乐(游戏)和体验性消费(旅游休闲),形成领域叠加,产生了核心领域——新型的数字娱乐(图10-1)。如今,数字娱乐技术发展迅猛,快速推动了文化创意与相关经济增长,并且延伸至广播、电信、信息技术等多个行业,成为动画、音乐、短视频、网络游戏、博物馆以及时尚产业的重要推手和技术支撑。随着智能手机等电子产品的普及和更迭,数字娱乐技术的应用范围还在不断拓展,其表现形式愈趋丰富多变,成为当下科技艺术的代表。

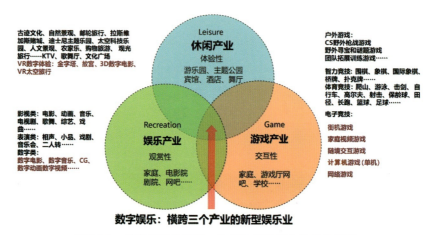

图10-1　数字娱乐为游戏、休闲与娱乐产业的叠加领域

2020年新冠疫情流行,线下娱乐消费受到很大的影响。电影院、剧场和室内健身运动场所的关闭与人流管控措施在控制疫情蔓延的同时也抑制了人们的线下娱乐消费需求。同样,受到疫情波及影响较大的还有休闲产业,如酒店、度假村、主题乐园、旅游景点以及航空公司等。但与此同时,线上娱乐消费、虚拟商品、数字藏品、NFT等却在快速增长。据法国巴黎银行的统计表明,2020—2022年,全球年均虚拟商品的交易额突破了1 000亿美元。游戏市场数据分析机构Newzoo的一份统计显示:目前,全球有超过三分之一的人(30亿人)玩电子游戏,其中46%为女性玩家(图10-2,左)。Statista是一个在线的统计数据门户,其数据主要来自商业组织和政府机构。该网站

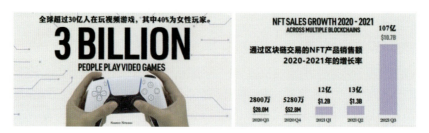

图10-2　近年来游戏人数、虚拟商品与NFT产品交易额均有大幅度增长

展示了2020—2021年通过区块链交易的NFT产品的销售额（图10-2，右），从中不难看出NFT产品，特别是加密艺术藏品，在2021年有了特别显著的增长。同样，来自Statista等机构的统计也说明，各种电子游戏已经成为全球各年龄段人们的主要娱乐方式（图10-3，左上）。特别是自新冠疫情暴发以来，各国45岁以上玩家以及女性玩家的游戏消费增长趋势非常显著（图10-3，右）。

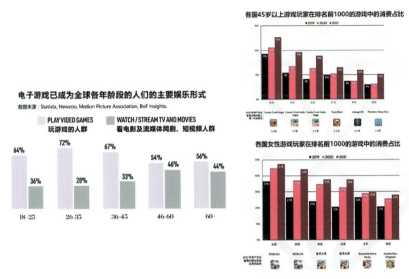

图10-3　电子游戏已经成为各年龄段人们的主要娱乐方式

线上数字生活的普及化和"元宇宙"概念的流行，使娱乐产业和休闲产业正在快速转型，以适应商品零售、广告投放以及市场营销全面的"手机化"。2022年，纽约秋冬时装周和伦敦时装周除了线下实体秀外，新锐服装设计师还接受了数字展示的"时尚秀"，虚拟现实与线上体验正在重构时装的王国。在纽约时装周上，身穿数字彩绘的时装虚拟模特悉数登场（图10-4，左上）。著名时装品牌Roksanda以NFT的形式打造专属的可穿戴造型。该时装以其雕塑般的袖子、建筑形状的裙子和大胆的条纹色块而独树一帜（图10-4，左下及右）。Roksanda的NFT提供3个限量版：产品1（售价25英镑）是静态3D服装渲染图和收藏品；产品2（售价250英镑）是3D服装动画渲染和3D对象展示；产品3（售价5000英镑）是3D服装动画渲染、3D展示和Clo3D（用于创建服装

图10-4　Roksanda推出的元宇宙时装秀（左上）和NFT数字时装（左下及右）

数字版本的软件）。为了呈现逼真的全息图和 AR 成像，雅虎团队围绕模特设置了 106 个摄像头，以 6K 分辨率捕捉 360°成像，展示了衣服的每一个细节。该网站用户可在个人空间进行 AR 试穿。Roksanda 将元宇宙与虚拟体验带入时装秀，间接说明了后数字时代的数字娱乐体验已经来临。

随着"互联网+"和 5G 远程通信的进步，线上游戏、综艺和流媒体视频的发展为人们提供了超越传统娱乐模式的新体验。人性化、智能化、互动性、游戏性和丰富性成为"科技+娱乐+设计"（TED）的主要特征。日均视频播放量过亿的最大流量短视频手机应用——抖音吸引了各方关注，成为科技娱乐的代表。在美国，扩张迅速的网飞（Netflix）公司已然成为美国五大互联网巨头之一，与脸书、亚马逊、苹果和谷歌构成"FAANG"平台矩阵。独立制片人能够绕过制片厂，通过网飞发行自己的电影，影片可"先网络后影院"，这种全新的模式对好莱坞既有制作体系和产业格局形成了冲击。在体验经济时代，越来越多的年轻人开始逃离传统的"8 小时工作制"的刻板模式，更趋于向往"居家办公""边旅游边工作"的状态，将生活、娱乐与工作融为一体。从艺术与科技结合的角度来看，这也是今后社会发展的大趋势。

10.2 电子游戏概述

电子游戏也称为电玩游戏、视频游戏，英文为 electronic games 或 video games，是指所有依托电子设备（如计算机、游戏机及手机等）而进行的交互游戏。电子游戏按照游戏的载体（设备）划分，可分为掌机游戏、街机游戏、电视游戏（或称家用机游戏、视频游戏）、计算机游戏（PC 游戏）和手机游戏（或称移动游戏，mobile games）。此外，近年来还出现了基于虚拟现实技术的 VR 游戏，基于增强现实技术的 AR 游戏，以及基于云端的游戏等。从游戏的演化历程中，大致可以看到游戏设备的世代交替顺序：石子棋→跳棋→棋盘游戏→视频游戏→计算机游戏→掌机游戏→手机游戏→平板游戏→VR 游戏→AR 游戏（图 10-5，右上）。经过多年的蓬勃发展，电子游戏设备种类日趋繁多，日新月异（图 10-5，左）。以商业及家用游戏机为例，就有以日本游戏巨头任天堂（Nintendo）、世嘉（SEGA）和索尼（Sony）为代表的多个系列设备，以及以微软 Xbox 为代表的游戏主机（或家用主机）系列。商业化的电子游戏在 20 世纪末出现，并由此改变了人类进行游戏的行为方式和游戏一词的定义。电子游戏属于一种随科技发展而诞生的文化活动。历经 50 多年的发展，目前电子游戏已成为世界各国各年龄段人们的主要娱乐活动之一。

图 10-5　游戏设备的世代交替（左）和电子游戏技术的进化史

自古以来，游戏就是人类与部分高等动物（鸟类、哺乳类）的幼崽的基本娱乐活动之一，例如，野外狮虎豹的幼崽会在与同伴的嬉戏打斗中学习捕猎技巧与团队配合。虽然不同专家学者对游戏的定义不尽相同，但"游戏的基本属性与娱乐相关"这一点已成为大家的共识。"游戏是一种能使参与者及被参与者都快乐、愉悦的方式"是跨越不同时代、地域、文化而被世界各国普遍认同的一种观点。游戏的种类及规则随着时代变化逐渐演进。第二次世界大战后，由于科技进步，晶体管、电子计算机等技术的出现，孕育了电子游戏的诞生。欧盟认为："电子游戏是创意和文化产业的关键组成部分，启发和影响了电影、书籍等其他文化媒体和产业；电子游戏是一种复杂的创意作品，它通过创新的科技手段将多种艺术技巧进行结合，形成了一种跨领域的媒介；电子游戏极大推进了数字科技的研究，具有极强的创新价值。"特别重要的是，如今的电子游戏已经成为一种全民的互动娱乐活动，电子游戏不仅是文化经济中最有活力的组成部分，也是新冠疫情期间少有的正向增长的文化消费领域。2020年，全球游戏产业的规模已高达1 650亿美元，其中移动游戏规模为850亿美元，PC游戏规模为400亿美元，家用游戏机规模为330亿美元，其他街机、VR/AR等游戏规模为70亿美元。全球数据分析和可视化机构Visual Capitalist给出了从1970年到2020年间电子游戏产业从无到有、从萌芽到参天大树的发展历程和里程碑事件（图10-6）。从中可以一览电子游戏的发展史并对今天游戏产业"三足鼎立"的现状有更直观的认识。

图10-6　电子游戏产业发展史和5种类型游戏平台的世代交替

事实上，电子游戏从诞生起，就与前沿科技密不可分。此二者相互促进，在彼此共生中形成新的社会生产力，在旅游文创、工业和自动化、影视制作、智慧城市、医疗医药等领域实现跨界，成为"虚实融合"社会的重要组成部分。中科院2022年的一份研究报告指出："电子游戏是计算机技术和人工智能研究的'副产品'。"这份报告还首次测算出游戏技术对于芯片产业、高速通信网络、AR/VR产业分别有着14.9%、46.3%、71.6%的科技进步贡献率。2013年诺贝尔化学奖得主、美国斯坦福大学教授迈克尔·莱维特曾公开表示，"为什么今天我们有这么强大的计算机，为什么计算机现在这么快，其中一个很重要的原因是家用计算机的诞生，另外一个原因则是年轻人玩电子游戏。如果没有电子游戏，我们就不会有机器学习，不会有人工智能……"此外，电子游戏也是文化传承与创新的载体，是弘扬民族文化和"中国故事"的重要手段与工具。

电子游戏会激发青少年的好奇心和钻研精神。很多伟大的发明家都曾从游戏中获取灵感。以苹果公司奠基人乔布斯为例，他19岁辍学后供职于著名的雅达利游戏公司并参与游戏开发。雅达利的从业经历激发了乔布斯的灵感和创意。乔布斯很欣赏雅达利开发游戏的简单性。例如，《星际迷航》游戏没有使用手册，非常简单，游戏仅有的说明就是："①投入硬币；②躲开克林贡人。"苹果Mac/iPhone的简洁和用户友好思维，就源自乔布斯对雅达利创意的借鉴。同样，微软前总裁比尔·盖茨更是游戏老手。早在1981年，他就曾花一晚上时间编写了一款游戏*DONKEY.BAS*，玩法非常简单，玩家只需要避开路上的障碍物——驴。但这却是世界上第一款在个人计算机里运行的游戏。而又正是电子游戏经常导致的操作崩溃，促使比尔·盖茨投入更多研发资源，从而让Windows拥有C++和Dir系列等编程语言和工具，进而成就了微软今天的巨无霸地位。此外，当今的"科技狂人"伊隆·马斯克也曾经是资深的游戏玩家。12岁时，他就开发了第一款太空小游戏Blastar并随后出售赚取了500美元。马斯克自认为："游戏促使我学习如何进行计算机编程，我想我可以开发自己的游戏，我想知道游戏的工作原理，我想创建一个自己的视频游戏，这是我学习计算机编程的原始动力。"这份对编程和游戏的兴趣最终驱使马斯克走上IT之路，而后才有了Paypal、特斯拉和SpaceX等顶级科技公司的出现。因此，电子游戏对创新思维的培养大有裨益。

数字游戏的发展是由3个主要的游戏平台构成，即街机、家用游戏机和PC。本书探讨的重点在于不同研究视角之间的相互影响。从20世纪70年代中期到90年代末，街机游戏与PC游戏和家用游戏机之间紧密联系。直到21世纪初，随着互联网成为一种全球性的媒介，特别是苹果iPhone智能手机的出现，平台之间的壁垒开始被打破。根据国际数据分析公司IDC和data.ai的统计（图10-7），2022年第一季度全球十大高收入游戏按照平台可以划分为移动游戏、掌机游戏和网络

图10-7　全球十大高收入游戏（含移动、掌机和网络游戏）

游戏（桌面游戏）。其中，移动游戏的总收入达到 1 360 亿美元，占据游戏市场总额 2 220 亿美元的 60% 以上，而米哈游公司开发的动作角色扮演游戏《原神》位居手机游戏季度收入榜首。这充分体现了中国游戏公司的开发实力。

10.3　电子游戏的起源

在动物世界里，游戏是各种动物熟悉生存环境、彼此相互了解、习练竞争技能、进而获得"天择"的一种活动（图 10-8，左下）。在人类社会中，游戏不仅保留了动物本能活动的特质，更重要的是发展成了一种人类为了自身发展的需要而创造的，以社交娱乐、生存技能培训和智力培养为目标的综合体验活动。游戏最早的雏形，可以追溯到人类原始社会流行的活动：扔石头、投掷尖头标枪等。"剪刀、石头、布"就是一个最早的游戏雏形。人类进入文明社会后，棋牌类和竞技类游戏开始出现。中国古代的益智玩具，如风筝、空竹、七巧板、九连环、华容道、围棋、象棋、纸牌等等都属于历史悠久的游戏工具。

1896 年，第一台商用吃角子老虎机被发明出来（图 10-8，右）。它很快便成为赌场与零售店（许多顾客会在那里以赢钱来直接换商品）的必备道具。20 世纪 30 年代，美国遭遇经济危机，股市大跌，失业率飙升，悲观情绪笼罩着社会。与此同时，大恐慌时期的低成本娱乐与博彩业则达到巅峰，扑克牌、跑马、弹珠台、吃角子老虎机等各式各样的投币机游戏一度风靡全美，成为人们逃离现实的精神鸦片。从 19 世纪末到 20 世纪 60 年代，投币游戏机大都属于机械或简易电路结构，场合仅限于游乐场（图 10-8，左上），节目趣味性较低，内容单一。随着全球电子技术的飞速发展，1946 年诞生了第一台电子计算机，其技术随后逐步渗透到各个领域，一个新的娱乐业革命也在酝酿之中。

图 10-8　吃角子老虎机（右）、早期投币游戏机（左上）及动物游戏（左下）

与传统游戏起源不同的是，电子游戏诞生于美苏两霸剑拔弩张的"冷战"高峰期，是科技与军备竞赛的副产品之一。1958年，第一个计算机游戏于美国国家核实验室内诞生。当时，该实验室主任威利·辛吉勃森为了打消周围农场主们对这个建在他们家门口的核实验室的担心，希望通过展示一些高科技的玩意儿来博得他们的好感。于是，他和同事一起用计算机在圆形的示波器上制作了一个简陋的网球模拟程序，并把这个游戏命名为《双人网球》（*Tennis for 2*，图10-9，左上、右下），以供访客娱乐。《双人网球》显示了一个简化的网球场侧视图，其卖点在于玩家必须将一个受重力影响的球打过"网"。该游戏提供了两个轨道控制旋钮和一个击球的控制盒。玩家通过扳动盒子上的摇杆控制小球运动的方向。《双人网球》是世界上第一款互动游戏，其创新的玩法吸引了许多参观者的关注，展出当天就有数百人排队等待玩此游戏。

　　1962年，麻省理工学院计算机科学与人工智能实验室的研究生、MIT黑客文化学生社团TMRC的主要成员史蒂夫·拉塞尔和S.格拉兹研发了最早的射击游戏《太空战争》（*Space War*，图10-9，下）。该游戏由两名玩家对战，双方各自控制一架可发射导弹的太空飞行器，画面中央则分布着一个对飞行器有巨大危险的黑洞。这款游戏最终在早期的计算机系统 DEC PDP-1 上发布，随后又在早期的互联网上发售。《太空战争》不仅是第一款射击游戏，而且被公认为是第一个广为流传且极具影响力的电子游戏。作为20世纪60年代的大学生，著名的雅达利游戏公司创始人诺兰·布什内尔当年就是《太空战争》的狂热粉丝。他曾经说道："对我而言，拉塞尔有如上帝，而《太空战争》改变了我的人生。"布什内尔指出，他之所以创办雅达利公司，主要归因于在大学期间玩《太空战争》游戏所带来的启发。

　　值得说明的是，《太空战争》还是第一款真正意义上的网络游戏（可支持两人远程连线）。1969年，该游戏被移植到早期远程教学及分时共享系统 PLATO 在线学习网。该系统由美国伊利诺斯大学开发于20世纪60年代末，其主要功用是为学生提供远程教育，它运行于一台大型主机上，因此具有更强的处理能力和存储能力。1972年，PLATO 的同时在线人数已高达1 000多名。PLATO 系统支持多台远程终端机之间的联机游戏，这些联机游戏即是后来网络游戏的雏形。

图10-9　《双人网球》（上）和《太空战争》及其发明人（下）

10.4　商业电子游戏的诞生

真正商业意义上的电子游戏机竟出自美国的一位"留着长发、身着花里胡哨 T 恤衫"的麻省理工学院学生、疯狂的游戏玩家诺兰·布什内尔（图 10-10，左上）之手，他甚至被游戏史家尊称为"电子游戏机之父"和"计算机游戏业之父"。布什内尔首创了世界上第一家电子游戏机公司——雅达利（Atari，意为日本象棋中的杀棋"将军"）并创造了年销售额 20 亿美元的奇迹。

1971 年，布什内尔设计了世界上第一个商用电子游戏机，也就是现在大家都熟悉的街机，上面有一个名为《计算机空间》（Computer Space）的游戏。虽然该游戏由于技术原因并未取得成功，但布什内尔没有放弃，而是继续创新游戏设计。1972 年，他在酒吧改装了一台游戏机并通过模仿乒乓球比赛的《乓》（Pong）游戏而大获成功（图 10-10，右下）。《乓》的成功标志着电子游戏作为一种游戏手段开始为大众所接受。1975 年，雅达利继续推出了《乓》的家庭版，这也标志着家用游戏机的出现（图 10-10，左下）。《乓》是史上第一款在商业上获得成功的电子游戏。该游戏机卖了近 19 000 台，美国几乎每间酒吧、娱乐场和大学俱乐部都有这台机器的身影。

1976 年 10 月，该公司发行了一个名叫《夜间驾驶者》（Night Driver，图 10-10，中下）的模拟街机游戏，这款游戏自带硬件控制器（即方向盘、油门和刹车等）。玩家需要扮演一个在黑夜的高速公路上驾车狂奔的疯狂车手。该游戏是历史上第一款 3D 赛车游戏，使用简单的透视效果（近大远小）来表现汽车的前进和道路景物后退的效果，可以说是 3D 游戏的鼻祖。它还是历史上第一款主视角游戏，启发了后续的《极品飞车》（Need for Speed）、《雷神之锤》（Quake）等游戏的设计。

图 10-10　雅达利创始人布什内尔（上）与《乓》等早期游戏（下）

1977 年，雅达利公司推出了足以影响一个时代的产品——"Atari 2600"的家用游戏机（图 10-11，左上）。虽然在这之前，已经有"奥德赛"等家用游戏机的出现，但"Atari 2600"首次确立了以电视作为显示器，用线缆连接的手柄作为控制器的标准，成为之后家用机的标准结构模式。Atari 2600 也首次将游戏卡带从游戏主机上分离出来，成为可以反复替换"软件"的硬件设备。Atari 2600 一经推出，立刻风靡全美。第一年销售额就高达 3.3 亿美元，成为圣诞节最为抢手的礼物。截至 1982 年，其普及度已经达到美国家庭每 3 户就有 1 台的程度，可谓风靡一时（图 10-11，左下）。1982 年，在公司成立 10 周年之际，雅达利公司年销售额已达 20 亿美元，成为美国历史上成长最快的公司，占游戏市场的份额高达 80%，公司进入鼎盛时期。

街机游戏产业随着1978年日本太东公司的射击游戏《太空入侵者》（*Space Invaders*，图10-11，中和右上）发行而踏进黄金年代。该游戏是第一款固定射击游戏，即利用底部水平移动的激光枪击落一波又一波下降的外星人，玩家由此可以获得尽可能多的积分。《太空入侵者》一经发布就立即取得了商业上的成功，到1982年，它的总收入为38亿美元，净利润为4.5亿美元。这使其成为当时最畅销的电子游戏、最高收入的娱乐产品、有史以来收入最高的电子游戏，并被认为是有史以来最具影响力的视频游戏之一。其章鱼和螃蟹状的外星人甚至成为当时流行文化的标志。

图10-11　Atari 2600（左）与《太空入侵者》（中、右）

《太空入侵者》游戏也成为众多不同类型的电子游戏和游戏设计师的灵感来源。以创造《超级马里奥兄弟》（*Super Mario Bros*）游戏和《塞尔达传说》（*Legend of Zelda*）游戏而闻名的宫本茂（Shigeru Miyamoto）就曾将任天堂公司进入游戏领域归功于《太空入侵者》的市场影响力。此外，游戏《合金装备》（*Metal Gear*）系列的设计师小岛秀夫以及游戏《毁灭战士》（*Doom*）的设计师约翰·卡马克均表示这款游戏对他们产生了积极的影响。

1980年，南梦宫（Namco）公司推出了街机游戏《吃豆人》（*Pac-Man*，图10-12，左）并开始风靡全球。随着《吃豆人》和《俄罗斯方块》等大众游戏的出现，彩色街机在20世纪80年代更加流行。人们经常可以在商场、传统小卖部店头、餐厅或便利商店中看到街机和疯狂的游戏迷（图10-12，右）。《吃豆人》也成了Atari 2600家用游戏机上最受欢迎的游戏之一。

图10-12　《吃豆人》游戏与彩色街机

10.5　主机游戏的世代交替

1982年末，人们最初的游戏热情开始消退，游戏业出现了产品滞销现象。为了应对这一疲软现象，雅达利公司斥巨资2 500万美元购买大导演史蒂芬·斯皮尔伯的著名作品——大型科幻电影《E.T.外星人》的版权，试图让红极一时的科幻片来挽救市场，但低劣的游戏画面和莫名其妙的剧情使得该

游戏惨遭滑铁卢。据传言,当时,雅达利公司积压的 45 万块《E.T. 外星人》的游戏卡被运往新墨西哥州,并用推土机埋到了沙漠里。因为雅利达公司对游戏品质毫无明确要求,所以 Atari 2600 里面充斥着内容雷同、质量低劣的游戏卡。而这又导致部分玩家对游戏产业产生了不信任感,游戏销售因此暴跌,众多游戏开发商纷纷破产,无数游戏从业人员失业,整个美国游戏产业摇摇欲坠。1983 年初,雅达利公司最终停止了股票交易并从此一蹶不振。虽然雅达利公司已经成为了历史,但他们开创的游戏机市场仍后继有人。日本任天堂和世嘉游戏公司迅速崛起,开创了主机游戏的另一个帝国并持续至今。

任天堂早期从事纸牌游戏的开发与销售,1963 年开始转型进入游戏市场。他们早期的关键产品就是"家庭游戏机"(family computer,FC),它能显示 56 种颜色,采用 8 位处理器。因为机身漆上了红、白两色,也被大家称作红白机(图 10-13,左)。在此之前,没有任何一款游戏机可以在游戏机市场上叱咤风云这么多年,从 1983 年到 2004 年,任天堂共卖出了 6 191 万台红白机。其间虽然也经历了大量的同行竞争,但依然屹立于家庭主机的霸主地位且多年不变。大量的经典游戏出现在红白机上,如《超级马里奥兄弟》(图 10-13,右)、《大金刚》《俄罗斯方块》等。任天堂除了自己研发游戏,还和第三方游戏厂商进行合作。游戏软件极大地带动了任天堂游戏主机的销量,反过来又吸引了包括 Square、Konami 等更多游戏厂商为任天堂提供各类游戏。1984 年,FC 主机上共有 20 款不同的游戏,1985 年达到 69 款,1991 年达到巅峰 151 款,其中包括《街头霸王》《合金弹头》《魂斗罗》《坦克大战》《松鼠大作战》等一系列经典游戏。红白机游戏也成为我国 80 后及 90 后成长中难以磨灭的回忆。

图 10-13 任天堂红白机(左)和《超级马里奥兄弟》游戏(右)

1985 年,任天堂决定进军以美国为主的北美市场。当年的美国游戏市场刚刚经过一场大崩溃,很多人都对电子游戏失去了信心,为此,红白机的造型被改成了灰色的大方块盒子,取名"任天堂娱乐系统"(简称 NES,图 10-14,左)。1987 年,宫本茂凭借经典游戏《超级马里奥兄弟》最终占领北美市场。当年,NES 共卖出 300 万份,是前一年的 3 倍。20 世纪 90 年代,NES 以总销量 2759 万台的销量,占据了美国 90% 的家用游戏机市场,成为第三代游戏主机(1983—1989)的代表。1990 年,任天堂全新的 16 位主机 SFC 发售并成为爆款,当周的主机销量约 36 万台,而首发的主打游戏《超级马里奥兄弟》也卖出了同样的数字,SFC 最终获得在全球卖出 4 910 万台的骄人成绩,其间公司相继推出了一系列经典游戏,如早期角色扮演游戏《塞达尔传奇》《最终幻想》系列、《炸弹人》系列、《银河战士》《勇者斗恶龙》系列、《魂斗罗》系列等。

同期,世嘉游戏公司脱颖而出。1983 年,世嘉公司推出 SG-1000 家用主机(图 10-14,右下)并获得了市场的热烈反响。1988 年,世嘉 16 位游戏机 Mega Drive(MD)推出并在性能上超过任

天堂的红白机,开始顺利地移植知名的街机游戏来打开市场。1991年,刺猬索尼克虚拟游戏角色登场,成为和任天堂马里奥兄弟齐名的、家喻户晓的游戏形象(图10-14,右上)。到1993年,MD游戏机全球累计销量3 500万台,世嘉的全球游戏市场占有率达到65%。世嘉公司在过去30年的知名游戏包括《阿历克斯小子》系列、《莎木》系列、《刺猬索尼克》系列、《足球经理》系列、《VR战士》系列、《战场女武神》系列、《樱花大战》系列和《初音未来——歌姬计划》系列等。

图10-14　任天堂NES游戏机(左)、世嘉SG-1000(右下)和索尼克游戏(右上)

从1976年到20世纪90年代初期,主机游戏经历了第二、第三和第四世代。在第二世代中,Atari 2600是相对具有优势的机型,其《吃豆人》成为当时家用机年度最畅销游戏。任天堂"红白机"拉开第三世代序幕。相比8位游戏机,16位的游戏机画面更细致,速度更流畅,能够给玩家带来更好的体验。世嘉的MD和任天堂SFC游戏机就以16位为卖点。1989年,任天堂公司发布GB游戏机,第一款手持游戏机问世。1994年,索尼公司推出32位游戏机PS;世嘉公司推出32位游戏机"土星"。从此,家用游戏机市场开始进入战国时代。与此同时,1996年,ID Software公司发布著名的游戏《雷神之锤》,设计师约翰·卡马克为该游戏设计了支持3D模型的引擎,这款现代意义的第一视角射击游戏的出现标志着3D游戏时代的到来。同年,3dfx公司发布Voodoo芯片,个人计算机上开始出现3D加速卡,为PC 3D游戏的普及奠定了硬件基础。无论是雅达利还是任天堂的游戏机都属于主机(街机)游戏平台。依托于20世纪70年代开始不断升级的软硬件技术,从1976年到20世纪90年代中期,主机(街机)游戏平台得到迅猛的发展,推动数字娱乐产业从无到有,也折射出人与机器对话、共生的状态,可以从中看到各种社会力量面对游戏产业的选择与参与。经历多个重要世代的更迭之后,主机(街机)游戏开始逐渐退居幕后,继任者个人计算机游戏扛起数字游戏产业的领军大旗。

10.6　计算机游戏

1977年,苹果公司的乔布斯发售Apple Ⅱ(图10-15,左和右上),标志着个人计算机时代的来临。20世纪80年代中后期,计算机制造商推出一些可以连接到电视的个人计算机产品,价格大幅下降到200美元到500美元不等。很快,这些价格与游戏机不相上下的个人计算机对游戏机市场造成不可估量的冲击。1982年8月,桌面计算机Commodore 64公开发行并成为最早的个人计算机游戏平台,随后推出的Amiga 500具备在当时来说比较出色的图形及声音能力(图10-15,右下),其内置

与 Atari 2600 相同并具备同样的端口，这让玩家可以在该系统使用自己的旧摇杆。该计算机成为当时全球最受欢迎的家用计算机，共售出了约 485 万台（其中美国约 70 万台），并且荣登最畅销的计算机类型。许多早期的数字游戏（如海盗冒险游戏、足球赛车游戏）、双人格斗游戏（如《猴岛的秘密》《迷宫》《詹姆斯·庞邦德：机械战警》《彩虹岛》《泡泡龙》《旅鼠》等）（图 10-15，中），均已成为 80 后和 90 后的难忘记忆。

图 10-15　苹果 Apple Ⅱ（左和右上）、Amiga 500（右下）及早期游戏（中）

1985 年，微软推出了图形操作系统 Windows，并在 1990 年推出微软办公套装 Office，快速拿下全球办公市场大约 90% 的份额。微软意识到操作系统的竞争更多在于应用软件生态是否繁荣，而除了硬性的办公需求外，以游戏为代表的休闲娱乐的需求最为旺盛。因此，微软开始下大力气优化 Windows 视窗的游戏性能。1995 年发布 Windows 95 时，游戏性能和新开发工具介绍成为发布会的高潮，比尔·盖茨亲自在现场讲解，足以看出他对数字游戏的重视程度。此后，越来越多的游戏在视窗上运行，中国的 80 后应该还记得当年在网吧里面玩《传奇》《征途》《帝国时代》《红色警戒》等网络游戏的情景（图 10-16）。2001 年，微软公司发布 Xbox 游戏机，跻身游戏界并成为该领域的一匹黑马。随后，由微软发行的科幻第一人称射击游戏《光环》（Halo）系列游戏成为微软 Xbox 游戏机上最火爆的游戏之一。

图 10-16　曾流行于网吧的《红色警戒》《传奇》《帝国时代》等游戏

软件生态的繁荣使得 Windows 长期成为市场上占据统治的操作系统。软件应用的不断发展，又反推硬件性能的提高。游戏、剪辑、图形处理、3D 建模等软件对芯片算力有极高要求，由此直接

推动了独立显卡的发展。英伟达公司就是抓住这个机遇崛起的科技巨头。该公司从诞生起就聚焦游戏显卡，成立6年后又进一步提出图形处理器（GPU）概念，专门执行复杂的数学和几何计算，推动了3D游戏在计算机上的普及。基于GPU的游戏引擎可以加速游戏渲染、碰撞检测、音效、脚本、计算机动画、人工智能、玩家交互、网络以及场景管理等，由此成为游戏的心脏。凭借在GPU领域的领先地位，英伟达一骑绝尘，不到30年便已成长为全球芯片霸主之一。2021年，它一度成为全球市值第一的芯片公司。

1991年，设计师约翰·卡马克等人成立了ID Software公司并推出了被誉为3D射击游戏鼻祖的《德军总部3D》（*Wolfenstein 3D*）。而随后推出的《毁灭战士》（*DOOM*）游戏代表着游戏引擎的飞跃（图10-17，上）。游戏角色与游戏中的物品的互动性进一步增强，楼梯以及路桥已经可升可降。游戏中的光照效果也更加仿真。就在《毁灭战士》系列热火朝天的时候，ID公司又于1996年发售了另一款新型游戏《雷神之锤》，3D引擎支持多边形模型、动画和粒子特效等，使玩家的体验更加激动人心。

1992年，西木工作室发布《沙丘Ⅱ》，这标志着第一款标准模式的即时策略游戏出现。1998年和2004年，暴雪娱乐公司分别推出了即时战略游戏《星际争霸》（*Starcrift*）以及多人在线角色扮演游戏《魔兽世界》（*World of Warcraft*，缩写作WoW）。此外，使用Quake引擎的Valve Software公司开发出了大名鼎鼎的第一人称射击游戏《半条命》（*Half-life*, 1998）以及从该游戏扩展出来的《反恐精英》（*CS*, 1999，图10-17，下）。这两款游戏深受玩家喜爱，并成为游戏史上的经典里程碑之作。世纪之交的经典游戏还包括解谜游戏《神秘岛》系列，生存恐怖游戏《鬼屋魔影》以及索尼PS平台的《生化危机》和《寂静岭》系列，模拟游戏《模拟人生》系列（2000）等。

图10-17 《毁灭战士》（上）和《反恐精英》（下）的画面截图

2007年后，数字游戏的新技术、新平台相继出现。游戏引擎的渲染质量大幅提高，智能手机成为普及程度超过PC的新智能平台。基于H5标准的网页技术取代了之前的Flash技术，虚拟现实、增强现实等新技术也逐步成熟。这一时期的数字游戏在多个平台并行发展，整体呈现出碎片化、多

元化的态势。此时，电子游戏行业一举超越电影、电视等传统文化媒介，成为最大的文化创意产业分支。智能手机的出现为游戏的发展开拓了一个新的平台。2014 年起，国内手机游戏层出不穷，其中影响相对较大的有《王者荣耀》《阴阳师》《自由之战》《梦三国》《混沌与秩序》《决战！平安京》《足球世界》《绝地求生：刺激战场》等。手机已经成为数字娱乐的新的主战场之一。

10.7 移动游戏的崛起

2010 年，苹果智能手机 iPhone 4 的问世，标志着移动互联网和手机游戏正式迎来了爆发的"黄金 10 年"。尽管如今人们或许早已不知道那些曾陪伴自己的手机都去了哪里，但总是能不假思索地说出来几款曾经陪伴自己的手机游戏，如《水果忍者》《愤怒的小鸟》《神庙逃亡》《切水果》《植物大战僵尸》等。这些貌似简单却令人上瘾的游戏，构建了早期手游记忆的半壁江山。

智能手机的出现颠覆了原本以家用游戏机、PC 机和掌机为主的游戏格局，将大众化、便携式、智能化的移动设备引入游戏产业，造就了新的市场机会和游戏形态。随着手机游戏的市场份额逐年升高，以消费碎片化时间为特征的休闲游戏逐渐引起开发者的关注。休闲游戏泛指易于上手、剧情与规则简单的游戏，其题材及类型十分广泛。早在诺基亚时代，手机游戏就已经开始出现。1997 年，《贪吃蛇》伴随着诺基亚 6110 手机揭开了手游历史的面纱（图 10-18，右）。虽然只是黑白像素图形游戏，但有趣的画面和"上下左右"的按键操纵使《贪吃蛇》成为移动电话史上传播最广的早期手游产品之一，吸引超 3.5 亿的用户；3 年后，手机版《俄罗斯方块》的出现打破了手游单一颜色的历史，并引发了玩家的追捧。

图 10-18　手机的进化（左）和诺基亚的《贪吃蛇》（右）

移动游戏市场曾是诺基亚极力想开拓的目标。N-Gage 就是诺基亚在这个时代所研发的手游平台（图 10-19，上）。一些知名的游戏（如世嘉的刺猬索尼克等）也移植到了该平台。由于当时的 3G 移动网络无法很好地支持手游下载，支付渠道也非常有限，因此推广有限。2009 年，诺基亚首次出现亏损，不得不关闭了这个平台。而正在此时，苹果智能手机 iPhone 的诞生开创了触屏 4G 智能手机潮流，也使手游脱离了物理键盘的局限，由此带给玩家更丰富的游戏体验。2010 年，芬兰 Rovio 游戏公司出品的《愤怒的小鸟》（图 10-19，下）成为触控游戏的象征。该游戏画面卡通可爱、充满趣味性，但是也不乏难度和挑战，很短的时间内便赢得超高的人气。其魔性的音乐配合极其简单的玩法，满足了很多人当年无法释放的破坏欲，他们恨不得把绿色小猪的所有庇护所都砸碎。该

游戏的玩法结合了力学原理,其鸟儿的弹出角度和力度均由玩家的手指来控制。2010年,该游戏荣登苹果手机游戏下载的榜首,也因此成为苹果触摸型手机游戏的经典。

图10-19　诺基亚的N-Gage手游平台(上)和《愤怒的小鸟》(下)

2013年开始,在经历过《天天爱消除》《天天酷跑》等游戏后,休闲游戏正式走入大众的视野,催生出《水果忍者》《神庙逃亡》等一大批充分利用触摸屏特性的手机游戏(图10-20)。其中,《植物大战僵尸》是一款益智策略类塔防单机游戏,由宝开游戏(Popcap)研发并于2009年5月发售。玩家可在该游戏中通过武装多种植物、切换不同的功能,快速有效地把僵尸阻挡在入侵的道路上。不同的敌人和不同的玩法构成5种不同的游戏模式,加之黑夜、浓雾以及泳池之类的障碍增加了游戏挑战性。一时间,该游戏集成了即时战略、塔防御战和卡片收集等要素,成为名噪一时的网红游戏。

图10-20　早期的网红手游《水果忍者》与《植物大战僵尸》等

智能手机游戏早期以休闲游戏为主,玩家可以在短暂的休息时间或通勤途中,利用碎片时间娱乐。2010年,随着安卓手机的普及,中国手机游戏产业开始快速成长。《捕鱼达人》(图10-21,左上)、《找你妹》、《割绳子》、《会说话的汤姆猫》(图10-21,右上)、《神仙道》、《围住神经猫》等休闲游戏纷纷登场,受到了第一批智能手机玩家的青睐,在国内手机游戏市场上名噪一时。在此期间,盛大、完美时空、畅游、第九城市等游戏公司群雄逐鹿,网易、搜狐、腾讯等IT企业也不甘落后。腾讯旗下的动作类游戏《天天酷跑》以流畅的心流体验和简单易用见长;而休闲类游戏《开心消消乐》则占据了女性玩家的大部分碎片时间。随着手机性能的不断提升、用户的不断成长,手机游戏逐渐进入了强调用户体验、增加情感深度和艺术表现力的新阶段。

期间,一款由粉丝开发的多人在线战术竞技游戏《上古保卫战》(*DOTA*),经过Valve公司的

包装与完善，最终发展成为拥有数千万玩家的著名策略视频游戏。在此基础上，国内开发的热销游戏《刀塔传奇》（图10-21，左下）在一定程度上完善了卡牌游戏的操作方式与玩法，成为第二代卡牌游戏的代表作。2014年以后，卡牌手机游戏的份额逐渐被其他类型的游戏所替代，角色扮演游戏（RPG）和多人在线战术竞技游戏（MOBA）成为热门。其中，网易公司推出的角色扮演游戏《梦幻西游》（图10-21，右下）成为公司手机游戏产品的品牌与撒手锏。此后，网易公司与腾讯公司展开了长达数年的激烈竞争，二者占据了国内手机游戏行业的绝大部分份额。

图10-21　《捕鱼达人》《会说话的汤姆猫》《刀塔传奇》及《梦幻西游》

从2014年起，国内手机游戏不断推出新作，游戏厂商在手机端开始收割流量，《王者荣耀》《阴阳师》《自由之战》《梦三国》《混沌与秩序》《决战！平安京》《足球世界》《绝地求生：刺激战场》等相继涌现。2017年，移动互联网进入4G时代后，玩法更复杂、更硬核的手机网游开始成为市场的宠儿，这其中最有代表性的就是2015年底腾讯推出的《王者荣耀》（图10-22）。2016年11月，《王者荣耀》登上了2016中国IP价值榜游戏榜首。根据官方公布的数据，由于这款游戏的门槛较低、老少皆宜、方便获取和参与，因此很快就达到上亿玩家的规模。统计数据显示，2017年中国移动游戏用户规模达到1.7亿，《王者荣耀》领衔的移动电竞市场规模攀升至462亿元人民币，比2016年增长256%。"大吉大利，晚上吃鸡"，这句在《绝地求生：大逃杀》游戏胜利结尾时显示的口号，已成为2017年中国都市青少年游戏玩家的流行语。从此以后，手机游戏开始成为中国数字娱乐的主要渠道。

图10-22　《王者荣耀》成为家喻户晓的现象级手机游戏

10.8 电子竞技异军突起

2003年11月18日,中国国家体育总局正式批准将电子竞技列为我国正式体育竞赛项目,并对电子竞技进行了定义:电竞运动是利用电子设备作为运动器械进行的人与人之间的智力对抗的运动。通过运动,可以锻炼和提高参与者的思维能力、反应能力、四肢协调能力和意志力,培养团队精神。随着20世纪80年代末、90年代初全球互联网的高速发展,以暴雪《星际争霸》为代表的"在线联机"类型的游戏开始进入玩家的视野,游戏的流行推动了玩家由传统的角色扮演(RPG)游戏向多人在线战术竞技(MOBA)游戏的转变。

作为日益庞大的游戏产业的一部分,电子竞技(简称"电竞")在最近几年可以说是风光一时无两。统计数据显示,2019年电竞产业整体产值已高达10亿美元,两倍于2015年游戏产业产值。2020年,全球电子竞技观众近5亿人。Newzoo《2020全球电子竞技市场报告》显示,2020年全球电竞观众高达4.95亿,其中电竞爱好者2.23亿。从电竞市场收入看,2020年全球电竞总收入已达11亿美元,中国市场份额最高,占全球总收入的35%,其发展速度之快让人为之瞠目。与此同时,竞技赛事也促使了一条完整的产业链产生,职业选手成为令人羡慕的明星,赛事也反过来反哺游戏、硬件产业以及直播平台的发展。2017年10月,国际奥委会在第6届峰会上宣布,同意将电竞视为一项"体育运动"。因此,未来电竞赛事极有可能会作为正式的体育赛事被列入奥运会。2021年11月7日,中国战队EDG在英雄联盟全球总决赛(LPL Worlds)中以3∶2战胜韩国战队DK,获得2021年度冠军(图10-23)。该赛事得到了全球的广泛关注,中国官方直播观看次数达1.5亿人次,国外观赛人数超400万人。

图10-23 电竞赛事受广泛关注

目前,国际上作为电竞赛事的游戏主要为第一人称射击游戏(FPS)、多人在线战术竞技游戏、格斗游戏、FIFA足球、赛车游戏等。广为人知的电竞游戏包括《英雄联盟》《魔兽争霸》、DOTA、DOTA2、《反恐精英》《雷神之锤》《穿越火线》《帝国时代》等。其中,《魔兽争霸》是暴雪公司开发的角色扮演即时战略游戏系列(图10-24)。该系列包第1集《人类与兽人》;第2集《黑潮》和《黑暗之门》;第3集《混乱之治》以及《冰封王座》。游戏中玩家可控制兽人、人类、暗夜精灵、不死族四大种族中的一种,在战场上采矿、造兵,攻打敌方基地直至敌方全灭从而获得胜利。该游戏推出的多人对战模式,发展出了众多的电竞职业比赛,是暴雪公司最具代表性的游戏之一。

除了《英雄联盟》《魔兽争霸》外,国际知名的电竞游戏还包括暴雪公司旗下的《星际争霸》(Star Craft)以及美国Valve公司旗下的DOTA2(中文译名:刀塔2)。《星际争霸》为一款1998年正式发行的即时战略类游戏。该游戏被设置在一个科幻的故事背景里。游戏的故事线围绕三个假想的银河

图 10-24 《魔兽争霸》游戏发展出了众多的电竞职业比赛

种族展开，它们是 Protoss（一个纯精神、纯能量的种族，俗称神族），Zerg（一个纯肉体、纯生物的种族，俗称虫族）和 Terran（原版中来自地球的流放试验品——罪犯，俗称人族）。

 DOTA2 是由 *DOTA* 的地图核心制作者冰蛙（IceFrog）联手 Valve 公司并使用该公司引擎研发的多人联机对抗策略视频游戏。与 *DOTA* 相比，*DOTA2* 拥有更好的画面、更好的特色系统（如匹配、观战、饰品系统）。游戏世界由天辉和夜魇两个阵营所辖区域组成，有上、中、下三条作战道路连接，中间以河流为界。每个阵营分别由 5 位玩家扮演的英雄担任守护者，以守护己方远古遗迹并摧毁敌方远古遗迹为使命，通过提升等级、赚取金钱、购买装备和击杀敌方英雄等手段达成胜利。2015 年，中国战队 CDEC 和 LGD 获得了 *DOTA2* 国际邀请赛的亚军和季军。2016 年，在美国西雅图举行的 *DOTA2* 2016 国际邀请赛的总决赛上，中国战队 Wings Games 战队 3∶1 战胜了韩国 DC 战队并赢得了总冠军（图 10-25）。

图 10-25 我国电竞代表队赢得 *DOTA2* 2016 国际邀请赛的冠军

 需要说明的是，电子竞技是电子游戏比赛达到"竞技"层面的体育项目。电子竞技运动是体育项目，而网络游戏是娱乐，两者的本质不同。电子竞技运动有多种分类和项目，但核心一定是对抗和比赛，它有可定量、可重复、精确比较的体育比赛特征。游戏也有统一的规则和相同的技术手段，这与体育比赛中的技战术完全一样。选手可通过日常的刻苦训练，提高操作电子设备的速度，增强个人反应和配合等，依靠技巧和战术水平的发挥，并与团队积极配合，在对抗中获得好成绩。

讨论与实践

一、思考题

1. 什么是数字娱乐产业？如何分类？
2. 数字娱乐产业横跨哪三大领域？数字娱乐技术有哪些特征？
3. 数字娱乐产业的表现形式有哪些？
4. 请举例说明角色扮演类游戏（RPG）的特征。
5. 电子游戏是如何诞生的，其技术基础是什么？
6. 电子游戏可以分为哪几种类型？
7. 请简述最早的射击游戏《太空战争》。
8. 为什么传统的街机游戏会逐渐消失？

二、小组讨论与实践

现象透视：游戏设计必须从一个好的故事和好的创意开始。古代中国就是一片充满幻想和故事的沃土，从《山海经》《淮南子》《搜神记》到《聊斋志异》，里面记载了大量的神话故事，这也成为人们进行游戏创意设计的源泉（图10-26）。

图 10-26 基于中国古代玄幻题材的游戏设计

头脑风暴：《聊斋志异》创造的鬼狐世界与中华传统文化有着密切的联系，鬼狐美女可谓古代中国文学的一种原型。如何依据聊斋故事（如《倩女幽魂》）来改编游戏？

方案设计：调研目前手游市场中的聊斋题材（如《聊斋搜神记》《掌动聊斋》《蜀山正传》和《聊斋搜灵录》等），然后结合休闲游戏的特征，创新玩家体验（如 RPG 冒险 + 三消玩法），设计一款能够体现中华文化的益智手机游戏。

练习及思考

一、名词解释

1. 数字娱乐
2. 电子竞技
3. 红白机
4. 诺兰·布什内尔
5. Atari 2600
6. 暴雪娱乐公司
7. 米哈游
8. 世嘉（SEGA）
9. 街机游戏
10. Xbox Series X

二、简答题

1. 游戏设备世代交替的顺序是什么？请说明其原因。
2. 什么是电子竞技职业比赛？目前国际国内主要的电竞赛事有哪些？
3. 为什么说电子游戏极大推进了数字科技的进步？
4. 休闲游戏的特征是什么？为什么人们更青睐手机休闲游戏？
5. 游戏《吃豆人》的创意是如何产生的？该游戏的特点是什么？
6. 为什么日本任天堂游戏能够占据北美市场长达数十年？
7. 请举例说明目前国内女性玩家最青睐的手游类型有哪些。为什么？
8. 从儿童心理学角度，分析游戏《超级马里奥兄弟》长盛不衰的原因。
9. 请调研米哈游、三七互娱等国内游戏公司的核心产品及发展趋势。

三、思考题

1. 请以美国迪士尼公司为例，分析数字娱乐产业的特征和涵盖范围。
2. 请从特征、技术、平台、管理及商业模式角度说明电竞与网游的差别。
3. 请举例说明电子游戏对青少年好奇心、创新思维和钻研精神的推动作用。
4. 为什么说《毁灭战士》是第一人称射击游戏（FPS）的鼻祖？
5. 请从用户终端设备角度对电子游戏进行分类并描述基本特征。
6. 电子游戏会使部分玩家"上瘾"，如何解决这个问题？
7. 诺基亚手机游戏《贪吃蛇》曾经吸引了全球 3.5 亿玩家，请说明其原因。
8. 能够同时满足影视、游戏和休闲产业的创意要素是什么？
9. 开展电子竞技及其职业比赛对于推动数字娱乐产业的发展有何意义？

第 11 课
科技艺术产业实践

11.1　文化创意产业
11.2　网络游戏设计
11.3　数字插画与绘本
11.4　交互界面设计
11.5　信息可视化设计
11.6　建筑渲染与漫游
11.7　虚拟博物馆设计
11.8　博物馆多模态设计
11.9　数字影视与动画
讨论与实践
练习及思考

我国历史悠久、幅员辽阔；中华文明源远流长，文化资源异常丰富。从敦煌石窟到万里长城，无数的历史文化遗址、遗迹令人赞叹；从大禹治水到女娲补天，无数神话、故事和传说使人神往。凡此种种都为科技艺术创意提供了不竭的灵感源泉。本课从文化创意产业开始，分析从网络游戏、数字动漫、交互界面、信息可视化、虚拟博物馆、建筑渲染与漫游到数字影视与动画等艺术与科技实践领域的机遇与发展前景。

11.1 文化创意产业

创意产业或创意经济,是一种在全球化背景中发展起来的,推崇创新和个人创造力,强调文化艺术对经济的支持与推动的理念、思潮和经济实践。早在1986年,著名经济学家保罗·罗默就曾撰文指出,新创意会衍生出无穷的新产品、新市场和财富创造的新机会,新创意才是推动一国经济成长的原动力。文化经济理论家凯夫斯对创意产业给出以下定义:"创意产业为我们提供宽泛地与文化价值、艺术价值或娱乐价值相联系的产品和服务。其包括书刊出版、视觉艺术(绘画与雕刻)、表演艺术(戏剧、歌剧、音乐会、舞蹈)、录音制品、电影电视,甚至时尚、玩具和游戏。"最早将创意产业列入国家产业政策和战略布局的是英国政府。1998年,英国将创意产业界定为"源自个人创意、技巧及才华,通过知识产权的开发和运用,具有创造财富和就业潜力的行业"。根据这个定义,英国将广告、建筑、艺术和文物交易、工艺品、设计、时装设计、电影、互动休闲软件、音乐、表演艺术、出版、软件、电视广播等行业确认为创意产业。2016年,美国劳工部出台了《创意州密歇根州创意产业研究报告》,内容涉及12个大类的文化创意产业,即广告,建筑,艺术院校、艺术家和代理商,创意科技,文化与遗产,设计,时装、服装和纺织品,电影、视频和广播,文学、出版和印刷,音乐,表演艺术,视觉艺术和手工艺(图11-1)。

图11-1 《密歇根州创意产业研究报告》提供的12大类文创企业

现阶段推动文化产业增长的引擎主要源于两个方面:宽带网络的普及以及移动媒体应用的逐步成熟。随着服务业日趋多元化、电商化和智能化,网络服务、网络游戏、数字影音动画等数字内容业务保持高速增长。与此同时,以智能手机、大数据为代表的新型服务业代表了未来的增长方向。这些数字内容业务包括针对旅游、婚恋、购物、打车、电影、游戏、数字出版、智能家居、科技养生、在线教育和数字音乐等全方位的市场渗透。智能手机将摄影、图像处理、音乐、视频流、网页浏览、电子商务、语音服务、地图和导航等多种服务连为一体。基于智能手机的服务业已成为新经济增长的重要推动力,是文化创意产业发展的重要支柱之一。

2016年,淘宝网举办了第一次超大型线下活动"淘宝造物节",将创意、创客、造物与购物相结合,并喊出了"淘宝造物节,每个人都是造物者"的口号。正如艺术家约瑟夫·博伊斯提出的"人

人都是艺术家"的理念,在这个数字创意时代,必须充分调动全社会的创新创业的力量,匠心制造,推动文化创意产业的健康高速发展。淘宝网 2018 年的造物节(图 11-2)曾把电商的产品和服务特色作为造物节"神物"予以推广。闭幕式上,阿里巴巴前总裁马云还亲自为观众推选出来的"唐代仕女""瓷胎竹编""闪光剧场""喜鹊造字招牌体"等原创项目颁奖。艺术家、科技粉丝、潮流达人、音乐发烧友、黑客等纷纷加入了这个"大家庭"。创新、创意、创业是这个时代的主旋律。"科技 + 艺术、崇尚自由与分享、动手动脑、科技与艺术的实践"已成为新一代设计师和网络达人的实践理念。

图 11-2 淘宝网大型线下科技活动"淘宝造物节"海报

北师大教授肖永亮指出:"创意产业立足于'内容'和'渠道'两个方面,以丰富的数字艺术为表现形态的数字内容是数字媒体的血液,渠道主要有电影、电视、音像、出版、网络等媒体和娱乐、服装、玩具、文具、包装等衍生行业。可以看出,数字媒体在创意产业中占据着重要的地位,以 IT 技术和 CG 技术为核心的数字媒体就像是创意产业的发动机,极大地推动了创意产业的发展,主要表现在影视制作、动漫创作、广告制作、多媒体开发与信息服务、游戏研发、建筑设计、工业设计、服装设计、系统仿真、图像分析、虚拟现实等领域,并涉及科技、艺术、文化、教育、营销、经营管理等诸多层面。"当前,"媒介融合"早已打破先前文化艺术固有的边界,横跨通信、网络、娱乐、媒体及传统文化艺术的各个行业。抖音、微信、微博、手机游戏、虚拟体验、增强现实等新媒体展示了强大的生命力,创意文化产业正在以前所未有的速度迅速崛起。随着后疫情时代的到来,创意设计、创意产品与服务正在重新焕发活力,成为推动社会经济发展的重要因素。

11.2 网络游戏设计

网络游戏的设计开发是技术和艺术的统一,也是团队合作和项目策划管理的劳动成果。其中,游戏设计师构思游戏创意,编写文档,设计故事情节、游戏任务和游戏元素,并完成游戏规则制定、平衡设计、AI 设计、游戏关卡设计、界面与操作功能和游戏系统设计等任务。这部分细分为游戏系统设计、战斗系统设计、道具系统设计、格斗系统设计等诸多不同内容设计,每项工作都会由专长

的游戏设计人员负责。而角色设计师负责设计游戏中的人物角色和故事场景，这部分与游戏美工和科技艺术有着最密切的联系。此外，游戏特效师负责制作游戏场景动画的光效和 CG 动画特效，也不可或缺。表 11-1 是国内某著名游戏公司面向社会招聘专业技术人员和美工师的启事，虽然与目前手机游戏制作的需求不完全一致，但可以帮助我们大致了解游戏设计人才的需求和技能标准（表 11-1）。

表 11-1　游戏专业人员和美工师的标准

招聘岗位	职 责 要 求	任 职 要 求
原画师	设计游戏角色原画造型，设计游戏场景原画造型，设计游戏海报与游戏图形界面（UI）元素	热爱游戏事业，吃苦耐劳，有团队精神。美术类学校毕业，专科以上学历。有比较深厚的美术修养。有丰富的游戏制作经验最佳
平面美术师	各类场景的地表制作和渲染后的图像修改，界面、道具、图标、像素点绘画制作，场景地图拼接	美术类专科以上学历，需要美术功底和游戏制作经验。能熟练运用 Photoshop、Painter 等软件进行平面设计及手写板绘画
场景美术师	制作地图组件 3D 模型以及贴图，制作迷宫组件 3D 模型以及贴图，制作场景动画和低边场景模型	美术类专科以上学历，能使用 AutoCAD 或 Maya 创作。美术功底扎实。能够设计制作游戏场景中的建筑 3D 模型并从事贴图、渲染等工作
特效美术师	制作游戏中所需法术效果，制作游戏中所需场景动画光效等特殊效果，制作 CG 动画中所需特效	美术类专科以上学历。有丰富的游戏制作经验最佳。熟练使用 AE、3dsMax 或 Maya 等 3D 软件以及后期合成软件
游戏策划师	根据策划主管制定的各种规则进行公式设计，建立数学模型；根据情况对游戏中已经开始使用的数据进行相应计算和调整；设定游戏关卡，内容为地图、怪物、NPC 的相应设定 / 文字资料；设定各种魔法，制定相关细节规则	具有逻辑学、统计学等知识基础。具有游戏经验和良好的创造力。具有一定程序设计概念。具有可量化、体系化的游戏配平数据调谐能力。熟悉中国文化，对中国历史有深入了解，对中国神话体系等有全面了解，或者熟悉欧美历史，对魔幻体系以及基本世界观有全面了解。有很强的文字组织能力
音效师	修改、微调相关的 Sound 策划文案，制作游戏音效；整合音效进游戏；进行背景音乐切片、缩混与整合；及时查找出现 Bug 的原因以及样本和声音引擎的问题	经常使用 Sound Forge、Cubase SX、Nuendo 等音频软件。精通至少一种乐器，和弦乐器更好。能看懂 C/C++ 语言编写的程序。从事游戏制作行业至少一年以上。能够负责角色的动作音效、界面音效、环境音效设计
高级应用工程师（客户端）	编写用户交互界面 UI；编写客户端寻路等 AI 算法；编写网络数据接收、发送模块；调用绘图底层绘制游戏世界的地图人物；正确实现网络数据的图像表现	精通 C/C++，有一定的编程经验。有丰富的 VC 项目经验，有 VSS 实际使用经验。计算机本科以上学历。有实际开发经验者优先。熟悉 Photoshop、3dsMax 等工具软件者优先考虑。对脚本引擎（如 Python）有一定了解者优先考虑
高级软件开发工程师（服务器与网络）	编写游戏逻辑；编写或优化通信模块；制作各应用模块流程和编写文档；制定与处理通信协议	精通 C/C++ 编程语言，有 3 年以上的 C/C++ 编程经验。有丰富的 Windows 或 Linux 环境下的编程经验。有网络通信、P2P 编程经验者优先考虑。有脚本语言（如 Python）编写经验者优先考虑。熟悉数据库编程者优先考虑。计算机或相关专业本科以上学历
高级软件开发工程师（引擎）	开发行业领先的通用图形引擎以及相关工具；游戏或者图形领域的资深人员	有 2 年以上的编程经验和 VC 项目经验。熟悉 C/C++、DirectX、Direct3D 或 OPENGL 的开发。计算机本科以上学历

目前，根据动漫游戏公司人才的实际需求，中国传媒大学、中国美术学院等高校已建立相对完整的游戏或电子竞技课程体系。从原画设计、角色插画、2D 动画逐步过渡到 3D 动画、交互设计软件的学习，这些游戏课程体系通过模拟动画制作公司实际生产方式，提供 CG 应用美术、游戏动作设计基础、动画运动的基本规律、2D 传统动画片生产、黏土动画片制作、视听语言、运动规律、影视合成、Maya 角色建模、场景制作、角色动画、骨骼系统、毛发布料、动作表情、高级材质灯光、Unity3D 游戏引擎、Unity3D 粒子系统等多门实用课程。同时，鉴于数字特效在影视、直播和表演行业的广泛应用，又在课程中纳入了烟雾、篝火、瀑布及暴风雨、武器特效、服装与毛发、水墨风格、卡通风格特效，以及项目策划、技术研发、项目管理、人员架构和流程控制等内容（表 11-2）。

表 11-2　针对游戏美术设计人才培养的核心课程

课程名称	课程主要内容
原画设计基础	动画美术概述，美术透视，构图、形式美法则。结构素描与造型训练，人物动态速写，明暗素描的形体塑造。Photoshop 基本工具使用，图片效果制作。AI 工具基本操作应用，矢量图的绘制
道具与场景设计	动漫道具、静物写生，道具原画设计与绘制。场景原画创意与绘制。Photoshop 场景原画的色彩设定，场景和光影绘制
动漫角色设计	动漫角色设计概述，人体解剖、五官、头部动态、肌肉结构绘制。角色原画创意与绘制。卡通动物与怪物、拟人化动物与怪物、动物与怪物原画创意与绘制。角色原画色彩设定，AI 角色绘制
2D 动画设计	2D 动画软件，2D 动画制作基本原理。时间轴等相关要素的使用方法。效果音、背景音乐以及流视频的使用方法。动漫分镜的使用，故事板的表现形式，应用镜头手法技巧
3D 基础知识	3dsMax 概述与基本操作，窗口操作与工具条的使用。模型创建基础，灯光与材质编辑器的使用，UV 展开与 UV 编辑器的使用
3D 道具与场景设计	3D 卡通游戏道具建模、UV 与贴图绘制；3D 卡通场景建模，材质球在场景中的编辑技巧。3D 游戏场景建模、UV 展开与贴图绘制。软件基础操作和游戏道具制作。辅助建筑创建，主要建筑创建，虚拟游戏场景实现，ZBrush 4.0 初级运用，灯光烘焙技术的运用。掌握游戏场景制作技术，完成 3D 游戏场景，掌握游戏场景设计，完成场景整合
3D 角色制作	3D 卡通动物、怪物、人类角色的创建，角色材质编辑器的运用。3D 游戏动物、怪物、男、女角色的创建，UV 展开与贴图绘制。熟练使用 ZBrush 2.0 软件完成法线贴图制作，掌握角色布线法则和游戏角色制作技能。法线贴图制作，Bodypaint 3D R2 的使用
3D 动画和特效设计	3dsMax 中的骨骼创建及蒙皮的绑定设计。创建 IK 控制骨骼，权重处理，表情设计，人体、动物骨骼安装使用。动画编辑曲线的应用，动画类型与动作规律的使用。特效实现，特效编辑器的使用
Maya 道具及人物制作	Maya 概述，基本变换界面，NURBS 及 Polygon 建模，细分与 NURBS、Polygon 模型的关系，综合实例进行场景道具及人物模型训练
Maya 材质及灯光	材质节点的介绍，2D 与 3D 纹理贴图，多边形 UV 编辑的基本原则及 UV 的划分。3D 布光与摄像机，各种灯光的应用，综合练习
角色绑定	认识 Maya 骨骼，骨骼的基本应用，IK 和 FK，角色蒙皮的绘制。各种变形器及角色表情的绘制，CAT 骨骼系统，动画约束
Maya 动画	了解动画要素、关键帧动画、路径动画。基础动画训练。了解力的原理及迪士尼动画规律，走路、跑步、重量及柔软度训练。角色动作及情绪的表达，角色的蒙皮绑定。完成 3D 游戏角色动作的制作，掌握游戏动画设计、动作理论技能
Maya 特效	Maya 基本粒子知识，粒子动画，刚体及柔体，粒子制作烟、云、火、雾。RealFlow 制作水特效，Paint Effects 的应用，布料及毛发的制作

11.3 数字插画与绘本

近年来,随着数字技术的不断更新,数字绘画艺术也蓬勃发展起来,并在形式与风格上远远超越了 20 世纪 90 年代的 CG 插画艺术。随着数字技术全面介入插画的创作,传统手绘创作方式有了根本性的变化。数字插画不仅可以提高效率,更重要的是扩展了创作思维,能用数字技术将以前用传统绘画材质难以表现的想象场景展现得淋漓尽致。特别是随着网络和移动媒体的深入发展,插画作品的展示舞台已不再局限于传统的杂志、书籍、报纸,而是延伸到网络论坛、博客、微信、抖音等一些新的文化载体中。数字插画相对成本低,无论个人或小型工作室都可以开展,是文化创意产业中最适合艺术类大学生创业的途径。同时,插画是一种超越国界的艺术语言,这也为插画师从事国际合作或国外就业提供了更多的机会。出生于香港、毕业于美国罗德岛设计学院的插画师倪传婧(Victo Ngai)就以她独特风格的幻想插画得到了许多国际插画年刊杂志的肯定。她的插画就像是梦中的世界,兼具东方审美的风格和中国元素(图 11-3)。

图 11-3　香港插画家倪传婧(Victo Ngai)设计的数字插画作品

数字插画最广泛的用途是游戏角色设计、人物风格设计以及游戏开场、转场时的切换画面等。此外,数字插画师还负责设计动画周边产品,如抱枕、鼠标垫、手办、服饰等(图 11-4)。随着手机游戏的流行,国内对于插画师的需求也越来越高。位于福州的游戏设计公司 IGG 就曾把我国著名 3D 插画师齐兴华的作品绘制成大幅壁画,以表示公司对数字插画师的高度重视。

"绘本"源自日文,英文称 picture book,顾名思义就是"画出来的书"。绘本是运用图画来表达故事、主题或情感的图书形式,是极富文学性和艺术性的图画书。电子绘本,就是集声音、视频、动画、游戏、转场、交互为一体,运用数字技术制作成的多媒体读物。电子绘本的形式多样,图文并茂,其互动特性与游戏功能可快速吸引孩子的注意力。绘本设计不是单纯地将纸绘本数字化,而是从数字角度,对内容进行再创作和延伸,让故事内容充分利用电子设备的长处和表现力。除了可以利用其触屏感应系统与故事中的角色进行有趣的互动、控制角色的动作、拖曳物件的位置等,还能利用其重力感应和声频感应系统来控制角色。这种电子图画书不仅具有多媒体性、互动性与游戏性,而且能够将动画、转场、视频和绘本中的文字与图画内容结合起来。通过亲子互动的环节,还可以为大人与孩子提供共同游乐和学习。

图11-4　游戏设计公司的角色插画和衍生品

20世纪90年代以来，国内的CG插画迅速崛起，涌现出一批优秀的CG插画师，其中不乏专攻唯美造型风格的艺术家。1999年毕业于哈尔滨师范大学美术系油画专业的知名CG插画家唐月辉就是其中一个代表。唐月辉的代表作品有《奔月》《花雨》《美人鱼》《蝴蝶》《雄霸天下》《屠龙》等。他有极强的造型能力，作品刻画细致入微，质感表现得淋漓尽致。尤其是他对皮肤质感的表现技法广受称赞并为广大爱好者的竞相模仿（图11-5）。他的《奔月》等一幅幅华丽的作品，给很多人都留下了深刻的印象。唐月辉认为CG作者和传统的艺术工作者一样，在兢兢业业地完成自己的作品同时体会着绘画带来的乐趣，与其说CG绘画是传统绘画的一个分支，不如说它是传统绘画的一种发扬。这种"CG传统文化情结"将在很大程度上平衡商业与艺术之间的关系，使得CG绘画与传统绘画不至于脱离，将商业带给艺术品位的冲击更小化。他的作品有金戈与柔情的双重写照，有战士对战争的迷茫，有《山海经》的传统和《美人鱼》的写意。因此，CG绘画是时代和商业的产物，CG插图画家正是处于这二者的平衡之中。

根据17173网站和易观智库的一项调查显示：国内网络游戏用户对于游戏画面风格的偏好以武侠类（30%）和玄幻类（29%）占比例最大，西方魔幻（13%）和政治与战争（11%）紧随其后（图11-6，左上）。而对网络游戏类型的选择，以RPG游戏、动作类游戏和射击类游戏占最大的比例（图11-6，右上）。由此可以看出，源于各国神话传说、幻想小说、武侠故事等幻想类题材的插画，以及含有历史、战争、玄幻等风格的插画有着很大的市场。这给了插画师更多的机遇。从事游戏开发美工的CG插画师陈建松，根据中国古典小说《西游记》创作了许多奇幻角色人物形象（图11-6，下）。"早些时候，我画古典神化题材较多，那时用色比较薄，也比较丰富，造型也比较华丽。后来，我逐渐对灵异、死亡题材产生了浓厚的兴趣，作品风格也就越来越个人化。我喜欢通过手写板来制造古典油画的质地，在古典主义里融入超现实主义元素。用色倾向于朴实而凝重，多表现超自然的世界观和独特的概念。"陈建松现从事游戏美术设计工作，他认为客户和公司对每个项目的概念设计（游戏人物角色）都有不同的要求和限制，因此，插画师需要有更深的造诣、更宽泛的表现能力来表现更广泛的题材。

图 11-5　插画师唐月辉的唯美风格 CG 人物插画作品《相思鸟》

图 11-6　网游用户的画风偏好（上）及插画师陈建松的角色人物（下）

电子绘本在儿童教育、家庭娱乐以及青少年科学普及等领域有着广泛的市场。因为儿童尚处于生理和心理的发育阶段，所以设计师要充分考虑儿童的认知水平，针对儿童的听、说、读、写能力进行绘本设计，通过故事题材内容与交互性设计的巧妙结合，帮助孩子了解故事、欣赏绘画、玩游戏，培养孩子的认知能力、观察能力、沟通能力、想象力、创造力，促进情感发育。儿童电子绘本在内

容设计上应注重体现趣味性、交互性,例如国外有一款可读可玩的《爱丽丝漫游仙境》iPad 绘本(图 11-7,上)就结合了阅读、朗诵、游戏、动画等多种手段。该绘本采用了 19 世纪的著名童书插画家约翰·丹尼尔的原画作为绘本插画,画面不但古朴细腻,而且设计得十分精美,大人与孩子都对之爱不释手,堪称儿童电子绘本的经典范例。

现在,越来越多的儿童绘本 App 开始重视交互设计,它们要么嵌入了分支剧情让儿童自主选择剧情发展方向,要么针对绘本内容提问,让孩子通过选取答案来解读故事,启发孩子自己探索和思考。转场互动是交互电子绘本的长项,针对儿童的 App 设计更应注重故事的跳跃、流动和出人意料的编排设计。例如,在一款《小狐狸的音乐盒》iPad 的交互书(图 11-7,下)中,通过手指可以产生各种交互效果。所有的角色都有非常有趣的声音效果,尤其是小狐狸的家居场景,每个瓶瓶罐罐都有不同的音阶,每只小青蛙也都有不同的音色,还有不同的小鸟、露珠、勺子等,音效做得美妙细致又有趣,读者在敲击它们的同时身临其境,就好像自己能听到悦耳的音乐在现场演奏一样,伴随着小狐狸欢快的舞步而尽情体验。与此同时,山间的烟雾随着手指的触动方向散发开来,美得令人陶醉。随着数字交互技术的提升,电子绘本的交互形式越来越丰富,除了手指的各种动作外,声音、吹气、重力以及摇晃都可以产生有趣的互动效果。例如,绘本《莫瑞斯·莱斯莫尔先生的神奇飞书》的故事角色和场景就可以和读者多方式互动。第一个场景中大风吹过书堆的动画就需要读者吹气控制。摇晃 iPad 时,书中的房屋也会随之摇晃。这些动效不仅能帮助儿童绘本吸引儿童的注意,还可以提升绘本作品的阅读体验。

图 11-7 《爱丽丝漫游仙境》(上)和《小狐狸的音乐盒》(下)

11.4　交互界面设计

　　用户对软件产品的体验主要通过用户界面（user interface，UI）或人机界面实现。因此，无论是网络页面还是手机页面，界面设计都是设计师不可或缺的技术能力。界面带给用户的体验包括令人愉快，使人满意，引人入胜，激发创造力和满足感等（图11-8）。对于网络和移动媒体的设计而言，除了界面视觉的内容（如导航、编排等）之外，最重要的便是如何通过交互手段来改善用户的体验，即如何做到人性化和简洁高效。对于什么是优秀的界面设计，德国"愉快杂志"编著的《众妙之门：网站UI设计之道》给出了如下解答，所有精彩的界面大都具有下面几个品质或特点。

　　简洁化和清晰化是提高用户体验的关键。 简洁化的关键在于文字、图片、导航和色彩的设计。近年来扁平化设计风格的流行就是人们对简洁清晰的信息传达的追求。通过网格化和板块式的布局，再加上简洁的图标与丰富的色彩，亚马逊的App设计使服务流程更加清晰流畅。清晰的界面不仅赏心悦目，而且保证服务体验的透明化。

图11-8　界面是指人与机器（环境）之间的相互作用媒介

　　用户界面应建立用户的熟悉感和快速的响应性。 人们都喜欢熟悉的感觉，自然界的鸟语花香和生活的饮食起居都是如此。在导航设计过程中，可以使用一些源于生活的隐喻，如门锁、文件夹等图标。毕竟它们是现实生活中常用的物件，很容易联想到它们的功能用途。电商App往往会采用水果图案来代表不同冰激凌的口味，利用人们对味觉的记忆来促销（图11-9）。界面的响应代表了交流的效率和顺畅性，一个良好的界面不应该让人感觉反应迟缓。通过迅速而清晰的操作反馈可以实

图11-9　电商App的导航充分利用人们的操作习惯设计界面

现这种高效率。例如通过结合 App 分栏的左右和上下的滑动，不仅可以用来切换相关的页面，而且能使交互响应更灵活，快速实现导航、浏览与下单的流程。

界面的一致性和美感是优秀界面必不可少的因素。在整个应用程序中保持界面一致非常重要，这能够让用户轻松识别使用模式。美观的界面会让用户的心情更愉悦。例如，新拟态融合了扁平、投影和拟物的特征，形成了独树一帜的风格（图 11-10）。各项列表和栏目安排得赏心悦目，无论是服务分类、目录、订单、购物车等页面，都保持了一致的风格，简约清晰、色彩鲜明。

图 11-10　新拟态风格融合了扁平化和拟物化设计

高效性和容错性是软件产品可用性的基础。一个精彩界面应当通过导航和布局设计来帮助用户提高工作效率。例如，著名的图片分享网站、全球最大的图片社交分享网站 Pinterest 就采用瀑布流的形式，通过清爽的卡片式设计和无边界快速滑动浏览实现了高效率。亚马逊的 UI 设计简洁清晰、大幅面的插图与丰富的色彩，使手机页面更为人性化（图 11-11）。从导航角度来看，简洁清晰的界面不仅赏心悦目，而且可保证用户体验的顺畅与功能透明化。

图 11-11　亚马逊的简约风格 UI 设计

界面设计应该遵循"少就是多"的原则。 界面中的元素越多，用户熟悉就会花费更多的时间。如何设计出简洁、优雅、美观、实用的界面，是所有界面设计师面临的难题。

结合近 10 年来国内外研究者对网站用户体验的调研，并将上述设计原则细分之后，我们可以总结出 App 界面设计需要注意的 5 大类体验事项（表 11-3）。

表 11-3　根据 App 构成要素总结的设计标准

类　　型	App 要素	移动媒体交互设计与 App 设计标准
感官体验	设计风格	符合用户体验原则和大众审美习惯，并具有一定的引导性
	Logo	确保标识和品牌能清晰展示，但不占据过大的空间
	页面速度	确保页面打开速度，避免使用耗流量、占内存的动画或大图片
	页面布局	重点突出、主次分明、图文并茂，将用户最感兴趣的内容放在重要的位置
	页面色彩	与品牌整体形象相统一，主色调 + 辅助色和谐
	动画效果	简洁、自然，与页面协调，打开速度快，不干扰页面浏览
	页面导航	导航条清晰明了、突出，层级分明
	页面大小	适合苹果和安卓系统设计规范的智能手机尺寸（跨平台）
	图片展示	比例协调、不变形，图片清晰；排列疏密适中，剪裁得当
	广告位置	避免干扰视线，广告图片符合整体风格，避免喧宾夺主
浏览体验	栏目命名	与栏目内容准确相关，简洁清晰
	栏目层级	导航清晰，收放自如，快速切换，以 3 级菜单为宜
	内容分类	同一栏目下，不同分类区隔清晰，无互相包含或混淆
	更新频率	确保稳定的更新频率，以吸引浏览者经常浏览
	信息版式	标题醒目，有装饰感，图文混排，便于滑动浏览
	新文标记	为新文章提供不同标识（如 new），吸引浏览者查看
交互体验	注册申请	注册申请和登录流程简洁规范
	按钮设置	交互性按钮必须清晰突出，以方便用户点击
	点击提示	点击过的信息显示为不同的颜色以区分于未阅读内容
	错误提示	若表单填写错误，应指明填写错误并保存原有填入内容，减少重复
	页面刷新	尽量采用无刷新（如 Ajax 或 Flex）技术，以减少页面的刷新率
	新开窗口	尽量减少新开的窗口，设置弹出窗口的关闭功能
	资料安全	确保资料安全，加密保存客户密码和资料
	显示路径	无论用户浏览到哪一层级，都可以查看该页面路径
版式体验	标题导读	滑动式导读标题 + 板块式频道（栏目）设计，简洁清晰，色彩明快
	精彩推荐	在频道首页或文章左右侧，提供精彩内容推荐
	内容推荐	在用户浏览文章的左右侧或下部，提供相关内容推荐
	收藏设置	为用户提供收藏夹，以收藏喜爱的产品或信息
	信息搜索	在页面醒目位置设置信息搜索框，便于查找内容
	文字排列	标题与正文明显区隔，段落清晰
	文字字体	采用易于阅读的字体，避免文字过小或过密
	页面底色	不能干扰主体页面的阅读
	页面长度	设置页面长度，避免页面过长，对长篇文章进行分页显示
	快速通道	为有明确目的的用户提供快速入口
	友好提示	对每个操作进行友好提示，以增加浏览者的亲和度

续表

类 型	App 要素	移动媒体交互设计与 App 设计标准
情感体验	会员交流	提供便利的会员交流功能（如论坛）或组织活动，增进会员感情
	鼓励参与	提供用户评论、投票等功能，便于会员积极参与
	专家答疑	对用户提出的疑问进行专业解答
	导航地图	为用户提供清晰的 GPS 指引或 O2O 服务
	搜索引擎	查找相关内容并显示
信任体验	联系方式	准确有效的地址、电话等联系方式，便于查找
	服务热线	将公司的服务热线列在醒目的地方，便于客户查找
	投诉途径	为客户提供投诉、建议邮箱或在线反馈
	帮助中心	对流程较复杂的服务进行介绍

文化内涵是界面设计人性化的重要手段。设计师王尚宁曾设计了一款以国画作为推广主题的天气类查询软件（图 11-12）。表盘的设计灵感来源于古人的时空观，即通过天空的颜色与太阳的方位

图 11-12　以中国山水画来表现天气和环境的 App 界面

来辨别时间。因此，可以通过旋转太阳按钮或月亮按钮来选择时间，并显示与该时间点对应的天空颜色和温度。随着天气和时间的变化，天空颜色与绘画主题之间会进行有趣的互动。这个应用程序以中国山水画表现气候和环境为设计概念，并兼具中国山水画的基本认知。在谈及创意时，王尚宁指出，希望这个程序能让更多的人关注环境污染，毕竟天空的颜色早已不复当年。此外，他还希望借此以吸引更多的年轻人了解中国传统文化和艺术。在 App 中，用户可以通过查询功能学习和了解中国画的背景知识，阅读一些描述气候和温度的诗歌和成语，以及了解所收录诗歌和画家的背景知识（图 11-13）。

图 11-13　国画天气 App 的核心在于将文化融入设计

11.5　信息可视化设计

　　信息设计师（或称为可视化设计师）是伴随科技艺术发展而诞生的一个全新职业，很多人都对其工作内容感到好奇，美国 Mint 网站展示的一幅关于"汉堡包经济学"的封面插图（图 11-14）清晰地显示了可视化设计师应该具有的逻辑思维和形象思维的能力。信息设计师既要有工程师般严谨的学术研究、资料收集与数据整理能力，又要有视觉设计师准确的形象表达能力与整体布局设计能

力。由此可见，可视化设计是一门能激发设计师想象力、创造力，同时又可融合知识性、趣味性和功能性的充满创意与智慧的工作。

图 11-14　信息图表设计的封面插图"汉堡包经济学"

从上面这幅信息可视化插图，我们可以大致想象一下这位可视化设计师的工作：他首先应该乐于设计和写作，还应该有一双善于观察细节的眼睛，且有足够的耐心收集、处理和检索数据。插图中大量丰富的数据，向读者提供了完整、准确、可靠的信息，就如同一位经济学家的娓娓道来，生动诠释了一个汉堡包所蕴含的经济学的故事。此外，这个创意采用了醒目的汉堡包照片拼贴的构图，说明设计师应该是一个熟悉摄影并对 Photoshop 后期处理有经验的人。从图表信息的呈现、对比图像的采用，到图形和标题的设计，甚至照片式饼状图的创意，这些细节都反映了这个设计师的艺术素养和对细节的把握能力。最后，整体插图简约、美观、生动，张弛有度，重点突出，这充分反映出这个设计师对信息构架与视觉呈现有着深刻的领悟与表现能力。

由此来看，虽然针对的媒体不同，大多数信息设计师都在从事用户研究、信息架构和视觉设计领域的工作，包括绘制线框、视觉界面、收集用户需求或开展易用性研究等。除了必需的视觉表达和绘画技巧外，包括设计、文档写作、编程、心理学和用户研究都是其工作范畴（图 11-15）。设计师必须了解他人的想法，并出于工作的性质，随时总结自己的工作，学会包容与帮助他人。此外，随时归纳和总结数据，并确保其合理性和说服力，有一个开放的心态和敏锐的悟性，能够在纷杂中

理出头绪并通过跨界思维启发灵感或创意，这些也是信息设计师的工作素养。

图 11-15　信息设计师的各种工作任务（职业特征）

信息可视化的另一个重要的应用领域是医学领域。现代医学对疾病的诊断离不开医学图像信息的支持。借助数字建模表现不可见的病理或者药理，对于向公众普及医疗知识有着重要意义。作为一种人性化的交流媒介，医学动画不但能够促进医患交流，而且对于促进患者配合，积极治疗也有所帮助。例如，通过数字建模可以完整展现病毒对细胞的感染过程（图 11-16，上），这个动画可以帮助患者了解病因和治疗的方案，克服恐惧心理，从而使治疗更加顺利。数字艺术的介入使得科学计算可以将结果用图形或图像形象直观地显示，许多原本抽象且难于理解的原理和规律瞬间变得容易理解了，许多冗繁而枯燥的数据也变得生动有趣了。因此，科学可视化可以促进教育手段现代化，提升下一代对科技活动的参与热情，帮助普及科学知识，进而提高全民科学素养。例如，借助计算机动画可以展现基因（DNA）表达成蛋白质的全过程（图 11-16，下），该动画既包含大量的科技信息又给人以生动形象直观的感觉，因此提高了医学、生物化学和分子生物学的教学质量。

信息可视化设计是目前计算机图形学、大数据、人工智能与艺术设计相互交叉的新领域，处于艺术、新闻、技术和故事的交汇点，从呈现数据的饼状图到全彩色的技术插图，从图形动画到动态影像，可视化设计的形式、内容、大小和范围几乎涵盖了所有的艺术表现方式，信息图表为新闻事件与科学普及增添了可读性与视觉吸引力。在互联网时代，数字媒体不仅展示了其丰富的交互体验，而且能帮助读者体验更强的相关性、趣味性和个性化，充分体现出信息可视化设计的意义和价值。

信息可视化设计以设计学/视觉传达设计、计算机图形学/数据科学、心理学/信息架构设计三大领域为中心并组合拼接，形成了相互叠加的学科与研究范畴（图 11-17）。无论是基于时间的叙事与故事，还是基于空间的展示或基于媒体的图形与色彩，都是信息可视化设计不可或缺的要素。信息可视化已经形成了基于数据科学、设计学与心理/行为学的基础理论和实践范畴。在理论体系

图 11-16 病毒对细胞的感染过程（上）以及 DNA 表达成蛋白质的全过程（下）

图 11-17 信息可视化设计的跨学科特征

方面，信息可视化设计从更为抽象的科学可视化中逐渐分离出来，并与视觉艺术紧密融合，面向大众与公共传媒；在与科学、艺术的融合过程中，信息可视化设计加入了认知心理学和人类学的理论指导；在实践方面，信息可视化设计借鉴了交互设计/动态影像设计的成果，强调用户体验和反馈的意义。随着人工智能的介入，计算机逐渐成为"人类智力放大器"，以可视化为核心的信息设计也逐渐形成一门涉及设计学、艺术、动画、影像、人类学、传播学、计算机科学、数据科学、人工智能、认知科学、心理学、社会学、符号学以及语言学等学科相结合的交叉学科。信息可视化设计的核心就是设计信息结构与视觉呈现，通过增强可读性、易读性、可用性和易用性来改进人们的理解与沟通。

11.6　建筑渲染与漫游

自 20 世纪 80 年代开始，建筑设计及结构设计已广泛采用数字化的方法。这些最早应用计算机辅助设计的建筑师，结合几个世纪以来建立起来的建筑理论，推动了全行业数字化的进步，并使之成为今天的建筑设计、室内装潢设计与环境艺术设计所不可或缺的重要技术支持。建筑渲染效果图和建筑景观漫游动画是数字化最为广泛和最为成功的商业领域之一，世界上多数建筑物在设计完成后都需要提供这种效果图，例如，英国建筑师扎哈·哈迪德（Zaha Hadid）为世界许多城市设计的建筑（图 11-18）。传统建筑行业通常借助手绘草图和模型等来表现概念、想法或设计，但是手绘、模型或沙盘等有诸多局限，往往不能表现出建筑物的真实效果，而数字技术作为一项革命性的工具，不但可以帮助建筑师制作出照片般的建筑景观的渲染效果图，还可以生成建筑动画，将设计意图更准确、更方便地传达给客户。

图 11-18　英国建筑师扎哈·哈迪德的建筑景观效果图

建筑效果图主要应用于商业、民用和公共建筑的策划、展示、投标和宣传企划，是房地产开发商、建筑商和销售商必需的视觉化工具。就住宅效果图来说，它包括客厅效果图、厨房效果图、卧室效果图、卫生间效果图等，其逼真效果可以和摄影效果相媲美。一幅制作精美的建筑效果图，除了具备建筑设计应有的因素以外，艺术效果也占了很大的比重，诸如灯光设计、墙壁地板材质设计、家具布置和装饰效果后期等都是 3D 室内空间表现的重要因素。如果说建筑是一首凝固的音乐，那么建筑效果图制作者就是一名流行歌手，需要用自己丰富的情感表达出这首凝固音乐的韵律之美，这就需要有一定的审美能力、艺术修养和技术水平。

创作漫游动画的计算机 3D 设计软件有 3dsMax、C4D、AutoCAD、Sketchup、Lumion 和 Maya 等。公共空间规划设计领域是漫游动画应用的重点领域之一。写字楼、餐饮娱乐、营业厅、商业空间和宾馆酒店设计就常常会用到数字漫游动画。这些数字漫游动画结合电视媒体和各种多媒体、宣传品制作，可对房地产楼盘的销售、企业的形象宣传和面向投资方的企划说明起到积极的推动作用。数字漫游动画能带给用户身临其境的感觉，尤其适合那些尚未实现或准备实施的项目，以及大型建筑项目招投标、路演和推介，建筑项目风险评估等环节。国内知名建筑景观表现企业水晶石公司就曾为北京申奥体育场馆的建设投标（图 11-19）、首都机场建设投标、上海南浦大桥合龙方案等制作过一系列 3D 动画短片。这些动画形象直观地反映了建筑工程的工作进程和最终建筑完成效果，不仅为决策方提供了包括周边环境、交通和建筑物内外环境在内的设计依据，其短片本身也堪称独特精湛的科技艺术作品。

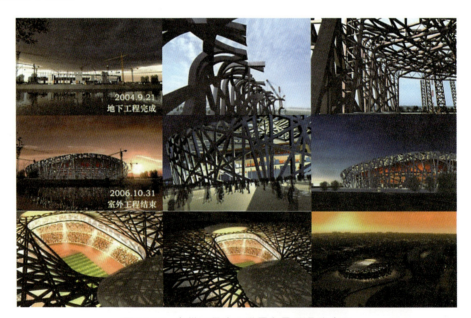

图 11-19　鸟巢工程施工进展和景观漫游动画

11.7　虚拟博物馆设计

传统博物馆的用户体验差是一个众所周知的事实。早在 1916 年，美国波士顿博物馆研究员本杰明·吉尔曼就提出了"博物馆疲劳症"（museum fatigue）来说明游客在博物馆常常会感受到的头晕眼花、身心疲惫的现象。在博物馆参观时，即使观众努力地集中精力参观藏品，也很容易感到疲

惫和无聊，加之很多场馆规模太大，半天下来参观者往往就会身感疲惫，而走马观花地观看展品更是让观众兴味索然。许多研究报告指出，博物馆疲劳症的发生与多种因素有关，如信息过载、类似的艺术品太多，空间展位不合理，展品与观众缺乏互动，观众对展品相关的背景知识储备不足或不熟悉等。总之，博物馆疲劳症是由于博物馆或美术馆的展品无法满足观赏体验而造成的观众身体或精神疲劳的现象（图 11-20）。

图 11-20　传统博物馆中游客的疲劳症随处可见

为了解决这个问题，各大博物馆一直在努力，其主要思路归结起来有两个。**一是从类型陈列转向叙事型陈列**。20 世纪中期前，博物馆更重视"收藏"和"研究"。但按风格、品类陈列的传统展览及风格类似的藏品很容易让人审美疲劳。从 20 世纪 70 年代以来，博物馆开始逐渐强调与观众沟通的方式，展陈的叙事性、趣味性、交互性也就变得重要起来。许多新概念与新方法（如语音助手等）被引入博物馆。阿姆斯特丹的 Stedelijk 博物馆创新性地推出了第一个博物馆音频指南。从那时起，这种能够为观众讲故事、提供更多信息的硬件逐渐成为博物馆体验中不可或缺的一部分，体验式博物馆开始成为当下博物馆改造的热点。美国康纳派瑞历史博物馆（Conner Prairie）通过以观众体验为核心，将历史情境再现，将表演、叙事与文化体验相融合，最终成为"迪士尼"式主题文化体验博物馆的典范之一。

二是在传统博物馆的基础上不断扩展表现形式与互动形式。随着行业的发展及展览工程的社会化，当代场馆规模一个比一个大；而策展方出于设计审美和市场效益的考虑，也喜欢搞超大规模展览，这样即使是专业观众也没有足够的时间完整欣赏一件作品。因此，为了提升观众的观展体验，减少观众的认知焦虑，能够打破时空界限的 XR 技术就自然成为博物馆青睐的对象。如今人们开始借助手机和 VR 眼镜来参观被 XR 技术重塑的博物馆。XR（扩展现实）是将虚拟现实（VR）、增强现实（AR）和混合现实（MR）等诸多视觉交互技术进行融合，来实现虚拟世界与现实世界之间无缝转换的智能科技，是实现博物馆深度体验的功臣之一，可帮助观众在虚拟世界体验诸如故宫等博物馆的宏伟建筑与历史文化（图 11-21）。观众不仅可以通过 VR 眼镜漫游紫禁城，还可以通过手机 App 进行 3D 场景深度解读，若再进一步结合实景导航，就可以轻松自助式完成故宫的游玩。VR/AR 技术成为博物馆吸引观众，创新观展体验并减少博物馆疲劳症的利器之一。

图 11-21 基于智能手机和 VR 体验馆的数字虚拟故宫场景

近年来，包括美国奥克兰博物馆、大都会博物馆、自然历史博物馆和法国卢浮宫等相继利用 XR 项目来丰富观众的体验（图 11-22）。2015 年，大英博物馆首次采用 VR 技术来增强访客的体验，他们使用三星 Gear VR 耳机、Galaxy 平板计算机和沉浸式球型摄像机，来帮助观众身临其境地体验青铜时代的苏塞克斯环和古代村落建筑景观。不久后，加拿大战争博物馆的 VR 体验项目开始让观众穿越时空，进入古罗马角斗场，近距离欣赏角斗士的风采。随后，利用手机 AR 技术来丰富观众对藏品信息的解读成为各大展馆的常见方法。例如，底特律艺术学院的一次艺术巡回展的体验项目，就支持观众用手机对一具古代木乃伊进行"X 光扫描"，从而查看木乃伊的内部骨骼等隐藏的信息。我国四川三星堆博物馆也采用了类似的增强现实的方式。比 AR 更进一步的是，可以利用 VR+AR 设备构建出一个虚拟空间，让观众身临其境、跨越时空，触摸历史，"实地"感受展览所传达的文化风貌。这项体验可以通过 XR 设备和内容开发，与博物馆原本的藏品相结合。例如，为了了解中国古代的瓷器文化，观众们既可以戴上 VR 眼镜直接感受 1300 多平方米的瓷器考古现场；还可以在 VR 空间跟随考古工作者的脚步，直接进入古墓的挖掘现场，了解文物并掀开历史尘烟的过程；或是直接进入一幅画作之中，以全新的方式感受画家笔下的风光，并与画中人物面对面沟通。

除了实体博物馆改造外，虚拟博物馆也成为当代典型的流行时尚与科技体验的创新。其中代表性的如谷歌名为"艺术和文化"（Arts & Culture）的 App，搭配了谷歌 VR 头戴式显示设备 Google Cardboard，能瞬间将用户送到 70 个国家的上千座博物馆和美术馆中。用户只要拥有智能手机和特定类型的 VR 头戴式设备就可以浏览 3D 数字仿真展品，获得与线下无二的观展体验（图 11-23）。此外，谷歌的"文化学院"（Cultural Institute）项目还与伦敦自然历史博物馆合作，将其收集的 30 万件标本全部"复活"，其中就包括第一具被发现的霸王龙化石、已经灭绝的猛犸象和独角鲸的头骨等，观众可以不受玻璃挡板的限制 360°地尽情欣赏。

图 11-22　许多博物馆利用 XR 和 AR 项目来丰富观众的体验

图 11-23　虚拟博物馆结合 VR 头显实现观众虚拟体验

可以预见的是，为了医治博物馆疲劳症的顽疾，提升观众的体验，XR 将以燎原之势席卷整个

博物馆界，数字技术与创新体验会成为未来博物馆生存与发展的关键。但想要依靠新技术讲好文化故事并不是一件容易的事。必须承认的是，对于观众来说，展览本身的叙事性、观赏性和愉悦性比单纯"炫技"更为重要。因此，如何融合技术、艺术与历史文化，是策展人与 XR 设计师必须思考的内容。

11.8 博物馆多模态设计

美国纽约大学教授、新媒体理论权威列夫·曼诺维奇曾经指出："19 世纪的'文化'是由小说定义的。20 世纪的'文化'是由电影定义的。而 21 世纪的'文化'将会由交互界面定义。"当代文化最突出的特征就是互联网和数字媒体的普及。因此，科技艺术作品的展示、传播与推广同样需要与时俱进，采用更贴近时代的呈现方式。美国克利夫兰美术馆将科技与该馆丰富的馆藏结合起来，让观众通过的"指尖"来搜索和浏览各种藏品，并借助手机对藏品进行深度解读。2017 年，该博物馆为观众开放了一座长达 12 米的大型多点触控墙（ArtLens，图 11-24）。这个 4K 的屏幕每隔 40 秒钟就刷新一次所显示的内容，并通过类型、主题、形状和颜色等方式分类显示馆藏艺术品。观众可以自己探索和选择各类馆藏艺术作品，并了解不同文化和不同时期的艺术品之间的联系。这种参与体验已成为科技艺术的新舞台。

图 11-24 克利夫兰美术馆的互动触摸屏

克利夫兰美术馆触摸屏共有 4 000 余件馆藏艺术品的缩略图，总像素超过 2 300 万。观众可以轻触图标来放大艺术品，或按照主题搜索相关的艺术品，此外，还可以下载手机 App，将美术馆的收藏、自己互动体验的照片和拍摄的画面记录下来。该 App 甚至可以自动生成"游览地图"来记录游览路线。此外，该美术馆还有 16 个围绕"拼贴""符号""手势+情感""目标"构建的主题游戏。这些游戏通过深度摄像头来进行面部识别或姿势识别。观众可以通过拼贴制作器、肖像生成器和绘画游戏等方式来创建自己的数字作品。例如，其中的一个游戏就是让观众用"头顶陶罐"的方

式与古典雕塑互动（图 11-25），完成任务的游客可在手机中获得体验照片。该博物馆副总监洛里·维恩克表示："游戏是吸引人们谈论艺术和学习艺术的一种最自由的方式，ArtLens 的价值正在于此。"美术馆数字化藏品和交互设计的核心在于寓教于乐、体验分享、活化藏品、传承文化。正是当代科技艺术让观众能够以一种更有趣、更娱乐的方式来获得浏览博物馆的体验。

图 11-25　博物馆的手机 App 和触摸屏可以让观众与展品互动

"三危山上，月牙泉畔，圣像丹青，丝路佛国，天宫仙女翩翩而至，霓裳散花。肃穆圣荣，璎珞珠冠，借数字复原而栩栩。"在《万物有灵：数字文化遗产保护与创新成果展》上，由王之纲教授领衔的清华大美术学院团队把中国古代文化的瑰宝——敦煌飞天加以数字化，由此展现了栩栩如生的全息飞天形象（图 11-26，上）。王之纲教授认为，对个人来说，体验就是经历、经验、感悟和阅历。体验离不开个人经验和历史，而集体共有的体验与文化历史紧密联系。因此，体验兼具共通性和个体性。综合体验设计的目标就应该是用科技连接过往，通向未来。

该展览正是体现了多感官体验设计的精髓：把历史与现实相结合，让人们的精神生活更加丰富多彩。科技艺术创意设计的核心就是将个人经验、感官刺激与理性思考结合起来，让观众通过与作品的互动产生更丰富的联想和情感体验。从作品内容上看，科技艺术作品体现了实体层、行为层和思想层的统一（图 11-26，下）。实体层（如各种历史文物图表、轨迹、交互游戏与动画等）是科技艺术作品的展示形式，体现了技术与叙事设计的内涵；行为层是多感官互动环境的设计，重点是观

赏、互动与作品反馈的方式，其核心在于"情感"与"认知"方式；思想层是设计作品的初衷和理念，体现了价值、文化、立场、归属等反思型设计内涵。因此，科技艺术是一种特殊的体验设计，即在实体层、行为层和思想层上将信息与美感传达给受众。

图 11-26　敦煌飞天数字化项目（上）和科技艺术作品体验模型（下）

11.9　数字影视与动画

影视动画是创意产业的重要组成部分，所依赖的核心是计算机数字技术。影视动画剪辑与后期特效广泛应用于电影、电视、动画和广告等诸多领域，各种炫目效果令人耳目一新。早在 2013 年好莱坞大片《侏罗纪公园》中，斯皮尔伯格就曾用各种恐龙数字模型和后期特效打造了令人惊叹的临场体验（图 11-27），使该片成为数字特效的盛宴。数字影视和动画除了直接以屏幕的方式在剧场、电视及手机上呈现外，还可以通过投影设备直接投射到大型公共建筑物上，成为一种与建筑表面交融的空间艺术形式。

影视和动画行业的人才标准是目前高等院校相关专业建设的重要参考，也是保证专业课程教学准确对接职业岗位的重要标准。目前，国内的影视动画人才主要集中在北京、上海、深圳、杭州和苏州等地的广告公司、影视公司、动画公司和游戏公司。此外，视频分享网站、新媒体制作公司也相继成为相关人才就业的新渠道。影视动画从业者需要具备综合实践能力，不但能在设计动画形象之初，为其赋予性格、故事、生命和情感，还要能敏锐推测出哪些玩具、道具、卡通产品能占领市场。调研表明，中国的影视动画设计制作包括 2D、3D、特效和美术等典型岗位（表 11-4）。该表详细展示了相应岗位的能力与素质要求，可作为相应专业人才培养的依据。

图 11-27　电影《侏罗纪公园》中的数字模型和后期特效

表 11-4　影视动画设计制作不同岗位的能力与素质要求

典型工作岗位	岗 位 描 述	职业岗位能力及素质要求
动画角色设计（核心岗位）	根据影视动画项目故事的需要，按照故事中角色的年代、地域、性格等设计角色的外观、服饰、特征动作、特征表情，完成角色设计稿，包括表情、动作、三视图	具备丰富的想象力，具备较深厚的绘画功底，对于人体和各种生物结构有较全面的认识，对于服饰、发型有一定的研究，具有较好的团队合作意识
场景设计（核心岗位）	根据影视动画项目故事的需要，按照故事的发生年代、地点等因素设计故事发生的场景（包括自然场景、城市场景、室外场景和室内场景设计稿等）	对于自然环境比较了解，能够熟练绘制云雾、山石、河流、地形状态；对于中外城市建筑及其风格比较了解，能够熟练绘制建筑草图和室内设计草图
2D 动画制作（核心岗位）	根据影视动画项目的需要，绘制简单的动画台本。根据动画角色的特点绘制原画和中间画，根据背景设计稿绘制动画背景，并进行动画镜头描线、动画镜头校对、样片剪辑和动画后期合成	熟悉动画流程；对各种生物或物体的运动敏感；熟练掌握动画运动规律并能灵活运用；熟练绘制中间画，线条表达到准、挺、匀、活；能够独立完成后期合成和制作特效；具有较好的团队合作意识

续表

典型工作岗位	岗位描述	职业岗位能力及素质要求
3D 模型制作 （核心岗位）	根据设计稿创建 3D 生物模型、道具模型、场景模型，根据图纸创建室外和室内效果模型，根据设计图创建游戏模型	具备较强的 3D 空间造型能力，对于人体结构和各种生物体结构有较全面的认识，掌握常用的 3D 模型制作软件，精通动画模型布线规则，具有较好的团队合作意识
材质灯光制作 （核心岗位）	根据彩色设定稿设计 3D 模型色彩和质感，设计模型的纹理特征，对 3D 模型进行 UV 编辑，使用软件绘制贴图，使用虚拟灯光塑造镜头场景的空间感和气氛，营造故事的情绪和灯光特效	对物体的表面特性（如金属、木材、玻璃、布料等）比较了解，能够熟练使用 3D 软件或插件对模型进行 UV 编辑，熟练使用图像处理软件，了解游戏模型贴图的制作标准，掌握基本的摄影用光和布光原则
3D 动画制作 （核心岗位）	根据动画剧本和导演的要求，制作镜头运动，确定镜头时间和角色在镜头中的走位，确定镜头的构图，对于 3D 角色或道具进行基本的控制设定，制作 3D 角色肢体和表情动画，制作道具动画和特效	具备较强的观察能力，能够很好地把握运动的节奏，掌握动画运动规律并能灵活运用，能够使用 3D 动画软件进行动画角色的设定，能够独立完成后期合成和特效

讨论与实践

一、思考题

1. 什么是文化创意产业？文创产业可以分为几大类？

2. 请从"内容"和"渠道"分析科技艺术在文化创意产业中的地位。

3. 为什么说游戏在文创产业中的占有重要的地位？

4. 请举例说明数字插画、角色设计和创意产业之间的联系。

5. 什么是电子绘本？常用的电子绘本创意软件有哪些？

6. 什么是虚拟博物馆？虚拟博物馆有几种表现形式？

7. 什么是建筑和景观漫游动画？如何通过软件制作建筑动画？

8. 请说明我国网络游戏行业的人才构成和相关知识体系。

二、小组讨论与实践

现象透视："微雨众卉新，一雷惊蛰始。田家几日闲，耕种从此起。"二十四节气（图 11-28）是中国古代制订的一种用来指导农事的历法，也是古人修身养性、饮食起居的依据。农历于 2016 年被联合国教科文组织列入非物质文化遗产代表作名录。

头脑风暴：小组调研并分类整理有关二十四节气的照片、诗歌和文字资料。根据"食在当季"的原则，结合中医养生的知识，设计一款农历 App。

方案设计：小组讨论并进行 App 产品的原型设计，请结合照片和其他资料通过手绘、板绘和插画来设计主题，可以融入科普、动画、天气软件数据库以及相关的知识，并将科普、教育、养生保健和朋友圈作为该 App 设计的主题。

图 11-28　二十四节气被联合国列入非物质文化遗产名录，也是中华民族的瑰宝

练习及思考

一、名词解释

1. 界面设计　　　　　　　　2. ArtLens

3. 科学可视化　　　　　　　4. 信息图表设计

5. 创意经济　　　　　　　　6. 建筑漫游

7. 虚拟博物馆　　　　　　　8. 博物馆疲劳症

9. 扎哈·哈迪德　　　　　　10. 电子绘本

二、简答题

1. Kindle 和 iPad 对出版业的影响有哪些？图书最终会消失吗？

2. 试说明儿童的电子绘本设计需要注意哪些问题。

3. 手机界面设计呈现哪些新的发展趋势？

4. 请举例说明什么是信息可视化与科学可视化。

5. 试分析艺术与科技专业的主要就业方向有哪些。

6. 信息图表设计应遵循的原则有哪些？

7. 请举例说明博物馆展示有哪些增强游客互动体验的技术。

8. 什么是建筑景观漫游动画？如何制作交互动画？

9. 文化创意产业主要包含哪些行业，其主要职业方向有哪些？

三、思考题

1. 如何利用信息设计来改善公共设施的导航系统？

2. 如何通过数字印花的方式设计 T 恤和服装类用品？

3. 请参观建筑设计公司并了解建筑数字漫游动画的制作流程。

4. 请尝试为儿童设计一款 iPad 童话类电子读物，要求体现新媒体的特点。

5. 如何将传统电子游戏（如暗室逃脱、升级打怪）从线上转到线下？

6. 请调研并了解当代数字博物馆的发展及其与交互设计的关系。

7. 请参观走访电视台并了解数字演播室和数字节目后期包装的制作流程。

8. 请调研网络游戏公司并总结归纳不同岗位的特征和用人标准。

9. 请举例说明数字影视与动画行业需要哪些知识和技能。

第 12 课
艺术与科技的未来

12.1	智能艺术的影响力
12.2	算法与创造力
12.3	科技创新艺术体验
12.4	实验艺术史的启示
12.5	艺术、技术与工程的结合
12.6	创意产业奠定发展之路
12.7	数据媒体带来的机遇
12.8	区块链与加密艺术
12.9	后视镜中的人类未来

讨论与实践
练习及思考

近 70 年的科技艺术实践证明：技术与艺术融合，传统与创新结合是未来艺术创新的必由之路。以智能科技引领的科技浪潮为当代艺术创作提供了新的可能性和更广阔的创意空间。本课探索算法与创造力的关系并从实验艺术史、早期艺术、技术与工程的实验出发，对艺术与科技的关系进行深入研究，如数据媒体以及加密艺术等课题。本课还通过媒体考古学方法，通过历史后视镜展望艺术与科技的未来。

12.1　智能艺术的影响力

科技借助工业生产以机器、产品和服务的形式推动社会进步，艺术则通过思想和情感表达使社会保持和谐与稳定。艺术和技术一直紧密相联，正如马歇尔·麦克卢汉所说，"媒介就是信息。"人类生活的技术框架影响着人类的创造力。智能艺术出现后，艺术界的游戏规则被打破，艺术家的身份与观念也发生了动摇。在 AI 绘画网站 MidJourney 中，你只需要输入关键词"清朝服饰、宫廷、女装"就能生成不同风格的古代服饰（图 12-1，上）。同理，在网站中输入墨西哥超现实女画家弗里达·卡罗的风格，也会生成颇具创意的服装概念设计（图 12-1，中下）。该网站的其他服装设计风格同样能令人眼前一亮，可以说超过了很多人类设计师的想象力（图 12-1，左下和右下）。从深层上讲，人工智能和机器学习将会推动艺术创作的民主化和大众化。通过智能创意平台，没有受过艺术训练，甚至没有计算机编程基础的业余爱好者也能够生成图像、声音和文本，并与专业艺术家媲美。人工智能和机器学习将会成为新一轮艺术创新的催化剂，并改变人们对艺术的认识。

图 12-1　通过 AI 绘画网站生成不同风格的服饰

与 AI 下棋与写诗相比，AI 绘画带给人们的冲击感更深。它不仅宣告机器攻下了人类艺术创造顶峰的又一城，而且似乎拿捏住了人类引以为傲的审美，同时对一些设计职业造成了现实的威胁。在游戏制图、影视美术、工业设计等领域，AI 经过训练后便可以替代部分设计师的工作，其想象力甚至超越人类。在网络上关于 AI 绘画讨论度最高的一类问题就是"AI 绘画是否会让画师失业？""游戏美术正在被 AI '杀死'吗？"等。目前，一些策略游戏开发者已经用上了 AI 智能程序 Stable Diffusion 来辅助创作概念效果图、界面图标以及乱石堆之类的素材。原本需要美术师来做的大量工作，现在简化到只需要一个人来选图。诸如游戏中常用的勋章道具的制作则更加简单，只要输入几个关键字就会收到几百个机器创意，且大部分都可以直接投入使用，而人工一天最多只能画十几个。

游戏行业里还有一个让人头疼的问题：制作人与美术工作人员之间的沟通障碍。灵游坊创始人兼 CEO、《影之刃》系列游戏制作人梁其伟说，制作人往往无法明确表达需求，因此美术人员很大的成本和时间往往损耗在揣度制作人的意图和返工之中。AI 将极大地改观之。在设计初始阶段，

AI 可以根据气氛、光照、风格、质感等设定生成大量草图，帮助制作人与美术人员迅速领会彼此的需求。因此，这个对美术资源的数量和效率都有着极高要求的行业率先对 AI 绘画抛出橄榄枝。梁其伟认为 AI 对美术需求方的意义超过了对美术执行方的意义。换句话说，如何用 AI 作画还是其次，更重要的是，AI 能告知"画什么"。在立项之前，制作人可以把拍脑袋想出来的主意交给 AI，加些关键词并反复测试，看看能生成什么，是否符合"感觉"。"这些要求往往是手下美术创作者们的噩梦，但 AI 显然可以不知疲倦地满足任何无理的要求。"基于这些思考，梁其伟编写了一个完整的背景故事，并用 AI 生成了一系列图片，然后再交给两位美术师继续处理，有些图结合了多张 AI 生成的结果，也有一些对结构进行了手工补绘，最终拼贴成一组具有叙事意义的概念图（图 12-2）。这组结合了中国武侠和北欧风格的图片一经发布，就收获了数千的网络转发。梁其伟最后总结道："不用 AI 绘画，可能是老板太傲慢。"

图 12-2　由 AI 绘画和设计师联手绘成的游戏概念设计图

从古至今，艺术一直都被认为是人类独有的能力。AI 这种前所未有的人类超级模仿者出现后，其创作的作品能称为艺术吗？ AI 会改变艺术的定义吗？尽管人工智能可以模仿艺术风格并"创作"出复杂的绘画作品，但原创性、敏感性、社会性和艺术视野等问题的争论仍然存在。针对 AI 绘画最犀利的怀疑和不屑来自对其独创性的质疑。换句话说，AI 缺少人性化的幽默感与丰富的生活体验，制造的只能是赝品。AI 绘画技术与擅长围棋的 AlphaGo 是相通的，都是让系统深度学习人类的作品从而产生模仿行为。很多人相信绘画是一种只有人类拥有的能力，而这些能力是从生活与学习中培养出来的，机器学习无法模仿。

但另一种观点认为，AI 的学习能力和速度远远超过普通人，再加上有经验的艺术家的"调教"，将比大多数普通从业者画得好。数字艺术家田晓磊认为艺术作品其实就是艺术家的一套算法：筛选风格、寻找语言、探索构图、不断试验。如今这套算法已经在计算机层面解决了，而剩下的问题可能就是借助语义识别与情感计算，让计算机"更懂人性"。但从目前的 AI 绘画作品来看，计算机生成艺术创作还远远谈不上"随心所欲"。AI 绘画更擅长的是基于大数据的场景合成、超现实风格以及奇幻、魔幻和科幻领域的创作（图 12-3），这些往往与电影、动画、游戏设计相重合。因此，设计师不仅不会被淘汰，还会因为拥有一个前所未有的工具而所向披靡。当资深的画师能够亲自指挥 AI 创作，人机结合将会创造出更有创意的作品。在普通人手里的 AI 常常会不受控制，但到了资深画师手里，它们就会成为被驯化的超级战马。

图 12-3　AI 奇幻场景创作

12.2　算法与创造力

　　1833 年夏天的一个夜晚，17 岁的少女艾达·奥格斯塔·拜伦和母亲安娜贝拉一起来到了英国著名数学家查尔斯·巴贝奇的家，她被巴贝奇正在制作的一台机器所吸引。这台被称为"齿轮差分机"（difference engine）的机器是由青铜和钢铁制成的手摇式装置，它将好几层齿轮、锤状金属臂和数千个标有编号的圆盘组装在一起，能够自动地解出算式。艾达从小就对数学和发明着迷，她的母亲也一直渴望能够有导师指导她。可能是出于艾达从父亲诗人拜伦那里继承来的艺术基因，她开始想象和好奇这种奇妙的机器未来可能有什么能力，随后成为了巴贝奇的助手并与这位数学家维持了多年的友谊。

　　作为世界上第一位"软件程序员"，在为巴贝奇编制机器运行代码（程序）时，艾达发现了计算机作为艺术工具的潜能。她指出，分析引擎的操作机制可以对数字以外的其他东西起作用。例如，根据和声学与作曲学来定调的声音关系同样适用于分析机的数学原理。因此，计算是一种"诗意的科学""分析机有可能谱曲和制作音乐"。她还写道："分析机运算代数的模式与雅卡尔织布机编织出花朵和叶子的花纹一样。"暗示通过穿孔卡可以编织出几何图案，这成为计算机与图形最早的联系。最重要的是，艾达进一步指出："分析引擎与单纯的'计算器'之间并没有共同点。它拥有完全属于自己的地位；它所暗示的能够思考的本质是最有趣的。"艾达的笔记现在被公认为是人类最早的程序代码，它点燃了当今席卷全球的人工智能革命，她预见到了人类与机器协同时代的来临。

　　艺术与科技结合的实质是提升人的创造力。那么，什么是创造力？认知科学家玛格丽特·博登将人工智能视为一种帮助人们理解人类创造力的方式以及一种释放创造力的手段。博登认为创造力就是"提出新颖的、令人惊讶和有价值的想法或人工制品的能力"。创造力可以采取许多不同的形式。对于博登来说，创意可以是"概念、诗歌、音乐作品、科学理论、烹饪食谱、舞蹈、笑话等"，而创意作品可以包括"绘画、雕塑、蒸汽机、吸尘器、陶器等"。今天，基于深度学习与"生成对抗网络（GAN）"的智能机器不仅可以战胜人类棋手、生成真假难辨的插画或油画，甚至可以写诗作曲。那么，什么是人工智能的极限？它是否能够通过机器学习追赶甚至超越人类智力？也许它可能无法与莫扎特、梵高或毕加索竞争，但当被要求写故事或绘画时，它是否能像孩子一样有创造力？在这个机器智能时代，我们如何才能"与狼共舞"而不被时代所淘汰？博登定义了三种不同类型的人类创造力。①探索性创造力：即在现有领域或学科边缘的拓展。②组合性创造力：创作者在一些

看似无关的知识领域之间建立联系，并发现新概念和新知识。③突破性创造力：即前人未曾涉足过的，具有革命性或颠覆性的大胆创新。博登认为95%的艺术家和科学家的创造力都是探索性的或者是组合性的，只有5%是突破性的。由此可以发现艺术与科技融合的价值是，在学科边缘探索新知识、新观念与新媒体，并创新产品与体验。无论是动漫游戏、创意广告还是网络直播、生物工程、交互设计、影视特效以及信息行业都需要跨界创新的人才。音乐与舞蹈、绘画与雕塑、戏剧与影视、设计与媒体则是艺术与科技发挥潜能的舞台。

一直以来，先锋音乐家是算法艺术的先驱，他们很早就开始研究使用计算机程序创作音乐。早在1957年，作曲家勒贾伦·希勒和数学家伦纳德·艾萨克森，就对超级计算机进行了编程，并使用马尔可夫链生成音乐组曲。希勒早年是一位化学博士，但同时痴迷作曲。作为伊利诺伊大学化学研究员，他有机会使用超级计算机。在随后出版的《实验音乐》中，希勒说他正是在使用该计算机时，意识到化学分析的研究方法和作曲家在音乐创作中采用的程序之间可以建立某种联系，如计算机采用的随机程序可以在音乐环境中重复使用。他们随后创作了首部计算机音乐——《Illiac 弦乐四重奏组曲》。之后，希勒成为伊利诺伊大学音乐学院教授并组建了实验音乐工作室。1969年，他与著名先锋音乐家约翰·凯奇合作完成一部著名的多媒体音乐作品 *HPSCHD*。该多媒体音乐作品被美国当代艺术博物馆收藏。

作曲家勒贾伦·希勒开创了数字音乐或音乐信息学（musica informatica）的新领域。如今，作曲家通过机器学习并使用音乐片段数据库来进行马尔可夫模型的训练。他们首先分析音乐特征（如节奏、韵律、旋律等）和音符序列以确定一个音符跟随另一个音符的概率，随后就可以生成与原始语料库具有相同风格的新音乐片段。目前，生成式人工智能可以处理的领域包括了知识采集工作和创造性工作，涉及数十亿的人工劳动力。人工智能可以使这些人工的效率和创造力至少提高10%，并有潜力产生数万亿美元的经济价值。特别是在音乐、绘画、文学创作等领域，AIGC（Artificial Inteligence Generated Content，人工智能生成内容）已经开始爆发。此前便有 AI 生成文字、AI 生成图片，只是技术尚未成熟，没有广泛应用。但近两年随着技术的积累，AI 生成图片、视频、音乐与文字都已经走向成熟，人工智能正在从量变迎来质变。

2022年12月，微软投资的 AI 实验室 OpenAI 发布了一款聊天机器人模型 ChatGPT，能够模拟人类的语言行为并与用户进行自然的交互（图12-4）。该软件一经问世就火爆网络，有人用其写小作文，有人拿高考题来考验它，还有人让它写代码。ChatGPT 能够快速走红是因其高度仿人类的回答能力。该机器人拥有强大的语言组织能力，就像一个全能选手，常常能够给人出乎意料的答案。

图 12-4　由 OpenAI 实验室发布的聊天机器人 ChatGPT 火爆网络

这款智能聊天机器人令人惊喜的一个表现在于其能够进行文学创作。例如，给 ChatGPT 一个话题，它就可以写出小说框架并能够清晰地给出故事背景、主人公、故事情节和结局等段落。甚至在写完之前，经过用户提示后，还能"改变思路"并补充完整。因此，ChatGPT 已经具备一定记忆能力，能够进行连续对话。科技狂人伊隆·马斯克高度评价了该软件，认为其语言组织能力、文本水平、逻辑能力等"厉害得吓人"。

ChatGPT 是目前第一款已经达到人类交流级别的聊天机器人。有人将 ChatGPT 比喻为"搜索引擎＋社交软件"的结合体。它或许会改变人们获取信息、输出内容的方式，有望成为数字经济时代驱动需求爆发的杀手级应用。ChatGPT 能够实现当前的交互，离不开 OpenAI 在 AI 预训练大模型领域的积累。OpenAI 是全球 AI 领域最为领先的 AI 实验室之一。ChatGPT 采用的模型使用"利用人类反馈强化学习（RLHF）"的训练方式，包括人类提问机器回答、机器提问人类回答，并且不断迭代，让模型逐渐有了对生成答案的评判能力。相比 GPT-3，ChatGPT 的主要提升点在于记忆能力，可实现连续对话，极大地提升了对话交互模式下的用户体验。智能绘画、数字音乐，还有已经接近人类的智能聊天机器人 ChatGPT，这些都证明了从历史中学习以及创意并非人类所独有。艺术并非科学，但各种艺术形式背后都有相应的科学思想的支持，貌似毫无逻辑的"天才创意"同样遵循着自然的法则（图 12-5，右）。由此，艺术与科学在经历了百年分离之后，终于殊途同归，在历史的顶峰握手。目前，以语音、动作、姿势、图像识别和体感技术为代表的拓展现实技术（图 12-5，左、中）的出现，将会使虚拟世界与现实世界对接，从而为艺术的呈现打开了一扇新的大门。

图 12-5　人类创意规律（右）和拓展现实技术（左、中）

算法可以模仿人类的创造性思维吗？达尔文的自然选择进化论有三个基本原则：①同一物种的个体间存在差异（变异原理）；②有些特征更有利于生存和繁殖（适应原理）；③这些特征会代代相传（遗传原理）。进化算法的设计思路也是一样，即重现艺术家的想象、试错和重构新想法的过程。这意味着计算机必须以各种方式随机修改数据，并选择其中最适合的一个或多个变体进行反复迭代与递归，直到出现令人满意的结果为止。在此迭代过程中，人类艺术家（自然选择）可以对智能机器进行偏好干预（如风格、色彩、构图、故事线、结局等）来挑选变异群中最符合要求的变体，同时将此步骤自动化。算法的演变可能会朝着自主性增强的方向发展，变得"更懂人类"也就是更具有创造性。算法未来是要取代人类艺术家？还是会一直局限于为增强创造力服务的工具角色？虽然这些问题的答案仍存在争议。但可以肯定的是，将创造力这种人类本性的特征传递给机器，这对于机器学习来说是一个巨大的挑战。

12.3　科技创新艺术体验

从科技和艺术结合的历史进程中可以看出，科技艺术的出现并非偶然的现象，而是人类社会进步的必然产物，是人类对智能时代艺术探索的一个重要的里程碑。科学和艺术到今天殊途同归，是

历史进步的必然。未来将会是物质世界与虚拟世界的统一体。数字化已经突破了传统视觉媒材的限制，将艺术创作带向超越时间、空间和影像经验的新领域。数字科技为艺术的发展提供了新的可能性和更广阔的创意空间。随着智能手机和物联网的普及，新一代网络艺术家、算法艺术家正在崛起。随着虚拟现实技术的突飞猛进，超现实体验将由2D银幕变成了"真实"的临场体验。今天，人们不仅可以借助头戴式设备或者眼镜在虚拟"灵境"中漫游，甚至可以借助"光笔控制器"进行3D立体绘画和造型设计（图12-6）。不久的将来，如爱丽丝漫游仙境般的虚拟世界不仅"唾手可得"，而且可以使人们置身其中，相比于20世纪画家契里柯、达利、马格利特等人构建的超现实，虚拟现实带来的体验会更加震撼，更加丰富多彩。

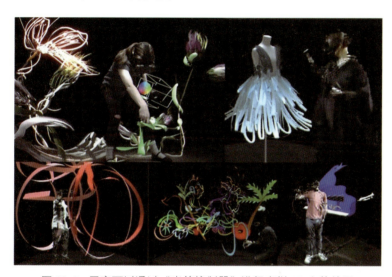

图12-6　画家可以通过"光笔控制器"进行虚拟3D立体绘画

新一代的艺术家、设计师和网红达人（包括无数的艺术粉丝、艺术黑客、网络主播、创客、抖音高手、网络歌手等）尝试着以网络和虚拟现实等高科技环境作为艺术创作和展示的舞台。这些数字先锋创作的艺术作品颠覆了传统话语对身体、空间、时间和技术的想象力，同时网络艺术家对个体自由、文化、身份和价值观的思考也会挑战未来的艺术话语权和商业模式。麦克卢汉曾经说过："我们塑造工具，工具也塑造我们。"随着机器学习、纳米技术、生物传感器、脑机交互等技术的发展，这一融合过程将加速发生，并为当代艺术的演化与创新提供新的舞台。

社交网络的出现对于推进艺术的民主化产生了深远的影响。无论是国内抖音、快手、爱奇艺，还是国外的YouTube或Instagram上，都有许多内容创作者（如大学生、设计师或艺术粉丝）不断分享原创和有趣的图片或视频，丰富了大众生活与艺术体验。这些博主对艺术领域的看法更接地气、更有个性，并受到了网友的热烈欢迎。他们通过梳理艺术史，制作短视频，为大家解读复杂的主题，或者通过网课来普及新知识。微信、抖音、今日头条等越来越多的数字渠道被用来分享设计、动画或短视频，让艺术触手可及。故宫、中国美术馆、卢浮宫、美国当代艺术博物馆等文化机构纷纷通过公众号、微博、抖音等媒介普及美术史、艺术史以及分享各种艺术新闻。随着智能科技的不断深入，设计学的范畴不断扩大，新的词汇不断涌现，当下脑机界面、智能代理、人机芯片、智能生态与全感官体验设计已经成为流行词汇。而在下一个100年，人类不仅可以设计器官、重构或保存记忆，甚至可以设计不同的生命形式（图12-7）。时代会赋予这些学科新的内涵和新的目标，由此推动人类面向未来不断挑战和超越自身。

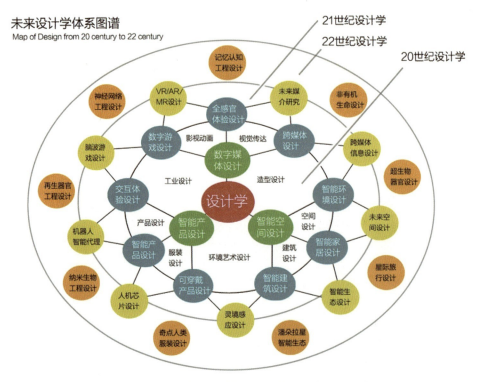

图 12-7　科技创新视野下的未来设计学的体系图谱

科学史家乔治·萨顿曾将真、善、美所对应的科学、道德与艺术比喻为一个三棱塔的三个面，他说："当人们站在塔的不同侧面的底部时，他们之间相距很远，但当他们爬到塔的高处时，他们之间的距离就近多了。"人们面对的人类文明如同一个不断攀升的高塔，过去科学与艺术之所以相距甚远，是因为人们站得不够高。而对那些杰出的科学家和艺术家来讲，科学与艺术在他们身上是融为一体的。硅谷创业之父保罗·格瑞汉姆在他的《黑客与画家》（*Hackers and Painters*）中，以自己亲身的成长经历总结道："计算机与画画有很多共同之处。事实上，在我知道的所有行业中，黑客与画家最为相像。他们的共同之处在于他们都是创作者。"

12.4　实验艺术史的启示

每个时代都有它的实验艺术，因此实验艺术也就贯穿在整部艺术史中。实验艺术是对主流艺术的拓展与超越。实验艺术因为开拓了艺术的新领域、新手法和新观念而被记载在艺术史上。实验艺术与科学技术紧密纠缠，这种亲密关系其实是有必然性的。因为画家和科学家都是研究者、思考者和行动者，二者都必须仔细观察客观世界，同时又必须具有抽象和推理的能力，而图形化思考则能同时满足这种需求。文艺复兴时期的大师达·芬奇就是艺术家与科学家完美融合的代表。达·芬奇和其他同时代的艺术家都有一种"深度观察"的科学视角，这意味着他们具备科学家的素质与工作方法，即研究世界的基本运行原理，并将其视为艺术创作的前提。例如，研究流体动力学对于表现流水是有帮助的；学习飞行力学则有助于画鸟；解剖学的研究使画家和雕塑家更为专业。

文艺复兴时期的画家彼得·弗朗切斯科·阿尔贝蒂在其版画作品《画家学院》（图 12-8）中，

生动展现了当时典型的跨学科的艺术教育，包括解剖学、工程学和数学。作品中间偏左的绘画小组正在研究和分析拱门的几何图形和透视，右边的小组则正在解剖一具尸体。佛罗伦萨的美第奇家族是15世纪在欧洲拥有强大势力的名门望族。洛伦佐·德·美第奇曾经为画家们开设艺术学院，为他们提供几何、语法、哲学和历史方面的基本训练。在文艺复兴时期，仅在意大利就出现了1000多所这样的学院。文艺复兴时期的艺术教育更加注重工作室训练、思维训练以及科学观察训练等，由此造就了无数具有科学素养的艺术家。

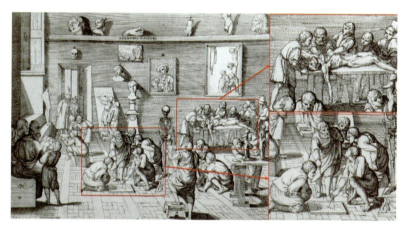

图 12-8　阿尔贝蒂的版画作品《画家学院》和局部放大

20世纪的科学进步带给人类前所未有的便捷与影响，同时进一步推动了艺术与技术的融合。早在1920年，德国包豪斯学院就通过强调"艺术与技术结合，手工与艺术并重，创造与制造同盟"的先锋思想，开创了现代设计艺术教育的先河。包豪斯学院有三任校长：格罗皮乌斯任职于1919—1928年，汉斯·迈耶任职于1928—1930年，密斯·凡德罗任职于1931—1933年。格罗皮乌斯的理想主义、迈耶的共产主义以及密斯的实用主义共同造就了包豪斯学院丰富和复杂的内涵。1923年，包豪斯举办了一场名为"艺术与技术，一个新的统一"的展览。这次展览树立了对现代设计的新认识，使世界认识了包豪斯。包豪斯学院建立了一整套科学的设计艺术教学方法，强调设计的社会责任感，特别是建立了以观念为中心，以技术为手段，以解决问题为出发点的设计体系。

1933年，德国纳粹政府下令关闭包豪斯学院。之后为了躲避纳粹的迫害，一大批教师和学生逃亡到其他国家。这些人在二战后的大建设时期，把包豪斯的理念传播到了全世界：通过在哈佛大学、耶鲁大学、芝加哥设计学院等地的教学，前包豪斯的教师们成为美国战后现代设计教育的重要推手；约瑟夫·阿尔伯斯协助创办了北卡罗来纳州的黑山学院（图12-9，左上），使艺术与科技的理想再次生根发芽；黑山学院人才济济，包括激浪派鼻祖约翰·凯奇、波普艺术大师劳申伯格（图12-9，左下）、嬉皮士精神领袖富勒以及数字化先驱尼葛洛庞帝等人。

在黑山学院，学生和老师没有身份界限，共同生活在一个社区里，将艺术与生活、学习和娱乐融为一体（图12-9，中及右上、左下）。学生通过跨学科的试验和探索以发现艺术的可能性，塑造自己独立的人格和兴趣。阿尔伯斯特别强调实验艺术与获得体验的重要性（图12-9，右下）。他的艺术基础课包括绘画、设计、音乐、戏剧、文学和摄影，其教学方法针对艺术与生活的关系，来解决两者共同面临的问题。他还提出了几种学习方法，如批评与理解批评、不怕失败、保持竞争意识等。正是阿尔伯斯的课程让实验性开始渗透进黑山学院，影响了师生的共同创造过程以及教学方法。而后随着约翰·凯奇的到来，通过对偶然性、概率和开放性的重视，实验被其定义为"消除目的性"。

黑山学院是一个设计里程碑、一个乌托邦和一个试验场，是由一群智慧的大师和聪明的学生组成的传奇，同时它的实验教学方法无疑是极具启迪的，并且其影响力延续至今。

图 12-9　阿尔伯斯等人推动了黑山学院的实验性艺术教育

从 1948 年至 1953 年，无数艺术新星自黑山学院升起，劳申伯格的《白色绘画》和凯奇的《4 分 33 秒》彻底颠覆了人们对绘画和音乐的理解，为新时代多元化、概念化的艺术吹响了号角。凯奇还催生了激浪派，影响了诸如白南准、小野洋子等一众艺术家。此外，最早的"行为艺术"和"偶发艺术"也诞生于黑山学院。这些人物与事件深刻影响了美国当代艺术的发展。通过追踪包豪斯大师们的轨迹（图 12-10），可以将遥远的故事与今天的现实紧密联系起来，感受艺术与科技的融合之路。虽然一个多世纪过去了，但包豪斯学院对技术与艺术的执着，黑山学院对实验性与体验性的强调，于今天的设计教育依然具有重要意义。

图 12-10　设计与计算：科技与艺术融合的里程碑

12.5　艺术、技术与工程的结合

二战以后，随着社会从机械时代向电子时代的过渡，艺术家对艺术与技术之间的交叉融合实验越来越感兴趣。1966 年，贝尔实验室电子工程师比利·克鲁弗在公司的赞助下，开始和艺术家劳申

伯格等人合作，帮助艺术家解决技术上的问题，同时也为贝尔公司开发的电音产品打造品牌形象。1966年10月，10位艺术家和30位工程师在纽约军械库组织了一场别开生面的表演艺术活动，即"九夜：剧院与工程"（图12-11）。艺术家和工程师将声音、动作、电子合成器和灯光特效融入表演现场，共同打造了这个结合了先锋戏剧、舞蹈和新技术的盛宴。该活动吸引了众多观众和艺术评论家，成为20世纪60年代艺术、技术、工程、表演与装置相结合的里程碑事件之一。该活动为剧场、舞台和表演开发的新技术和新媒体创造了当时多项的第一：舞台闭路电视和电视投影、光纤微型摄像机、红外电视摄像机、多普勒声呐转换器（可以将运动转化为声音）、便携式无线FM发射器和放大器。"九夜：剧院与工程"由此声名大噪，也成为艺术、技术与工程合作的典范。

图 12-11 "九夜：剧院与工程"海报（左）与照片（右）

1967年，劳申伯格与克鲁弗共同发起成立了一个由工程师和艺术家组成的非营利组织"艺术与科技实验协会"（EAT）。该团体通过讲座、技术合作、表演和互动展览等方式，推动艺术与科技的融合。EAT成员包括波普艺术家安迪·沃霍尔、动力雕塑家让·丁格利、作曲家约翰·凯奇、画家贾斯珀·琼斯、实验动画师罗伯特·布雷尔、舞蹈家默斯·坎宁汉以及美籍韩国艺术家白南准等人。他们在一起进行了长达10多年的艺术/科技实验项目，掀开了自包豪斯以后技术与艺术融合的新篇章。劳申伯格等人坚持将艺术与日常生活更紧密地联系起来，通过实验剧场、行为艺术、噪音艺术和实验视频等来弥合20世纪60年代受达达主义、激浪派艺术家影响的抽象艺术，并通过新材料、新媒体来推进当代艺术的创新。EAT在其鼎盛时期拥有4 000多名成员，并得到了企业捐助者和慈善基金会的慷慨支持。

媒体艺术家白南准不仅是20世纪录像艺术的开拓者之一，同时也是EAT的积极分子，一位将艺术、技术与电子工程"混搭"的实验大师。1964年，他与电子工程师安倍秀合作开发的表演机器人K-456（图12-12，左下）是最早的非人类行为艺术表演者。该机器人由电子零件、磁带录音机和一些奇怪物体混合而成，虽然造型简陋，但可以通过遥控轮子行走并播放歌剧或约翰·肯尼迪的演讲录音。白南准多次与该机器人以及大提琴演奏家夏洛特·摩尔曼一起同台演出（图12-12，右中、右上）。1965年，白南准还利用该机器人策划了一场"交通事故"。在装置作品《21世纪的第一场交通事故》（*First Accident of the 21 Century*）中，白南准控制的机器人被艺术家威廉·阿纳斯

塔西驾驶的汽车在大街上撞倒（图 12-12，中下、右下），随后该机器人的"身体"被推回了博物馆。对于这次机器人行为表演，白南准开玩笑地表示自己是在练习如何应对 21 世纪的科技浩劫。机器人 K-456 的毁灭将机器人的脆弱和非人性凸显得淋漓尽致。它警告人们不要对技术产生共情。然而，随着技术变得越来越智能，人们似乎并没有听从这些明智的建议，而且往往超越了对技术的同理心——将机器人视为社会的参与者而非代码驱动的机器。

图 12-12　白南准的机器人 K-456 是最早的机器行为艺术表演者

12.6　创意产业奠定发展之路

近 10 年来，我国文化创意产业已经发生了重大转变，虚拟现实、游戏、电影、设计与数字娱乐商业模式相结合，原创变成资源，传统变成时尚，艺术变成生活。网络游戏、动画、直播、网剧、短视频、旅游、网课等飞速发展；传统的文学、戏剧、音乐、美术、摄影、舞蹈、影视、工业与建筑以及艺术场馆、图书馆等正在与智能科技紧密结合，为观众提供新的文化体验。移动互联网发展带来的社会变迁及生产力进步。在 21 世纪的第 2 个 10 年，作为互联网的下一站，元宇宙将改变办公、城市、工业等多个企业业务的形态，带动社会生产力提升、生产形态变革，进而改变产业链及价值分配模式。元宇宙的兴起，打通了汽车、家、医疗以及机器人等智能场景。扩展现实（虚拟现实、增强现实、混合现实）、近眼显示、3D 显示、全息影像等元宇宙沉浸式联接技术突飞猛进，带给人们新的感知体验（图 12-13）。机器学习、机器视觉、自然语言处理、脑机接口、类脑计算等新一代技术也在蓬勃发展。基于大数据与云计算、边缘计算、AI 计算、5G/6G、区块链、分布式存储等高科技的数字服务异军突起，为我国数字创意产业的腾飞奠定了基础。

技术创新对创造力和艺术表达产生了影响。但反过来，科学家与工程师也开始转向艺术并试图解决科技问题，例如 19 世纪俄罗斯文学与概率论有什么关系？1913 年，俄罗斯数学家安德烈·马尔可夫将大部分工作都投入研究以偶然为特征的现象上。在一个偶然的机会，他决定分析普希金小说《叶甫盖尼·奥涅金》中西里尔字母的连续性。他注意到一个字母的出现取决于它前面的字母，并具有一定的概率分布。之后，他基于这一观察提出了马尔可夫链，这是一个描述一系列事件的随机过程，其中每个未来事件的概率仅取决于当前事件的状态。马尔可夫链成为许多算法的根源，可

用于气象学、通信网络或交通预测。这个例子充分说明了艺术与技术之间的双向联系。

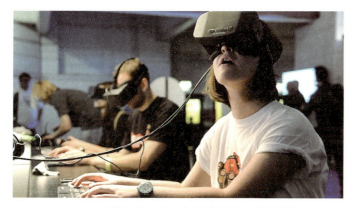

图 12-13　虚拟现实与游戏相结合带给玩家新的体验

因此，艺术设计的创新也会推动技术进步和产业发展。近年来，国产手机游戏、网络游戏扬名海外，各种游戏展、动漫展人气爆棚（图 12-14，上），各种动漫衍生品如超级英雄、蝙蝠侠等辐射成一个庞大的产业链，从玩具、电子游戏、动漫图书到手机装饰、学习用具乃至食品包装等，处处

图 12-14　游戏漫展的模特（上）和国际大学生创新设计大赛海报（下）

可见这种数字创意产品的蔓延。从广告设计（图 12-14，下）到手机设计，从微电影到剧本杀，从交互装置到舞台布景，这一切使技术、艺术、设计与娱乐之间的界线变得十分模糊，由此更加证实了科技元素在创意产业中的价值。根据 CNNIC 在 2022 年统计的数据，随着智能手机的普及，我国目前的短视频用户已超过 9.6 亿人。庞大的用户群奠定了数字内容创意市场的规模，相比之下，我国的技术/艺术型创意人才仍然面临着巨大的缺口。这种形势也说明了相关设计人才未来就业与创业时所蕴藏的巨大商机。

12.7　数据媒体带来的机遇

互联网和移动媒体的兴起对艺术创作产生了深远的影响，其中包括更多的艺术合作、借鉴、挪用和参与。互联网开放、共享和协作的开源精神与传统艺术家孤僻的形象、神秘的工作室形成了鲜明的对比。与孤芳自赏的早期艺术家不同，当代艺术家使用开源软件，并组成网络社区，他们互相帮助、共同解决技术和艺术问题。他们在 **GitHub**、**Discord** 以及站酷、**Behance** 上分享自己的作品并公开创作过程以及技术设备。在抖音直播与视频分享时代，网络艺术家将智能手机、数码相机与 iPad 平板电脑同时作为采集设备、传播媒介、生产工具和存储空间（图 12-15）。他们不仅从社区中汲取灵感与创意，同时也尝试新的艺术品展示、销售与收藏方式。近年来火爆的加密艺术（crypto art）、NFT 区块链数字艺术藏品就代表了这些人的努力方向。如今，数据媒体对艺术的影响远远超出了几年前的网络艺术社区。它的各种技术演进正在塑造新一代艺术家，其创作与分享模式必将改变艺术家、艺术作品和公众之间的关系。

图 12-15　网络艺术家通过直播分享艺术与生活体验

从技术角度上看，新媒体过渡到数据媒体是媒体演化的大趋势。新媒体具有数字化（离散化）编码、算法操控（可编程）、交互性、模块化结构（像素、字符、脚本）、可嵌套性、多变性（重组与合成）以及无损扩散传播的特征（图 12-16，左）。然而，其不可避免地继承了传统社交媒体诸如信息过载、社交倦怠、隐私泄露等一系列问题。因此，去中心化、人性化、智能化与所有权回归用户是媒体发展的主流（图 12-16，右）。数据媒体时代，网络透明度、可验证性和可信任性、开放式网络生态系统应能够支持所有人使用海量公共数据，这意味着研究报告、统计分析、创新想法和见解可以来自更多的参与者。通过结合数据可视化、故事叙述和强大的洞察力，数据媒体将会推动社

会更具建设性和包容性,并实现"人类命运共同体"的宏伟蓝图。

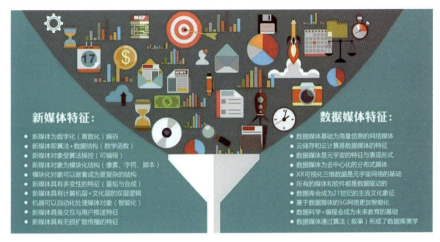

图 12-16　新媒体与数据媒体的特征及比较

媒体的发展经历了三次浪潮(图 12-17)。传统媒体和早期数字媒体阶段(1430—2000),印刷机、广播、电视和计算机的发明为大众开启了一种强大的单向并且方便的通信形式。2000 年至 2010 年的网络媒体与移动媒体阶段,Web 2.0、智能手机和社交媒体的诞生使每个人都可以参与和创建内容,抖音、短视频、博客等都可以传播到全世界。新媒体成为当代社会的主流传播、交流与分享体验的方式。随着大数据与云计算的发展,机器学习与生成式人工智能的崛起,自 2010 年开始,人们逐渐将目光投向未来的互联网。数据媒体与元宇宙的火爆体现了社会与公众的愿望。去中心化、人性化、智能化、创作者经济、用户版权与所有权的回归是发展的大趋势,而区块链技术、NFT 交易系统、加密艺术与数字藏品的出现会成为艺术创新的下一股浪潮。数据媒体与元宇宙将为具有技术背景的艺术家与设计师提供更大的发展空间。

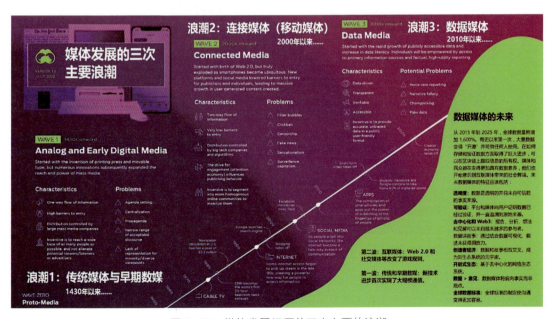

图 12-17　媒体发展经历的三次主要的浪潮

12.8 区块链与加密艺术

在人迹罕至的沙漠中央屹立着一座古罗马风格的建筑，神秘的太阳女神在顶层张开双臂，身穿惊艳礼服的数字模特从楼梯款款而下。一段颇有洗脑效果的电子乐响起，脸上毫无表情、全身闪烁着铬合金光芒的虚拟模特飘过，一场盛大的时装秀开始了（图12-18，左）。这可以说是一场技术流的服装发布会，数字化时装与3D应用程序、循环引擎、动作捕捉技术的结合不仅仅是商机，更是改变服装展示与营销方式的创意沙盘。出现在元宇宙中的数字化服装为人们增添独特的风景。借助实时渲染技术创作动画，以及通过设置摄像机带来的更多创作自由，服装设计师轻松展示了与真实表演一样引人入胜的数字服装3D电影。其从摄像机的运动到3D环境，一切都根据设计师的奇思妙想来编排，营造出一个完整实现其设想的体验。从古罗马神秘的建筑，到数字模特超现实的复古表演，为这场时装秀带来"迷失在时空中"的感觉。

在2020—2022年新冠疫情流行期间，传统服装行业的T台时装秀受到了限制和影响。如何利用现代计算机技术与3D软件让时装在网络世界里散发魅力？虚拟时装秀给出了答案。时尚电商平台Lyst和The Fabricant在2022年共同发布的报告指出，虚拟时装（digital fashion）被描述为"数字世界里的一个交叉领域，与游戏和加密艺术密切相关"。2022年5月，全球首届"元宇宙时装周"（Metaverse Fashion Week，MVFW）（图12-18，右上）在虚拟世界平台Decentraland举行，除了Forever 21、路易斯威登、加拿大鹅和雅诗兰黛等60多家国际品牌参与了这场盛会外，更有来自世界各地的网友以卡通形象登录网站，漫步在精彩的赛博朋克世界里。Decentraland作为虚拟平台，在地图中设置了一个NFT二级交易市场，将可交易的数字资产分布在平台内。坐在计算机前的网友只需要动动手指，就能近距离接触顶尖设计师带来的最新作品，就能买到各种服装大牌发布的最新的虚拟与实体服装服饰（图12-18，右下）。

图12-18　虚拟时装秀（左和右上）和知名服装品牌的NFT产品（右下）

NFT在2021年成为人们关注的焦点，并受到艺术品经销商、收藏家甚至博物馆的追捧。这种基于区块链的技术正在改变艺术市场并为新一代艺术家开辟新的交易与收藏的渠道。"加密艺术"指的就是经过NFT确权与认证的艺术品，通常指是数字艺术作品。加密艺术可以是任何与NFT相

关联的数字对象，包括虚拟交易卡、视频、游戏、动画、电影或音乐文件等。NFT 是一种独特的数字加密编码并存储在区块链中，这意味着它不可更换（与加密货币不同），因此具有版权与水印的特征。NFT 指向一个代表艺术品的数字文件，其中包含面向潜在买家的信息：标题、创作日期、作者姓名、作品描述，甚至它的所有权历史。艺术家可以通过"铸造"来创建 NFT，将数字文件转换为 NFT 并存储在区块链中。数字资产可以在 OpenSea 等专业平台上交易出售。购买者通过智能合约获得艺术品 NFT 所包含的原创作品的产权。同时，艺术家也能够保留这些艺术作品的知识产权和复制权。还可以在合同中签署转售权，使艺术家能够从 NFT 的每次转售中获得一定比例的收益。2021 年，韩国经纪公司 SM 曾将韩国元宇宙女团 aespa 虚拟数字人偶像 Yuna 打造成 NFT 加密艺术，并给予购买者一系列线上及线下产品与服务的特权（图 12-19）。

图 12-19　虚拟数字人偶像 Yuna 的 NFT 加密艺术

12.9　后视镜中的人类未来

当下的人们面临着高速无线卫星网络（星链网）、5G、普适计算、情境感知系统、脑机接口、智能汽车、机器人以及人类基因编辑技术的爆炸式增长。美国硅谷精神导师、谷歌公司的技术顾问、未来学家雷·库兹韦尔曾经预测，到 2045 年左右，人类将达到一个奇妙的境地，奇点将会降临，人机将会合一。人类的生活不可避免地发生改变。作家和历史学家赫拉利曾经指出，人类语言的独特之处在于可以虚构事物并将虚构的事物一步步变成现实。虚构不仅让人类能够拥有想象，最重要的是还可以一起想象，共同编制出故事，并演绎成文学、电影、数字游戏与迪士尼乐园。随着科技的快速进步，传统人类智能将变得过时，经济财富将主要掌握在超级智能机器手中。为了应对未来这些变化的挑战，设计理论需要超越"以人类为中心"的设计思想，以智能时代"后人类为中心"来思考未来的人机关系，并最大限度地发挥人类的创造力与智能机器不知疲倦的数据挖掘潜力。

媒介大师麦克卢汉曾经指出："我们盯着后视镜看现在，我们倒退着走向未来。"长期以来，科幻文学和电影一直在表现人们梦寐以求的东西。科幻文学家和导演已通过想象与憧憬明天的技术和用途，激励科学家实现从幻想到现实的飞跃。沿着技术发展的时间线一路回溯，不难发现科幻中表现的技术变得越来越实际，越来越接近于现有技术。早在 1927 年，德国知名电影导演弗里茨·朗导演的表现主义科幻片《大都会》（*Metropolis*）就表现了美貌的女性机械人玛利亚。2019 年，日本

机器人专家石黑浩开发了一种可以指挥整部歌剧的人形机器人Alter3（图12-20），并在世界范围内引起了轰动。Alter3指挥机器人与东京交响乐团共同演奏了歌剧《可怕的美丽》（*Scary Beauty*）。机器人Alter3可以在腰部及肩部模仿人类的运动节奏，根据输入的乐谱数据再自行决定节奏的强弱和速度。此外，Alter3还身兼歌唱家一职，为现场观众一展歌喉。与此同时，Alter3在受到表扬时还拥有类似人类的面部表情，微笑着向观众一一致谢。观众不仅享受了精彩的表演，还体验了机器人丰富的感情。由此可以看出，新技术在不断拓展艺术的边界，并将前人的幻想变成今日的现实。

图12-20　可以指挥整部歌剧的人形机器人Alter 3

人工智能是推动媒体进一步发展的引擎。目前，谷歌大脑研究院已经制造出在专业领域足以媲美人类大脑的高速芯片。基于机器学习与对抗算法，谷歌公司的AlphaGo和Master智能程序已经成功挑战了包括世界围棋冠军在内的一众顶级人类选手。百度大脑模拟人脑的能力也达到了一定的水平，其AI绘画程序"文心一格"可以根据文字联想生成具有一定风格的画作。小度机器人已经进入千家万户，不但能与主人对答如流，甚至还可以放音乐、跳舞、放电影、提示主人遛弯等。人工智能研发的未来目标是让机器具有意识且超越人类的学习与思考模式，甚至试图拥有个性与情感与反思能力，成为"智能媒体"与人类社会的"智能代理"，帮人类解决人类都完成不了的事情，让人类从危险、枯燥的事务中解脱出来，把精力放在更有意义的精神性创造性工作中来。

2 000多年前，我国春秋战国时期的著名思想家、哲学家庄子在《齐物论》中谈到了一个"庄周梦蝶"的故事（图12-21，上）。庄子梦见自己变成一只蝴蝶，飘飘然，十分轻松惬意，一时间竟

图12-21　庄周梦蝶（上）和基于VR的虚拟体验（下）

然全然忘记了自己是庄周。醒来后的恍惚之间，也不知是自己梦见了蝴蝶，还是蝴蝶做梦变成自己。这个故事代表了中国古人对虚拟世界的痴迷和向往。"庄周梦蝶"的故事可以说是一个"天人合一""物我两忘"的精彩版本，也说明了人类对未来向往的最高境界就是梦想成真，即到达"灵境"的体验。技术的最终目的是要消失得完全透明，正如 VR 体验（图 12-21，下）一样，可触、可赏、可玩、可对话，技术（媒介）会和它所表现的对象合二为一，逐步实现由单一的视觉、听觉和视听体验（电影）过渡到综合的交互体验（游戏）和游历体验（迪士尼乐园），并最终实现灵境体验。艺术与科技融合的意义正是在于将梦想（艺术）与现实（技术）紧密结合，推动人类社会不断反思，不断前行，并通过技术的桥梁达到梦想的彼岸。

讨论与实践

一、思考题

1. 为什么研究媒体趋势要"向后看"？

2. 数据媒体的发展会带来哪些机遇和挑战？为什么？

3. 为什么说区块链与加密艺术会成为未来艺术创新的焦点？

4. 请举例说明设计师是如何"调教"AI 绘画的，人机交互的优势在哪里。

5. 什么是马尔可夫链？请简述智能算法背后的设计原理。

6. 为什么梁其伟说"不用 AI 绘画，可能是老板太傲慢"？

7. 请登录百度的"文心一格"AI 绘画网站并测试 AI 绘画的表现力。

8. 试比较 Midjourney 网站 AI 绘画与百度 AI 绘画之间的差异。

二、小组讨论与实践

现象透视： 全息投影也称虚拟成像，就是先用光记录物体的各角度信息，再把这些信息用 3D 的方式立体地呈现出来（图 12-22），这种立体视觉的呈现会让人感觉物体就在身边，真实地体验虚拟与现实的双重世界。

图 12-22　利用全息投影技术看到的立体影像

头脑风暴：全息 3D 投影貌似很复杂，但完全可以通过有机玻璃亚克力或者塑料膜加上剪刀这种简单道具来手工制作。手工制作一个有机玻璃板的金字塔模型，再加上一个投影仪，即可通过有机玻璃折射来实现全息投影。

方案设计：在知乎、百度或者微信上搜索"自制全息 3D 投影"信息，并结合教程和其他资料，设计全息 3D 投影。可以选择不同的材料，构建出不同形状的金字塔，并比较哪种全息 3D 投影的效果最佳。

练习及思考

一、名词解释

1. 虚拟时装秀　　　　　　　　　　2. NFT
3. 马尔可夫链　　　　　　　　　　4. 实验艺术
5. 约翰·凯奇　　　　　　　　　　6. ChatGPT
7. 九夜：剧院与工程　　　　　　　8. 加密艺术
9. 后视镜理论　　　　　　　　　　10. OpenAI

二、简答题

1. 请举例说明 AI 绘画是否会让设计师或画家失业？
2. 艾达·拜伦是如何认识计算机的？为什么说她预见了人工智能？
3. 请网络调研 20 世纪艺术、技术与工程相结合的人物与重要事件。
4. 媒体的发展经历的三次浪潮是什么？为什么说数据媒体是未来方向？
5. 认知科学家玛格丽特·博登是如何思考人工智能的潜在能力的？
6. 什么是区块链与加密艺术？如何为艺术作品"铸造"NFT？
7. 麦克卢汉是如何分析媒体（技术）发展趋势的？什么是后视镜理论？
8. 智能科技如何促进文化创意产业的发展，为什么？

三、思考题

1. 艺术与科技结合可提升人的创造力，什么是创造力？
2. "庄周梦蝶"的故事说明了什么？中国古人是如何认识虚拟与现实的关系？
3. 实验艺术与科技的关系是什么？了解实验艺术史对此有何启示？
4. 请调研国内数字艺术藏品与加密艺术的发展现状并分析其存在的问题。
5. 阿尔伯斯在黑山学院是如何进行艺术设计教学的？其理念源于哪里？
6. 请研究实验艺术史、科技史与经济史并说明艺术与技术的相互关系。
7. 请举例说明智能科技在当代博物馆体验设计和艺术展陈设计中的应用。

参 考 文 献

[1] 张海涛. 未来艺术档案 [M]. 北京：金城出版社，2012.

[2] 刘兵. 艺术与科学 [M]. 武汉：湖北科学技术出版社，2017.

[3] 张燕翔. 当代科技艺术 [M]. 北京：科学出版社有限责任公司，2007.

[4] 谭力勤. 奇点艺术：未来艺术在科技奇点冲击下的蜕变 [M]. 北京：机械工业出版社,2018.

[5] 陈玲. 新媒体艺术史纲：走向整合的旅程 [M]. 北京：清华大学出版社，2005.

[6] 金江波. 当代新媒体艺术特征 [M]. 北京：清华大学出版社，2016.

[7] 范迪安，张尕. 合成时代：媒体中国 2008[M]. Cambridge,Massachusetts: MIT Press,2009.

[8] 徐恪，李沁. 算法统治世界：智能经济的隐形秩序 [M]. 北京：清华大学出版社，2017.

[9] 阎平. 科技与艺术 [M]. 武汉：湖北人民出版社，2013.

[10] 赵杰. 新媒体跨界交互设计 [M]. 北京：清华大学出版社，2017.

[11] （美）雷·库兹韦尔. 人工智能的未来 [M]. 杭州：浙江人民出版社，2016.

[12] （以）尤瓦尔·赫拉利. 未来简史 [M]. 北京：中信出版社，2017.

[13] （以）尤瓦尔·赫拉利. 人类简史 [M]. 北京：中信出版社，2014.

[14] （德）本雅明. 机械复制时代的艺术作品 [M]. 北京：中国城市出版社，2002.

[15] （加）马歇尔·麦克卢汉. 理解媒介——论人的延伸 [M]. 北京：商务印书馆，2000.

[16] （美）凯文·凯利. 必然 [M]. 北京：电子工业出版社，2016.

[17] （美）凯文·凯利. 失控 [M]. 北京：电子工业出版社，2016.

[18] （英）西恩·埃德. 艺术与科学 [M]. 北京：中国轻工业出版社，2019.

[19] Bruce Wands. Art of the Digital Age [M]. London: Thames & Hudson, 2007.

[20] Eliane Strosberg. Art and Science [M] 2nd Ed. New York: Abbeville Publishers, 2015.

[21] Andrew Richardson. Data-Drive Graphic Design [M]. London: BloomSbury, 2016.

[22] Christiane Paul. Digital Art [M] 3rd Ed. London: Thames & Hudson World of Art, 2016.

[23] Christiane Paul. A Companion to Digital Art [M]. London: Thames & Hudson World of Art, 2018.

[24] Helen Armstrong. Big Data, Big Design [M]. Princeton: Princeton Architectural Press, 2021.

[25] Lev Manovich. Software take command [M]. London: BloomSbury, 2013.

[26] Stephen Wilson. Art + Science Now [M]. London: Thames & Hudson, 2013.